IDEAL LIBRARY

Psychoanalysis and the Mystery of the 'Las Meninas'
by Jeong Eun Kyeong

벨라스케스 프로이트를 만나다

'시녀들' 속 감춰진 이야기, 정신분석으로 풀어내다

정은경 지음

■ᆈ 이상의 도서관 *43*

한길사

⊐ㅔ 이상의 도서관 43

벨라스케스 프로이트를 만나다
'시녀들' 속 감춰진 이야기, 정신분석으로 풀어내다

지은이 · 정은경
펴낸이 · 김언호
펴낸곳 · (주)도서출판 한길사

등록 · 1976년 12월 24일 제74호
주소 · 413-756 경기도 파주시 교하읍 문발리 520-11
　　　 www.hangilsa.co.kr
　　　 E-mail: hangilsa@hangilsa.co.kr
전화 · 031-955-2000~3　팩스 · 031-955-2005

상무이사 · 박관순
총괄이사 · 곽명호 | 영업이사 · 이경호 | 경영기획이사 · 김관영
기획편집 · 배경진 서상미 김지희 홍성광
전산 · 한향림 | 마케팅 · 박유진
관리 · 이중환 장비연 문주상 김선희

CTP 출력 및 인쇄 · 네오프린텍 | 제본 · 광성문화사

제1판 제1쇄 2012년 4월 10일

값 18,000원

ISBN 978-89-356-6232-6 03600

• 잘못 만들어진 책은 구입하신 서점에서 바꿔드립니다.

이 도서의 국립중앙도서관 출판시도서목록(CIP)은 e-CIP 홈페이지(http://www.nl.go.kr/ecip) 와
국가자료공동목록시스템(http://www.nl.go.kr/kolisnet) 에서 이용하실 수 있습니다.
(CIP 제어번호: CIP2012001336)

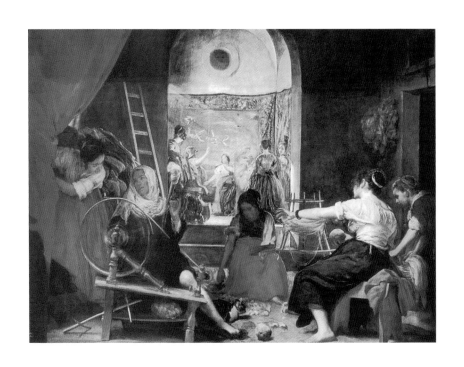

5 벨라스케스, 「아라크네의 우화」

「실 잣는 여인들」이라는 제목으로도 알려져 있는 「아라크네의 우화」는
벨라스케스가 「시녀들」을 그린 다음 해에 완성한 그림이다.
이 두 작품 사이에는 제작시기 외에도 10명의 인물과 한 마리의 동물이 등장한 점,
거울을 이용해 그렸다는 비슷한 특징이 있다. 벨라스케스는 이 두 작품을 통해
하나의 메시지를 전달하고 싶었을 것이다.

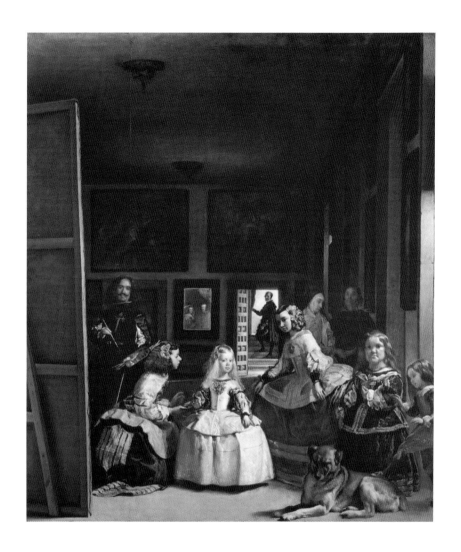

3 벨라스케스,「시녀들」

벨라스케스 만년의 대작으로, 인류역사상 가장 위대한 걸작 가운데 하나로 손꼽힌다.
피카소가 무려 40차례나「시녀들」을 모사하는 등, 고야·마네·달리도 이 그림을 다시 그렸다.
이 작품의 뒷배경의 거울 속에 그려진 펠리페 4세는 실제로 이 그림을 매우 마음에 들어하여
자신의 여름 거처에 걸어놓고 감상했다고 한다.

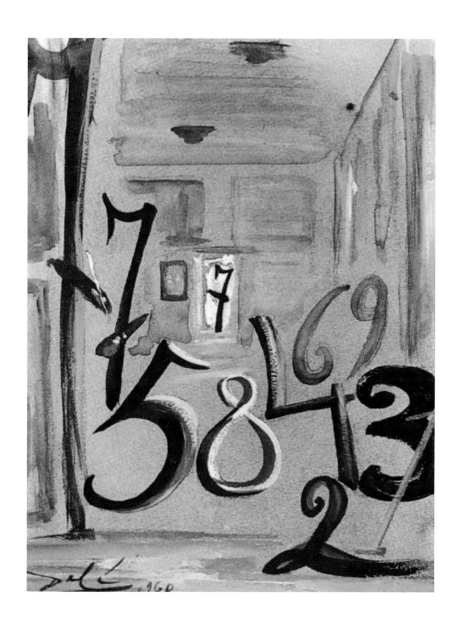

21 달리, 「「시녀들」의 해석」
초현실주의 화가 살바도르 달리는 남달리 기발한 사고를 하는 작가다.
「시녀들」을 숫자로 표현한 이 그림에는 달리만의 유머와 위트가 번뜩인다.
그가 '돌아앉은 캔버스'와 '벨라스케스' '뒷문의 사나이'를 모두 '7'로 형상화한 이유는 무엇일까?

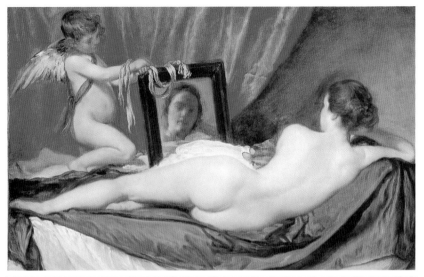

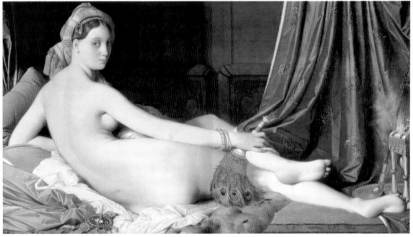

6 · 10 벨라스케스, 「거울을 보는 비너스」(위)와 앵그르, 「오달리스크」(아래)
벨라스케스의 '비너스'는 그림 밖에 있는 감상자를 무시하고 자신에게만 몰두하고 있다.
이로 인해 앞모습이 숨겨지고 매력적인 뒷모습이 강조된다.
앵그르의 '오달리스크' 역시 '비너스'처럼 뒤태를 보여주지만 시선은 그림 밖 감상자를 향해 있다.

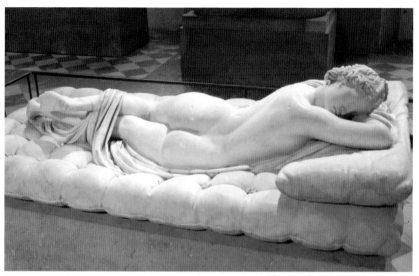

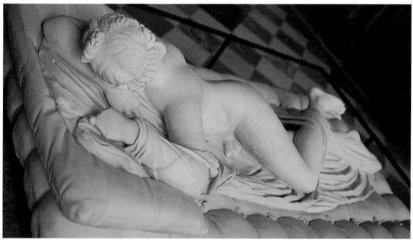

11 · 12 「잠자는 헤르마프로디토스」의 앞뒷모습

로마의 디오클레티아누스 공동 목욕탕 근처에서 발견된 조각 「잠자는 헤르마프로디토스」.
그녀의 뒤태가 이토록 아름다운 까닭은 앞모습을 숨기기 위함인지도 모른다.
무릎을 구부리고 왼발을 살짝 들어 허벅지로 남근을 숨기려 하지만 역부족인 듯하다.

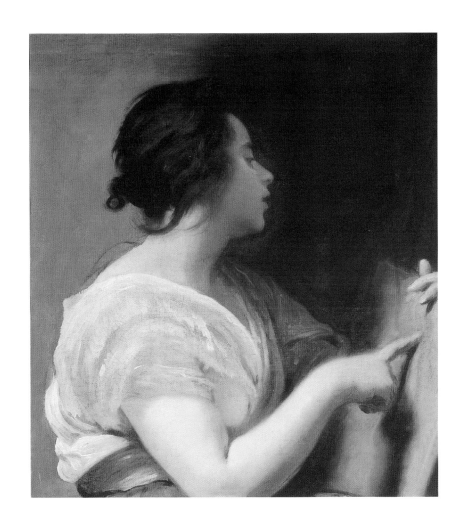

15 벨라스케스, 「아라크네」
아라크네는 여신 아테나와 겨룰 정도로 베 짜는 실력이 뛰어난 여인이었다.
그런데 벨라스케스의 '아라크네'는 베틀 앞에 앉아 있거나 실뭉치를 들고 있지 않다.
오히려 그녀의 벌린 입술은 카라바조의 '나르키소스'의 입술과 닮았고, 캔버스 위에 올려놓은 손가락은,
검은 물속에 반쯤 담그고 있는 나르키소스의 왼손을 연상시킨다.

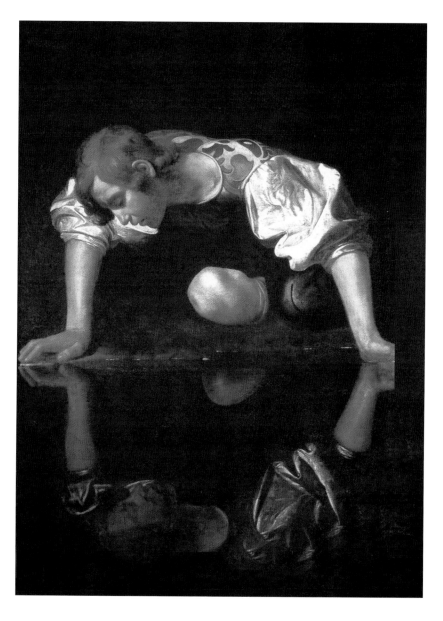

14 카라바조, 「나르키소스」
죽음과 입맞춤하기 직전의 나르키소스. 그는 자신의 이미지를 더 이상 사랑할 수 없게 되자
스스로 그 이미지가 되기 위해 물속으로 들어가 죽음을 택했다.
이것은 대상을 '가질' 수 없을 때 그 대상이 '되는' 것을 의미한다.

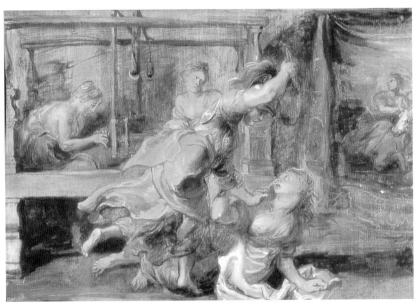

23 · 22-2 루벤스, 「아테나와 아라크네」(위)와 마소, 「판을 이긴 아폴론」(아래)
벨라스케스의 「시녀들」 뒷벽의 왼쪽에는 루벤스의 「아테나와 아라크네」가,
오른쪽에는 마소의 「판을 이긴 아폴론」이 그려져 있다.
각각 아라크네가 아테나 여신에게, 미다스가 아폴론 신의 권위에 도전하는 이야기다.
이것은 벨라스케스가 '아버지에게 도전' 하려는 자신의 심리를
「시녀들」 속에 무의식적으로 드러낸 것이다.

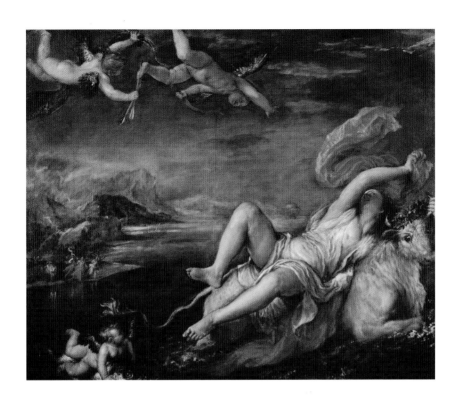

24-1 티치아노, 「에우로페」

제우스에게 납치된 에우로페가 한 손으로 소의 뿔을 잡은 채로 옷가지를 흩날리면서
아무렇게나 매달려 있다. 제우스는 모든 여자를 차지하는 상상의 아버지다.
벨라스케스가 「아라크네의 우화」의 후경과 「아테나와 아라크네」 속에 이 그림을 넣은 까닭은,
이 일화가 상상적 아버지를 대표하는 제우스를 겨냥하기 때문이다.

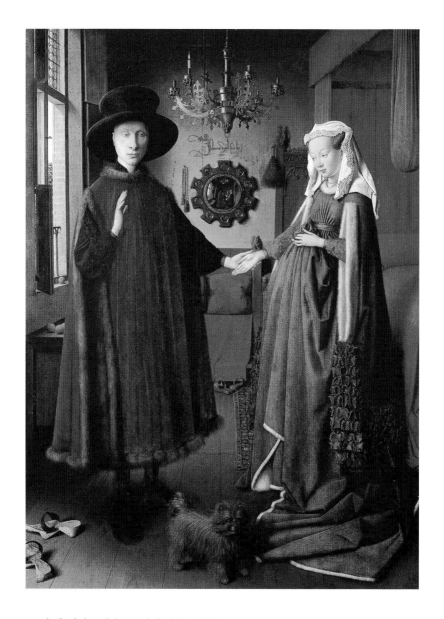

30 얀 반 에이크, 「아르놀피니 씨의 초상화」

벨라스케스는 에이크의 「아르놀피니 씨의 초상화」를 참고하여 「시녀들」을 그렸을 것이다.

전자에서 거울은 보이지 않는 '조수'와 '화가'를 거울로 한꺼번에 보여준다.

반면 후자에서 거울은 보이지 않는 '왕과 왕비'만 보여주고 '화가'는 모델과 함께 서 있게 하고

그 앞에 캔버스를 세워둠으로써 또 다른 거울인 '보이지 않는' 거울을 가정하게 만들었다.

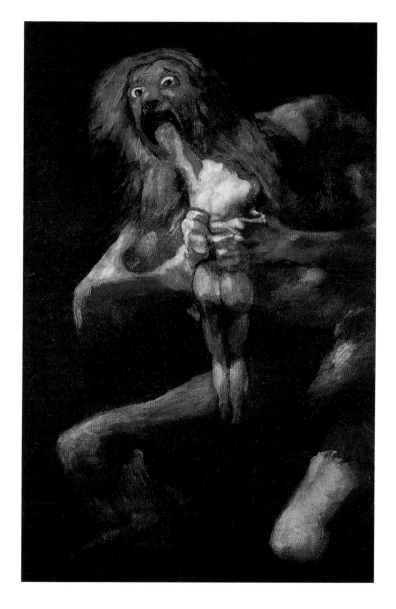

33 고야, 「아들을 잡아먹는 크로노스」

크로노스는 어머니 가이아의 명령에 따라 아버지 우라노스를 거세하고
최고의 통치권을 손에 쥐었다. 그러나 그는 '아들에 의해 쫓겨날 것'이라는 예언 때문에
늘 좌불안석이었다. 결국 크로노스는 자식들을 낳자마자 '삼켜버렸'는데,
고야는 광인의 얼굴을 한 크로노스가 아들을 '뜯어먹는' 것으로 표현했다.

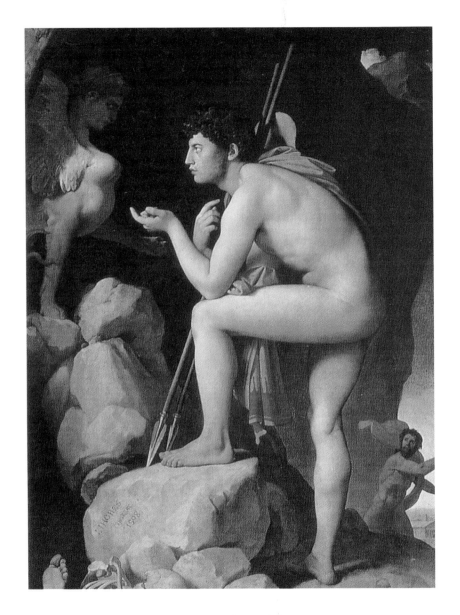

42 앵그르, 「스핑크스에게 수수께끼를 설명하는 오이디푸스」

"목소리는 하나뿐이지만 처음에는 발이 네 개인데 그다음에는 두 개가 되었다가
그다음에는 세 개가 되는 것이 무엇이냐?" 오이디푸스는 테바이 입구를 통과하기 위해
스핑크스가 낸 이 문제를 풀어야 했다. 스핑크스의 젖가슴과 오이디푸스의 나체는
이 수수께끼의 의미를 에로틱함에서 찾으라고 말하는 듯하다.

"우리는 결코 벨라스케스의 「시녀들」 속에 숨겨진
수수께끼의 미궁에서 빠져나올 수 없다.
왜냐하면 그림 속에 자리한 그의 위치는,
모든 것이 온전하게 보이는 곳이지만,
그곳은 모든 것이 분열되게 또는
파편적으로 보이게 하는 것이기 때문이다."

일러두기

1. 그리스 로마 신화에 등장하는 인물들의 이름은 본문에서 그리스어 외래어 표기법에 따라 표기했지만, 아프로디테만은 '비너스'로 썼다.
2. 작품명은 원어명을 괄호 속에 병기했으며, 부득이하게 원어를 찾기 어려운 경우에만 작품의 소장처에 기록된 작품명을 기록했다.

정신분석과 「시녀들」을 만나기까지

*✍ 서문

내가 「시녀들」을 분석하게 된 계기는 정신분석을 접하게 되면서 마련되었다. 2001년 당시 나는 10년 가까이 하던 고등학교 국어교사를 그만두고, 석사과정에서 '미술이론과 비평'을 공부하고 있었다. 그러던 와중에 경성대학교 철학과에 재직하고 계신 이성훈 선생님께서 주도하시는 미술이론 모임에 합류하게 되었다.

텍스트 가운데 하나가 포스터(Hal Foster, 1955~)의 *The Return of the Real*이었는데 그때만 해도 이 책이 번역되지 않은 상태여서 우리는 초벌 번역 원고로 함께 공부했다. 굉장히 난해한 그 텍스트가 나를 매료시킨 이유는 정신분석적 방법론을 사용하고 있었기 때문이다. 정신분열증·강박증·아우토마톤·투케 등의 정신분석적 용어들이 박혀 있는 그 텍스트는 보석처럼 현란하게 보였다. 특히 현실(reality)이 아닌 '실재'(the real)라는 용어는 정신분석이 어떤 학문인지, 그것을 창시한 프로이트는 어떤 인물이며, 그의 이론을 재해석하여 탄생한 라캉의 이론은 어떤 것인지 등을 알고 싶은 나의 욕구에 불을 지폈다.

정신분석에 대한 나의 관심을 아신 이성훈 선생님께서는 당시 부산

시립미술관 학예사로 근무하던 조선령 선생님을 소개해주셨다. 조 선생님은 겨우 한 권밖에 남아 있지 않던 자신의 석사학위 논문 한 편을 기쁘게 나에게 건네주었는데 거기에 있는 참고문헌 중 하나가 내 눈에 들어왔다. 바로 포(Edgar Allan Poe)의 『도둑맞은 편지』를 정신분석적으로 분석한 임진수 선생님의 박사학위 논문이었다. 선생님의 성함을 인터넷으로 검색해보니 대구의 계명대학교에 재직하고 계셨다. 비록 내가 부산에 살지만, 정신분석을 제대로 공부할 수 있다면 서울이라도 한달음에 달려갈 작정이었는데, 선생님이 가까운 대구에 계신다니 얼씨구나 싶었다. 나는 바로 선생님께 전화를 드리고 연구실로 찾아가 뵈었다.

선생님은 처음으로 찾아온 나를 앉혀두시고는 두세 시간에 걸쳐서 정신분석에 대해 강의하셨고, 그것도 모자라서 동대구역까지 데려다주시면서 거의 한 시간 내내 또 열변을 토하셨다. 유붕자원방래(有朋自遠方來), 불역락호(不亦樂乎)!

그 후로 나는 임진수 선생님의 열정에 이끌려 2003년 10월부터 매주 수요일 선생님 댁의 2층 다락방에서 열리는 세미나에 참석하게 되었고, 지금은 장소를 옮겨 '프로이트 라캉 정신분석 학교'로 이름을 바꾼 곳에서 계속되는 세미나에 참석하고 있다. 선생님께서는 학기마다 주제를 정하여 그것과 관련된 프로이트의 텍스트를 모두 읽게 하셨고, 프로이트에서 시작하여 라캉까지 강의해오고 계신다. 이로써 나는 서당 개 칠 년에 풍월을 읊게 되었다.

2005년의 한 세미나에서 선생님께서는 벨라스케스(Diego Rodríguez de Silva Velázquez, 1599~1660)의 「시녀들」(Las Meninas, La famillia de Felipe IV)을 다뤘는데 그때 나에게 그것과 관련된 자료

를 찾아보라고 권하셨다. 당시, 나는 한두 개의 텍스트를 검색하기는 했지만 그 작품에 대해 별 관심은 없었다.

그러던 중, 이듬해에 나는 경성대학교의 협동과정인 '문화학과' 박사과정에 들어갔다. 그곳에는 문화이론(Cultural Studies)을 깊이 있게 다루는 커리큘럼이 있었고, 무엇보다도 철학·불문학·영문학·국문학·건축학·경제학·음악 등의 다양한 전공의 권위 있는 선생님들이 계셨다. 사전적인 잡다한 학문적 관심이 많은 나의 취향에는 안성맞춤이었다. 이 과정과 선생님들이 나를 위해 부산에 존재하는구나 싶었다.

관심 밖에 있던 「시녀들」이 박사과정을 밟으면서 나의 분석 대상이 되었고, 2010년 2월에 「시녀들」을 중심으로 벨라스케스의 그림을 분석하여 「벨라스케스 그림의 정신분석적 연구」라는 제목으로 박사학위를 받았다. 이 책 『벨라스케스 프로이트를 만나다』는 이 논문을 수정 보완하여 단행본으로 펴낸 것이다.

세계사 책을 통해서만 알고 있던 이베리아 반도에 자리 잡고 있는 에스파냐라는 낯선 나라의 화가 벨라스케스. 내가 처음으로, 「시녀들」을 알게 된 것은 분석대상으로서의 이미지가 아니라 「라스 메니나스」(Las Meninas)라는 에스파냐어로 된 제목이었다. 라스 메니나스. 나에게 그것은 하나의 노랫구절처럼 들렸다. '라스'와 '메니나스'의 끝에서 압운처럼 반복되는 '스'라는 음절과, 받침 없이 연속되는 모음들이 나의 청각을 자극하며 혀끝에서 매끄럽게 흘렀기 때문이다.

말은 청각적이고 이미지는 시각적이지만, 말과 이미지는 둘 다 언어이면서 이미지—말의 경우 철자가 시각적임—다. '말과 이미지'

의 관계를 풀어내는 것이 그리 녹록지 않은 작업임을 잘 알고 있었다. 하지만 나는「시녀들」의 베일을 벗겨가는 동안, 분석 대상은 이미지이지만 그것도 일종의 언어라는 생각을 놓치지 않으려고 했다. 왜냐하면 그것은 '미술이란 무엇인가'라는 화두만큼이나 나에게는 중요한 관심사이기 때문이다.

많은 사람들이「시녀들」을 수수께끼 같은 그림이라고 말하지만 그것을 신비롭게 만드는 베일이 무엇인지, 그리고 그것에 숨겨진 비밀이 무엇인지는 구체적으로 밝히지 않았다. 그래서 나는 그것에 대해 무척 궁금해졌고 그 호기심이 나로 하여금 이 글을 쓰게 만들었다.

베일에 싸여 있는 것은「시녀들」만이 아니다. 선사시대의 역사가 그렇고, 우주 탄생의 비밀도 그렇다. 베일 뒤에는 분명히 무언가가 있다는 환상이 우리를 유혹하지만, 그것은 오직 논리로만 추측할 수 있을 뿐이다. 물론 이 책도 그런 '베일'의 특성에 기대고 있다.

푸코와 라캉이라는 시인들——세상을 새로운 시각으로 보고 표현한다는 점에서 그들을 시인이라고 부르고 싶다——이「시녀들」을 이미 지나갔고, 임진수 선생님께서 2005년의 한 세미나를 그것에 관한 것으로 바쳤기 때문에 나의 눈으로「시녀들」을 보기는 매우 힘든 일이었다. 위대한 두 시인과 선생님의 뒤를 따르는 길이었지만 평범한 나이기 때문에 볼 수 있는 소소한 것들이 있어서 즐거웠던 그곳으로 이제 여러분을 인도하고자 한다.

2012년 3월
정은경

벨라스케스 프로이트를 만나다

'시녀들' 속 감춰진 이야기, 정신분석으로 풀어내다

정신분석과 「시녀들」을 만나기까지 | 서문 · 19

1 베일 속으로 들어가기 전에

베일의 승리: 제욱시스와 파라시오스의 그림 겨루기 · 29
단토의 '지각적 식별불가능성'과 플라톤의 이데아 · 30
이미지를 탄압하기 위해 이미지를 사용하다 · 33
언어가 만드는 역설과 뫼비우스의 띠 · 37

2 왜 「시녀들」의 정신분석인가

「시녀들」이 야기하는 현기증 · 45
그림 분석에서 '구성'의 문제 · 55

3 거울 이미지

증상은 기억의 상징이다 · 67
증상, 억압된 것의 회귀 · 67
거울이 만드는 그림들 · 74
욕망을 숨기는 거울 · 85

4 남근, 부인(disavowal) 그리고 도착증

'돌아앉은 자세'의 숨김과 드러냄 · 93
'시니피앙으로서의 남근'과 부인(disavowal) · 99
거미 공포증과 어머니 · 106

5 나르시시즘

그림 속 '그림'과 '캔버스' · 117

그림 속 '캔버스'와 손가락질 · 125

그림 속 '그림'에서 아버지와 겨루기 · 139

6 주체의 절단(cut)과 환상

상처 난 캔버스 · 153

'가족 소설'이라는 환상 · 159

절단을 수선하는 '환상' · 170

7 사후 작용과 사전 확신

지연되었다가 미래에서 오는 시간 · 185

'환상'을 만드는 서두름 · 195

보이지 않는 거울: 「시녀들」의 의미를 보증하는 장소 · 206

8 응시(gaze)와 불안

나는, 나는 그림 속에 있다 · 213

그림에 장식된 '응시'(gaze) · 221

「시녀들」의 불안은 어디서 오는가 · 228

9 끝이 없는 분석

'오인'의 좁은 문으로 들어가라 · 239

주체의 분열 · 241

절단에서 대상 a를 거쳐 환상에 이르는 무의식적인 길 · 243

10 「시녀들」을 둘러싼 여러 해석

미셸 푸코의 해석과 사실적인 해석들 · 249
기존의 정신분석적 해석들 · 256

11 다시 보기

핵심용어를 중심으로 · 263
정신분석과 그리스 로마 신화 · 267
스핑크스 앞의 오이디푸스와 「시녀들」 앞의 우리들 · 269

12 베일의 수수께끼―결론

'절단'이라는 지름길 · 275
다시 '절단'으로 · 278

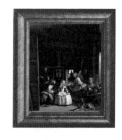

감사드리며 | 후기 · 281

간추린 정신분석 용어 · 287
주 註 · 309
벨라스케스 연보 · 문화사 연보 · 327
합스부르크 왕가 가계도 · 332
참고문헌 · 333
찾아보기 | 개념 · 343
찾아보기 | 작가 · 작품명 · 347

1

베일 속으로 들어가기 전에

"당신은 뫼비우스의 띠를 알고 있을 것이다.
만약 그 위에서 상대를 공격하기 위해 화살을 날린다면
자기에게 상처를 입히는 상황이 발생하게 될 것이다.
어쩌면 인간 심리에도 마치 '카인의 낙인'처럼,
뫼비우스의 띠가 하나씩 박혀 있는 것은 아닐까."

베일의 승리: 제욱시스와 파라시오스의 그림 겨루기

베일에 관한 유명한 이야기 중 하나는 제욱시스와 파라시오스가 겨루었던 그림 그리기 시합이다. 이들은 기원전 5세기 무렵의 인물로서 그림 그리는 실력이 막상막하였다. 어느 날 이들은 우위를 가리기 위해 시합을 하기로 했다. 제욱시스는 포도를 그렸는데 어찌나 진짜같이 그렸는지 날아가던 새를 유혹할 정도였다. 자신의 그림을 진짜 포도인 줄 알고 날아드는 새들을 보고 자신만만해진 제욱시스는 승리를 '미리 확신'하고 파라시오스를 찾아갔다. 이쯤 되면 눈에 뵈는 게 없었을 것이다. "파라시오스, 그 베일을 걷고 당신의 그림을 보여주시오"라고 제욱시스는 '요구'했다. 그런데 웬걸, 그 베일이 바로 파라시오스가 그린 그림이었던 것이다.

잘 알고 있듯이 이 시합의 승리는 파라시오스에게 돌아갔다. 제욱시스가 새의 눈을 속일 정도로 '사실'적인 '모방력'을 소유한 자라면, 파라시오스는 제욱시스라는 화가인 인간을 '유혹'하는 그림을 그릴 줄 아는 자였다. 이것이 이 이야기의 전부이지만 그 의미는 그리 단순하지 않다. 왜냐하면 이것은 우리에게 '그림이 무엇인지'를 암시해주고, 무엇보다도 인간의 '진실'에 대해 말해주기 때문이다. 물론 이것은 이 책을 떠받쳐주는 틀이기도 하고, 벨라스케스 그림이 품고 있는 수수께끼를 풀어갈 단서이기도 하다.

새가 날아들 정도로 생생한 포도를 그린 화가의 모방력에 관한 일화라면 우리나라의 전설적인 화가인 솔거의 이야기에서도 나온다. 두 이야기의 공통점은 새의 눈을 속일 정도로 그림 실력이 뛰어난 화가가 등장한다는 것이다. 그런데 '제욱시스와 파라시오스'의 이야기

가 솔거의 것보다 더 흥미롭고 우리의 관심을 끄는 이유는, 사실적인 그림을 그린 화가 외에 파라시오스라는 또 다른 화가가 등장한다는 점과, 그의 그림이 인간의 눈을 속인 '베일 그림'이었다는 점 때문이다. 이것은 그림이란, 있는 그대로의 현실을 얼마나 똑같이 그렸는지를 확인시켜주는 시각이라는 지각의 차원에 있는 것이 아니라 '욕망'의 차원에 있다는 것을 암시한다. 라캉(Jacques Lacan)은 이것을 "시선(eye)에 대한 응시(gaze)의 승리"[1]라고 말했다.

그렇다면 '응시'가 '욕망'과 관련이 있다는 뜻인데, 시선과 응시의 차이는 무엇이고 욕망이란 무엇인가? 그리고 제욱시스가 속아 넘어간 '베일'의 의미는 무엇이며, 과연 우리가 풀어야 할 벨라스케스의 「시녀들」에 숨겨진 수수께끼와 베일은 무슨 관련이 있을까? 뿐만 아니라 그림이 무엇이기에 우리는 그것에 매료되는 것일까? 이 모든 궁금증을 뒤로 한 채 우리는 잠시 우회해야 한다.

단토의 '지각적 식별불가능성'[2]과 플라톤의 이데아

우리는 육체 바깥의 현실을 경험할 때 지각에 의존한다. 예를 들어, 시각으로 보고 청각으로 듣고 미각으로 맛본다. 이것은 예술에서도 마찬가지인데, 요컨대 음악이 '청각'에 의존한다면 미술은 '시각'에 의존한다. 그런데 1960년대에 이르러 예술은 지각으로 식별할 수 없게 되었다. 다시 말해, 어떤 것이 예술인지 아닌지를 구별할 수 있도록 도와주는 것이, 지각이 아니라는 사실이 분명해진 것이다. 이는 미술·음악·문학·무용 등 예술 전반에 걸쳐 거의 비슷한 시기에 이루어졌다.

'지각적 식별불가능성'은 지각적으로 동일하다는 지각적 사실에 의존한다

음악의 경우, 케이지(John Cage, 1912~92)의 「4′33″」악보에는 'tacet', 즉 '침묵'(silent)이라고 적혀 있다. 그 음악의 첫 공연에서 관객들이 들을 수 있었던 것은 침묵을 배경으로 하여 들리는 공연장의 '소음'뿐이었다. 이때의 소음과 일상생활 속의 소음은 같은 것일까 다른 것일까? 귀로 들어보면, 그것들은 모두 소음이다. 그러나 「4′33″」의 소음은 '예술작품'이고 생활 속에 존재하는 소음은 그저 '소음'일 뿐이다. 우리는 어떤 것이 음악인지 아닌지를 '청각'으로 구별한다고 생각한다. 하지만 「4′33″」의 경우에는 그것이 예술작품인지 아닌지를 청각으로 식별할 수 없다.

문학도 마찬가지다. 다음은 윌리엄스(William Carlos Williams, 1883~1963)의 유명한 시다.

「내 고백할게」

아이스박스에 들어 있던
자두들
내가 먹었어

아마도 네가
아침식사로
남겨놓은
것이었겠지

용서해줘
정말 맛있고
달콤하고
시원했어[3)]

　만약에 이것이 누군가가 친구의 자두를 몽땅 먹고 냉장고 문에 붙여둔 '쪽지'라면, 이것이 윌리엄스의 '시'와 어떤 차이가 있는가?
　이제 우리의 관심사인 미술로 가보자. 미술의 경우, 워홀(Andy Warhol, 1928~87)의 「브릴로 상자」(Brillo Box)[그림1]는 슈퍼마켓에 있는 비누 상자인 '브릴로 상자'와 시각적으로 구별되지 않는다. 원래 '브릴로 상자'는 하비(Steve Harrey)라는 산업디자이너가 브릴로 비누를 담기 위해 디자인한 상자다. 그런데 워홀은 하비의 상자를 차용(appropriation)[4)]하여 「브릴로 상자」를 만들어 1964년에 뉴욕의 스테이블 갤러리(Stable Gallery)에서 전시했다.
　하나는 '예술작품'이고 또 다른 하나는 그저 '사물'인 비누 상자에 불과한데 이 둘은 '시각'으로 구별되지 않는다. 우리는 아직도, 심지어 미술이론가들도 미술작품인지 아닌지를 '시각'으로 구별할 수 있다는 신념을 가지고 있다. 그러나 이런 믿음을 워홀의 「브릴로 상자」는 박살내고 말았다. 이제 시각은 미술작품과 한갓된 사물을 구별할 수 없게 되었다. 이것이 바로 단토(Arthur C. Danto, 1924~)가 '예술의 종말'[5)]이론에서 주장하는 '지각적 식별불가능성'이다.
　그런데 재미있는 것은 예술작품과 사물을 지각으로 식별할 수 없다는 사실이 "지각적으로 동일하다는 지각적 사실에 의존하고 있다"[6)]는 것이다. 단토는 「브릴로 상자」를 통해서 예술인지 아닌지를 구별

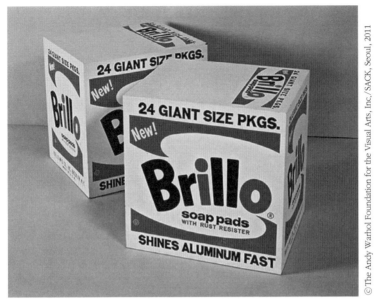

1 앤디 워홀, 「브릴로 상자」, 1964, 채색판에 실크스크린 잉크, 개인소장.
「브릴로 상자」는 비누 상자인 '브릴로 상자'와 지각적으로 구별되지 않는다.
이 지각적 식별불가능성은 지각적으로 동일하다는 지각적 사실에 의존한다는 역설을 초래한다.

하는 데 지각이 무능력하다는 논리적 귀결을 도출했지만 그로 하여
금, 오히려 그런 구별이 지각에 의존한다는 사실을 강조하게 되는 역
설에 처하게 만든 것이다.

이미지를 탄압하기 위해 이미지를 사용하다

우리는 이러한 모순을 플라톤의 사상에서도 발견할 수 있다. 플라
톤은 『국가』에서 '동굴의 비유'^{그림2-1·2-2 7)}를 통해 자신의 이데아론
을 설파했다. 태어나면서부터 팔다리가 묶이고 심지어 고개도 돌릴

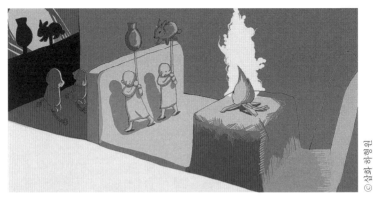

2-1 「동굴의 비유 이미지」. 지하 깊숙한 동굴에 죄수들이 앞쪽 벽만 볼 수 있는 상태로
팔다리가 묶여 있고, 그들 뒤편 동굴 입구 쪽에는 불이 피워져 있다.

수 없는 상태에 놓인 죄수들이 지하 깊숙한 동굴에 있다. 이들은 앞
쪽에 있는 벽만 바라볼 수 있으며 그들 뒤편인 동굴 입구 쪽에는 불
이 피워져 있다. 그리고 이들과 불 사이에는 야트막한 담이 있고 그
뒤쪽 아래로 사람들이 온갖 종류의 형상을 가지고 지나간다. 이 사람
들은 담에 가려 있고 이들이 가지고 다니는 형상들만이 담 너머로 보
인다. 이 형상들은 불에 비쳐서 죄수들이 바라보고 있는 벽면에 그림
자를 만든다.

　평생 벽에 비친 그림자만을 바라보고 산 죄수들은, 벽면 너머에 지
나가는 사람들이 내는 목소리가 이 그림자들이 내는 것이라고 생각
한다. 운 좋게 사슬에서 풀려난 죄수들은 자신이 알고 있는 이미지는
담 뒤를 지나가는 사람들이 가지고 지나가던 사물들의 그림자에 지
나지 않는다는 사실을 알게 되고, 더 나아가 동굴에서 벗어나 태양
아래 모습을 드러내고 있는 사물들을 보게 된다. 동굴 안은 눈에 보
이는 현실의 세계이며 동굴 밖은 순수 사유의 세계인 가지계(可知

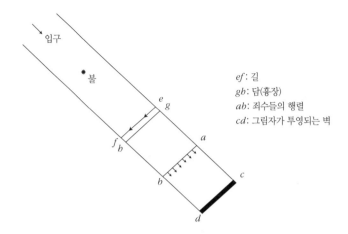

입구

불

ef: 길
gb: 담(흉장)
ab: 죄수들의 행렬
cd: 그림자가 투영되는 벽

界), 즉 이데아의 세계를 비유한다.

플라톤에 따르면, 본질은 이데아의 세계에 있으며 우리의 현실은 그것의 복사물에 지나지 않는다. 그렇기 때문에 화가들이 만들어내는 이미지들은 현실을 모방한 것, 즉 복사물의 복사물이다. 원본인 이데아의 중요성을 강조하는 플라톤에게 이미지는 비본질적인 것이며, 그것에 몰두하는 화가들은 철인(哲人) 국가에 불필요한 존재다.

그러나 그의 비유는 "초감각적 이데아계를 설명하기 위해 감각적인 이미지의 세계에 의존할 수밖에 없는 이율배반에 처한다."[8] 다시 말해, 플라톤은 이데아의 중요성을 설명하기 위해 자신이 비난하는 화가들의 도구인 '이미지'를 사용하는 덫에 빠져버린 것이다.

역설은 수많은 의미를 만들어낸다

단토와 플라톤은 둘 다 모순에 처하고 말았다. 하지만 단토의 논리가 인간이 지각에 의존할 수밖에 없다는 사실을 드러내어 인간의

생물학적인 한계를 강조하고 있다면, 이미지에 대한 플라톤의 부정적인 태도는 '저항'처럼 느껴진다. "정신분석 치료 중에 피분석자가 무의식을 의식화하는 것에 반대하는 피분석자 자신의 모든 말과 행동"[9]을 저항이라고 한다.

플라톤이 이미지에 대해 강하게 저항한 것은, 단토의 논리에서 귀결되는 것처럼 태생적으로 지각이라는 것에 의존할 수밖에 없는 인간의 생물학적인 한계를 무의식적으로 인정하고 싶지 않았기 때문일 수도 있다. 그는 지각의 차원에서 벗어난 초감각적 세계인 이데아를 자기 철학의 근본 개념으로 내세우기 위해 지각에 기반을 둔 인간의 존재론적 한계를 애써 부정했다.

하지만 그가 억압하는 지각은 그의 논리를 타고 되돌아와서, 이데아를 설명하기 위해서는 지각의 대상인 이미지가 필요하다는 사실을 지시해준다. 지각의 부정에서 출발하지만 그것의 긍정에 도달하는 모순, 이것은 언어의 논리적 모순을 연상시킨다. '이미지'에 관한 철학은, 반(反)이미지론을 펼치며 지각의 세계를 거부하려 했지만 지각의 대상인 이미지에 의존할 수밖에 없었던 플라톤에서 출발하여, 예술작품을 구별하는 데 지각이 무능하다는 사실이 도리어 지각에 기댄다는 것을 인정하게 되는 단토의 예술철학에 이르게 되었다.

이 두 철학자의 강조점은 서로 다르지만, 모순이라는 난관에 봉착하는 공통점이 있다. 즉 이미지를 탄압하려 했던 플라톤의 이론은 이미지의 중요성을 강조하게 되어버렸고, 단토는 예술인지 아닌지를 식별하는 데 지각이 무능하다는 사실을 선포했지만 식별불가능성이 지각에 의존한다는 사실을 인정해야만 했다. 이들이 마주하게 된 '역설'은 "단일한 행동 경로를 결정하기보다는 종결이란 없음을 확

증하는 수많은 의미들을 산출한다."[10]

　플라톤 이후의 철학은 그것에 대한 주석에 지나지 않는다고 할 정도로 권위를 지닌 플라톤의 논리가, 그리고 분석철학의 대가인 단토의 논리가 모순으로 귀결된다는 것은 인간의 사유가 모순적일 수밖에 없다는 것을 말해주는 것이 아닐까? 두 철학자의 논리가 필연적으로 모순으로 귀결할 수밖에 없는 이유는 인간이 '말하는 존재'(parlêtre)이기 때문이다. 라캉은 조어(造語)를 즐겼는데, 그중 하나가 프랑스어의 '말하다'라는 동사인 'parler'와 '존재'라는 뜻의 'être'를 합쳐서 만든 '말하는 존재' 'parlêtre'다.

언어가 만드는 역설과 뫼비우스의 띠

　당신은 뫼비우스의 띠를 알고 있을 것이다. 그 위에 서 있는 것은 무엇이라도 앞을 향해 나아갈 경우 출발한 지점으로 되돌아온다. 만약 거기서 상대를 공격하기 위해 화살을 날린다면 자기에게 상처를 입히는 상황이 발생하게 될 것이다. 이런 역설은 인간에게 필연적으로 내재되어 있는 특성 가운데 하나라는 것이 이 글을 통해서 밝혀질 것이다. 어쩌면 인간 심리에도 마치 '카인의 낙인'처럼 뫼비우스의 띠가 하나씩 박혀 있는 것은 아닐까. 앞으로 우리는 벨라스케스가 그린 「시녀들」의 베일을 하나씩 벗겨가면서 이 가설과 수없이 대면하게 될 것이고, 정신분석이 이끄는 논리를 따라가다 보면 어느새 이 가설은 확신으로 변할 것이다.

하나의 표상이 억압되면서 시작되는 역설

인간의 본능은 '심리'에 와 닿으면서 욕동으로 변한다. 마치 빛이 수면에 닿으면 굴절되는 것과 같다. 프로이트는 욕동을 'Trieb'라고 부르며 본능(Instinkt)과 다르다고 분명히 말했다. 이것에 대한 깊이 있는 설명은 차차 다루게 될 것이다. 다만, 프로이트가 초기 이론에서는 욕동을 자기보존 욕동과 종족보존 욕동으로 나누고, 후기 이론으로 가면 이 둘을 에로스(Eros)로 묶고 죽음의 욕동인 타나토스(Thanatos)를 발견한다는 것만 밝혀두자.

그런데 이상하게도 이 가운데 종족보존 욕동만 억압되는데, 그 이유는 그것이 '성적'이기 때문이다. 다시 말해, 자기를 보존하기 위한 배고픔의 욕동은 억압되지 않는 반면에 성적인 것은 억압된다. 좀더 구체적으로 말하자면, 성 욕동——종족보존욕동은 결국은 성적인 것이므로 성 욕동이라 부르기도 함——에 결합된 어떤 '표상'(representation)이 억압된다는 것이다. 라캉은 이 표상을 언어적인 것으로 해석하고 '남근의 시니피앙'이라고 부른다. 그렇다면 왜 하필 '남근'이냐고 물을 수 있을 것이다. 그러나 억압된 것이 성적인 것이라면 그것을 대표하는(represent) 것으로 가장 적절한 것이 '남근' 이외에 무엇이 있겠는가.

본능이 언어적인 어떤 시니피앙——남근의 시니피앙——에 의해 '표상'된다는 것은 인간이 언어적 존재가 된다는 뜻이다. 여기가 라캉 정신분석의 출발점이다. 프로이트가 심리를 생물학적인 데서 출발하여 설명했다면, 라캉은 언어적인 것에서 출발했다. 우리는 '나무'라는 사물을 '대신'하여 그것을 [나무]로 발음하고 '나무'라고 쓴다. 그 순간 실재하는 나무는 사라지고 '나무'라는 기호만 남는다. 우

리는 영원히 사물과 직접 대면할 수 없으며 언어를 매개하여 간접적으로만 만날 수 있다. 이때부터 모든 것이 언어 논리를 따르게 된다.

S1 = -S1 이라는 모순

라캉은 '시니피앙'으로 이루어진 집합을 '큰타자'(Autre, the Other)라고 부른다. 큰타자는 주체와 닮은 자신 타자(autre, the other)와는 달리 주체보다 우위에 있으며 주체보다 먼저 있는 비인칭적 타자다.

수학에서 집합이란 '어떤 조건에 따라 결정되는 요소의 모임'이라고 정의한다. 그렇다면 큰타자란 '시니피앙이라는 조건을 갖춘 요소들로 이루어진 집합'이라고 할 수 있다. 소쉬르의 언어학에 따르면, 하나의 시니피앙의 가치가 결정되기 위해서는 다른 시니피앙과 차이가 있어야 한다. 그래서 시니피앙1(S_1)은 가치를 결정하기 위해 S_2로 이동하고, 마찬가지로 S_2는 S_3로, S_3은 S_4로 이동해야 한다. 그런데 이러한 이동은 처음 시작이었던 S_1로 되돌아올 수밖에 없다. 그 이유는 '큰타자의 장소'[11]에는 S_1을 보증해줄 마지막 시니피앙이 없기 때문이다.

이것이 잘 이해되지 않는다면, 이런 예를 생각해보자. 시니피앙으로 이루어진 집합의 마지막 원소가 S_n이라고 한다면, S_n의 가치를 결정해줄 시니피앙은 $S_n + 1$일 것이다. 그런데 그 집합은 원소가 n개이므로 하나의 시니피앙이 부족하다. 이것을 (-1)로 표시한다. 소쉬르의 언어 논리에 따라 시니피앙 S_n은 가치를 결정하기 위해서 다른 시니피앙으로 이동해야 하므로 시니피앙 S_1로 되돌아올 수밖에 없다.

이것을 좀더 간단하게 만들어보자. S_1의 가치를 결정하기 위해 이동한 곳인 S_2에서 S_n으로 옮겨가는 시니피앙의 사슬 전체를 S_2라고

해보자. S_2도 시니피앙이므로 자신의 의미를 결정하기 위해 다른 시니피앙으로 이동해야 한다. S_2는 S_1으로 가서 그것을 참조해야 한다는 것이다. 다시 반복하지만 시니피앙은 가치를 결정하기 위해서는 다른 것과 차이가 있어야 하므로 결국, S_1은 S_1이 아니어야 한다. 따라서 즉 $S_1 = -S_1$이라는 모순이 도출된다.

도표1 「시니피앙의 이동」

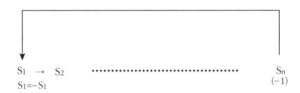

이것은 플라톤과 단토가 직면했던 모순이며, 플라톤이든 단토든 간에 말하는 존재라면 부딪히게 되는 필연적인 모순이다. 거친 비유일지 모르겠지만 우리는 일상생활 속에서 '무원칙이 원칙'이라는 모순된 말을 쓴다. 원칙이 없는 것이 무원칙인데 그런 무원칙을 원칙으로 삼는다는 것은 자기모순이다. 언어를 사용하는 한, 우리는 이러한 언어의 논리에서 비롯되는 뫼비우스적인 특성, 즉 자신에게서 출발하여 대상으로 나아갔지만 결국 자신에게로 되돌아올 수밖에 없는 역설적인 상황에서 벗어날 수 없다.

라캉은 언어적 인간이 되는 순간을 주체가 어떤 하나의 시니피앙, 즉 '남근의 시니피앙'에 의해 '표상'된다고 말하고, 이것을 시니피앙에 의한 '절단'(cut)이라고 부른다. 남근의 시니피앙에 의해 절단되어

생긴 '구멍'이 위에서 설명한 (−1)이다. 우리는 이 구멍을 메울 때 발생하는 '환상'과 '베일', 그리고 그곳을 장식하고 있는 '대상 a'에 이르는 길을 따라서 「시녀들」의 수수께끼를 풀어갈 것이다.

독자들은 절단, 환상, 특히 대상 a라는 개념을 딱딱하게 느낄 수도 있을 것이다. 하지만 이 개념들에 예술작품과 신화라는 달달한 일화들을 곁들였기 때문에 어렵지 않게 이것들을 삼킬 수 있을 것이다. 그전에 우리는 벨라스케스의 「시녀들」에 숨겨진 '베일'은 무엇이고, 그것을 풀기 위해서 왜 '정신분석'이 필요한지 짚고 넘어가야 한다.

왜 「시녀들」의 정신분석인가

"이 그림의 제목이 계속 변해온 것은 그림의 의미가 어느 한 지점에
정박하지 못하고 계속해서 떠돌고 있기 때문이다.
의미가 확정되는가 하면 새로운 의문이 생기면서 의문이 꼬리에 꼬리를 문다.
어쩌면 이 작품의 의미는 영원히 풀리지 않는 수수께끼로 남을지도 모른다."

우리에게 「시녀들」^{그림3}로 알려진 이 작품은 지금으로부터 355년 전, 벨라스케스가 57세가 되는 해인 1656년에 그린 만년 대작이다. 1966년에 푸코(Michel Foucault, 1926~84)는 『말과 사물』에서 고전주의 시대인 17세기 사고체계를 설명할 때 이 작품에 대한 분석으로 시작했고, 「시녀들」이 고전시대의 '표상의 표상'[1]이라는 해석을 내놓았다. 그럼에도 불구하고 푸코 이후에 수많은 이론가들과 비평가들이 「시녀들」을 다시 해독하려 했다.

뿐만 아니라 피카소를 비롯하여 고야·마네·달리 등의 화가도 이 그림을 여러 차례 다시 그렸다. 피카소가 사십여 차례나 그것을 그리며 연구했다는 일화는 유명하다. 또한 「시녀들」은 예술가와 비평가 열 중의 아홉이 인류 역사상 가장 위대한 걸작이라고 손꼽는 작품이기도 하다. 그만큼 이 작품은 이론가나 작가, 심지어 일반인들에게조차 그것의 의미를 캐고 싶다는 욕망을 불러일으킨다.

그러나 「시녀들」의 의미는 아직 베일 속에 가려져 있다. 그래서 설(John R. Searle, 1932~)은 "왜 「시녀들」은 300년 넘도록 우리를 괴롭히는가"라고 괴로움을 토로하며 글[2]을 시작하기도 했다. 이 그림은 1734년에 화재가 나기 전까지 알카사르(Alcazar) 궁전에 보관되었으며 그 터 위에 지은 새 궁전에 다시 옮겨져 보관되다가 19세기 초에 다른 왕실작품들과 함께 현재의 프라도 미술관(Museo del Prado)으로 옮겨졌다.

「시녀들」이 야기하는 현기증

「시녀들」을 보고 있으면 마치 꿈속의 한 장면 같다는 생각이 든다.

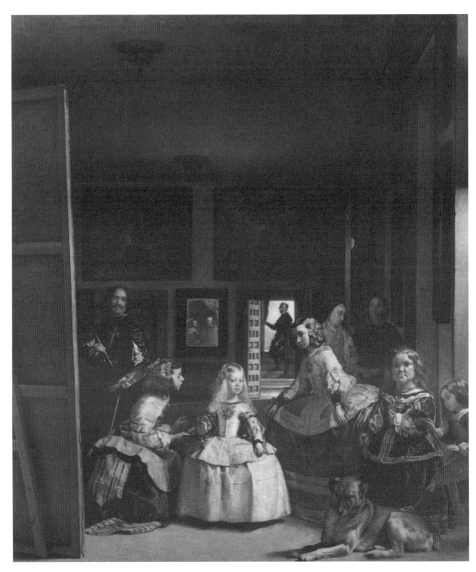

3 벨라스케스, 「**시녀들**」, 1656, 캔버스에 유채, 마드리드, 프라도 미술관.
사실적으로 그려졌지만 「시녀들」의 의미는 베일에 가려 있다.
「시녀들」은 그것을 해독하고자 하는 사람에게 현기증을 일으키게 하고
단순하게 보이는 미로에서 길을 잃어버리게 만든다.

꿍장히 사실적으로 그린 그림인데도 말이다. 화면은 세 부분, 즉 대부분의 인물들이 있는 바닥, 천장 그리고 뒤편의 벽으로 나눌 수 있다. 이 세 부분은 각각 '의식'과 '무의식', 그리고 그것의 변증법에 의해서 만들어지는 '꿈' 장면을 연상시킨다. 그것은 때로는 너무 선명해서 끔찍하고 때로는 몽롱하다. 인물들은 같은 공간에 있지만 하나의 서사로 엮이지 않고 제각각인 느낌을 준다. 그래서 이 그림은 프로이트의 『꿈의 해석』 가운데 한 문단을 떠올리게 한다.

가령, 내 앞에 그림 퍼즐(picture-puzzle), 즉 그림조합 수수께끼(rebus)가 있다고 가정해보자. 그것은 지붕 위에 보트가 있는 집, 알파벳 글자 하나, 마법에 의해 머리가 없어진 채로 달리는 사람의 형상 등등을 묘사한다. 그래서 나는 이의를 제기하고 그 그림 전체와 그것을 구성하는 부분들이 터무니없는 것이라고 단언하는 오인을 할 수도 있을 것이다. 보트가 집의 지붕 위에 있을 리가 없고, 머리 없는 사람이 달릴 수 없다. 게다가 사람이 집보다 더 크다. 그리고 만일 그 그림 전체가 하나의 풍경을 재현하려 했다면, 알파벳 문자들은 풍경 속의 장소와 걸맞지 않다. 왜냐하면 그런 사물들은 사실상 존재하지 않는 것이기 때문이다.[3]

위의 인용문은 꿈의 장면에는 터무니없는 것들이 너무 많기 때문에 우리는 그것을 의미 없는 것이라고 단정하기 쉽다는 것을 말한다.
반면 「시녀들」은 프로이트가 언급한 위의 내용처럼 당혹스러운 그림 퍼즐이 아니다. 그것은 아주 사실적이다. 그래서 그것이 우리를 오인하게 만드는 것인지도 모른다. 미세한 독이 생명체를 조금조금

씩 죽여가듯이 「시녀들」은 자연스럽고 사실적인 요소들을 여기저기 가미하여 우리를 속임수에 빠져들게 한다. 벨라스케스는 역사적인 장소에 있는 역사적인 인물들을 등장시켰지만 사실적인 설명으로 풀리지 않는 의문점들을 곳곳에 복병처럼 숨겨두었다. 그래서 「시녀들」은 앞뒤가 맞지 않는 꿈속 장면보다 더 수수께끼 같다.

이 수수께끼가 무엇인지 알기 위해서, 그리고 그것을 풀어내기 위해 우리는 먼저 이 그림을 자세히 살펴보아야 한다.

「시녀들」의 세부들

「시녀들」에 나오는 등장인물들을 설의 논문[4]과 유스티(Carl Justi, 1832~1912)[5]의 저술을 참고하여 정리해보면 다음과 같다.[6] 인물들은 대부분 전경에 모여 있다. 그리고 전경의 중심에는 공주 마르가리타(Margarita, 1651~73)가 서 있다. 그녀는 오스트리아의 레오폴트 1세(Leopold I, 1658~1705)에게 시집간 인물로, 「시녀들」이 완성된 해인 1656년에 다섯 살이 된다.

공주의 오른쪽에 있는 처녀는 돈 디에고 사르미엔토(Don Diego Sarmiento)의 딸[7]인 도냐 마리아 아구스티나 사르미엔토(Doña Maria Agustina Sarmiento)다. 그녀는 무릎을 꿇고 "금으로 된 쟁반 위에 놓인 동인도에서 가져온 향이 나는 질 좋은 점토인 부카로(búcaro)로 만든 붉은 컵에 물을 담아 공주에게 바치고 있다."[8]

공주의 왼쪽에 있는 처녀는 푸엔살리다(Fuensalida)의 백작인 돈 베르나르디노 로페스 데 아얄라 이 벨라스코(Don Vernardino Lopez de Ayala y Velasco)의 딸 도냐 이사벨 데 벨라스코(Doña Isabel de Velasco)다. 대부분의 비평가들이 그녀가 절을 하거나 왼발을 빼고 공

주에게 절을 하며 경의를 표하고 있다지만, 정밀하게 조사한 바에 따르면 그녀는 공주에게 조금도 관심을 기울이지 않고 있다고 전한다. "그녀는 드물게 미녀로 자랐지만 3년 후⁹⁾에 죽었다."[10]

유스티는 공주 좌우의 두 인물에 대해 다음과 같이 밝히고 있다. "귀족인 젊은 숙녀들은 에스파냐 사람이며 인물들 중에서 가장 매력적이다. 그러나 그들은 검은 눈을 한 딸들이었고, 오래된 카스티야 종족¹¹⁾의 젊고 사랑스런 꽃들이었다."[12]

이제, 시선을 화면 오른쪽 앞으로 옮겨보자. 화면 오른편 가장 앞쪽에는 개 한 마리가 앉아 있고, 그 뒤편에 마리 바르볼라(Mari Bárbola)라는 난쟁이가 서 있다. 그녀는 1651년에 궁정에 들어왔으며 그해 내내 인기를 누렸다고 한다. 그녀의 왼쪽 앞에는 개의 등에 왼발을 올리고 있는 또 다른 난쟁이가 있는데, 그의 이름은 니콜라시토 페르투사토(Nicolasito Pertusato)다. 난쟁이 마리 바르볼라와 구별하기 위해 '작은 꼬마'라고도 부른다. 공주 오른쪽에 있는 마리아 뒤에는 화가인 벨라스케스가 있다. 그는 왼손에는 팔레트를, 오른손에는 붓을 들고 그림 그릴 준비를 하고 서 있다. 하지만 자세히 보면, 이상하게도 그의 앞에 있는 거대한 캔버스로부터 몇 발짝 떨어져 있다. 공주 오른편에 있는 마리아가 그와 캔버스 사이에 있는 것으로 보아 그는 캔버스 앞에서 조금 뒤로 물러서 있으며 어딘가를 바라보고 있는 듯하다.

그리고 벨라스케스 앞에는 '커다란 캔버스'가 서 있는데, 그것은 그림의 왼쪽 전체를 거의 차지하고 있으며 캔버스 뒷면은 비어 있다. 오로지 나무로 짠 틀과 이젤의 다리 한쪽만이 눈에 띈다. 「시녀들」의 왼편 귀퉁이는 그림 속 캔버스의 뒷면 오른쪽 부분으로 인해 가려져

있다. 다른 한편으로, 그림에 삽입된 캔버스의 나머지 부분은 「시녀들」에 그려져 있지 않기 때문에 심각하게 '잘린' 채로 생략되어 있다. 그림에서 이 캔버스가 「시녀들」의 어떤 인물보다도 많은 영역을 차지하고 있다는 점이 우리의 관심을 끈다.

이사벨—공주 왼쪽에 있는 숙녀—뒤에 있는 여인은 수녀복을 입고 있는데 그녀의 이름은 도냐 마르셀라 데 우요아(Doña Marcela de Ulloa)다. 그녀는 1643년부터 1669년에 죽을 때까지 궁정에서 시녀로 일했다. 그 옆에 있는 남자는 궁중 여인들의 경호원으로, 그림 속에 있는 사람들 중 그만이 유일하게 익명이다.

이제 후경으로 눈길을 돌려보자. 그림에서 가장 먼 거리에 있으며 방 뒤편으로 나 있는 문밖의 복도에 한 남자가 서 있다. 그는 오른발을 왼발보다 한 칸 더 위의 계단에 올려놓고 있지만 계단을 올라가려는 것도 아니고 그렇다고 내려가려는 것도 아닌 듯하다. 그저 오른손으로 커튼을 걷어 올린 채 전경을 바라보고 있다. 그는 왕비의 숙사 관리인(aposentador)인 호세 니에토 벨라스케스(José Nieto Veláquez)다. 비록 그의 이름이 벨라스케스지만 그가 화가인 벨라스케스와 어떤 연관이 있는지에 대해서는 전혀 알려진 바가 없다. 그 옆에는 거울처럼 생긴 액자 속에 두 인물이 희끄무레하게 보인다. 그들은 전경의 중심에 있는 공주 마르가리타의 부모인 펠리페 4세(Felipe IV, 1605~65)와 왕비 마리아나(Mariana)다.

페르난데스(Pedro J. Fernández)[13]는 소설 『벨라스케스의 거울』[14]에서 「시녀들」에 등장하는 인물들을 가예고(Julian Gallego)의 입을 빌려 설명하는데, 위의 설명과 다른 점이나 추가된 것은 다음과 같다. 작은 꼬마라고 불리는 난쟁이는 1650년부터 궁정에 살다가 1675년

에 왕의 몸종이 되었고, 수녀복을 입고 있다고 추정되는 마르셀라는 실은 남편 페랄타(Don Diego de Peralta)를 잃은 지 얼마 안 돼 상복을 입고 있는 것이며, 그녀 옆의 남자는 익명이 아니라 디에고 페레스 데 아스코나(Diego Perez de Azcona)라는 인물이라는 것이다. 그의 역할은 방문객을 왕비에게 인도하고 시녀들을 인솔하는 것이었다.[15) 그리고 페르난데스는 아스코나가 공주 왼편에 있는 이사벨이 유언장을 작성할 때 증인 역할을 한 사람이라고 덧붙이고 있다.

「시녀들」의 오른쪽 벽에는 액자들이 있지만 각도상 알아보기 힘들다. 그런데 「시녀들」을 가로로 삼등분하여 가운데 부분을 차지하고 있는 뒤쪽 벽의 윗부분을 차지하고 있는 두 개의 액자는 희미하지만 모습을 드러내고 있다. 왼쪽의 액자는 루벤스의 「아테나와 아라크네」(Pallas and Arachne)그림23이며, 오른쪽 액자그림22-2는 벨라스케스의 사위인 마소(Juan Bautista Martínez del Mazo)가 요르단스(Jacob Jordaens, 1593~1678)의 「판을 이긴 아폴론」(Apolo, Vencedor de Pan)그림22-1을 복제한 것이다. 설[16)은 이 두 그림 중 후자만 마소가 복제한 것이라고 보는 반면, 페르난데스는 둘 다 마소가 복제한 것이라고 본다.[17)

제목이 이동할 때 의미는 억압된다

우리는 「시녀들」의 세부를 하나씩 살펴보았다. 이 그림은 펠리페 4세의 궁전, 특히 이 그림의 배경이 되고 있는 왕자 발타사르 카를로스의 침실이 있던 알카사르 궁전과 그곳에 실제로 드나들었던 사람들을 보여준다. 그런데 이렇게 사실적인 그림이 수수께끼처럼 보이는 이유는 무엇일까. 사실적이지만 의문에 싸여 있는 「시녀들」 앞에

서 감상자들은 어지럼증을 느끼고, 그럴수록 그림은 더 흥미로움을 발산한다.

우리는 이 그림의 제목을 「시녀들」로 알고 있지만 정작 벨라스케스는 이 작품에 제목조차 붙이지 않았다. 이름이 없는 그림이기에 이 그림은 출생부터 신비에 싸여 있다. 벨라스케스가 사망하고 6년이 지난 1666년 알카사르 성 소유의 미술품 목록에 따르면, 알카사르 1층에 있는 왕의 여름 거처에 이 그림이 있었는데 제목은 「시녀들과 함께 있는 마르가리타 공주와 난쟁이 여자」라고 적혀 있었다.[18] 그리고 1686년과 1700년의 목록에서는 「그림을 그리고 있는 모습의 자화상」으로, 그 후에는 「펠리페 4세의 가족」으로 기록되었고, 1819년부터 프라도 미술관에 보관되면서 1834년에 처음으로 「시녀들」(Las Meninas)이라는 제목으로 등재되었다.[19] 화가인 벨라스케스는 그림에 제목을 붙이지 않았지만 시간의 흐름 속에서 그림을 보존하고 연구하는 사람들과 감상자들에 의해 계속해서 제목이 바뀐 것이다.

제목의 변천 과정은 그 그림을 감상한 사람들이 그것을 어떻게 해석했는지를 보여준다. 처음에는 초점이 '마르가리타 공주와 시녀들, 난쟁이 여자'에게 맞추어졌다면, 다음에는 '화가'로, 그다음에는 '펠리페 4세의 가족'으로 옮겨갔다가, 마침내 '시녀들'에 정착했다. 「시녀들」은, 공주를 그렸으나 공주의 초상화도 아니고, 화가 자신이 그려져 있으나 자화상도 아니며, 왕가의 가족이 그려져 있으나 왕가의 가족화도 아니다.

이 그림의 제목이 계속 변해온 것은 그림의 의미가 어느 한 지점에 정박하지 못하고 계속해서 떠돌고 있기 때문이다. 의미가 확정되는가 하면 새로운 의문이 생기고 그것을 해결하면 또 다른 의문이 생기

면서 의문이 꼬리에 꼬리를 문다. 그것은 인접성을 따라 이동하며 의미가 억압되는 환유와도 같다. 어쩌면 이 작품의 의미는 영원히 풀리지 않는 수수께끼로 남을지도 모른다. 그렇기 때문에 이 그림은 그것을 해독하고자 하는 사람으로 하여금 현기증을 일으키게 한다. 마치 단순하게 보이는 미로에 들어가 길을 잃어버리는 격이다.

보이는 것과 실재의 뒤틀림: 화가와 거울

그렇다면 이러한 현기증은 어디서 비롯되는가? 그것은 바로 '보이는 것과 실재'의 뒤틀림에서 온다. 크게 눈에 띄는 뒤틀림은 두 가지로 압축될 수 있다. 그것은 '화가와 거울'이다. 먼저, 화가를 보자. 이 그림에는 화가가 그림 속에 들어가 있다. 따라서 이 그림은 벨라스케스가 거울을 보고 그린 것이다.

그림 속에서 화가는 뒷모습을 보여주는 캔버스 앞에 서서 오른손에 붓을 쥐고 있다. 이 그림이 거울에 비친 그대로를 그린 것이라면 벨라스케스는 왼손잡이여야 한다. 반면 실제 화가가 오른손잡이라면 그는 그림에서 붓을 왼손에 쥐고 있어야 한다. 그러나 「시녀들」에서 벨라스케스를 제외한 모든 등장인물이 좌우가 바뀌었을지 모르지만 벨라스케스만은 그렇지 않았을 확률이 대단히 높다. 왜냐하면 오른손잡이인 화가가 자기 자신을 그리면서 왼손에 붓을 쥐게 그리지는 않았을 것이기 때문이다.

「시녀들」 속에 있는 벨라스케스가 실제로는 왼손잡이지만 거울에 비친 그대로 오른손잡이로 그려졌는지, 아니면 오른손잡이인 그의 모습이 거울에 반대로 왼손잡이로 비쳤지만 그것을 어색하게 생각한 벨라스케스가 오른손잡이로 그렸는지 우리는 알 수 없다. 단지 우리

가 알 수 있는 것은 이 그림이 그러한 의문을 만들면서 독자를 어지럽게 한다는 것이다.

다음으로는 '거울'이다. 이 그림과 관련된 거울은 두 개다. 하나는 '그림 속'에 있는 거울이고, 다른 하나는 이 그림이 가능하려면 반드시 가정해야 하는 '그림 밖'의 거울이다. 그림 속에 등장하는 거울은 뒤편 벽면에 희끄무레하게 보이는 것이고, 밖에 있는 거울은 화가가 그림에 자신을 그려 넣기 위해서 보고 그려야 하는, 자신을 비추는 거울이다. 그것은 마치 무용연습실에 있는 것과 같은 거울, 즉 벽의 바닥부터 천장까지 닿는 거울이어야 한다. 그래야 벨라스케스가 그 거울 속에 비친 이미지들을 보고 우리가 지금 감상하고 있는 「시녀들」을 그릴 수 있다.

'그림 속의 거울'은 공주의 머리 위쪽 벽에 있는 뒤로 나가는 문 옆에 있다. 그것의 길이는 1미터 정도다. 그것은 관객과 마주보고 있는 벽에 있다. 그 속에 희끄무레하게 비치는 인물들은 앞에서도 밝혔듯이, 그림 중심에 있는 마르가리타 공주의 아버지인 펠리페 4세와 그의 두 번째 아내이자 공주의 어머니인 마리아나다.

펠리페 4세는 마리아나와 재혼하여 마르가리타를 낳았다. 벨라스케스는 이 부부와 이들 사이의 자녀들을 즐겨 그렸는데, 펠리페 4세는 그의 그림을 아주 만족스러워했다고 한다. 왕 부부가 반영되어 있는 이 사물의 표면은 천장 가까이 걸려 있는 희미한 캔버스 속 그림들과는 달리 희끄무레하게나마 빛이 반사되는 것으로 봐서 거울인 것처럼 보인다.

그것이 거울이라면 보이지 않는, 그림 밖에 있는 거울이 이 거울에 되비침으로써 거울과 거울이 서로 되비치는 '심연화'(mise-en-abyme)[20]

현상이 발생해야 한다. 누구나 한번쯤은 한쪽 거울(A)에 비친 장면이 맞은편 거울(B)에 비치고 B의 장면이 다시 A로, A는 다시 B로 계속해서 되비치는 것을 본 적이 있을 것이다. 이것은 마주 보는 양쪽 방향으로 거울이 부착된 엘리베이터에서 경험할 수 있는 현상이다. 그러나 「시녀들」의 뒤편 벽에 있는 거울에는 그러한 현상이 나타나지 않고 있다.[21] 그렇다면 이것은 거울처럼 보이지만 거울이 아닐 가능성이 있다는 것이다.

게다가 이것이 거울이라면, 그림 속에 있는 모델들 앞에 왕 부부가 있어야 한다. 왜냐하면 뒤편 벽에 있는 거울에 왕 부부의 앞모습이 비쳐 있기 때문이다. 그리고 이 부부의 뒷모습은 「시녀들」을 그리기 위해 가정해야 하는 벨라스케스 앞에 있는 거대한 거울에 비쳤을 것이고 이것은 「시녀들」의 그림에 그려져야 한다. 그러나 왕 부부의 뒷모습은 「시녀들」에 나타나 있지 않다. 그렇다면 이것은 모순이다. 앞뒤가 맞지 않는다는 말이다. 그에 따라 우리의 의문도 꼬리에 꼬리를 물고 이어진다.

뒤편 벽의 거울이 실재하는 거울이 아니라면 거기에 그려진 왕 부부의 초상은 실재의 반영이 아니라 허구라는 말이 되는데, 벨라스케스는 왜 거기에 환상을 심어놓은 것일까? 그것도 마르가리타 공주의 시선이 닿는 정중앙에. 이러한 의문은 그림을 분석하는 우리의 관점을 사실주의적 반영이론에서 '정신분석적 환상이론'으로 이끈다.

그림 분석에서 '구성'의 문제

독자에 따라서는 구성의 문제를 다루는 이 꼭지가 지루하거나 딱

딱할 수도 있을 것이다. 만일 그렇게 여겨진다면 제3장으로 바로 넘어가기를 권한다. 「시녀들」을 다루는 정신분석 방법론을 강조하다가 정신분석적으로 읽어낼 수 있는 풍부한 이야깃거리들을 독자들이 접할 기회를 놓치게 될까봐 두렵기 때문이다. 하지만 정신분석에서 '진실'의 문제가 무엇인지를 알고 싶다면 차근차근 읽기 바란다. 정신분석은 한 개인의 '역사'를 '구성'하는 것이며, 이러한 의미에서 이것은 역사라는 학문과 다르지 않다. 왜냐하면 먹시(Keith Moxey)의 말대로 역사는 구성되기 때문이다.

> 역사는 발견되는 것이 아니라 구성되는 것이라는 점, 역사는 과거의 가치들보다 현재의 가치들과 관계있다는 점을 깨닫는다고 해서 역사 서술 기획이 무효가 되지는 않는다.[22]

이 말은, 현재의 우리가 과거에 있는 그대로의 역사적 사실을 발견하는 것이 아니라 현재의 가치에 따라서 역사를 만든다는 것을 의미한다. 우리의 목표는 「시녀들」을 정신분석적으로 해독하는 데 있다. 그것은 벨라스케스의 무의식을 '구성'하여 우회적으로 획득될 것이다. 현재의 가치에 따라 역사를 구성하듯이, '지금' 우리의 해석이 삼사백 년 전에 살았던 벨라스케스의 무의식을 구성하고, 그것은 다시 그의 그림, 특히 「시녀들」을 해독할 근거를 제공하게 될 것이다. 이제 '구성'의 개념을 규정하고, 그것이 「시녀들」의 해석에 어떤 의미를 부여하는지 알아보자.

구성은 사실이 아니라 '진실'을 밝히는 것을 목표로 한다

정신분석에 따르면, 다섯 살 이전의 기억은 보통의 기억과는 다르다. 왜냐하면 그것은 기억의 한계점을 넘어서기 때문이다. 그래서 그것은 잘 기억되지 않을 뿐만 아니라 기억한다고 하더라도 실재와 일치하는지의 여부가 의문으로 남는다. 왜냐하면 그 기억은 주체의 욕망이 투사되어 왜곡되거나 변형된 환상일 가능성이 높기 때문이다. 곧 자신이 바라는 대로 경험을 바꾸어서 기억하는 것이다. 대부분의 사람들은 그때의 기억을 분명한 사실이라고 생각하지만 정신분석은 그것을 '환상'이라고 한다.

정신분석은 이 환상의 너머에 있는 주체의 '진실'——사실이 아닌——을 밝히는 것을 목표로 한다. 하지만 그 진실은 환상에 가려져 있기 때문에 흐릿하다. 그렇다고 그 환상을 걷어내면 진실이 선연히 드러나는 것도 아니다. 환상이 진실의 일부를 구성하고 있기 때문에 진실은 언제나 반쯤 드러난다. 달리 말하자면 진실은 환상을 통해서만 드러난다는 것이다. 우리는 사실의 반영 끝에 환상이 있으며, 그 환상을 통해 주체의 진실이 반쯤 드러난다는 것을 벨라스케스의 그림을 통해서 알게 될 것이다.

'구성'이라는 개념을 분명히 하기 위해, 그것을 '기억'이나 '회상'과 비교해보자. 우리는 경험한 것, 즉 지각한 것을 머릿속에 모두 기억할 수 없다. 그것의 일부만을 머릿속에 기록하고 그것을 '기억'이라 부르고 그 기억을 다시 떠올리는 것을 '회상'이라고 한다. 지각한 것을 전부 다 기억할 수 없을 뿐만 아니라 같은 사건이라 하더라도 그것을 기록하는 사람에 따라 다르게 기록될 수 있다. 같은 현장에 있었던 사람들의 목격담이 제각각 다를 수 있다는 것을 생각해보면

이해가 될 것이다.

더구나 정신분석에서 다루는 기억은 아주 어린 시기의 오래된 것이 대부분이다. 따라서 불완전한 기억의 지대에 대한 환상은 다른 용어를 필요로 한다. 왜냐하면 그러한 기억은 몇 조각의 파편만 사실과 일치할 뿐, 나머지는 그것을 실마리로 하여 허구적으로 꾸민 욕망의 시나리오이기 때문이다.

그래서 기억력의 한계를 넘어서는 어린 시절의 기억은 '회상'의 대상이 아니라 '구성'(construction)의 대상이다. 구성은 마치 고고학자들이 고대 무덤에서 발견된 몇 조각의 토기 파편을 가지고 원래 토기의 크기와 모양을 추리하는 것처럼 진행된다. 그래서 프로이트는 정신분석을 '정신의 고고학'이라고 부른다. 단지 정신의 고고학이 일반 고고학과 다른 어려움이 있다면, 정신의 파편은 토기 파편과 다르게 꿈과 환상에서 산발적으로 그리고 '왜곡'된 형태로 나타나기 때문에 가변적이라는 것이다. 그렇다고 환상을 통한 기억의 구성이 불가능한 것은 아니다.[23]

여기서, 구성이라는 용어에 대해 이의를 제기할 사람이 있을 수 있다. 지나간 기억을 '다시' 구성한다는 점에서 구성이 아니라 '재구성'이라고 말해야 하지 않느냐고 말이다. 프로이트는 재구성이라는 용어보다는 '구성'이라는 용어를 선호했다. 고대의 사실들은 고고학에 의해서 아마도 그러했을 것이라고 추론하는 것이지 추론이 역사와 일치하는지는 아무도 알 수 없다. 역사적 현실은 타임머신이 있어야만 확인할 수 있는 것이다.

우리가 구성하는 역사는 있었던 그대로의 현실(reality)이라기보다는 있었을 것이라고 가정하거나 추론하는 '역사적 진실'이다. 그것은

있는 그대로의 백 퍼센트의 현실이 아니기 때문에 재구성이라고 할 수 없다. 정신분석도 피분석자의 과거의 사실을 밝혀내는 것이 아니다. 가령, 어린 시절을 기억하여 재구성한다고 해보자. 누나와 동생이 어린 시절을 회상할 때 같은 사건에 대해 서로 다르게 기억한다. 이때 어머니가 그 사건의 전말은 '이렇다'라고 말해주면 그 사건은 어머니에 의해서 거의 완벽하게 '재구성'된다. 사실, 거기에 어머니의 환상도 개입되기 때문에 완벽하다고 할 수는 없지만 말이다.

재구성은 있었던 사건을 그대로 다시 구성하는 것인 반면에 정신분석에서 구성은 피분석자가 가지고 있는 기억, 즉 환상의 파편을 가지고 추론을 통해 그의 무의식 세계의 진실—사실이 아닌—을 찾는 것이다. 따라서 재구성이 '사실'을 되찾는 것이라면, 구성은 '진실'을 찾는 것이다. 재구성은 형성된 것을 '그대로' 다시 복원한다는 뉘앙스가 있는 반면, 구성은 역사 그대로의 현실은 아니지만 '진실'에 가까이 가는 것이다.

그런 의미에서 재구성은 구성의 예비 작업이라고 말할 수 있다. 왜냐하면 구성은 현실을 재구성하는 것이 역사적으로 한계가 있다는 것을 인정하고 그 너머에 있는 진실을 추구하기 때문이다. 반면 재구성은 그런 한계를 무시한 채 완벽하게 과거의 역사를 다시 그대로 복원할 수 있다는 착각을 동반한다. 구성은 무의식의 세계가 개입함으로써 어떤 기억도 '환상'으로부터 자유로울 수 없다는 사실을 전제하고 있다.

피분석자, '구성' 작업에서 분석자가 되다

프로이트는 구성과 재구성의 차이점만이 아니라 구성과 '해석'의

차이점도 언급하고 있다. 그는 사람들이 정신을 분석할 때 '구성'이라는 말을 들어보지 못했기 때문에 그것 대신 '해석'이라는 말을 사용한다고 보았다. 그러나 그는 "해석은 연상이나 실수와 같이 한 가지 요소로 된 재료에 적용되는 말이지만, 구성은 분석자가 잊어버린 선사(先史)를 분석가가 그에게 제시해줄 경우에 쓰는 말"[24]이라고 본다. "구성은 해석과 과거의 경험에 대한 기억과, 그리고 연상 등을 종합하여 분석자의 심리구조—물론 무의식적인—를 세우는 것이다."[25]

앞에서도 밝혔듯이 무의식을 구성하는 것은 고고학의 작업과 비슷하면서도 그것들은 서로 구별된다. 고고학에서는 폼페이나 투탕카멘의 무덤처럼 본질적인 것이 완벽히 보존된 경우가 드물지만, 정신분석에서는 기억의 본질적인 것이 완전히 보존되어 있기 때문이다. 정신분석에서는 "본질적인 것이 완전히 보존되어 있다. 완전히 잊어버린 것처럼 보이는 것조차 어떤 식으로든 어딘가에 존속한다. 단지 파묻혀 있고 환자가 접근할 수 없을 뿐"[26]이다.

여기서 잠시, 정신분석의 구성이 어떻게 진행되는지를 설명하기 전에 정리해두어야 할 용어가 있다. 민감한 독자는 세 문단 앞에서부터 피분석자라는 용어가 분석자로 바뀌었다는 것을 눈치챘을 것이다. 지금까지 우리는 '피분석자'(analysé)라는 용어를 사용했지만, 이제부터는 그것을 '분석자'(analysant)라는 용어로 바꾸어서 사용할 것이다. 왜냐하면 피분석자는 분석가의 분석을 '받는' 사람이라는 뉘앙스를 가지고 있는 용어이지만 분석자는 능동적으로 분석을 '하는' 사람이라는 뉘앙스를 갖고 있기 때문이다. 실로, '구성' 작업에서 피분석자는 분석가와 마찬가지로 분석자가 된다. 프로이트는 피분석자라는 말을 사용했지만 라캉은 이것을 분석자로 바꾸었다. 이것은 피분

석자에게 분석가에 맞먹는 능동적인 지위를 부여하는 것이다.

정신분석의 구성은 분석가와 분석자 사이에서 다음과 같이 진행된다. 즉 분석자가 기억의 파편을 이야기해주면 분석가는 그것을 가지고 하나의 단편을 구성한 뒤, 그것을 환자, 즉 분석자에게 알려주고 그것이 그에게 작용하여 분석자는 새로운 단편을 떠올린다. 다시, 분석가는 그 새로운 재료를 가지고 한 걸음 더 나아간 구성을 행하고, 그것을 다시 분석자에게 이야기하는 식으로 분석이 진행된다. 이런 의미에서 분석은 끝이 없다고 말할 수 있다.

이렇게 정신분석의 분석 작업은, 분석가가 분석자에게 일방적으로 구성해주는 것이 아니라 분석자와 함께 구성해나간다. "분석 작업은 완전히 서로 다른 두 부분으로 구성되어 있다. 그것은 별도의 두 무대에서 상연되며, 서로 다른 역할을 맡고 있는 두 인물을 포함하고 있다."[27] 분석자가 자신이 무의식적으로 억압한 것을 '회상'한다면, 분석가는 분석자의 증상을 통해서 분석자에게 억압된 것을 '구성'하는 것이다.

그런데 우리는 하나의 문제를 안고 있다. 정신분석 방법을 이용하여 예술작품을 분석하려면, 꿈의 분석에서 꿈꾼 사람의 자유연상이 필요하듯이 작가 자신의 작품에 대한 연상이 있어야 하는데, 작가가 죽고 없거나 살아 있다고 하더라도 작품에 대한 일언반구가 없다면 어떻게 예술 작품이라는 텍스트를 정신분석적으로 분석할 수 있겠는가?

그러나 걱정할 필요 없다. 그럴 경우에 정신분석에서는 독자와 감상자의 자유연상을 분석하거나, 다시 말해 문학작품과 독자, 예술작품과 감상자 사이의 독서 공간 내지는 감상 공간에서 일어나는 생각

들을 자료로 하여 해석과 구성을 해나가거나, 그 작품과 관계있는 다른 작품과의 연관성을 통하여 작품을 분석하여 구성하면 된다. 이것은 벨라스케스의 작품을 재해석한 예술가들의 작품을 그것에 대한 독서의 결과로 보는 것이다. 그런 의미에서 독서는 새로운 작품을 만들어낸다.

분석치료가 분석가와 분석자 간의 상호작용 속에서 이루어진다면, 벨라스케스의 무의식은 벨라스케스와 감상자 사이의 상호작용 속에서만 가능하다. 우리는 예술가들의 독해 결과를 분석하여 그것을 벨라스케스의 텍스트에 다시 대입함으로써 벨라스케스의 무의식을 구성할 것이다. 그런 의미에서 "자아는 '타자'에 의해서 구성된다"[28]는 정신분석의 명제는 여기서도 여전히 유효하다.

그래서 벨라스케스 그림에 대한 분석은 새로운 독자가 시간의 흐름 속에서 계속 생기는 한 끝이 없다. 그리하여 새로운 분석들이 이전의 분석에 보태어지고 또다시 새로운 분석들이 거기에 추가될 것이다. 그렇게 분석은 영원히 계속될 것이다.

인생의 한 시기에 자신의 어떤 생각이 어떻게 거기까지 도달하게 된 것인지를 거꾸로 거슬러 올라가보는 일에 흥미를 느끼지 못하는 사람은 아마 거의 없을 것이다. 그러한 작업에는 흥미로운 부분이 있으며, 그것을 처음 해보는 자는 그 출발점과 도달점 사이에 발생하는 무한한 것처럼 보이는 거리, 모순에 입이 떡 벌어질 정도로 놀라는 법이다.[29]

반복해서 나타나는 것은 이해되지 않은 것이다

프로이트는 정신분석 작업이 고고학적인 방법과는 다른 이점이 있다고 본다. 그것은 고고학적 발굴에는 없는 재료를 이용한다는 것이다. 분석자는 초창기의 어린 시절까지 거슬러 올라가는 여러 가지 반응들을 '반복'하여 보여주고, 그것을 '전이'를 통해서 드러내기 때문이다. 프로이트는 1909년 「다섯 살배기 소년의 공포증에 관한 분석」[30]에서 "분석에서, 이해되지 않은 것은 필연적으로 다시 나타난다"[31]고 말하고 있다. '반복'[32]해서 나타나는 증상은 이해되지 않은 것, 즉 오인되고 있는 것이다. 그런데 재미있는 것은 오인 속에 진실이 있다는 것이다. 다만, 그것이 주체의 환상으로 인해 왜곡되어 있을 뿐이다.

말에 문법이 있듯이 무의식에도 문법이 있다. 정신분석에서는 그것을 랑가주(langage)라고 한다. 그래서 라캉은 "무의식은 언어처럼 구조화되어 있다"(L'inconscient est structuré comme un langage)고 말한다.[33] 이 문장에서 '언어'로 번역되는 것은 'langage'다. 그렇다면 이 문장은 '무의식은 랑가주처럼 구조화되어 있다'고 번역해야 한다. 말하는 개인의 말은 파롤(parole)이고 파롤을 만들어내는 각 언어의 문법이 랑그(langue)라면, 랑가주는 모든 언어의 문법인 랑그를 뒷받침하고 구성하는 문법을 가리킨다.

랑가주의 예를 들어보면 다음과 같다. (1)모든 언어는 시니피앙과 시니피에로 구성된다. (2)시니피앙과 시니피에 사이에는 아무런 관계가 없다. 즉 이 둘 사이의 관계는 자의적이다. (3)모든 시니피앙은 다른 시니피앙과의 차이에 의해서 가치가 결정된다. 이 랑가주들은 인간이 사용하는 언어라면 모두 갖추고 있는 것이다. 문법의 기초 위

에, 개인마다 독특한 어법을 형성하듯이 정신분석적인 차원에서 인간 주체는 무의식의 보편적인 랑가주 위에서 독특한 모양으로 구성된다. 말이 없는 문법이 파롤을 통해 드러나듯이 무의식의 문법은 증상이나 환상을 통해 드러난다.

우리는 파편적으로 드러난 벨라스케스의 증상들을 정신분석적 방법을 사용하여 구성하고자 한다. 아무쪼록 이 구성이 벨라스케스만이 아니라 그의 그림을 감상하는 사람들과 정신분석을 알고자 하는 사람들에게 의미 있고 가치 있는 것이 되길 바란다.

3

거울 이미지

"그림에 반복적으로 나타나는 이미지는 화가의 증상이며,
그가 무의식적으로 억압한 표상이 되돌아온 신호로 볼 수 있다.
단도직입적으로 말해서 벨라스케스의 증상은 '거울 이미지'다.
수수께끼 같은 그의 그림들에서는 '거울 이미지'가 반복적으로 사용되었다."

증상은 기억의 상징이다

화가들은 대개 어떤 그림을 그리되, 몇몇 형태에 고착되어 있다. 예를 들어, 김창열은 '물방울'만 그리고, 이중섭은 '아이'나 '소'를 즐겨 그렸고, 박수근은 '여인' 내지는 '아이를 업고 있는 여인'을 많이 그렸다. 작가들은 왜 하나의 이미지에 고착되어서 다양한 그림을 그리지 않는 것일까?

그 이유를 상업성에서 찾을 수도 있을 것이다. 예를 들어, 특정 주제를 그려 상업적으로 성공한 화가는 그림이 돈이 되니 같은 이미지만을 계속해서 그릴 수도 있을 것이다. 화가가 몇몇 이미지에 집착하는 이유는 자신을 알리는 전략일 수도 있다. '박수근'이라고 하면 '여인' 이미지를 떠올리는 것처럼 말이다. 그리고 화가가 속해 있던 시대의 사조도 무시할 수 없다. 그러나 사조는 하나의 형식일 수 있고, 그 형식이나 양식을 드러내는 이미지는 작가마다 고유하다.

우리는 화가가 어떤 이미지에 고착되는 이유를 상업적인 수단이나 화가 자신의 마케팅 전략 또는 작가가 속해 있는 시대의 미술사조로 보기보다는 하나의 '증상'으로 읽으려고 한다. 증상은 '기억의 상징'이다. 콧물이 흐르거나 기침이 나오면 그것을 감기의 신호로 읽는 것처럼, 신경증의 종류인 히스테리나 강박증의 증상은 보이지 않는 심리 상태를 대신 말해준다.

증상, 억압된 것의 회귀

마찬가지로 그림에 반복적으로 나타나는 이미지는 화가의 증상이

며, 그가 무의식적으로 억압한 표상이 되돌아온 신호로 볼 수 있다. 그렇다면 벨라스케스의 증상은 무엇이고, 그것은 그의 어떤 무의식을 보여주는 것일까? 단도직입적으로 말해서 그의 증상은 바로 '거울 이미지'다. 실재의 거울이든 아니든 간에 수수께끼 같은 그의 그림들에서는 언제든지 '거울 이미지'가 반복해서 사용되었다. 구체적인 증거들은 뒤에서 제시될 것이다. 분명한 것은 그가 거울에 매료되어 있었다는 것과 거울 이미지가 그의 증상이라는 것이다.

증상은 이해될 때까지 계속해서 회귀한다

벨라스케스가 궁정화가로 있었을 당시 에스파냐 왕실에는 거울을 사용하여 그린 에이크의 「아르놀피니 씨의 초상화」그림30가 소장되어 있었고, 「시녀들」그림3을 그린 시기(1656)에 그는 거울을 아주 좋아해서 열 개 이상의 거울을 가지고 있었다고 한다.[1] 거울의 문제를 해결하지 않으면 우리의 관심사인 「시녀들」을 해독하기 쉽지 않다.

그런데도 벨라스케스의 중요 작품 대부분(110개 정도)을 다루고 있는 유스티의 저서[2]를 참고해보면, '거울'이 그의 그림 속에 등장하는 것은 「시녀들」과 「거울을 보는 비너스」그림6, 단 두 작품뿐이다. 그러나 우리가 '거울'에 주목해 「아라크네의 우화, 직녀들」(La Fábula de Aracne, Las Hilanderas: 이하 「아라크네의 우화」로 줄임)그림5과 「아라크네」그림15를 추가하여 네 작품을 분석 대상으로 삼는 이유는 '거울'이라는 줄기를 잡아당기면 거기에 매달려 있는 「아라크네의 우화」와 「거울을 보는 비너스」 「아라크네」라는 고구마들이 줄줄이 딸려오기 때문이고, 이 그림들이 벨라스케스의 '진실'을 말해주기 때문이다.

벨라스케스의 의식은 자신의 이런 증상을 이해하지 못했지만 그것은 계속해서 그에게 말을 걸어오고 있었던 것이다. 증상은 마치 '읽히지 않은 편지'처럼 이해될 때까지 계속해서 우리에게 발송된다. 벨라스케스의 거울 이미지라는 증상은 끝끝내 읽히지 못했다. 수신자인 벨라스케스가 세상을 떠났기 때문이다. 하지만 그 편지는 수신자를 독자인 우리로 바꾸어 읽어줄 것을 계속해서 요구하고 있다. 우리가 그 편지를 읽어내지 못한다면 그것은 마치 포가 쓴 『도둑맞은 편지』의 '편지'처럼 옮겨다니며 독자의 욕망을 자극할 것이다.

억압된 것은 억압한 것과 같은 연상의 길을 따라 되돌아온다

프로이트는 「빌헬름 옌젠의 『그라디바』에 나타난 망상과 꿈」[3]에서 아주 흥미로운 판화 한 편을 분석한다. 그것은 바로 롭스(Félicien Rops, 1833~98)의 「성 앙투안의 유혹」(La Tentation de Saint Autoine) 그림4이다. 그것은 신실하고 금욕적인 한 성자가 외딴 곳에서 십자가에 못 박힌 예수 상 앞에서 기도하고 있는데, 갑자기 십자가에 묶여 있던 예수가 옆으로 나동그라지고 그 자리에 풍만한 나체의 여인이 십자가에 묶인 모습으로 나타난다는 내용이다.

프로이트는, 심리에 대한 통찰력이 부족한 다른 화가들은 대개 십자가 상 옆에 죄를 형상화시켜두는 데 비해 오직 롭스만이 구세주의 자리에 죄를 앉혔다고 말한다. 그러면서 그는 롭스가 "억압된 것이 회귀할 때, 그것은 억압하는 힘 그 자체에서 나타난다는 것을 아는 것처럼 보인다"[4]고 평가했다. 성 앙투안은 성적인 대상인 여성을 예수에 대한 신앙심으로 억압했는데, 억압당한 성적인 대상이 그것을 억압하는 십자가의 예수를 통해 회귀했다는 것이다. 억압하는 힘과

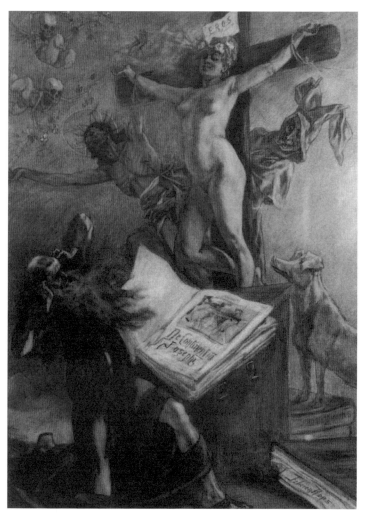

4 펠리시앵 롭스, 「**성 앙투안의 유혹**」, 1878, 캔버스에 유채, 나무르, 롭스 박물관.
심리에 대한 통찰력이 부족한 다른 화가들은 대개 십자가 상 옆에
죄를 형상화시켜두는 데 비해, 오직 롭스만이 구세주의 자리에 죄를 앉혔다.

억압당하는 대상의 상관관계는 진흙과 그것을 누르는 손의 압력의 관계로 설명할 수 있다. 진흙을 손으로 눌러보면 진흙을 누르는 손의 압력만큼 그것이 손가락 사이로 비집고 올라온다. 진흙이 그것을 누르는 손가락의 압력을 타고 올라오기 때문이다. 억압된 것은 억압 당시에 따라갔던 것과 같은 연상의 길을 이용한다.

그렇다면 만일 벨라스케스의 증상인 '거울 이미지'를 제대로 분석한다면, 그가 무엇을 억압했는지, 그것이 어떻게 변형되어 회귀했는지를 알 수 있을 것이다.

모든 의미 작용은 은유적이다

화가가 자신의 작품에서 반복적으로 사용하는 이미지는 "자신이 알고 있는 것을 자신은 모른다고 알고 있는 정신적인 것"[5]일 수 있다. 알지 못하는데 알고 있다? 이게 도대체 무슨 말인가? 강박증 환자들은 자신이 왜 특정한 행동을 하는지는 모른 채 의례(ritual)처럼 같은 행동을 반복한다. 예를 들면, 영화「이보다 더 좋을 순 없다」에서 잭 니콜슨이 연기한 멜빈 유달은 손을 데일 정도의 뜨거운 물에 손을 씻고는 한번 쓴 비누를 곧바로 쓰레기통으로 던져버리는 인물이다. 그리고 길을 걸을 때는 금을 밟지 않으려 하고 식당에서는 한번 정한 자리가 아니면 식사를 할 수 없다. 이런 '강박'의 뿌리는 무의식적인 것이기 때문에 당사자는 그 근원이 무엇인지 알지 못한다.

반복강박[6]은 구체적인 정신병리학 차원에서, 무의식에 기원을 둔 억제할 수 없는 과정을 가리킨다. 그러한 과정에서 환자는 고통스러운 상황에 능동적으로 들어가면서 아주 오래된 경험을 반복하

지만 그것의 원형을 기억하지 못하며, 반대로 완전히 현재의 상황이 문제가 되는 것처럼 아주 생생한 인상을 받는다.[7]

벨라스케스는 자신이 그린 그림의 의미를 몰랐던 것이 아니라 자신이 알고 있다는 것을 모른다고 알고 있었던 것이다. 우리는 벨라스케스가 반복적으로 그린 '거울 이미지'를 그의 네 작품을 중심으로 분석하되, 상호텍스트적(intertextual)으로 해석할 것이다. 이런 방식의 사례는 프로이트의 텍스트에서 쉽게 발견할 수 있다. 프로이트는 「『시와 진실』에 나타난 어린 시절의 기억」[8]에서 괴테의 어린 시절을 분석했다. 괴테는 어린 시절에 접시를 길가에 던졌고, 그 접시가 이상한 모양으로 깨지는 광경을 보면서 즐거워했다고 한다. 이웃 아저씨들이 자신의 행동을 계속 칭찬하자 그는 접시, 공기, 항아리 할 것 없이 모두 길 위에 내던졌다. 마침내 어린 괴테는 부엌을 드나들면서 설거지대에 꽂혀 있는 접시마저 순서대로 모두 뽑아서 내다 던졌다.

프로이트는 이 고백적인 괴테의 글을 분석하면서 여기에는 정신현상의 비밀스런 서랍을 열 수 있는 열쇠들이 들어 있다고 보았다. 프로이트는 자기 환자의 한 사례를 가지고 괴테의 이 글을 분석했는데, 그 환자도 어렸을 때 그릇들을 창밖으로 던져버렸던 기억을 가지고 있었기 때문이다. 그러나 프로이트는, '전혀 다른 사람이 갖고 있는 비슷한 어린 시기에 겪은 기억을 가지고 기억의 의미를 찾았다고 할 수 있을까?'라는 질문을 스스로에게 던졌다. 동시에 그는 한 아이의 행동을 해석할 때 단 하나의 유사성에 의존하는 것이 얼마나 위험한지에 대해서도 인식하고 있었다. 그러나 그는 "분석에서 두 가지의

것이, 하나가 나머지 하나를 따라서 한번에, 즉시 분명해질 때 우리는 이것을 사고의 관련이 있는 유사한 것으로 해석해야 한다"[9]고 보았다.

그리하여 마침내 그는 두 사례 사이의 공통점을 중심으로 괴테의 무의식을 구성했다. 이것은 꿈의 메커니즘 가운데 하나인 '압축'(condensation) 작용이다. 압축 작용이란 꿈 사고(dream-thought)의 여러 요소가 꿈 내용(dream-content)에서는 하나로 집약되어 나타나는 현상을 말한다. 이때 공통된 요소는 한결 선명하게 나타나고 다른 요소는 희미하게 지워진다. 이렇게 압축 작용은 공통성을 매개로 이루어진다.

라캉은 이것을 '은유'로 재해석했고, "모든 의미 작용은 항상 은유적"[10]이라고 말했다. 파스칼의 유명한 문구인 '생각하는 갈대'를 떠올려보라. 그것은 인간과 갈대에 공통적으로 내재하는 나약함에 주목하여 만들어진 표현이다. '갈대'가 '생각하는 사람'의 '사람'을 대체하며 생각하는 존재인 동시에 갈대처럼 흔들리는 나약한 존재라는 의미를 발생시킨다.

벨라스케스 그림 속에 '공통적'으로 등장하는 '거울 이미지'를 해석해낼 때 그것을 가능하게 한 뿌리가 모습을 드러낼 것이고, 나아가 그의 작품과 그것을 해석한 다른 작가들의 작품들의 '유사성'을 추적해보면 벨라스케스의 무의식적 진실이 더 구체적으로 드러날 것이다.

거울이 만드는 그림들

네 작품 중에서 「시녀들」과 「아라크네의 우화」[그림5]는 많은 공통점을 가지고 있고 그려진 시기도 비슷하다. 이것은 벨라스케스가 두 작품을 통해서 어떤 하나의 주제를 드러내고 싶어했기 때문이 아닐까. 벨라스케스는 「시녀들」을 「아라크네의 우화」보다 한 해 먼저인 1656년에 그렸고, 다음 해인 1657년에 「아라크네의 우화」를 완성했다.

일단 사소한 공통점을 먼저 들자면, 「아라크네의 우화」에는 전경과 후경에 겹치는 인물은 있지만 두 작품 모두 등장인물이 열 명이다. 각각의 작품에 동물이 한 마리씩 등장하는데, 「아라크네의 우화」에는 고양이가, 「시녀들」에는 개가 등장한다. 그리고 두 그림은 모두 거울을 사용하거나 거울의 특성인 '반조성'(返照性, reflexivity)을 보여준다.

벨라스케스는 또 다른 작품인 「거울을 보는 비너스」(La Venus del Espejo)[그림6]를 두 작품보다 약 10년 전인 1647년에 시작하여 1651년에 완성했다. 그리고 우리의 네 번째 분석 대상인 「아라크네」를 1644에서 1648년 사이에 그렸다. 따라서 작품이 완성된 시기상으로 보면 앞의 두 작품, 즉 「아라크네의 우화」와 「시녀들」이 한 그룹(B)을 이루고, 이들보다 약 10년 전에 그린 두 작품, 즉 「거울을 보는 비너스」와 「아라크네」가 또 다른 그룹(A)을 이룬다.

A 그룹: 「아라크네」(1644~48), 「거울을 보는 비너스」(1647~51)
B 그룹: 「시녀들」(1656), 「아라크네의 우화」(1657)

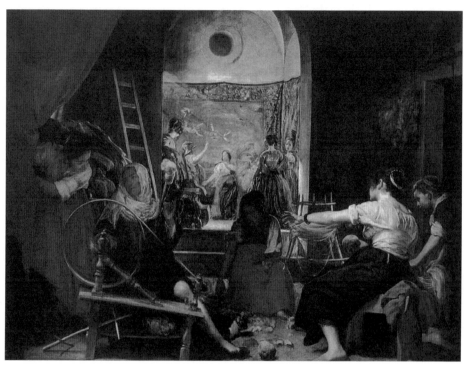

5 벨라스케스, 「**아라크네의 우화**」, 1657, 캔버스에 유채, 마드리드, 프라도 미술관.
「아라크네의 우화」에는 '논리'의 고리를 따라 가다보면 서서히 모습을 드러내는 거울이 있다.

도표2 「분석소에 따른 주요 작품 비교」

작품 분석소	「아라크네」	「거울을 보는 비너스」	「시녀들」	「아라크네의 우화」
거울		○	○	○
아라크네	○		○	○
캔버스	○		○	

이 네 그림은 그것을 그린 때에 따라서 크게 두 시기로 나뉘지만 이것들은 '거울'과 '아라크네' 그리고 '캔버스'를 매개로 서로 얽혀 들어간다. 이 세 가지 요소는 우리가 벨라스케스의 그림을 분석해 들어가기 위한 '분석소'(分析素), 즉 분석을 위한 가장 작은 단위다. 이 세 요소들이 네 작품과 맺는 관계는 위와 같은데, 이것에 따르면 「시녀들」은 이 세 가지 분석소를 모두 가지고 있다는 것을 알 수 있다. 우리는 이것을 거울, 아라크네, 캔버스순으로 다룰 것이다. 네 작품에 공통되게 자리 잡고 있는 이 세 요소의 의미가 분명해지는 순간 「시녀들」의 의미도 또렷해질 것이다.

'거울'을 보는 비너스

비너스의 그리스식 명칭은 '아프로디테'다. 이 책에 나오는 '그리스 로마 신화'의 인물들 대부분은 그리스식으로 표기되었지만 아프로디테만 '비너스'라고 표기했다. 일반적으로 유독 아프로디테만 '비너스'라고 부르기 때문이다. 비너스를 그린 그림들은 많지만 대부분의 비너스들은 남성의 시각적 쾌락을 만족시키기 위한 것이다. 왜냐하면 그들은 신체의 앞면을 드러낸 채로 그림을 주문한 남성 내지

는 그것을 그린 남자 화가 쪽을 바라보고 있기 때문이다.

대표적인 것이 티치아노(Tiziano Vecellio, 1488/1490~1576)의 「우르비노의 비너스」(La Venere d'Urbino)그림7다. 비너스는 오른손에 꽃송이를 가볍게 움켜쥐고, 왼손은 음부를 '가리는' 동시에 그곳을 '가리키고' 있다. 그녀의 시선은 그림 밖을 향하고 있지만 고개를 오른편 어깨 쪽으로 살짝 붙여서 자기 쪽으로 당김으로써 감상자에게 나를 봐달라고 요구하는 듯하다.

다음으로, 벨라스케스에게 영향을 미친 티치아노의 「거울을 보는 비너스」(La Venus del Espejo)그림8를 보자. 이 작품은 티치아노가 펠리페 2세를 위해 그렸다고 전해진다. 유스티에 따르면, 그것은 1636년 펠리페 4세의 침실에 걸렸고, 후에 황제의 정원 위에 있는 갤러리로 옮겨졌다. 이 그림은 거울에 깊은 관심을 가지고 있는 벨라스케스에게 거울이라는 주제를 선택하여 위대한 베네치아인(티치아노)에게 도전하도록 자극했다.[11] 티치아노의 것도 벨라스케스의 「거울을 보는 비너스」와 마찬가지로 비너스가 거울을 바라보고 있다. 그러나 티치아노의 것도 앞서 언급한 비너스들과 마찬가지로 감상자를 의식하고 있다. 그녀는 전라(全裸)는 아닐지라도 상체의 전면을 감상자를 위해 드러내놓고 있기 때문이다.

그에 비하면, 벨라스케스의 「거울을 보는 비너스」는 대부분의 비너스처럼 그림 밖에 있는 감상자의 쾌락에 봉사하지 않고 티치아노의 비너스처럼 자기애에 빠져 있는 것처럼 가장하지도 않는다. 그녀는 뒷모습을 보여줌으로써 그림 밖에서 그녀를 바라보는 감상자를 단호하게 거부하고 오로지 자신에게만 몰두하고 있다. 거울만이 비너스의 앞 얼굴을 희미하게 비쳐주고 있을 뿐이다. 이런 차별화된 비

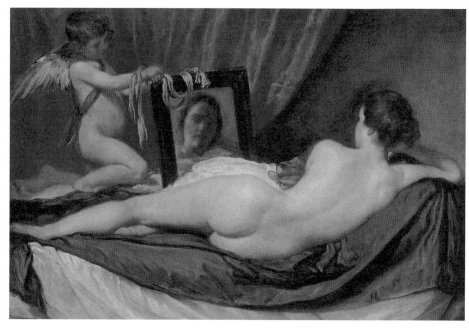

6 벨라스케스, 「**거울을 보는 비너스**」, 1647~51, 캔버스에 유채, 런던, 내셔널 갤러리.
비너스는 그림 밖에 있는 감상자를 도외시하고 자신에게만 몰두하고 있다.
그 결과 앞모습이 숨겨지고 매력적인 뒷모습이 강조된다.

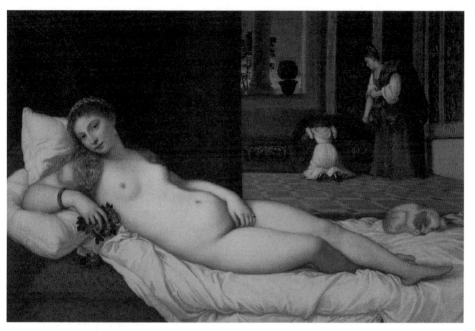

7 티치아노, 「**우르비노의 비너스**」, 1538, 캔버스에 유채, 피렌체, 우피치 미술관.
비너스의 시선은 그림 밖을 향하지만 고개를 자기 오른편
어깨 쪽으로 살짝 붙임으로써 자신을 봐달라고 요구한다.

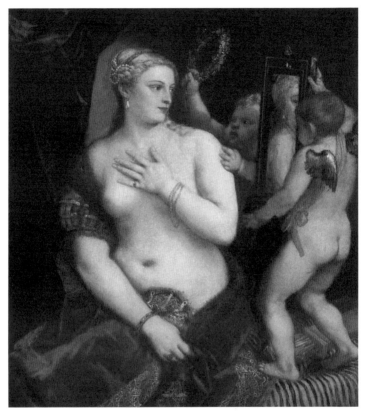

8 티치아노, 「**거울을 보는 비너스**」, 1555, 캔버스에 유채, 워싱턴, 내셔널 갤러리.
벨라스케스는 티치아노만이 아니라 루벤스, 에이크 등이 그린 거울 그림을 참고했다.

너스의 태도가 '거울'의 의미를 더욱 부각시킨다.

비너스 그림들 중에 거울을 들고 있는 비너스는 제법 있다. 그러나 대부분은 신비한 분위기를 창출하지 못하며, 그것들에 대한 해석 역시 거울을 보는 여인의 '허영'을 상징하거나 그녀를 숨어서 보는 자의 '관음증'을 운운하는 식이다. 우리는 이런 '상징사냥'식의 해석을 거부한다. 이미지를 하나의 '시니피앙'으로 보고, 그것이 유사성과 인접성을 따라서 이동하며 의미작용을 만들어가는 과정을 추적하여 의미를 낚아 올릴 것이다.

보이는 거울과 보이지 않는 거울

다음으로 거울이 등장하는 그림은 우리가 주목하고 있는 「시녀들」이다. 화가인 벨라스케스는 그림 속에 들어가 있으며, 자기 앞에 캔버스를 세워두고 관람자인 우리가 있는 장소를 향하고 있는 듯하다. 이 그림은 화가가 그림 속으로 들어가 있기 때문에 일종의 자화상이라고 할 수 있다. 자화상이 가능하려면 화가 앞에 '거울'이 있어야 한다. 앞에서도 언급했듯이, 이 거울에는 「시녀들」에 등장하는 모든 인물과 사물이 반영되어야 하기 때문에 거대한 거울이어야 하고, 가능하다면 한쪽 벽 전체가 거울이어야 한다.

한편, 그림 속 뒤쪽 벽에는 액자처럼 보이는 거울이 있다. 그 액자의 바탕이 같은 벽의 위쪽에 걸린 그림들의 것과는 다르게 희끄무레한 것으로 보아 '거울'이 아닌가 싶다. 그렇다면 거울처럼 보이는 이곳에 그려진 이미지는 액자 속에 그려진 그림이 아니라 이 거울의 맞은편에 있을 것이라고 가정되는 '펠리페 4세 부부'의 실재가 반영된 것이다. 「시녀들」의 등장인물들처럼 배치되기 위해서는 그림 속에

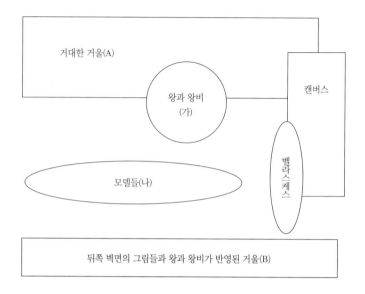

도표3 「시녀들」에서 '거울'의 위치

거대한 거울(A)

왕과 왕비
(가)

캔버스

모델들(나)

벨라스케스

뒤쪽 벽면의 그림들과 왕과 왕비가 반영된 거울(B)

등장하는 인물들과 사물들은 도표3처럼 '뒤쪽 벽의 거울(거울B) →
벨라스케스를 비롯한 모델들 → 캔버스 → 왕과 왕비 → 거대한 거울
(거울A)'의 순서로 서 있어야 한다.

　그러나 이런 결론을 내리기에는 해결되지 않는 부분이 있다. 알고
있듯이, 먼저 도표3에서 가정했던 '거울 A'인 거대한 거울과 「시녀
들」에 등장하는 '거울 B'가 서로를 되비치기 때문에 심연화 현상이
나타나야 하는데, 「시녀들」 뒤쪽 벽에 있는 거울(B)에는 이것이 나타
나지 않는다. 그리고 「시녀들」에 펠리페 4세 부부의 이미지가 반영된
거울 이미지가 가능하려면 그들이 그림 속 모델들(나) 앞에서 이들을
마주 보며 서 있어야 한다. 왕 부부의 위치는 도표3에 따르면 (가)다.

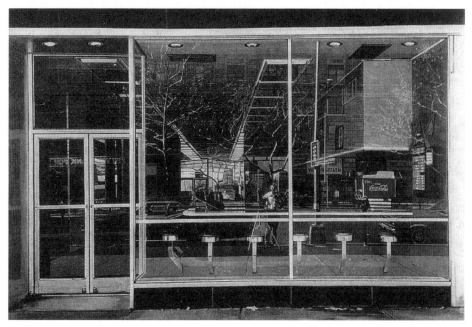

9 리처드 에스테스, 「**이중 자화상**」, 1976, 사진, 뉴욕, 현대미술관.
이 그림에서 우리는 무엇이 외부에 있고 무엇이 내부에 있는지, 무엇이 우리 앞에 있고
무엇이 뒤에 있는지 완전히 헷갈린 채로 식당 유리를 보고 있게 된다.

만일 왕 부부가 그곳에 있었다면, 그들의 뒷모습이 거대한 거울에 반
영되기 때문에 그것을 보고 그린 「시녀들」에 그들의 뒷모습 또한 그
려져야 한다.

 그것은 마치 에스테스(Richard Estes, 1932~)의 「이중 자화상」
(Double Self-Portrait)그림9과 같은 혼란스러운 것이어야 한다. 「이중
자화상」에서 "우리는 무엇이 외부에 있고 무엇이 내부에 있는지, 무
엇이 우리 앞에 있고 무엇이 뒤에 있는지 완전히 헷갈린 채로 식당
유리를 보고 있게 된다."[12] 유리로 된 건물에는 식당 내부와 외부의
이미지가 서로 어지럽게 뒤섞여 있기 때문이다.

 보이는 그대로의 「시녀들」은 「이중 자화상」처럼 혼란스럽지 않지

만 화가가 그림 속으로 들어가게 된 상황과, 뒤쪽 벽에 있는 희끄무레한 액자를 '거울'로 가정해 벨라스케스가 그것을 그렸을 과정을 논리적으로 따져보면 혼란스러워진다. 반면, 「이중 자화상」의 가게 유리벽에 비친 이미지는 안과 밖이 겹쳐 있어서 보는 이들을 혼란스럽게 하지만, 얽힌 실타래를 풀듯이 내부와 외부를 구별해가다보면 충분히 이해되는 이미지다. 「이중 자화상」은 안과 밖이 뒤섞여 있지만 분명히 실재의 반영인 반면에, 「시녀들」은 사실적인 그림처럼 보이지만 현실의 논리로 설명할 수 없다. 따라서 「시녀들」에 등장하는 거울은 실재하는 거울이 아닐 가능성이 높다.

'논리'의 끝에 모습을 드러내는 거울

「시녀들」에 등장하는 거울이, 거울이 아닐 확률이 높다는 잠정적인 결론을 내릴 수 있다면, 「아라크네의 우화」에는 '거울'이 등장하지는 않지만 거울이 숨어 있을 수 있다는 가정을 할 수 있을지도 모른다. 그것은 사물인 거울이 아니라 '논리'의 고리를 따라가다보면 전모가 서서히 드러나는 거울이다.

그것의 앞뒤는 다음과 같다. 「아라크네의 우화」의 전경과 후경에는 모두 아라크네와 아테나가 등장한다. 전경은 베짜기 시합을 하는 이들의 경쟁 구도를 보여주고 있으며, 후경은 신에게 도전한 불경을 저지른 대가로 아라크네가 아테나에게 벌을 받는 장면이다. 전경과 후경의 '이야기'는 일직선적인 시간상의 흐름 속에 있지만, 전후 '이미지'는 서로의 이해를 돕기 위한 상호보완적인 관계다.

벨라스케스는 일직선의 시간상에 있는 이야기의 앞과 뒤를 한 공간의 전경과 후경에 배치하여 서로를 참조하게 했다. 이것은 우리가

거울 속에 반영된 자신의 이미지를 보고 자신이라 여기며 참조하는 것과 같기 때문에 「아라크네의 우화」에는 논리의 '거울'이 있다고 할 수 있다. 그것은 이야기라는 촛농으로 그린 이미지이므로 눈에 보이지 않지만 논리의 불을 쬐면 보이는 거울이다. 보이지만 보이는 것이 전부가 아니며, 보이지 않지만 거기에 무엇인가가 숨겨져 있는 것이 벨라스케스의 그림이다. 벨라스케스는 '거울'이 등장하는 그림에서 시작하여 거울'처럼' 보이지만 거울이 아닌 거울, 그리고 '논리'에 의해 드러나는 거울을 그렸다. 우리의 관심사인 「시녀들」은 거울이 만들어내는 이런 이미지들, 그 한가운데 있다.

욕망을 숨기는 거울

「시녀들」은 벨라스케스의 그림 중에서 가장 수수께끼 같으며 그것을 해독하기 위한 논란의 중심에 '거울'이 있다. 「시녀들」에는 두 개의 거울이 있는데[도표3] 하나는 그림 속에 있고, 또 하나는 「시녀들」을 그리기 위해 가정해야 하는 것임을 우리는 알고 있다. 여기서는 그림 속 거울, 즉 펠리페 4세와 그의 두 번째 아내인 마리아나가 반영되어 있는 거울만을 살펴보자.

벨라스케스가 아무리 왕과 친했다고 하더라도 일개 궁정화가인 그가 합스부르크 왕가의 왕과 왕비를 그림에서 아주 작은 크기로 그리고, 게다가 희미하게 그린다는 것은 거의 불가능에 가까운 일이다. 또한 난쟁이들과 화가 자신을 전면에 배치한 발상은 놀랍다고 하지 않을 수 없다. 페르난데스는 다음과 같이 말하고 있다.

펠리페 4세 치하에서 일개 화가가, 그가 아무리 객실 책임자였다 해도, 왕실 가족을 그려야 했을 때 중심 주제를 버리고 거울을 이용해 자기 자신을 그린다는 것은 상상도 할 수 없는 일이었다. 도저히 용납될 수 없는 일이었을 것이다. 하지만 어떤 양해가 있었다면…….13)

그는 등장인물들이 모두 화가의 음모에 가담하기로 했다면 그것은 가능한 일이었을 것이라고 본다. 그러나 벨지(Catherine Belsey)는 왕과 왕비가 작은 크기로 희미하게 그려진 것을 벨라스케스의 재치로 보고 있다. 「시녀들」은 "왕실의 초상화 형식을 영리하면서도 공손하게 위반하고 있다. 그리고 벨라스케스는 자신을 그림에 포함시킴으로써, 궁정화가로서의 자신의 지위를 단호하고도 재치 있게 주장하고 있다."14)

소실점에 인접해 있는 거울

그러나 우리는 그것을 음모도 아니고 벨라스케스의 재치도 아닌 심리적인 증상으로 보고 풀어나갈 것이다. 「시녀들」에 대한 설명들 대부분은 이 거울—이것이 실제의 거울이 아닐 확률이 높지만 거울처럼 보이기 때문에 편의상 거울이라고 부르자—이 소실점 근처에 있다고 본다. 이런 견해는 원근법적인 그림에서 소실점이 차지하는 중요도만큼 이 거울도 그런 비중을 차지하고 있다는 의미를 부여하기 위해서일 수 있다. 원근법적인 그림에서 모든 대상은 소실점이라는 하나의 점으로 귀결되기 때문이다.

그러나 스나이더(Joel Snyder)와 코헨(Ted Cohen)은 이 그림을 원

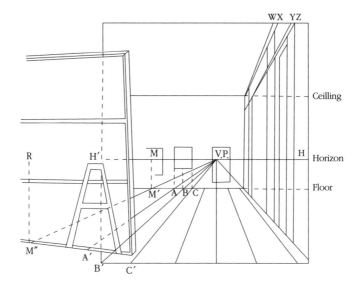

근법적으로 분석하여 "소실점은 결코 거울에 있지 않고 그것은 방의 뒤편에 열려 있는 문으로 보이는 복도에 서 있는 인물의 굽어진 팔꿈치에 위치한다"[15]며, 소실점의 위치를 과학적으로 보여주기 위해 도표4를 제시한다. 그리고 '관찰자는 소실점 똑바로 맞은편에 있는 면(plane)', 즉 소실점(V.P.: vanishing point)에서 수직으로 내린 선이 화면 바닥에 닿는 지점에 있다고 밝힌다.

소실점이 왕과 왕비의 이미지가 있는 거울이 아니라 그 옆에 있는 사소한 작은 뒷문에 서 있는, 그리고 단지 이름만 알려져 있을 뿐 아주 작고 희미하게 그려진 한 남자가 돌아보고 있는 그곳이라는 사실이 흥미롭다. 정신분석은 이런 '사소'한 것에 관심을 기울인다. 뿐만 아니라 정신분석은 '오인'도 눈여겨본다. 왕 부부가 반영되어 있는

'거울'이 실재하는 거울이 아닐 가능성이 높다는 것을 우리는 알고 있다. 실재가 아니면 무엇이란 말인가. 그것은 바로 '환상'이며, 거울이 아닌 것을 거울로 '오인'하고 있다는 것이다. 정신분석이 '오인'이나 '실수'에 관심을 기울이는 이유는 무의식이 거기서 모습을 드러내기 때문이다.

우리가 가정하고 있는 가설은 벨라스케스 그림에 반복적으로 나타나는 거울 이미지를 분석한다면 벨라스케스의 욕망을 밝혀낼 수 있다는 것이다. 하지만 그것이 변형되어 있는 한, 그리고 욕망의 진실이 언제나 환상을 통해서 드러나는 한, 그것은 반만 드러난다. 환상은 욕망의 진실을 숨기는 동시에 드러내고, 드러내는 동시에 숨기기 때문이다.

공주를 중심에 세우다

프로이트에 따르면, 환상은 현실을 교정해줌으로써 자기에게 충족되지 못했던 소원을 성취시켜준다. "환상은 일종의 보상심리에 의한 것"[16]이다. 「시녀들」에서 벨라스케스의 가슴에 그려진 붉은색 십자가는 산티아고(Santiago) 기사단의 문장이다. 벨라스케스는 「시녀들」을 제작하고 나서 삼 년 후에 이 훈장을 받았다. 그는 평생 이 훈장을 받고 싶어했고 마침내 그 소망이 이루어지자 그림에 기사단 문장을 덧칠해 그려넣은 것이다. 이 사실은 「시녀들」에 벨라스케스의 욕망이 반영되어 있을 가능성이 있다는 가정을 뒷받침해주는 하나의 예다.

기사단 훈장을 받고 싶은 자신의 욕망을 「시녀들」 속에서 성취시킨 것이 벨라스케스의 의식적인 행위였다면, 우리가 탐구하고 있는

것은 '무의식적'인 부분이다. 엄밀한 의미에서 욕망은 대부분이 무의식적이다. 그렇다면 기사단 훈장을 받는 것 외에 「시녀들」에 나타난 그의 무의식적 욕망은 무엇일까? 자화상이 아닌 이상, 그림에 그것을 그린 화가가 등장하는 경우는 드물다. 그런데 「시녀들」에는 화가인 벨라스케스가 등장한다. 그러나 그는 중심에서 살짝 비켜나 있고, 오히려 그림의 중심에는 마르가리타 공주가 있으며 심지어 난쟁이들과 개가 그림의 전면을 차지하고 있다. 이것은 그가 자신의 욕망을 은폐하는 기교가 아닐까?

우리는 벨라스케스의 욕망을 밝혀내기 위해서 그의 작업 방식을 분석해야 한다. 먼저, 그림의 중심에 있는 마르가리타를 주목해보자. 그는 마르가리타 공주를 중심에 세우고 부수적인 인물들을 전면에 배치시켰다. 그림에 벨라스케스의 욕망이 반영되어 있다는 가정에서 본다면, 이것은 그림의 강조점을 '이동'시킨 것이고 의미의 초점을 흐리게 한 것이다. "이동을 결정하는 본질적인 조건은 순전히 심리적인 동기"[17]다. 이런 강조점 '이동'을 통해서 벨라스케스가 자신의 잠재적 사고를 숨겼기 때문에 「시녀들」은 감상자에게 쉽게 이해되지 않고 수수께끼처럼 느껴진다. 그런 의미에서 「시녀들」에 나타난 벨라스케스의 욕망은 '환유'다. 환유는 의미를 억압하며 이동하기 때문이다.

프로이트는 『꿈의 해석』에서 꿈을 만드는 작업의 메커니즘을 크게 압축과 이동으로 보았다. 공통점이 겹쳐져서 강조되어 나타나는 것을 압축(condensation)이라고 한다면, 인접성을 따라 옮겨가서 강조점을 흐리게 하는 것은 이동(displacement)이라고 한다.

라캉은 프로이트의 정신분석에 소쉬르의 언어이론을 접목시키면

서, 압축을 은유(metaphor)로, 이동을 환유(metonymy)로 해석했다.

이동을 환유로 해석하는 이유는 시니피앙이 인접성을 따라 이동하면서 의미가 억압되는 것이 곧 환유이기 때문이다. 대표적인 환유의 예로는 '한잔 마시다'라는 표현이 있다. 잔은 마실 수 없는 것이기 때문에 이 문장은 비문(非文)이다. 비문은 의미전달을 할 수 없으므로 의미가 억압된다. 이 문장을 정상적인 문장으로 바꾸면 '(술) 한잔(을) 마시다'가 된다. '술'이 생략되어 '잔'으로 '이동'했기 때문에 의미는 '억압'되고 비문이 된 것이다. 이처럼 이동은 의미를 억압한다.

벨라스케스는 강조점을 마르가리타 공주에게로 옮기며 자신의 욕망을 숨겼기 때문에 우리는 숨겨진 의미를 알아차리지 못한다. 무엇보다도 화면 중심에 있는 공주의 시선이 뒤쪽 벽에 있는 희미한 거울에 비친 펠리페 4세와 왕비인 마리아나를 향하고 있으므로 벨라스케스의 기교는 더욱 탄탄해진다. 왜냐하면 중심에 둔 마르가리타가 바라보는 거울 속의 왕 내외는 마르가리타의 부모이므로 이들 간의 연결이 자연스럽기 때문이다.

「시녀들」에 등장하는 거울은 원근법적 그림에서 하나로 환원되는 지점인 소실점 근처에 있음으로 해서, 그리고 화면 중심에 있는 공주가 거울을 바라봄으로 해서 거기에 무언가가 있을 것 같은 환상을 심어주지만, 사실 그것은 벨라스케스가 자신의 욕망을 숨기기 위해 강조점을 마르가리타 공주에게로 이동시킨 기교다. 그렇다면 거울 속에 숨겨진 그의 욕망은 무엇인가.

4

남근, 부인(disavowal) 그리고 도착증

벨라스케스는 거울을 사용하여 그림 속에서 주요 인물이나 사물을
돌아앉게 그렸는데 거울은 특성상, 숨기는 동시에 드러내는 역할을 한다.
이것은 앞모습을 숨기는 동시에 드러내고 싶어하는 벨라스케스의
양가적인 욕망을 말해주는 것이 아닐까.

'거울'을 사용했다는 공통점 외에 벨라스케스의 그림에는 또 다른 흥미로운 공통점이 있다. 이는 「시녀들」^{그림3}의 '캔버스', 「거울을 보는 비너스」^{그림6}의 '비너스', 그리고 「아라크네의 우화」^{그림5}의 '아라크네'에서 발견할 수 있는데 앞모습을 직접 보여주지 않는다는 것이다. 벨라스케스는 거울 이미지에 고착되어 있을 뿐만 아니라 자신의 그림에 등장하는 주요 인물들을 '돌아앉게' 그렸다.

그림 속 이미지들은, 화가가 자유롭게 떠올린 연상을 따라 그린 것이다. 하지만 이미지들이 서로 어떤 관련이 있고 하나로 연결된 전체의 부분들을 형성한다면, 그것은 하나의 출발점을 만드는 어떤 생각들에 의해 결정된 것일 수 있다.[1] 벨라스케스의 그림에서 반복되는 '거울 이미지'와, 중심인물과 사물의 '돌아앉은 자세'는 어떤 관련이 있으며 이를 가능하게 한 특정한 출발점은 무엇일까?

'돌아앉은 자세'의 숨김과 드러냄

벨라스케스의 「거울을 보는 비너스」에서 비너스는 감상자에게는 무관심하고 자신의 이미지에만 몰두해 있다. 그런 그녀에게 관심을 기울이는 사람이 있으니 그것은 바로 보이지 않는 벨라스케스다. 예를 들어, '나는 커피를 마신다'는 문장에서 '커피를 마시는 나'는 드러나 있지만 '말하는 나'는 숨어 있다. 그러나 이것을 "'나는 커피를 마신다'라고 나는 말한다"로 바꾸면 '말하는 나'가 모습을 드러낸다. 마찬가지로 「거울을 보는 비너스」에는, 눈에 보이지는 않지만 그림 밖에서 비너스를 그린 후 그녀를 바라보고 있는 화가가 숨어 있다. 그가 어디에 있는지는 곧 알게 될 것이다.

뒷모습을 드러내고 앞모습을 숨기다

앵그르(Jean Auguste Dominique Ingres, 1780~1867)가 그린 「오달리스크」(La Grande Odalisque)^{그림10}도 뒤태를 보여준다는 점에서 벨라스케스의 비너스와 닮았다. 그러나 이 여인도 여느 비너스들처럼 그림 바깥에 있는 감상자에게 관심이 있다.

반면 「거울을 보는 비너스」의 비너스는 오로지 거울 속에 반영된 자신의 모습에만 집중하고 있다. 그 덕분에 우리는 그녀의 아름다운 뒷모습을 감상할 수 있다. 그렇다면 벨라스케스가 즐겨 사용한 '거울'을 '돌아앉은 자세'와 연결 지을 수 있지 않을까? 이 둘의 연관성을 밝혀낸다면, 그리고 그것의 의미를 찾아낸다면 그의 욕망이 전모를 드러낼지도 모른다.

「아라크네의 우화」에서 '아라크네'도 「거울을 보는 비너스」의 비너스처럼 뒷모습을 보여준다. 벨라스케스는 「거울을 보는 비너스」에서 직접 '거울'을 사용하여 비너스의 뒷모습을 드러내게 유도했다면, 「아라크네의 우화」에서는 거울을 사용하지 않고도 아라크네의 뒷모습을 강조할 수 있었다. 전경과 후경의 관계가 '거울'의 역할을 하기 때문이다.

전경에 있는 아테나는 머리에 두건을 쓰고 있지만 얼굴이 선명하게 드러나 있는 반면, 아라크네의 얼굴은 보이지 않는다. 이 그림이 아라크네의 우화인 만큼 감상자는 아라크네의 얼굴이 궁금할 수밖에 없다. 그러나 그녀의 얼굴은 숨겨져 있다. 그것을 확인할 수 있는 것은 희미하게나마 보여주는 후경에서다. 후경에서 투구를 쓰고 오른손을 들고 있는 인물이 아테나인데, 아마도 그녀는 신들을 조롱한 아라크네를 벌하기 위해서 손을 번쩍 쳐든 것이리라. 그렇다면 아테나

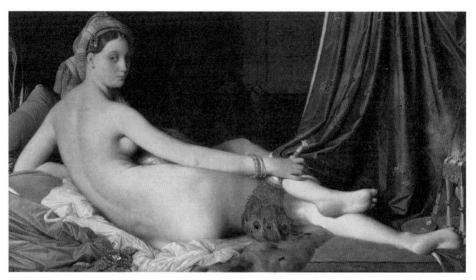

10 앵그르, 「**오달리스크**」, 1814, 캔버스에 유채, 파리, 루브르 박물관.
벨라스케스의 「거울을 보는 비너스」처럼 뒤태를 보여주지만
벨라스케스의 비너스와 달리 그녀의 시선은 그림 밖 감상자를 향해 있다.

앞에 서 있는 인물이 아라크네다.

그런데 안타깝게도 아라크네의 얼굴은 너무 멀어서 자세히 보이지 않는다. 같은 후경의 오른쪽 끝에 있는 뒤를 돌아보는 여인의 얼굴이 선명한 데 비하면 의도적으로 흐리게 한 것이 아닌가 하는 의심이 든다. 그렇다면 벨라스케스는 인물들을 돌아앉게 하여 뒷모습을 보여주려는 것이 아니라 그들의 앞모습을 숨기려고 한 것이 아닐까? 앞모습을 숨기고 있는 아라크네의 얼굴은 1644년에 그리기 시작하여 1648년에 완성된 벨라스케스의 「아라크네」^{그림15}에서 아쉬우나마 확인할 수 있다. 그러나 여기서도 아라크네의 얼굴을 반만 볼 수 있는 것으로 보아 벨라스케스는 「아라크네」에서도 앞모습을 숨기려는 의도를 가지고 있었을 것으로 추정된다.

재미있는 것은 벨라스케스가 앞모습을 완전히 숨기지는 않았다는 것이다. 그는 언제나 거울을 사용하여 살짝 보여준다. 「거울을 보는 비너스」에서는 '돌아앉은' 비너스가 '거울'을 보게 하고 「아라크네의 우화」에서는 후경을 통해 희미하게 앞모습을 보여준다.

돌아앉은 캔버스의 앞모습은 「시녀들」일까

우리는 더 깊숙이 벨라스케스의 거울놀이를 따라가야 한다. 거울을 사용하여 주인공의 앞모습을 숨기며 뒷모습만을 보여주는 벨라스케스의 거울놀이는 「시녀들」에서 절정을 이룬다. 「시녀들」에는 열 명에 가까운 인물들이 등장하지만, 「아라크네의 우화」와 「거울을 보는 비너스」에서처럼 뒷모습을 보여주는 사람은 단 한 명도 없다. 그런데 흥미롭게도 '캔버스'가 뒷모습을 보여주고 있다.

캔버스는 「시녀들」의 화면 전경 왼쪽에 있으며 왼쪽 뒷부분이 심

각하게 잘려나간 채 오른쪽 뒷부분만을 보여준다. 벨라스케스는 돌아앉은 캔버스 앞에서 고개를 들어 어딘가를 응시하고 있다. 그가 바라보는 곳이 어딘지는 알 수 없지만, 분명한 것은 그가 캔버스의 '앞면'을 보고 있지는 않다는 것이다. 그림 속 벨라스케스는 캔버스의 앞면을 자세히 볼 수 있는 유일한 곳에 자리 잡고 있지만 그것을 외면하고 있다. 이것은 벨라스케스가 돌아앉은 인물들에 대해 공통적으로 취하는 태도다.

하지만 벨라스케스는 자기 그림의 주요 인물이나 사물의 앞면을 전적으로 외면하지는 않는다. 대신 그는 거울을 통해 앞모습을 본다. 앞에서도 언급했듯이 「거울을 보는 비너스」에서도 비너스의 앞면은 희미하나마 '거울'을 통해서 확인할 수 있고, 「아라크네의 우화」에서도 아라크네의 얼굴은 전경과 대응관계에 있는, 즉 전경의 '거울' 역할을 하는 후경의 아라크네를 통해서 짐작할 수 있다.

이것은 「시녀들」의 '돌아앉은 캔버스'에서도 마찬가지다. 왜냐하면 그림 속 벨라스케스가 그리는 그림은 완성된 「시녀들」일 것이라고 가정되기 때문이다. 「시녀들」 속에 있는 캔버스의 내용이 완성된 「시녀들」의 현재 진행형이라면, 완성된 「시녀들」은 돌아앉은 캔버스의 미래 완료형이므로, 우리는 돌아앉은 캔버스의 앞모습을 짐작할 수 있다. 그런데 과연, 돌아앉은 캔버스의 앞모습은 「시녀들」일까? 「거울을 보는 비너스」의 거울이 희미하듯이, 그리고 「아라크네의 우화」에서 후경의 아라크네가 희미하듯이 「시녀들」에 등장하는 캔버스의 앞모습은 「시녀들」에 의해 짐작할 수는 있지만 분명하지 않다.

「거울을 보는 비너스」에서 비너스의 앞모습을 보여주는 거울이 그

림에 등장하고 「아라크네의 우화」에서도 거울은 아니지만 거울 역할을 하는, 즉 전경의 아라크네의 앞모습을 알게 해주는 '후경'이 그림 속에 있다. 그러나 「시녀들」에는 '캔버스'의 앞모습을 짐작할 수 있도록 도와주는 '거울'이 없다.

　이것은 「시녀들」을 신비롭게 만들며, 이 그림은 보이는 것이 전부가 아님을 말해준다. 마찬가지로 정신분석도 우리가 인지하는 의식이 전부가 아니라 '무의식'이 있다는 것을 알려준다. 그래서 무의식을 다루는 정신분석적 방법론이 「시녀들」을 해독하는 길을 열어주는지도 모른다.

　뒷모습을 보여주며 앞모습을 숨기지만 '거울'을 통해 은근히 앞모습을 암시하는 이 특이한 구도를 만든 이유는 무엇일까? 벨라스케스가 대가다운 면모와 혜안을 지녔기 때문일까? 정신분석은 정상인과 비정상인을 구분하지 않을 뿐만 아니라 일반인과 비범한 인물도 구분하지 않는다. 정신분석은 인간이라면 누구라도 구조화되어 있는 심리 틀을 찾아서 드러내기 때문이다. 다만, 그것이 개인마다 다르게 구현되어 드러날 뿐이다. 위대한 예술가이지만 우리와 다르지 않은 벨라스케스. 그의 심리에 자리 잡고 있는 구조는 어떤 것이며, 그것은 어떤 형태로 특수화되어 그의 그림에 스며들어 있는 것일까?

　지금까지 우리가 분석한 바에 따르면, 벨라스케스는 거울 이미지에 고착되어 있는 것이 분명하고 그것은 그가 오인하고 있는 무엇인가를 지시하고 있다. 그리고 그는 거울을 사용하여 그림 속에서 주요 인물이나 사물을 돌아앉게 그렸는데 거울은 특성상, 숨기는 동시에 드러내는 역할을 한다. 이것은 앞모습을 숨기는 동시에 드러내고 싶어하는 벨라스케스의 양가적인 욕망을 말해주는 것이 아닐까? 벨라

스케스는 왜 반은 숨기고 반은 드러내는 것일까? 그것의 의미를 밝히기 위해서는 정신분석의 칼날이 필요하다.

'시니피앙으로서의 남근'[2)]과 부인(disavowal)

벨라스케스 그림 속의 '돌아앉은 자세'는 벨라스케스의 주체에 고집스럽게 달라붙어서 그를 좌지우지한다. 한 인간의 전 생애를 통하여 그에게 집요하게 붙어서 꼼짝 못하게 하는 하나의 '시니피앙'이 있다는 것을 프로이트는 '늑대 인간'을 분석하여 보여주었다. 대개 '늑대 인간'이라고 하면 보름달 빛 아래서 늑대로 변신하는 인간을 떠올리지만, 프로이트가 치료한 '늑대 인간'은 늑대 꿈을 자주 꿔서 이런 이름을 가지게 된 인물이다.

그는 프로이트에게 정신분석을 받으며 한 살 반까지의 기억을 떠올리는데, 그것은 기억이라기보다는 환상에 더 가깝다. 왜냐하면 그 어린 나이에 대해 남아 있는 기억이 실제의 기억일 리가 없기 때문이다. 그러나 그는 그것을 기억이라고 여긴다. 그런 의미에서 기억은 실제의 기억이라기보다 환상이라고 해야 할 것이다.

환상에 가까운 그의 기억 중 하나는 'V' 형태가 나타날 때마다 불안을 느끼거나 발작을 일으킨 일이다. 예를 들어, 그는 아주 어린 시절에 다섯 시(로마자 'V')가 되면 발작을 일으켰다. 이것은 그가 자라면서도 계속되었는데 그는 무릎을 꿇고 엉덩이를 든 자세(엉덩이를 중심으로 두 다리가 벌어지면 거꾸로 된 'V'자 형상이 됨)로 청소하는 하녀를 겁탈했고, 이 형상을 한 나비의 날갯짓을 보면 불안해졌다. 이것은 늑대 인간이 'V'라는 문자에 고착되어 있었다는 것을 의

미한다. 그것은 로마 숫자 'V'가 아니라 늑대 인간의 무의식을 암시하며 문자 역할을 하는 'V'의 형태를 가진 어떤 것이다.

주체를 좌우하는 시니피앙이 늑대 인간에게 'V'로 나타났다면, 벨라스케스에게는 '돌아앉은 자세'로 구현되었다. 이제 그것의 의미를 밝혀볼 차례다.

헤르마프로디토스, 돌아앉은 자세를 풀어줄 실마리를 제공하다

벨라스케스가 거울놀이를 통해서 보여주는 '돌아앉은 자세'의 의미를 파악하기 위해서 우리는 돌아누운 자세를 취하고 있는 조각상 하나를 참조해야 한다. 그것은 고대 그리스와 로마시대의 조각인 「잠자는 헤르마프로디토스」(Hermaphrodite Endormi)그림11다. '아라크네의 우화'를 그린 것으로 보아서 벨라스케스는 그리스 로마 신화에 관심이 많았던 것 같다. 서양 사람이라면 이 신화에 기본적인 관심이 있는 것이 당연한데다가 벨라스케스는 합스부르크 왕가의 궁정화가였고, 근원과 혈통을 중시하는 왕가의 분위기는 그로 하여금 신화에 더 많은 관심을 기울이게 했을 것이다. 따라서 그는 분명히 헤르마프로디토스를 알고 있었을 것이다.

'헤르마프로디토스'라는 이름은 그가 누구의 자식인지를 말해준다. 그는 헤르메스와 아프로디테의 아들이다. 헤르마프로디토스가 탄생하게 된 일화는 다음과 같다. 헤르메스는 아레스와 아프로디테가 사랑놀음을 하다가 헤파이스토스가 만든 그물에 걸린 장면을 보고는 부러워서 "그물이 세 곱절쯤 질겨서 영원히 저렇게 갇혀 있을 수 있으면 좋겠소"라고 말했다. 그 후 아프로디테와 사랑을 나눌 기회가 생긴 헤르메스는 그녀와의 사이에서 헤르마프로디토스를 낳았다.

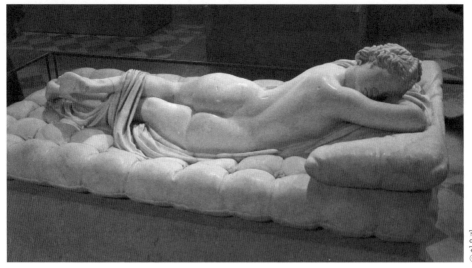

11 로마시대 조각, 「잠자는 헤르마프로디토스」, 뒷모습,
고대 그리스, 에트루리아와 로마 시기, 대리석, 파리, 루브르 박물관.
로마의 디오클레티아누스의 공동 목욕탕 근처에서 발견되었다.
그녀의 뒤태가 이토록 아름다운 이유는 앞모습을 숨기기 위함인지도 모른다.

헤르마프로디토스는 눈부시게 아름다운 미소년이었다. 그의 수려
한 모습에 반한 호수의 요정 살마키스는 그를 집요하게 따라다녔다.
살마키스는 그것도 모자라서 이 소년과 떨어지지 않고 하나가 되기
를 바라는 소원을 신들에게 빌었다. 살마키스의 기도에 마음이 흔들
렸는지 신들은 헤르마프로디토스의 심정은 생각지도 않고 이들의 몸
을 하나로 만들어버렸다.

그래서 헤르마프로디토스는 남성이라고 할 수도 없고 여성이라고
할 수도 없는 육체인 남녀추니, 즉 어지자지그림12가 되었다. 우리는
이것을 양성구유자(兩性具有者) 또는 양성공유자(兩性共有者)로도
부르며, 영어로는 앤드로자인(androgyne), 허머프로다이트(herma-
phrodite)라 한다. 그의 아버지인 헤르메스의 소원은 그물이 세 곱

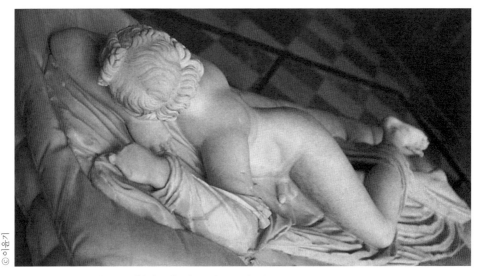

12 로마시대 조각, 「**잠자는 헤르마프로디토스**」, 앞모습.
그녀는 무릎을 구부리고 왼발을 살짝 들어서 허벅지로 남근을 숨기려 하지만
역부족인 듯하다.

절쯤 질겨서 아레스처럼 아프로디테와 함께 있을 수 있으면 좋겠다
는 것이었는데, 그 소원을 아들인 헤르마프로디토스가 엉뚱하게 이
룬 셈이다. 그는 요정인 살마키스와 아예 한 몸이 되어버렸기 때문
이다.

벨라스케스가 헤르마프로디토스의 모습을 본 따서 「거울을 보는
비너스」를 그렸을 수도 있다. '돌아누운' 나체의 조각상은 드물고,
있다면 거의 다 헤르마프로디토스를 조각한 것이다. 헤르마프로디
토스와 '거울을 보는 비너스'의 공통점은 뒷모습이 강조된 것이다.
그런데 여기서 놓치지 말아야 할 점은 여인의 몸매를 하고 있는 돌아
누운 헤르마프로디토스의 앞모습에 '남근'이 달려 있는 것이다. 그렇
다면 벨라스케스가 비너스를 돌아눕게 하여 숨기려고 한 것은 남근
이 아니었을까? 벨라스케스가 헤르마프로디토스의 뒷모습에 끌린

것은 헤르마프로디토스가 돌아누워서 '남근'을 숨기려 한 것처럼, 남근을 소유하고 있는 비너스의 앞모습을 숨기기 위해서일 것이라고 추측할 수 있다.

과연, 벨라스케스는 비너스가 소유한 '남근'을 감추기 위해 비너스를 돌아앉게 했을까? 상식적으로 비너스에게는 남근이 있을 수 없다. 그런데 재미있는 것은, 어린아이들이 어머니에게 남근이 있다거나 자신이 어머니의 남근이라고 생각한다는 것이다. 그리고 그들은 그 남근이 자신과 어머니를 연결해준다고 상상한다. 여기서 '생각'이나 '상상'은 '오인'을 뜻한다. 그러나 아이들은 자라면서 남자에게 있는 남근이 여자, 특히 어머니에게 없다는 것을 현실에서 인식하고 남녀의 차이를 확인한 후, 전에 가졌던 생각이 착각이라는 것을 깨닫는다. 그런데 아이는 남근이 없는 현실을 인정하고 싶어하지 않는다. 그 남근이 자신과 어머니를 연결시켜서 상상적인 향락 관계를 유지시켜주기 때문이다. 여기까지는 모든 아이들이 겪는 심리적 과정이다.

그런데 자라면서 '도착'적인 증세를 드러낼 아이는 그 현실을 거부한다. 다시 말해, 인식의 차원에서는 어머니에게 남근이 없다는 것을 알면서도 현실에서 그것을 '부인'(否認, disavowal)하는 것이다. 이것이 바로 도착증의 메커니즘이다. 조만간 자신도 어머니처럼 거세될지도 모른다는 '거세공포'가 거기에 개입하기 때문에 이런 증상이 발생한다. 여자보다 남자에게 도착증이 더 많이 발생하는 것은 남자는 실제로 남근을 달고 태어나기 때문에 거세라는 환상을 실제 사실로 받아들일 확률이 여자보다 높기 때문일 것이다.

남근이 있음과 없음 사이를 오가다

프로이트가 임상을 메커니즘을 중심으로 신경증과 정신병으로 분류했다면, 라캉은 임상 구조를 중심으로 분류하되, 프로이트가 암시에 그친 '폐기'(Verwerfung)를 공리화하여 정신병의 중요한 메커니즘으로 삼았고, '부인'(Verleugnung)의 개념을 보다 명확하게 하여 도착증을 임상 범주에 포함시켰다. 라캉은 프로이트의 분류를 자신의 방식으로 체계화하여 신경증은 '억압'(Verdrägung, repression), 정신병은 '폐기'(Verwerfung, forclusion[3], repudiation), 도착증은 '부인'(否認, Verleugnung, déni, disavowal)이라는 메커니즘을 가지고 있다고 보았다. 아쉽지만 우리는 벨라스케스의 그림을 이해하기 위한 도착증만을 다룰 것이다.

도착증의 대표적인 증상인 '페티시즘'(fetishism)은 도착증의 메커니즘인 '부인'을 쉽게 이해할 수 있도록 도와준다. 페티시즘은 특정한 '물품'에 '음란'한 의미를 부여하여 성적인 쾌락을 추구하는 증상을 가리킨다. 그래서 페티시즘을 '물품음란증'으로 번역하면 그 증상의 의미가 더 분명해진다. 이것을 '절편음란증'으로 번역한 것에 익숙하지만 말이다.

그런데 물품음란증을 앓는 사람들은 그 특정한 물품을 어떻게 선택하는 것일까? 이들은 어머니에게 남근이 없다는 것을 확인하기 직전에 사고가 멈춘 자들이다. 앞에서도 말했듯이 아이들은 어머니에게 남근이 있다고 상상한다. 물품음란증자들은 어머니에게 남근이 없다는 사실을 확인하지만 거세 공포로 인해 그것을 부인한다. 그래서 어머니에게 남근이 부재하다는 것을 확인하기 직전에 시선이 멈추어버린다.

만일 그곳이 어머니의 무릎 아래라면 여자의 발이나 신발에 고착되고, 속옷에서 멈췄다면 여자의 속옷을 수집하는 증상이 생긴다. 또한 음모에 멈춰버렸다면 모피나 우단에 고착된다. 따라서 '발, 신발, 속옷' 등은 여자의 남근을 가리는 '베일' 역할을 하는 것이다. 이 베일은 어머니에게 남근이 있다는 착각을 하게 만든다.

물품음란증 환자들이 이 베일에 고착되는 이유는 그것이 남근을 숨기기 때문이 아니라 그것이 남근이 없다는 사실을 '부인'하기 위한 방편이기 때문이다. 그러므로 벨라스케스가 자신의 그림에서 주요 인물들을 돌아앉게 만든 것은 그들이 소유한 남근을 숨기기 위해서가 아니라 그들에게 남근이 없다는 것을 부인하기 위해서다. 그러므로 거울이라는 증상을 분석하여 얻은, 그의 주체를 좌지우지하는 시니피앙은 '돌아앉은 자세'이며 이것은 어머니의 '남근의 부재'를 '부인'하기 위한 것이 아닐까 하고 조심스럽게 단정 지어볼 수 있다.

부인이라는 메커니즘은 참 재미있다. 앞에서도 밝혔듯이 그것은 인식의 차원에서는 남근이 '없다'는 것을 알면서도 그것을 현실에서 부인하는 것, 즉 남근이 '있다'라고 상상하는 것이다. 다시 말하자면, 도착증 환자는 남근을 중심으로 '있다'와 '없다' 사이를 끝없이 오간다. 벨라스케스도 '있음'과 '없음'의 사이를 오고 간다. 돌아앉힘으로써 없는 남근을 있다고 상상하지만, 거울을 통해 남근이 없다는 사실을 은근히 드러낸다. 그는 어머니에게 남근이 '없음'을 알고 있지만 그림이라는 현실에서는 남근이 '있다'라고 부인한다.

아라크네가 직조했던 태피스트리의 '씨실'과 '날실'은 이러한 벨라스케스의 양가적인 태도를 비유적으로 보여준다. 우리의 분석 대상인 벨라스케스의 그림들에 '아라크네' 일화가 공통적으로 자리 잡고

있는 것도 바로 이것 때문일 것이다. 벨라스케스는 남근의 있음과 없음 사이를 오가는 도착증의 메커니즘으로 자신의 그림을 직조했다.

거미 공포증과 어머니

그렇다면 물품음란증자가 수집하는 물품들이 남근을 가리는 베일이듯이 '돌아앉은 자세'도 벨라스케스 심리에서 베일의 역할을 하는 것일까? 이 질문에 '그렇다'라고 답하기 위해서는 '돌아앉은 자세'를 하고 있는 인물들이 '어머니'와 관련이 있어야 한다. 이를 알아내기 위해 「아라크네의 우화」^{그림5}를 다시 살펴보자.

벨라스케스, 아라크네에 집착하다

아라크네는 베짜기 기술로 아테나⁴⁾에게 도전했다가 거미가 된 인물로 우리에게 알려져 있다. 그녀는 리디아의 염색 명인 이드몬의 딸이었고 베 짜는 솜씨가 아버지의 염색 솜씨만큼이나 아주 뛰어났다. 자신의 재주에 자신만만했던 아라크네는 자기 솜씨가 아테나보다 훌륭하다고 공공연하게 떠벌리고 다녀 아테나의 부아를 돋우었다.

그리하여 마침내 신과 인간의 경쟁이 시작되었다. 아테나에게 이 시합은 신의 명예가 걸린 것이었다. 그녀는 태피스트리에 아테나이를 걸고 자신이 포세이돈과 경쟁하는 장면과 올림포스 신들의 신성한 모습을 짜 넣었다. 반면 아라크네는 올림포스의 신들의 온갖 비행을 고발하는 내용으로 태피스트리를 직조했다. 특히 제우스가 백조로 변하여 레다를 유혹하는 장면과 황금비로 변하여 다나에를 겁탈한 장면, 소로 변하여 에우로페를 강탈하는 장면 들을 묘사했다.

이것을 증명해주는 것이 바로 「아라크네의 우화」의 후경에 걸려 있는 태피스트리다. 거기에는 티치아노의 「에우로페」그림24-1가 그려져 있다.

「에우로페」는 제우스가 소로 변신하여 에우로페를 납치해가는 내용이다. 아라크네의 베 짜는 솜씨는 아테나일지라도 흠잡을 데 없는 완벽한 것이었지만 태피스트리의 내용은 신이 보기에 불경스럽기 짝이 없는 것이었다. 아테나는 신을 모독하는 그녀의 그림을 용서할 수 없었고, 자신의 아버지인 제우스를 비웃는 것은 더더구나 참을 수 없었다. 그녀가 누구인가? 제우스의 머리에서 무장한 채로 나와서 제우스의 사랑을 한 몸에 받은 자가 아니던가? 화가 치밀어 오른 아테나가 아라크네의 직물을 찢어버리자 그때에야 정신이 든 아라크네는 스스로 목을 매려 했다. 하지만 아테나는 그녀가 죽도록 가만히 놔두지 않고 '거미'로 만들어버렸다. 아라크네는 영원히 실을 짜는 신세가 된 것이다.

대개는 아라크네가 아테나를 능가하는 실력을 갖췄다고 자부했던 것처럼 벨라스케스 자신의 능력도 신에 버금가는 것임을 암시하기 위해 이 일화를 그림에 그려 넣었다고 해석한다. 그러나 그리스 로마 신화 속에는 신과 경쟁한 인물로 아라크네 외에도 마르시아스와 니오베, 미다스, 판 등이 등장한다. 벨라스케스는 그들 중에서 유독 '아라크네'를 선택하여 「아라크네의 우화」를 완성했다. 그리고 그는 같은 해에 '아테나가 아라크네를 벌하는' 장면——뒤편 벽면에 있는 그림 중 하나——을 그려 넣은 「시녀들」을 완성했고, 뿐만 아니라 오로지 아라크네만을 묘사한 「아라크네」도 그렸다.

그가 이렇게 아라크네에 집착하는 이유는 무엇일까? 아라크네가

예술가의 전형을 보여주기 때문일까? 그러나 신화 속에서 예술가의 모습을 보여주는 인물은 여럿 있다. 먼저, '헤파이스토스'가 있는데, 그는 무엇이든 만들 수 있는 재주를 가지고 있었지만 절름발이에다 추남이었다. 신체적 결함과 못생긴 얼굴 때문에 어떤 여자도 그를 사랑하지 않았다. 그래서 그는 재주는 있지만 현실에 발붙이지 못하는 낭만주의적 예술가의 전형을 보여주는 인물이다.

또한 신화 속에 등장하는 유명한 예술가로서 빼놓을 수 없는 인물로 '다이달로스'가 있다. 그는 아테나이 사람으로, 자신을 능가하는 뛰어난 재주를 가진 조카, 탈로스를 질투하여 죽인 죄로 추방판결을 받은 후 크레타의 미노스 왕에게로 도피했다. 그는 미노스 왕의 아내이자 황소에 반해버린 파시파에에게 나무로 된 황소를 만들어주기도 하고, 파시파에가 낳은 반인반수인 미노타우로스를 가두기 위한 '미궁'(labyrinth)을 미노스 왕에게 지어주기도 했다.

뿐만 아니라, 그는 자신이 만든 미궁에 아들과 함께 갇혔을 때에 깃털과 밀랍으로 날개를 만들어 탈출할 정도로 놀라운 예술적 재주와 실력을 갖추고 있었다. 뭐든지 다 만들어낼 수 있는 이 정도의 실력을 갖춘 자라면 모든 예술가의 우상일 수 있다. 그러나 벨라스케스는 다이달로스를 선택하지 않았다. 그는 단지 베 짜는 기술을 갖춘 한 여인인 '아라크네'를 선택했다. 왜일까?

아라크네는 '거미'가 되고 거미는 '남근적' 어머니다

프로이트는 『꿈의 해석』에서 '꿈은 소원성취'라고 간명한 명제로 규정했다. 그리고 꿈을 해석하기 위해서는 자유연상을 해야 하며, 전통적인 해몽처럼 일 대 일씩 대응을 시켜서 해석을 하면 안 된다고

말했다. 하지만 꿈에는 상징적인 의미가 있다고 보았다. 꿈을 해석하다 보면 꿈 요소 가운데 일정한 규칙성이 있음을 발견할 수 있고 거기서 어떤 법칙을 찾을 수 있다는 것이다. 그것은 해몽서를 참고하여 꿈을 푸는 것과 비슷하다. 프로이트는 제자인 아브라함(Karl Abraham, 1877~1925)의 한 보고를 인용한다.

꿈속에서 거미는 어머니의 상징이지만, 그것은 우리가 두려워하는 '남근적' 어머니다. 그래서 거미에 대한 무서움은 어머니와의 근친상간에 대한 두려움과 여성 성기에 대한 공포를 나타낸다.[5]

꿈속에 나타나는 거미는 '남근적' 어머니, 즉 남근을 가진 어머니를 상징한다는 아브라함의 보고는 어린아이가 어머니에게 남근이 있다고 상상하는 것과 일치한다. 프로이트는, 신화·종교·예술·언어에 상징이 널리 퍼져 있는데도 교육받은 사람들에게는 이런 상징해석에 대한 격렬한 저항이 있다고 지적하면서, 그 저항은 아마도 그 상징이 '성적'인 것과 관련이 있기 때문이 아닌가 하는 의문을 제기한다.[6]

만일 우리가 성적인 것에 대한 저항을 떨쳐버린다면 벨라스케스의 그림에 나타난 아라크네──거미로 변한 여인──를 '어머니'로 해석할 수 있을지도 모른다. 이것을 뒷받침할 작품이 하나 있는데, 그것은 바로 부르주아(Louise Bourgeois, 1911~2010)의 「마망」(Maman) 그림13이다. 이 작품은 알을 품고 있는 어미 거미를 표현한 것으로 알려져 있으며, 거미는 '어머니'를 상징한다.

분명히 해야 할 것은 아브라함이, 거미는 어머니를 상징할 뿐만 아

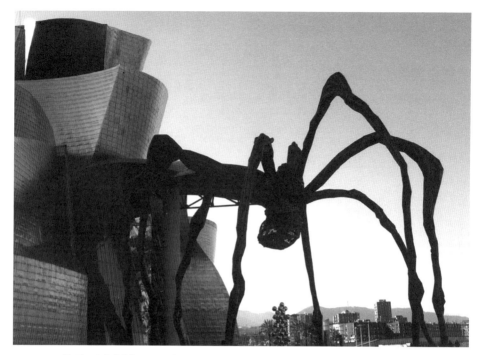

13 부르주아, 「**마망**」, 1999, 청동, 빌바오, 구겐하임 미술관.
곤충인 거미는 두려워하면서도 「마망」의 거미를 좋아하는 모순된 감정은
정신분석적으로 해결된다.

니라 '남근적' 어머니라고 밝혔다는 것이다. 거미는 왜 남근적 어머
니(phallic mother)인가? 거미는 다리가 많은 절지동물이다. 그것의
몸통은 여덟 개나 되는 많은 다리 한가운데 걸려 있는 형상이다. 다
리 사이에 걸려 있는 몸통은 다리 사이에 있는 '남근'의 형상과 닮았
다. 게다가 거미는 거미줄 한가운데 매달려 있는 습성도 있다. 부르
주아가 거미라는 소재를 사용하여 어머니를 표현하면서 의식적이든
무의식적이든 거미의 이런 습성을 간과하지는 않았을 것이다.

그렇다면 부르주아의 「마망」도 다시 해석할 수 있다. 그 작품은 알
을 품고 있는 어머니를 상징하는 것이 아니라 '남근을 소유한' 어머

니를 나타낸다고 보아야 한다. 문제는 거미에 대한 공포는 남근적 어머니에 대한 공포라는 아브라함의 말과 부르주아의 「마망」에 대한 해석이 서로 모순된다는 것이다. 대부분의 감상자들은 「마망」을 보고 두려워하기보다는 친근감을 가지고 그것을 즐기며 좋아하기 때문이다. 이것을 어떻게 풀어야 할까?

아브라함의 이론에 따르면, 남근적 어머니를 상징하는 거미는 근친상간에 대한 욕망이다. 거미는 남근이 자신과 어머니를 연결해준다고 믿던 시기를 상기시키기 때문에 근친상간에 대한 욕망을 자극한다. 어떤 대상을 욕망한다는 것은 그것이 쾌락의 대상이기 때문이다. 이런 쾌락의 대상이자 욕망의 대상이 공포와 불안의 대상이 된 이유는 무엇일까? 그것은 근친상간에 대한 욕망이 '금지'되기 때문이다. 어떤 것을 욕망할 경우, 그것이 금기의 대상이 아니라면 두려울 것이 없다. 하지만 그것이 금기의 대상이라면 그것은 '두려움'이라는 감정으로 변한다. 따라서 거미에 대한 애정이 '공포'로 바뀔 수 있고, 거미에 대한 공포감은 애정에서 비롯한 것일 수 있다.

하나의 대상이 두 가지 감정의 대상이 될 수 있으며 심지어 한 단어가 서로 반대되는 의미를 내포할 수 있을까? 프로이트는 철학자인 아벨(Karl Abel, 1837~1906)의 저술인 『철학적 에세이』(*Sprachwissenschaftliche Abhandlungen*)에 포함된 일부를 인용하면서, 그것의 도움으로 "꿈 작업의 독특한 경향, 즉 정반대(contraries)를 표현하기 위해 모순(negation)을 무시하고 같은 수단의 표상을 사용하는 경향을 이해하는 데 성공할 수 있었다"[7]고 말한다. 아벨의 저술은 거미에 대해 가지는 우리의 모순된 감정을 설명하는 데 도움이 된다. 그것은 다음과 같다.

원시 세계의 이 유일한 유물인 이집트어에는 두 가지 의미를 지 닌 상당수의 단어들이 있는데, 그 두 의미 중 하나는 다른 하나와 정확히 반대다. 만일 그런 분명한 난센스를 가정할 수 있다면, 다 음과 같은 것을 생각해보자. 독일어에서 '강한'이라는 단어는 '강 한'과 '약한'이라는 두 가지를 의미했고, 베를린에서 명사인 '빛'은 '밝음'과 '어둠' 둘 다를 의미하는 데 쓰였으며, 뮌헨의 한 시민은 맥주를 '맥주'라고 부르는 반면, 다른 이는 같은 단어를 물을 말하 기 위해 사용했다. 이것이 고대 이집트인이 자신들의 언어를 사용 할 때 규칙적으로 지킨, 상당한 수의 놀라운 관습이라는 것이다. 누군가가 불신을 표시하기 위해 자신의 머리를 끄덕인다고 해서 그를 어떻게 나무랄 수 있겠는가?[8]

그리고 프로이트는 『꿈의 해석』에서 언급했던 한 대목을 위의 논 문에서 다음과 같이 반복한다.

꿈이 반대와 모순이라는 부문을 다루는 이러한 방식은 아주 주 목할 만하다. 그러나 그것은 매우 소홀히 다루어졌다. '아니오'라 는 것은 꿈에 관한 한, 존재하지 않는 것 같다. 꿈은 독특하게도, 반대되는 것들을 하나의 단일체로 결합하거나 똑같은 것으로 제시 하기를 선호한다. 꿈은 스스로를 자유롭다고 느끼고, 게다가 어떤 요소를 그것이 소원하는 것과 반대되게 제시하기까지 한다. 그래 서 반대를 허용하는 어떤 요소가 꿈 사고에서 긍정적인 것으로 제 시되는지, 아니면 부정적인 것으로 제시되는지를 흘낏 보아서는 결정할 방법이 없다.[9]

원시 이집트어와 꿈의 언어에서는 한 단어가 두 가지 의미를 지닌다는 위의 두 인용문에 근거해보면 거미에 대한 불안이 근친상간에 대한 '두려움'인 동시에 그것에 대한 '욕망' 내지는 '애정'을 드러낸다고 보아도 타당할 것이다. 우리에게 만연한 거미에 대한 불안도 꿈의 언어처럼 우리 내면에 잠재되어 있지만 우리가 의식하지 못하는 억압된 근친상간에 대한 욕망일 수 있다. 그래서 우리는 「마망」에서 두려움과 쾌락을 동시에 느끼며 거기에 매료되는 것인지도 모른다.

　벨라스케스는 거울을 사용하여 주요 인물을 모두 돌아앉게 했는데 그 이유는 어머니에게 남근이 없다는 것을 '부인'하기 위해서다. 즉 어머니에게 남근이 있다고 생각하고 싶었던 것이다. 그래서 그는 남근적 어머니를 상징하는 '아라크네'를 무의식적으로 선택했고, 그녀와 관련된 신화를 자신의 그림 속에 그려 넣었던 것이다. '어머니'와 '아라크네'를 연결해주는 고리는 바로 '거미'다. 거미는 '남근적 어머니'를 상징하는데 아라크네가 바로 거미가 되었기 때문이다.

5

나르시시즘

"「거울을 보는 비너스」에 나오는 비너스의 뒷모습은
여인의 뒤태를 그린 그 어떤 그림보다도 매력적이다.
그러나 슬프게도, 벨라스케스는 비너스가 사랑하는 대상이
자신이 아니라 비너스 자신이라는 것을 안다. 그녀는 감상자를 등진 채
거울 속에 반영된 자신만을 들여다보고 있기 때문이다."

그림 속 '그림'과 '캔버스'

벨라스케스는 거울을 사용하여 만든 이미지가 실재의 반영이라고 오인하게 만듦으로써 감상자가 자신의 그림 속에서 길을 잃게 만들었다. 그러나 우리는 그 '거울'이 환상이라는 것을 알게 됨으로써 그림 속에서 빠져나올 수 있는 단서를 포착하게 되었다. 거울의 환상 가운데에는, 그를 좌지우지하는 '돌아앉은 자세'가 있고, 그 자세를 하고 있는 이미지들은 '어머니'에게 남근이 없다는 사실을 부인하기 위한 '베일'의 대체물 역할을 한다. 이로써 우리는 벨라스케스의 그림 이미지는 구조화된 그의 심리를 드러내는 증상임을 확신할 수 있게 되었다.

이제 우리는 더 깊은 곳에 있는 그의 무의식으로 들어가기 위한 단서에 주목해야 하는데 그것은 바로 그가 그림 속에 그려 넣은 '그림' 과 '캔버스'다. 벨라스케스는 「아라크네의 우화」그림5의 후경에는 티치아노의 「에우로페」그림24-1를 그려 넣었고, 「시녀들」그림3의 뒤쪽 벽에는 요르단스그림22-1와 루벤스그림23의 '그림'을 그렸다. 그리고 「시녀들」에는 뒷면만 보여주는 커다란 '캔버스'를 화면 앞부분에 세워두었고, 「아라크네」그림15에서는 아라크네가 아무것도 그려져 있지 않은 '캔버스'를 손가락으로 가리키고 있다.

이 장에서는 벨라스케스의 그림 속에 등장하는 '그림'과 '캔버스' 의 의미를 분석하여 그의 무의식에 더 깊이 다가갈 것이다.

멜랑콜리, 사랑하다가 죽어버려라

「거울을 보는 비너스」그림6에 나오는 비너스의 뒷모습은 여인의 뒤

태를 그린 그 어떤 그림보다도 매력적이다. 이것은 그녀에 대한 벨라스케스의 관심과 애정이 어느 정도였는지를 증명해준다. 그러나 슬프게도, 벨라스케스는 비너스가 사랑하는 대상이 본인이 아니라 비너스 자신이라는 것을 안다. 그녀는 감상자를 등진 채 거울 속에 반영된 자신만을 들여다보고 있기 때문이다.

소유(have)할 수 없을 때 그것이 된다(be)

「거울을 보는 비너스」의 '비너스'만이 아니라 「아라크네의 우화」의 '아라크네', 심지어 「시녀들」의 '캔버스'마저 벨라스케스를 외면하고 돌아앉아 있다. 벨라스케스는 자신이 그린 이미지 속의 대상을 사랑하지만 그 대상은 그를 외면한다. 그래서 우리는 하나의 결론을 미리 '가정'할 수 있다. 벨라스케스가 어떤 대상을 사랑할 수 없게 되자 그 대상이 되어버렸다고 말이다. 이 가정이 설득력 있는 주장이 되려면 그것을 뒷받침할 만한 증거들을 찾아야 할 것이다. 그러기 위해 나르키소스의 신화에서부터 출발해보자.

나르시시즘은 나르키소스의 신화에서 유래한 것으로, 자기애(自己愛)를 뜻한다. 강의 요정 리리오페가 아들을 낳고 아들의 운명을 알고 싶어서 장님 예언자인 테이레시아스를 찾아갔다. '조짐을 읽는 자'라는 뜻의 이름을 가진 그 예언자는 다음과 같이 말했다. "아주 오래 잘 살 겁니다. 자기 자신의 얼굴을 보지 못한다면 말이지요." 이 아기가 바로 수선화 전설로 유명한 나르키소스다. 그는 호수에 비친 제 얼굴에 반해서 먹고 마시는 것도 잊어버리고 지내다가 물에 빠져 죽은 후에 수선화가 되었다.

나르시시즘을 형상화한 그림 중 압권은 카라바조(Michelangelo da

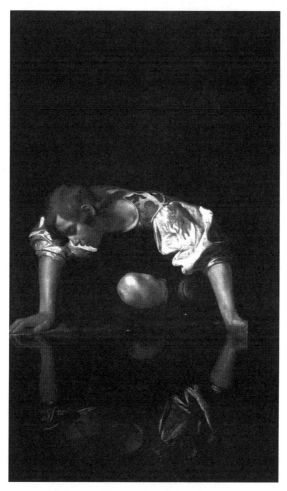

14 카라바조, 「**나르키소스**」, 1599, 캔버스에 유채,
로마, 국립고대미술관.
죽음과 입맞춤하기 바로 직전의 나르키소스의 모습에서
번져 나오는 처연함과 끔찍함이 보는 이를 압도한다.
자신을 사랑한 나르키소스는 왜 죽을 수밖에 없었을까?

Caravaggio, 1571~1610)의 「나르키소스」(Narcissus)그림14다. 이것은 나르키소스가 죽음과 입맞춤하기 바로 직전의 모습을 그린 것인데 그 처연함과 끔찍함이 보는 이를 압도한다. 이 그림은 화면의 위와 아래가 대칭을 이루고 있으며, 나르키소스가 있는 물 밖의 배경도 까맣고 그가 바라보고 있는 물빛도 죽음의 색이다. 오른손은 뭍과 물의 경계지대에 있지만 왼손은 벌써 검은 물에 잠겨 있다. 반쯤 벌린 입술은 죽음을 향한 그의 길을 돌이킬 수 있는 방법은 아무것도 없다는 것을 말해주는 듯하다.

우리는 대개 나르키소스가 물에 비친 자신의 이미지를 손에 잡으려다가 물에 빠져죽은 것으로 알고 있다. 곧이어 설명이 되겠지만 단도직입적으로 말하자면, 그는 자신의 이미지를 더 이상 사랑할 수 없게 되자 그 이미지가 되기 위해 물속으로 들어갔고, 그래서 죽음에 이르렀다. 대상을 사랑할 수 없게 된 상황이 왜 주체로 하여금 그 대상이 되어버리게 하는 것일까? 나르키소스는 자신의 이름처럼 나르시시즘——자기애——적 증상을 보여주었다. 자기애적인 사람이라고 해서 모두 자살을 선택하지는 않는다. 그런데 그는 자살이라는 행동을 취했다. 사실 그는 멜랑콜리(melancholy)[1]이기 때문이다.

나르시시즘에서 한 걸음 더 나아가는 것이 멜랑콜리인데 이것은 이 증상에 빠진 자를 죽음에 이르게 한다. 정상적인 '애도'의 경우, 사랑하는 사람을 상실하게 되면 애도의 과정을 거치면서, 상실된 대상에 대한 리비도(Libido)[2]를 자신에게로 되돌려서 자기애를 회복한다. 가까운 사람이 죽게 되어 슬픔에 빠졌을 때 사람들은 흔히 '죽은 사람은 죽은 사람이고, 산 사람은 살아야지' 내지는 '내가 죽은 사람 몫까지 살아야지'라고 말한다. 전자는 애도 과정에 있는 사람에게 자

기애를 회복하도록 격려하는 말이고, 후자는 애도 중에 있는 사람이 자기애를 찾기 위해 스스로에게 건네는 말이다.

정상적인 애도를 하는 사람이라면 대개 이런 말을 듣거나 자신에게 스스로 하면서 자기에 대한 사랑을 회복한다. 여기서 더 나아가 자기를 향한 리비도를 다른 대상에게 돌릴 수 있게 된다면 그는 건강한 삶을 살 수 있다. 그러나 멜랑콜리 환자는 상실된 대상에 대해 병적인 애도를 하는 사람이어서 리비도를 자신에게 되돌리지 못하고, 자신을 상실된 대상과 동일시해버린다. 그것은 대상을 가질(have) 수 없을 때, 그 대상이 되는(be) 것이다. 그리고 자신을 죽임으로써 자신과 동일시된 그를 죽여버린다.

왜 사랑하는 대상을 죽여버리는 것일까? 이것은 욕동의 운명 중 하나다. 대상을 향하던 사랑의 욕동인 에로스(Eros) 뒤에는 언제나 죽음의 욕동인 타나토스(Thanatos)가 따른다. 사랑에 죽음이 동반한다는 것은 쉽게 이해되지 않을 수 있다. 하지만 애인이 변심한 경우를 생각해보라. 내가 대신 죽을 수도 있을 정도로 사랑한 애인이지만 그가 변심하면 죽이고 싶어진다. 대상을 향한 사랑이 오로지 사랑뿐이라면 애인이 변심을 해도 끝까지 사랑해야 할 것이다. 변심한 애인을 죽이고 싶다는 마음이 드는 것은, 바로 죽음의 욕동이 사랑 뒤에 숨어 있다가 애인이 변심하자 모습을 드러낸 것이라고 보아야 한다.

사랑하는 대상을 상실한 후, 리비도는 자신에게로 선회한다. 그런데 리비도의 대상이 자신이 되자 더 이상 성적일 필요가 없어지고 함께 가던 에로스와 타나토스는 분리된다. 그리고 에로스에서 떨어져 나온 죽음의 욕동인 타나토스가 자신을 공격하여 죽여버린다. 바로 이것이 멜랑콜리——우울증——환자가 자살하는 논리다.

캔버스를 들고 있는 아라크네

벨라스케스는 「거울을 보는 비너스」에서 사랑하는 대상인 비너스를 사랑할 수 없게 되자 비너스가 된다. 이를 보여주는 그림이 없으므로 이러한 그의 무의식적인 심리를 증명할 수는 없다. 하지만 추측할 수 없는 것은 아니다. 이를 알아보기 위해 우리는 「아라크네」^{그림15}로 옮겨 가야 한다.

아라크네는 캔버스처럼 보이는 것을 왼쪽 팔목에 걸친 후 그것을 왼손가락으로 위에서 아래로 고정하고 있으며, 오른손가락으로 그것의 위에서 4분의 1 지점을 가리키고 있다. 화면 앞 왼쪽 위에서 떨어지는 조명으로 인해 그녀의 손가락과 팔목은 그림자를 만든다. 그림자는 손가락을 캔버스 위에 반영해서 되비쳐준다는 의미에서 거울을 연상시킨다. 그녀는 목을 빳빳이 한 채로 눈을 아래로 하여 오른쪽 손가락이 가리키는 지점을 내려보고 있다. 동시에 뭔가를 말하려는 듯이 입을 약간 벌리고 있다.

그녀의 벌린 입술은 카라바조의 「나르키소스」에서 나르키소스의 입술과 닮았고, 캔버스 위에 자신의 그림자와 맞붙은 그녀의 손가락은, 검은 물속에 이미 담근 나르키소스의 왼손을 상기시킨다. 나르키소스와 아라크네의 입 모양, 물에 담근 나르키소스의 손가락과 캔버스를 가리키는 아라크네의 손가락, 물에 비친 나르키소스의 이미지와 캔버스에 드리운 아라크네의 손가락 그림자 사이의 공통점은 나르키소스가 자기애적이듯 아라크네도 자기애적임을 말해주는 듯하다.

그렇다면 「아라크네」에 나타난 나르시시즘이 벨라스케스의 나르시시즘으로 해석될 수 있을까? 그것을 규명하려면 아라크네가 내리

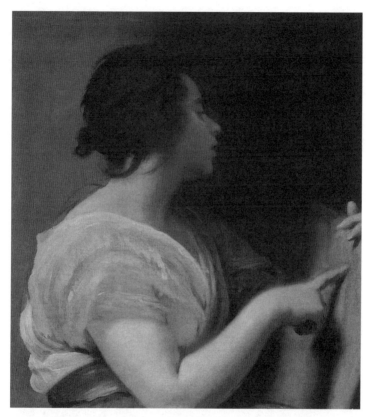

15 벨라스케스, 「**아라크네**」, 1644~48, 캔버스에 유채, 댈러스, 메도스 미술관.
그녀는 실뭉치를 쥐고 있지도 않고 베틀에 앉아 있지도 않다.
오로지 빈 캔버스를 손에 쥐고 있을 뿐이다. 그런데도 그녀가 왜 아라크네인가?

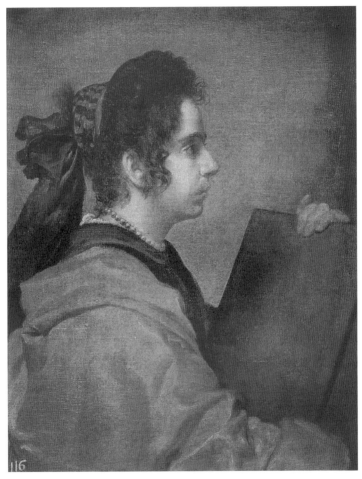

16 벨라스케스, 「**후아나 파체코**」, 1631, 캔버스에 유채, 마드리드, 프라도 미술관.
후아나 파체코는 아라크네처럼 판을 쥐고 있다.
하지만 아라크네처럼 손가락으로 판의 한 지점을 가리키고 있거나 쳐다보지도 않는다.

뜬 눈으로 쳐다보는 '캔버스'와 '아라크네'의 관계를 밝히면 된다.

아라크네는 베짜는 실력이 출중한 여인이었다. 그런데 '아라크네'가 베틀 앞에 앉아 있는 것도 아니고 실뭉치를 들고 있는 것도 아니다. 그녀는 캔버스처럼 보이는 것——편의상 그것을 캔버스라고 지칭하자——앞에서 화가처럼 그것을 손에 쥐고 있다. 아라크네가 팔에 걸치고 있는 것은 캔버스일까? 만일 이것이 캔버스라면 「아라크네」의 아라크네는 「시녀들」에서 캔버스 앞에 서 있는 벨라스케스와 같은 자세를 취하고 있는 셈이다. 만일 아라크네가 벨라스케스라면, 그의 나르시시즘적인 특성을 밝힐 수 있을지도 모른다. 어떻게?

그림 속 '캔버스'와 손가락질

이것을 확증하기 위해 먼저, 벨라스케스의 「후아나 파체코」(Juana Pacheco, Una Sibila)그림16를 들여다보자. 이 그림은 1774년 성 일데폰소(St. Ildefonso) 소장목록에 기록된 것으로 처음 알려졌고, 거기에는 「태블릿(tablet)을 들고 있는 옆모습의 여인」이라고 기록되어 있다.[3] 이 여인이 벨라스케스의 스승 프란시스코 파체코(Francisco Pacheco, 1564~1644)의 딸이자 벨라스케스의 아내일 수 있다는 가능성이 제기되어 작품의 제목이 「후아나 파체코」(Juana Pacheco)라고 명명된다. 그러나 그녀가 정확하게 누구인지 밝혀지지 않았다. 다만 1746년 이래로 '벨라스케스의 아내'라고 기록되어 있을 뿐이다.

그녀는 시빌라(Sibylla)나 『성서』 속의 예언자 모습으로 묘사되어 있다. 시빌라는 그리스 로마 신화에 나오는 여자 예언자다. 시빌라는 아폴론이 태어나기 전에 델포이에 살고 있던 무녀였다. 그녀는 아폴

론에게 영생을 소원했지만 젊음을 달라고 하지 않았기 때문에 몸이 쪼그라들어 목소리만 남았다고 한다. 목소리는 그녀의 예언력을 비유한다. 기원전 4세기부터 시빌라는 복수가 되어 칭호로 사용되었고 각각의 시빌라들은 고유한 이름이 있었다고 한다. 그녀는 주로 광적인 황홀경 속에서 예언을 하는 나이 많은 노파로 그려졌지만, 벨라스케스는 그녀를 젊은 여인으로 묘사했다.

그녀는 「아라크네」 속의 아라크네처럼 어떤 판을 들고 있는데 성 일데폰소의 기록은 그것을 태블릿, 즉 판(板)이라고 전한다. 영어인 'tablet'은 '그림, 판, 면' 등의 의미가 있는 불어의 'tableau'와 어원이 같다. 그래서 「아라크네」의 아라크네와 「후아나 파체코」가 들고 있는 것은 아무것도 그려져 있지는 않지만 '캔버스'일 가능성이 높다. 어떤 판을 손에 쥐고 옆모습을 보여주고 있다는 공통점에도 불구하고 「아라크네」와 「후아나 파체코」 사이에는 두드러진 차이점이 있다. 그것은 아라크네가 자신이 들고 있는 판의 한 지점을 손가락으로 가리키면서 그것을 쳐다보고 있는 반면, 후아나 파체코는 판을 들고 있지만 그것을 보지 않고 앞을 보고 있다는 점이다.

손가락이 가리키는 곳에 사랑의 대상이 있다

후아나 파체코와 아라크네가 취하고 있는 공통된 자세로 인해 「후아나 파체코」를, 「아라크네」를 해석할 수 있는 단서를 제공할 작품으로 여길 수 있다. 하지만 사실은 벨라스케스보다 백여 년 뒤에 살았던 고야의 그림을 참조하면 「아라크네」를 더 쉽게 해석할 수 있다. 고야(Francisco Goya, 1746~1828)는 벨라스케스의 「시녀들」을 따라 그린 화가들 중 한 사람으로서, 1778년에 「벨라스케스를 따라한 「시

126

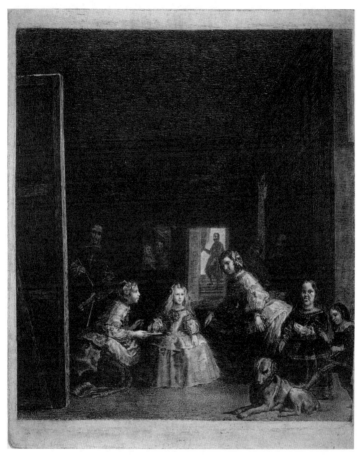

17 고야, 「**벨라스케스를 따라한** 「**시녀들**」」, 1778, 동판화. 소장처가 알려져 있지 않음. 에스파냐 궁정은 화가들에게 에스파냐가 소유하고 있는 보물들을 복제해달라고 의뢰했다. 그중에서도 고야는 벨라스케스의 작품을 동판화로 복제해달라는 요구를 받았다.

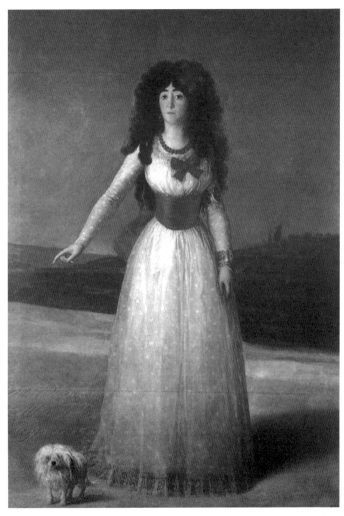

18 고야, 「알바 공작부인의 초상」, 1795, 캔버스에 유채, 마드리드,
알바 공작 저택, 개인 소장.
화가가 진정으로 말하고 싶은 것은 알바의 시선이 아닌
그녀의 손가락이 가리키는 곳에 있다.
그곳에는 "알바에게 고야가, 1795년"이라고 적혀 있다.

녀들」」(Las Meninas, after Velázquez)그림17을 그렸다. 정확하게는 벨라스케스의 작품을 동판화로 복제한 것이다.

1777년부터 1778년까지 궁정은 많은 화가들에게 에스파냐가 소유하고 있는 보물들을 복제해달라고 의뢰했다. 그중 고야는 "벨라스케스의 작품을 동판화로 복제해달라는 요구를 받았다."[4] 그렇다면 고야는 이 작품뿐만 아니라 벨라스케스의 다른 작품들에도 관심을 가졌을 것이고 그것들의 형식을 모방했을 가능성이 높다. 벨라스케스의 「아라크네」의 영향을 받았을 것 같은 고야의 작품은 「알바 공작부인의 초상」(Duquesa de Alba)그림18이다.

두 작품 간의 영향을 짐작할 수 있는 것은 '손가락질'이다. 알바는 하얀 드레스를 입고 있으며 붉은 천이 허리와 배 전체를 감싸고 있기 때문에 가슴 아래까지 바싹 올라가 있다. 이 붉은색은 그녀의 목걸이에서 반복된다. 목걸이와 허리띠 사이에 있는 붉은 리본은 그녀의 왼쪽 머리를 장식하고, 그것은 그녀 오른쪽 앞에 있는 하얀 강아지의 뒷다리에도 장난스럽게 걸려 있다.

알바는 시선을 감상자에게 보내므로 무심하게 보는 사람은 그녀의 오른손이 가리키는 곳에 있는 글씨를 놓칠 수 있다. 그녀의 시선은 그림 밖에 있는 화가를 향하고 있지만 화가가 진정으로 말하고 싶은 것은 시선을 벗어난 그녀의 손가락이 가리키는 곳에 있다. 그녀가 가리키는 오른쪽 바닥에는 "알바에게 고야가, 1795년"이라고 적혀 있다.

그러고 보면, 고야는 벨라스케스의 「아라크네」와 「후아나 파체코」를 모두 참조하여 「알바 공작부인의 초상」을 그렸을지도 모른다. 왜냐하면 「아라크네」에서 '손가락질'을 가져오고 「후아나 파체코」에서는 들고 있는 판에 던지는 무심한 '시선'을 가져온 듯하기 때문이다.

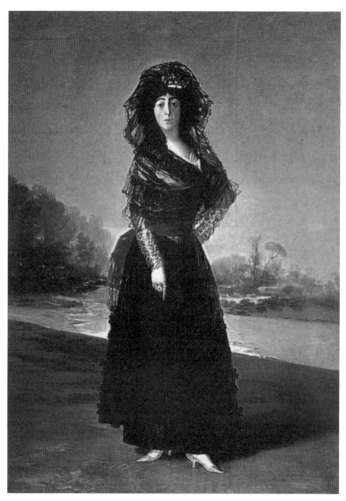

19 고야, 「**알바 공작부인의 초상**」, 1797, 캔버스에 유채, 뉴욕, 스페인 협회.
자신과 고야의 이름이 새겨진 반지를 끼고 있는
알바의 손가락은 "오로지 고야뿐"이라는 문구가 새겨진
바닥을 가리키고 있다.

20 고야, 「알바 공작부인의 초상」, 1797(부분).

그리고 1797년에 다시 그린 「알바 공작부인의 초상」(Duquesa de Alba)그림19에서 알바는 자신과 고야의 이름이 새겨진 반지를 낀 손가락으로그림20 바닥을 가리키고 있다. 그곳에는 "오로지 고야뿐"(Solo Goya)이라는 문구가 새겨져 있다. 고야가 두 그림을 그렸지만 그림 18의 화자가 고야라면, 그림19의 화자는 알바다. 고야는 두 작품을 통해서 알바를 향한 자신의 마음과 자신을 향한 알바의 마음이 하나임을 보여준 것이다.

백색의 알바그림18와 흑색의 알바그림19를 근거로 하여 「아라크네」를 분석해보자. 아라크네는 내리뜬 눈으로 자신의 오른손가락이 가리키는 캔버스의 일부를 유심히 바라보고 있다. 제목은 「아라크네」인데 그림에는 그녀가 아라크네라는 단서가 하나도 없다. 우리가 확인할 수 있는 것은 단지 그녀가 젊은 여자라는 것과, 알바 공작부인이 고야가 써놓은 애정고백의 문구를 가리키듯이 아라크네가 손가락으로 캔버스를 가리키고 있는 모습이다.

알바의 손가락이 가리키는 곳에서 확인할 수 있는 것이 고야와 알바의 서로를 향한 사랑의 마음이라면, 아라크네가 가리키는 캔버스도 그녀가 사랑하는 무엇이지 않을까? 그러나 거기에는 그려지거나 기록된 것이 아무것도 없다. 손가락이 가리키는 곳에는 그저 빈 '캔버스'가 있을 뿐이다.

아라크네는 벨라스케스다

「아라크네」에서 아라크네가 가리키는 '캔버스'가 한낱 캔버스가 아니라 의미심장한 무엇임을 알기 위해서는 좀더 인내심을 가지고 달리(Salvador Dalí, 1904~81)의 「「시녀들」의 해석」(Las Meninas)그림21

을 참조해야 한다. 역시 달리는 남달리 기발한 사고를 하는 화가다. 초현실주의자인 그의 그림을 보면 그의 사고가 자유롭다는 것을 확인할 수 있다. 이때의 사고는 의식적인 것이라기보다는 무의식적인 느낌이 든다. 왜냐하면 그는 의식적으로는 연결할 수 없는 것들을 자유롭게 넘나들면서 자신의 환상을 펼치기 때문이다.

그가 차용한 「시녀들」에는 그만의 유머라고 할까 아니면 농담이라고 할까, 아무튼 어떤 번뜩임이 있다. 『농담과 무의식의 관계』에서 프로이트는 농담의 쾌락은 내용에 있는 것이 아니라 '형식'에 있다고 말한다. 라캉이 시니피에(signifié)보다 '시니피앙'(signifiant)을 우위에 두는 것도 같은 맥락에 있다.

정신분석에 관심이 많았던 달리는 「시녀들」에 나오는 형상들의 의미가 아니라 겉모습, 즉 '형식'이나 형태의 유사성에 따라 벨라스케스의 「시녀들」을 해석하여 다시 그렸다. 마치 무의식이 기호형식인 시니피앙의 유사성과 인접성을 따라서 이동하듯이 말이다.

달리의 「「시녀들」의 해석」의 다른 세부는 뒤에서 자세히 다루기로 하고 여기서는 '7'만을 분석하자. 이 그림에 두 개의 대각선을 그으면 두 선이 만나는 지점에 소실점이 있으며, 그곳에 뒷문과 가장 작은 '7'이 서 있다. 소실점을 화면 왼쪽 위의 끄트머리와 연결하면 그 선을 따라 중간 크기의 '7'과 가장 큰 '7'이 거기에 매달린다.

우선, 캔버스와 벨라스케스 간의 관계를 밝혀야 하므로 소실점에 있는 '7'은 뒤에서 다루기로 하자. 달리는 돌아앉은 캔버스를 '7'로 형상화했고 이것을 벨라스케스에게도 적용했다. 캔버스는 각져 있기 때문에 '7'로 표현할 수 있지만 '벨라스케스'를 '7'로 형상화한 이유는 무엇일까? 「시녀들」에서 '벨라스케스'의 왼손에 들려 있던 팔레

21 달리, 「「시녀들」의 해석」, 1960, 구아슈,
줄리언 레비 컬렉션(Collection Mr. and Mrs. Julien Levy).
「시녀들」을 숫자로 표현한 이 그림에는 달리만의 유머와
위트가 번뜩인다. '돌아앉은 캔버스'와 '벨라스케스'
'뒷문의 사나이'를 모두 '7'로 형상화한 이유는 무엇일까?

트가 「「시녀들」의 해석」에서는 벨라스케스를 형상화한 7에 그대로 있고, 「시녀들」에서 '그'의 오른손에 들려 있던 붓은 「「시녀들」의 해석」에서는 '캔버스'인 7에 들려 있다. 다시 말해, 「시녀들」에서는 벨라스케스의 두 손에 붓과 팔레트가 각각 들려 있었다면, 달리의 그림에서는 붓은 캔버스 7에, 팔레트는 벨라스케스를 나타내는 7에 들려 있는 것이다. 마치 캔버스와 벨라스케스가 하나인 듯이 말이다. 그래서 캔버스가 마치 화가인 듯한 인상을 준다. 이것은 '캔버스'가 '벨라스케스'라는 것을 말하고 있는지도 모른다. 그렇다면 「아라크네」에서 아라크네가 가리키고 있는 '캔버스'는 '벨라스케스'일 수 있다.

이제 우리는 「아라크네」의 '아라크네'와 '캔버스'가 무엇을 의미하는지를 정리할 수 있게 되었다. 먼저, '아라크네'를 보자. 카라바조의 「나르키소스」가 물에 비친 자신의 모습을 보고 있는 것처럼 아라크네는 캔버스를 내려보고 있다. 이것으로 보아서 아라크네는 캔버스를 보는 것이 아니라 캔버스에 비친 자신을 보고 있는 것이다. 그래서 아라크네 = 캔버스다.

이제는 '캔버스' 차례다. 달리의 「「시녀들」의 해석」에 근거해 보면, 「아라크네」의 '캔버스'는 '벨라스케스'다(캔버스 = 벨라스케스). A = B이고 B = C이면 A = C라는 논리에 따라 아라크네 = 캔버스이고 캔버스 = 벨라스케스이면, '아라크네 = 벨라스케스'다. 「거울을 보는 비너스」에서 '벨라스케스'가 자신을 '비너스'와 동일시했듯이 「아라크네」에서는 벨라스케스가 자신을 아라크네와 동일시하고 있는 것이다.

앞에서도 밝혔듯이 「아라크네」의 아라크네가 아라크네라는 것을 알려주는 단서는 그림 속에 없었다. 그녀가 아라크네라면 실뭉치를

들고 있거나 베틀 앞에 앉아 있어야 한다. 그런데 그녀는 오로지 캔버스 앞에 있을 뿐이다. 그렇다면 그녀는 우리가 내린 소정의 결론처럼, 아라크네와 동일시된 벨라스케스가 캔버스를 가리키고 있는 것이지 않을까. 그러면 아라크네의 자세는 「시녀들」에서의 돌아앉은 캔버스 앞의 벨라스케스와 같아지고, 이해가 되지 않던 「아라크네」의 아라크네가 취하고 있는 상황——아라크네임을 암시하는 것은 전혀 없고 도리어 캔버스를 쥐고 있는——은 이해할 수 있는 것이 된다.

거세될 것이냐 남근을 유지할 것이냐, 그것이 문제로다

그럼, 이제 벨라스케스가 자신과 동일시하는 '비너스'와 '아라크네'가 누구인지를 밝히면 된다. 그러나 우리는 이미 제4장 「거미공포증과 어머니」라는 꼭지에서 '돌아앉은 자세'를 분석하여 '아라크네'를 '어머니'라고 해석할 수 있었다. 미리 밝혀두지만 '비너스'가 어머니라는 사실은 제6장에 속한 「절단을 수선하는 '환상'」에서 밝힐 것이다.[5] 그렇다면, 우리에게 남은 과제는 벨라스케스가 어머니를 상징하는 인물인 '비너스나 아라크네'와 자신을 동일시하고 있는 정신분석학적 근거들을 제시해 그것을 완벽하게 증명하는 것이다.

사랑하는 대상과의 동일시는 '나르시시즘'이다. 사랑하는 사람이 되어서 그 사람의 눈으로 자신을 보기 때문이다. 프로이트는 남자 동성애의 특징을 일종의 나르시시즘으로 규정한다. 그는 『정신병리학의 문제들』에서 남자 동성애자들이 자기애적(나르시시즘적) 대상 선택을 하는 근거를 (1)남성의 성기에 대한 높은 평가와 (2)아버지에 대한 불신이나 두려움으로 보고 있다. 다시 말해서, 그들이 여자를 거부하고 남자를 선택하는 이유는 (1)대상에게 '남근'이 있다는 것과

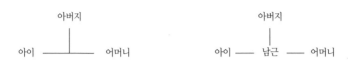

도표5 「오이디푸스의 3자 구도」 도표6 「오이디푸스의 4자 구도」

(2)아버지와의 경쟁에서 '기권'하려는 것 때문이라는 것이다.

이 두 가지를 설명하기 위해서는 '거세 콤플렉스'를 다루어야 한다. 프로이트는 오이디푸스 콤플렉스와 거세 콤플렉스를 모두 거론했지만 '오이디푸스' 콤플렉스에 방점을 둔 반면, 라캉은 '거세' 콤플렉스를 강조했다. 이때의 거세란 상징적 거세를 말하며, 주체가 자신을 상상적 남근이라고 상상하는 것을 상징적 아버지(symbolic father)가 절단하는 것이다. 오이디푸스 콤플렉스의 3자 구도가 '아이-어머니' 사이에 아버지가 개입하는 구도^{도표5}라면, 4자 구도는 '남근'을 중심으로 아이, 어머니, 아버지가 자리 잡는 구도^{도표6}다. 4자 구도는 아이와 어머니를 이어주는 남근을 아버지가 거세하는 것을 보여준다. 거듭 말하지만, 아이들은 상상 속에서 어머니에게 남근이 있다거나 자신이 어머니의 남근이라고 상상하고, 그 남근이 어머니와 자신을 연결시켜준다는 환상을 가지고 있다. 정신분석과 친숙하지 않은 사람이라면 이런 주장들이 잘 이해되지 않을 수 있다.

하지만 이 이론은 수많은 신경증 환자와 정신병 환자 들의 꿈과 증상을 분석하여 얻은 결과다. 그러면, 누군가는 이렇게 물을 것이다. 그것은 정신적으로 문제가 있는 사람들이 상상하는 것일 뿐 정상인과는 무관하지 않느냐고 말이다. 프로이트는 정상인과 비정상인을 구분하지 않았다. 이들 사이에는 정도의 차이만 있을 뿐이라고 보았

다. 심리라는 스펙트럼에서 정상에 가까운 쪽에 있으면 정상인이고 비정상에 다가가면 비정상이 된다는 것이다.

다시 거세 콤플렉스, 즉 오이디푸스의 4자 구도로 돌아가보자. 아이와 어머니를 연결해주는 남근은 상상적인 것이고, 이것은 상징적 아버지가 거세한다. 인간이라면 누구나 언어를 사용한다. 언어를 사용하는 순간, 상상적 남근은 상징적 아버지에 의해서 거세된다. 어머니에게 있다고 상상하는 남근을 거세하고, 즉 어머니와의 향락적 관계를 청산하고 거세를 수용하는 주체는 '정상인'이 되고, 거세를 수용하지만 어머니의 남근에 대한 생각이 '있음'과 '없음' 사이를 오가면 '도착증자'가 된다. 그리고 거세를 거부하면 아버지의 이름이 '폐기'되어 '정신병자'가 된다.

어머니에게 고착된 남자아이는 아버지의 금지 앞에서 양단(가, 나) 간에 결단을 내려야 한다.

> (가) 아버지의 법을 받아들임으로써 자기애적으로 남근을 보존하든가
> (나) 거세의 형벌을 받더라도 어머니를 계속 사랑하든가

(가)를 선택하면, 남근을 보존하지만 사랑하는 어머니를 잃게 되고, (나)를 선택하면, 사랑의 대상인 어머니는 있으나 거세된다. (가)의 아이는 정상적인 남자아이가 되고, (나)의 아이는 영원히 어머니와의 상상적 관계에 머무는 정신질환을 앓게 된다.

벨라스케스는 이도 저도 아닌 제3의 길, (다) '아버지와의 경쟁을 포기하고, 어머니와 자신을 동일시하는 길'을 선택한다. "어머니를

두고 아버지와 벌이는 경쟁을 포기함과 동시에, 사랑의 대상이었던 어머니와 자신을 동일시한다."[6] 벨라스케스는 아버지에 대한 두려움으로 인해 아버지와 벌이는 경쟁을 포기하기 때문에 남근을 보존할 수 있고, 자신을 어머니와 동일시하기 때문에 어머니를 계속 사랑할 수 있는 길을 택한 것이다. 즉 남근도 유지하고 어머니도 계속 사랑할 수 있는 일거양득인 셈이다.

이렇게 벨라스케스는 어머니와 자신을 동일시하여 나르시시즘으로 빠져든 것이다. 이로써 우리가 다루는 벨라스케스의 그림 속의 '비너스'와 '아라크네'가 벨라스케스의 '어머니'라는 것이 정신분석적으로 분명해졌을 뿐만 아니라 동일시에 의해서 그들이 벨라스케스 자신일 가능성도 높아졌다.

그림 속 '그림'에서 아버지와 겨루기

우리는 달리와 고야의 도움을 받아서 「아라크네」의 '캔버스'를 분석한 후, 벨라스케스가 '나르시시즘'적이라는 진단을 끌어냈다. 이제는 「시녀들」 속에 들어 있는 '그림'들을 분석함으로써 벨라스케스의 무의식에 한 발짝 더 다가갈 것이다. 무의식에 가까워질수록 저항은 커지게 마련이지만, 그러한 저항은 '진실'에 더 다가갔다는 것을 말해준다.

아폴론에게 저항한 미다스

벨라스케스는 「시녀들」에서 사실적인 양식을 사용했지만 의외로 중요한 것은 희미하게 처리하거나 반쯤 잘라버렸다. 그것은 바로 '그

림 속 그림'이다. 그것은 마치 꿈이 의식의 검열을 피하기 위해 중요한 사실을 불명료하게 처리하고, 부수적인 것을 또렷하게 만드는 작업과 같다.

그런 점에서 「시녀들」의 뒤쪽 벽면에 있는 두 그림은 분석할 가치가 있다. 이것들은 희미하게 그려졌기 때문에 잘 알아볼 수 없다. 두 그림 중 하나는 요르단스의 「판을 이긴 아폴론」(Apolo, Vencedor de Pan)그림22-1을 벨라스케스의 사위인 마소가 복제한 것그림22-2이고, 나머지 하나는 루벤스가 그렸다고도 하고 마소가 루벤스의 작품을 복제했다고도 전하는 「아테나와 아라크네」(Pallas and Arachne)그림23다. 두 그림은 신에게 도전하다가 벌을 받은 인물을 묘사하고 있다.

「시녀들」의 뒷벽 오른편에 있는 그림, 즉 뒤로 열려 있는 나가는 문 위에 있는 그림이 「판을 이긴 아폴론」이다. 아폴론은 리라 다루는 재주가 뛰어났다. 설(說)에 따라서 그의 재주에 도전한 인물을 판(Pan)이라고도 하고 마르시아스(Marsyas)라고도 한다.

판이 팬파이프로 아폴론에게 도전했다는 설을 먼저 보자. 그 시합의 심판관인 트몰로스 산(Mt. Tmolos)은 아폴론에게 승리를 선언했지만 숲 속을 거닐다가 우연히 그 광경을 본 미다스 왕은 결과가 부당하다면서 판이 승리했다고 선언했다. 그러자 아폴론이 화가 나서 미다스의 귀를 당나귀 귀로 만들어버렸다.

두 번째 설은 사티로스인 마르시아스가 플루트로 아폴론에게 도전한 내용이다. 마르시아스는 실레노스(Silenos)7)로서 흔히 두 개의 관이 있는 피리의 발명자로 알려져 있지만, 아테나가 버린 피리를 주워서 불고 다녔다고도 한다. 그는 자기 악기가 세상에서 가장 아름다운 소리를 낸다고 생각했다. 마르시아스는 아폴론에게 도전하면서, 패

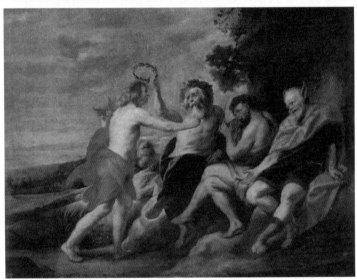

위 | **22-1** 요르단스, 「판을 이긴 아폴론」, 1637, 캔버스에 유채, 마드리드, 프라도 미술관.
트몰로스가 아폴론에게 승리의 관을 씌워주고 있지만 판은 여전히 팬파이프를 불고 있다.
또한 미다스 왕은 트몰로스의 판결이 부당하다고 손으로 저항을 표시한다.

아래 | **22-2** 마소, 「판을 이긴 아폴론」, 복제품으로 기록되어 있으나 연도는 미상,
캔버스에 유채, 마드리드, 프라도 미술관.

배자는 승리자에게 어떤 벌도 달게 받는다는 아폴론의 조건을 받아들였다. 결국, 마르시아스는 아폴론의 완벽한 리라 연주를 듣고 패배를 인정했고, 아폴론은 그를 소나무에 매달아 살가죽을 벗겼다고 전해진다.

대부분의 화가들은 '마르시아스의 살가죽을 벗기는 아폴론'을 즐겨 그렸지만, 벨라스케스는 요르단스의 「판을 이긴 아폴론」을 「시녀들」에 그려 넣었다. 화면 맨 오른쪽에 미다스가 등장하고, 그 옆의 인물이 팬파이프를 불고 있는 것으로 보아 판이 아폴론에게 도전한 첫 번째 설을 그린 것 같다. 대부분은 이 그림을 「아폴론과 판의 경쟁」이라고 부르지만 정확하게는 「판을 이긴 아폴론」이다.

벨라스케스가 선택한 요르단스의 「판을 이긴 아폴론」을 자세히 보자. 판은 계속해서 팬파이프를 불고 있지만 트몰로스는 아폴론에게 승리의 관을 씌워주고 있다. 화면 오른쪽에는 트몰로스의 판결이 부당하다고 말하는 것처럼 이미 당나귀 귀가 된 미다스 왕이 오른손 바닥을 펼쳐서 저항을 표현하고 있다. 대개의 해석은 벨라스케스가 「시녀들」에 「아테나와 아라크네」와 「판을 이긴 아폴론」을 그려 넣은 이유를, 아테나와 마르시아스(또는 판)의 예술적 재주에 초점을 맞추면서 그들이 신에 맞먹는 예술적 재주를 가지고 있었듯이 벨라스케스 자신도 그런 재주를 가지고 있다는 것을 비유적으로 말하기 위해서라고 본다.

그러나 마르시아스를 벌하는 장면보다는 아폴론이 이겼다는 트몰로스의 판결에 '저항'한 미다스의 에피소드를 벨라스케스가 선택한 이유는 신에 대한 '저항'에 무게를 싣기 위한 것이 아닐까?

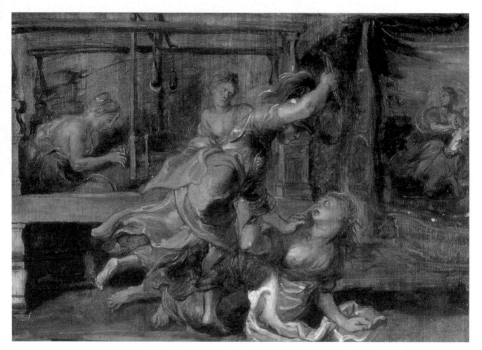

23 루벤스, 「**아테나와 아라크네**」, 1636~37, 패널에 유채, 리치몬드, 버지니아 미술관.
아라크네를 내리치려는 아테나와 겁에 질린 아라크네의 오른편에는
에우로페를 강탈해가는 제우스의 모습을 짠 아라크네의 태피스트리가 보인다.

아테나에게 도전한 아라크네

　「시녀들」 뒷벽의 왼쪽 그림, 즉 벨라스케스의 머리 바로 위에 있는
그림이 루벤스의 「아테나와 아라크네」다. 아라크네와 아테나의 경쟁
에 관한 기술은 앞에서 다루었기 때문에 생략한다. 「판을 이긴 아폴
론」과 「아테나와 아라크네」는 각각 미다스가 '아폴론'에게, 아라크네
가 '아테나'에게 도전하는 이야기다. 아폴론과 아테나는 제우스의 권
위에 맞먹는 신이다.

　이 두 그림은 '제우스'를 겨냥하지 않고 거기서 살짝 비켜난 '아폴
론'과 '아테나'를 향하고 있다. 이 또한 검열을 피하기 위한 수단인

'이동'이다. 신화는 인류의 환상으로서, 인류의 욕망과 그것을 검열하는 문명이라는 금지 사이의 타협의 산물이기 때문에 꿈 작업에서처럼 '이동' 현상이 나타날 수 있다. 아폴론은 열두 신 중에서 제우스의 권위에 맞먹는 태양신이다. 크로노스가 우라노스를 처치하고 제우스가 크로노스를 처단했듯 제우스가 제거되었다면 그것은 아마 아폴론에 의해서일 것이다. 그러므로 아폴론에 대한 대적은 제우스에 대한 대적을 암시하는 동시에 그 초점을 흐리게 하는 기교다.

마찬가지로, 아라크네가 도전한 신은 아테나인데 그녀 역시 제우스에 버금가는 신이다. 제우스는 임신한 메티스를 통째로 삼켜버리는데 메티스가 낳을 아들이 제우스에게서 천상의 지배권을 빼앗으리라는 우라노스와 가이아의 예언이 있었기 때문이다. 메티스가 출산할 날이 다가오자 제우스는 헤파이스토스의 도움을 받아서 자신의 머리를 쪼개었다. 그러자 제우스의 머리에서 완전 무장한 아테나가 태어났다. 그래서 아테나는 메티스가 임신했지만 제우스가 머리로 낳은 딸이다. 따라서 우라노스와 가이아의 예언은 의미가 없어진 셈이 되었다. 아테나는 제우스의 머리와 동일시되는 신인데, 아라크네가 그런 아테나에게 도전을 한 것이다.

무소불위의 아버지처럼 되는 꿈을 꾸다

우리는 「시녀들」 속의 두 그림을 통해 벨라스케스의 무의식에 내재된 '아버지에 도전'하려는 심리를 끌어내려 한다. 이것을 뒷받침할 증거는 또 있다. 그것은 바로 티치아노의 「에우로페」그림24-1와 루벤스의 「에우로페의 강탈」(El rapto de Europa)그림24-2이다. 루벤스의 것이 프라도 미술관에 소장되어 있는 것으로 보아 벨라스케스가 참고

144

한 것은 루벤스의 것일 가능성이 크다. 이 그림은 「시녀들」에 숨어 있는 두 그림 가운데 하나인 「아테나와 아라크네」에도 있고, 「아라크네의 우화」의 후경에도 그려져 있다. 벨라스케스가 「아라크네의 우화」에 이 그림을 그린 것은 이 일화가 '아라크네의 우화'의 일부분이기 때문이다. 그러나 이 일화와 무관한 「시녀들」에도 벨라스케스가 이 그림을 그려 넣었다면 문제는 달라진다.

벨라스케스가 궁정화가로 활동할 당시, 에스파냐 궁궐에는 티치아노의 그림과 루벤스의 그림이 소장되어 있었다고 한다. 물론 그들의 그림은 지금도 마드리드의 프라도 미술관에 많이 보관되어 있다. 그 중 우리가 다루는 티치아노의 「에우로페」는 보스턴의 이사벨라 스튜어트 가드너 미술관에 있으며, 이것을 따라 그린 루벤스의 「에우로페의 강탈」은 마드리드의 프라도 미술관에 소장되어 있다. 벨라스케스 당시에 루벤스의 것은 마드리드 궁전에 있었던 것은 분명하지만 티치아노의 것이 그곳에 있었는지는 확실하지 않다. 그러나 「아라크네의 우화」와 「시녀들」에 그려 넣은 '에우로페'라는 주제는 벨라스케스에게 의미 있는 것이며, 동시에 거기에는 티치아노와 루벤스에 대한 경외심이나 경쟁심이 담겨 있다고 추측할 수 있다. 벨라스케스가 복제한 것이 어느 것이든 간에 그 그림들의 주제를 잘 드러내고 있는 '에우로페의 강탈'로 벨라스케스가 복제한 부분을 지칭하기로 하자.

「에우로페」는 황소로 변신한 제우스가 에우로페를 등에 싣고 바다를 건너는 모습을 형상화한 것이다. 에우로페는 너무나 갑작스럽게 납치된 나머지, 한 손으로는 소의 뿔을 잡고 있지만 옷가지를 흩날리면서 소의 등에 아무렇게나 매달려 있다. 그녀의 자세는 감상자를 유

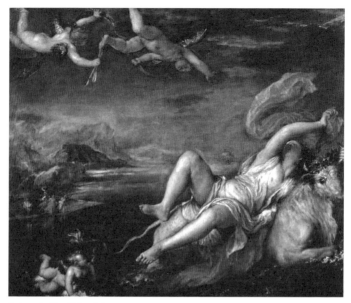

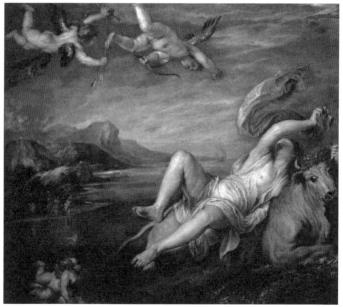

위 | **24-1** 티치아노, 「**에우로페**」, 1560~62, 캔버스에 유채,
보스턴, 이사벨라 스튜어트 가드너 미술관.
제우스에게 납치된 에우로페는 한 손으로 소의 뿔을 잡은 채로 옷가지를 흩날리면
아무렇게나 매달려 있다. 제우스는 모든 여자를 차지하는 상상의 아버지다.

아래 | **24-2** 루벤스, 「**에우로페의 강탈**」, 1628~29, 캔버스에 유채,
마드리드, 프라도 미술관.

혹하듯이 다리를 벌린 채 그야말로 벌렁 누워 있다. 황소는 바닷물을 헤치려는 듯 오른쪽 다리를 접어 올리고 있으며 고개를 오른쪽으로 돌려 그녀의 동정을 살피고 있다.

이 그림의 시점은 특이하다. 그녀를 잃고 아우성치는 친구들과 가족들은 화면 왼쪽 끝의 중간 지점 멀리 있고, 그녀와 황소는 오른쪽 앞에 그려져 있다. 자세히 보면 에우로페와 황소가 있는 곳이 감상자와 가까이 있을 뿐만 아니라 바닷가에 있는 이들보다 더 높은 곳에 위치해 있다는 것을 알 수 있다. 이런 부감법(俯瞰法)과 같은 시점으로 인해 황소는 바다에서 헤엄치지만 마치 하늘을 날고 있는 것 같은 느낌을 자아내고, 그래서 에우로페가 쥐고 있는 붉은 천이 하늘을 날고 있는 에로스의 손에 닿을 듯이 느껴진다. 이것은 황소로 변신한 제우스의 지위, 즉 천하를 지배하는 자의 권위를 암시하는 듯하다.

'에우로페'에서 '유럽'의 이름이 유래되었다는 것은 익히 알려진 사실이다. 그만큼 에우로페는 유럽의 기원에 존재하는 이름이다. 에우로페는 페니키아의 왕 아게노르의 딸인데, 소로 변신한 제우스에게 납치되어 미노스를 낳게 된다. 아게노르는 아들들에게 딸을 찾아올 것을 명한다. 그중 한 명인 카드모스는 여동생을 찾지 못한 채 테바이를 건설하여 그곳의 왕이 되는데, 그의 후손이 그 유명한 오이디푸스 왕이다.

'에우로페를 강탈'하는 제우스는 모든 여자를 차지하는 상상적 아버지를 나타낸다. 이 무소불위의 상상적 아버지와, '남근적 어머니'를 상징하는 거미에 대한 공포는 관련이 있다. 남근적 어머니에 대한 상상은 곧 상상적 아버지처럼 되고 싶은 근친상간에 대한 욕망이기 때문이다. 그래서 근친상간을 저지른 오이디푸스가 에우로페와 제우

스의 후손이라는 사실은 의미심장하다.

그렇다면 아테나가 아라크네에게 화가 난 것은 아라크네가 자신의 아버지인 제우스를 비웃는 내용을 태피스트리에 그려 넣었기 때문이 아니라 아라크네가 모든 여자를 차지하는 상상적 아버지인 제우스를 '찬양'하며 제우스처럼 되고 싶었기 때문이라고 볼 수 있다. 제우스를 비난하는 것보다 더한 건방짐이 아테나를 화나게 한 것이다.

프로이트는 『토템과 터부』에서 아버지 '살해'를 다룬다. 원시부족의 아버지는 부족 내의 모든 여자를 차지하고, 자신의 여자를 건드리는 아들을 거세한다. 모든 여자를 차지하는 제우스는 이 '상상적' 아버지를 가리킨다. 그러나 아버지의 횡포를 참다못한 아들들은 작당하여 아버지를 살해한다. 벨라스케스가 「에우로페」를 「시녀들」과 「아라크네의 우화」 모두에 그려 넣은 것은, 제우스 같은 상상적 아버지를 꿈꾸는 벨라스케스의 무의식이 증상으로 드러난 것이다.

그러나 앞에서도 분석했듯이 벨라스케스의 아버지에 대한 저항이 아버지 살해로 이어지지는 않았다. 그는 아버지와의 경쟁에서 기권하고 자신을 어머니와 동일시하는 퇴행의 길을 선택했기 때문이다. '남근적 어머니'에게 고착되어 주요 인물과 캔버스를 돌아앉게 그린 벨라스케스와 '상상적 아버지'를 꿈꾸는 벨라스케스는 동전의 양면이다.

거세에 직면하여 아버지에 대항하며 경쟁하고 싶은 벨라스케스의 심리는 미다스와 아라크네가 보여주고, 결국은 경쟁을 포기하고 어머니와 동일시된 심리는 벨라스케스가 비너스나 아라크네와 동일시되는 그림들이 보여준다. 벨라스케스는 아버지와 경쟁할 것인가 아니면 경쟁에 기권할 것인가를 놓고 갈등했다. 그러나 결국은 아버지

와의 경쟁에서 기권하고 어머니가 '되어'버린 그의 심리를 보여주는 것이 「시녀들」「거울을 보는 비너스」「아라크네의 우화」에서 '돌아앉힌' 것들과 자신을 동일시한 이미지들이다. 벨라스케스는 아버지의 거세 앞에서 저항하다가, 어머니를 더 이상 사랑할 수 없게 되자 어머니가 되어버린 것이다.

6

주체의 절단(cut)과 환상

"바로크 시대에 그려졌던 「시녀들」이 오늘날까지 우리를 유혹하며
그것을 해독하고 싶게 만드는 이유는 무엇일까. 주체의 절단을
보여주는 잘린 캔버스를 그림 전면에 배치하여
우리의 상처를 건드리기 때문이 아닐까."

상처 난 캔버스

이제 우리는 「시녀들」[그림3]이 베일 같은 수수께끼를 만드는 결정적인 단서에 대면할 순간에 이르렀다. 「시녀들」은 의문으로 가득 차 있고, 그중에서도 특히 우리의 눈길을 끄는 것은 화면 왼편에 자리 잡고 있는 커다란 캔버스 뒷면이다. 여기서 우리가 주목해야 할 사실은 그림 속 캔버스가 '잘려' 나갔다는 점이다. 「시녀들」은 캔버스의 두 귀퉁이만 보여주고 실제 캔버스 대부분을 잘라버렸다. 조개가 진주를 품기 위해서 상처가 있어야 하듯이 벨라스케스는 「시녀들」을 베일에 휩싸이게 하기 위해서 캔버스에 '상처'를 내야 했다.

베일의 시작, '잘린' 캔버스

만일, 그림 속 캔버스가 잘려 나가지 않았다면 캔버스는 완성된 「시녀들」의 단순한 반영에 불과했을 것이다. 벨라스케스는 「시녀들」에서 돌아앉은 캔버스를 화면 전면에 앉히고 그것의 일부를 과감하게 잘라버림으로써, 실재하는 캔버스와 이미지 속의 캔버스가 꼬리에 꼬리를 물고 들어가, 각각이 서로의 의미 작용에 관여하게 했다. 「시녀들」의 '보이지 않는' 뒷면은 '그림' 속 캔버스가 보여주고, 그림 속 캔버스의 '보이지 않는' 앞모습은 '실재'하는 「시녀들」이 보여준다. 그래서 '실재'에서 시작하면 그림으로 이어지고 '그림'으로 시작하면 실재로 나아간다.

그림 속 돌아앉은 캔버스의 앞면을 알기 위해서는 완성된 「시녀들」을 참조해야 하지만, 설령 그렇게 하더라도 캔버스가 돌아앉아 있기 때문에 그것의 온전한 의미를 알 수 없다. 「시녀들」은 뒷면의

일부만을 보여주는 캔버스가 일부를 이루고 있기 때문에 진정한 의미의 완성이 있을 수 없다.

의식과 무의식의 관계는 뫼비우스의 띠와 같다

이것은 자기에게서 출발하지만 다시 자신에게로 되돌아오며 끝없이 순환하는 '뫼비우스의 띠'의 특성이다. (전前)의식과 무의식의 관계도 뫼비우스의 띠와 같다. 우리는 무의식이 인간 내면의 깊숙한 곳에 있고 의식은 표면에 있다고 생각하지만, 그것들은 하나의 고리로 연결되어 있어서 무의식은 의식으로, 의식은 무의식으로 자유롭게 넘나든다. "꿈이 만들어지는 과정을 보면, 낮의 잔재인 전의식이 무의식으로 내려가 무의식적 욕망에 의해 강화된 뒤, 다시 의식의 표면으로 올라오면서 꿈 작업에 의해 변형되어 마침내 무의식의 형성물인 꿈으로 나타난다."[1] 그래서 무의식은 의식과 별도의 장소에 갇혀 있는 것이 아니라 의식으로 자유롭게 접근한다.

프로이트는 이런 심리를 설명하기 위해 지형학의 개념을 사용했다. "지형학이란, 심리장치가 여러 체계로 분화되어 있다고 가정하는 이론이나 관점이다."[2] 프로이트는 두 가지 지형학을 내놓는다. 전기인 제1지형학은 심리를 '무의식, 전의식, 의식'으로 나누고, 후기인 제2지형학은 '그거(Id), 자아, 초자아'로 구분한다.

전기의 심리 지형학이 후기에 달라진 것은 미답의 지대인 인간의 심리를 연구했던 프로이트가 여러 관점에서 심리의 지형도를 그려보려고 애쓴 흔적이라고 할 수 있다. 그는 이 두 가지를 통합하여 「심리 지형학도」도표7를 그렸다. 그러나 이 도표는 "표면과 심층을 구분할 뿐, 그것들이 어떤 관계를 갖고 있는지, 심층에서 표층으로 어떻게

도표7 「심리 지형학도」

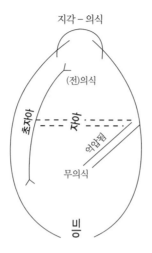

이동하고, 또 외부 세계는 어떻게 심리에 영향을 미치는지를 그려내지 못한다."[3] 그래서 라캉은 위상수학(la topologie)을 도입하여 무의식과 의식이 따로 존재하는 것이 아니라 서로 뫼비우스의 띠처럼 연결되어 있다는 것을 보여주었다.[4]

마찬가지로 「시녀들」의 앞면과 그 속에 등장하는 '캔버스'의 뒷면은 무의식이 의식과 하나로 연결되어 흐르듯이 "실재와 이미지, 캔버스의 앞과 뒤, 보이는 것과 보이지 않는 것이 그림의 안과 밖에서 뫼비우스의 띠처럼 서로 맞물려 있다."[5]

편지함에 아무렇게나 꽂혀 있는 '도둑맞은 편지'처럼

그렇다면, 「시녀들」의 의미 작용이 뫼비우스의 띠처럼 되도록 만들어주는 부분은 어디일까? 그곳은 바로 '절단된(cut) 캔버스'다. 「시녀들」에서 캔버스는 화면 왼쪽 앞부분의 상당 부분을 차지하고 있

(가)

(나)

다. 캔버스의 뒷부분은 그림이 완성되어 전시될 때 벽면과 마주하기 때문에 가려지는 부분이므로 아무런 장식이 없다.

보일 필요도 없고 볼품도 없는 캔버스의 뒷면을 보여주면서까지 벨라스케스가 의도한 것은 무엇일까? 그것은 우리가 찾고 있는 '뫼비우스의 띠'를 숨겨두기 위해서다. 마치 「도둑맞은 편지」에서 장관이 왕비에게서 훔쳐온 편지를 숨기기 위해 편지를 뒤집어서 아무렇게나 편지함에 꽂아둔 것과 같이 절단된 캔버스를 눈에 뻔히 보이는 곳에 세워둔 것이다.

그래서 절단된 캔버스는 그림에서 가장 많은 부분을 차지하고 있지만, 지금까지 우리는 그것에 관심을 기울이지 않았고 그것의 의미를 눈치채지 못했다.

뫼비우스의 띠를 만들기 위해서는 '사각형'이 필요하다. 도표8을 참고하여 뫼비우스의 띠를 만들어보자. 그것은 (가)의 사각형에서 마주보는 평행한 두 선(AA)을 비튼 후에 그 두 선에 반대로 표시되어 있는 화살표의 벡터가 일치하도록 풀로 붙이면 완성된다. (나)는 (가)

의 사각형을 늘어뜨려서 좀더 띠처럼 느껴지게 만든 뒤 뫼비우스의 띠를 만든 모습을 보여준다.

잘린 캔버스와 절단된 주체

그러면 캔버스의 '절단'과 인간 심리는 어떤 관련이 있는 것일까? 캔버스의 절단처럼 심리도 '절단'되는 트라우마를 겪는다. 라캉은 신화적 주체를 가정하는데 그 주체는 분열되지 않은 주체다.[6] 라캉은 그런 주체가 구($球$)와 같은 형태로 되어 있다고 본다. 그 주체는 언어의 세계에 떨어지자마자 어떤 하나의 시니피앙(S_1)에 의해 '절단'된다. 이것을 인간 주체가 하나의 시니피앙에 의해 표상된다고도 표현한다. 프로이트가 하나의 표상이 억압된다고 했다면, 라캉은 그것을 하나의 시니피앙에 의해 주체가 '절단'된다고 표현한 것이다. 이 두 가지는 같은 현상에 대한 다른 표현이다.

'시니피앙'에 의해 주체가 절단된다는 것은 주체가 분열된다는 것, 즉 의식적 주체와 무의식적 주체로 나뉜다는 것이다. 따라서 절단된 주체는 무의식적 주체다. 정신분석의 핵심 개념 하나를 말하라고 한다면 그것은 바로 '무의식'일 것이다. 그래서 우리는 이즈음에서 무의식이라는 개념을 간단하게나마 정리할 필요가 있다.

'무의식'을 한마디로 정의하자면, '억압된 표상'이다. 우리말의 '억압'이라는 단어는 위에서 아래로 누른다는 의미가 있다. 그러나 '억압'에 해당하는 독일어인 'Verdrängung'은 의식에 동화되지 못하는 욕동과 결부된 표상을 '격리'(die Abweisung)하고 의식으로부터 '멀리 떼어놓는 것'(die Fernhaltung)[7]이다. 따라서 'Verdrängung'은 우리가 수직적인 의미로 사용하는 억압이 아니라 '수평적인 분리의 개

념'이다.[8)]

　인간은 언어의 세계에 떨어지자마자 하나의 시니피앙에 의해 표상되는데 이 시니피앙들은 주체마다 다르다. 벨라스케스의 주체를 표상하는 하나의 시니피앙은 '돌아앉은 자세'다. 그것은 「거울을 보는 비너스」[그림6]에서는 '돌아누운 비너스'로, 「아라크네의 우화」[그림5]에서는 '돌아앉은 아라크네'로, 마침내 「시녀들」에서는 '돌아앉은 캔버스'로 반복되어 나타난다. 주체가 하나의 시니피앙에 의해 표상되는 것이 주체가 '절단'된 것임을 보여주기라도 하듯 벨라스케스의 캔버스는 「시녀들」의 전경에서 '잘린' 채 돌아앉아 있다.

　잘린 캔버스가 뫼비우스의 띠를 만드는 이유는 그것이 '시니피앙'에 의한 절단이기 때문이다. 반복하지만, 인간 주체를 표상하는 하나의 시니피앙(S_1)은 그것이 시니피앙인 한, 자신의 가치를 결정하기 위해서 S_2로 이동해야 한다. 그러나 자신이 속한 언어 체계 내에서는 S_1의 가치를 결정해줄 수 있는 마지막 시니피앙이 없는 상황(-1)에 도달하고, 출발한 지점인 S_1으로 되돌아갈 수밖에 없는 운명을 맞게 된다. 그래서 $S_1 = -S_1$이 된다. "그러한 뫼비우스의 띠는 주체를 상징하는 가장 기본적인 위상이 되는 것"[9)]이다.

　이렇게 「시녀들」에는 인간 벨라스케스의 무의식적 주체를 상징하는 뫼비우스의 띠가 새겨져 있다. 이것은 시니피앙이 만든 절단에 의한 상처에서 비롯된 것이다. 바로크 시대에 그려졌던 「시녀들」이 오늘날까지 우리를 유혹하며 그것을 해독하고 싶게 만드는 이유는, 「시녀들」이 주체의 절단을 보여주는 잘린 캔버스를 그림 전면에 배치하여 우리의 상처를 건드리기 때문이 아닐까?

'가족 소설'이라는 환상

우리는 '그림 속 그림'을 분석하여 벨라스케스의 무의식을 구체화할 수 있었다. 벨라스케스는 상징적 거세에 직면하여 나르시시즘적 특성을 드러냈다. 그의 상징적 거세는 「시녀들」의 절단된 캔버스가 증명해주고, 반복적으로 나타나는 '돌아앉은 자세'는 그것이 벨라스케스의 주체를 표상하는 '절단'된 하나의 '시니피앙'이라는 사실을 강조해 보여준다.

이제, 벨라스케스의 주체가 절단의 상처를 어떻게 치유해가는지를 알아볼 차례다. 그것은 '환상'이라는 직조 방법을 사용하는 독특한 치료방법이다.

누구라도 한번쯤은 환상소설을 쓴다

프로이트는 1909년에 「가족 소설」이라는 논문을 쓴다. '가족 소설'이란 "환자(또는 주체)가 부모와 자기의 관계를 상상적으로 변경하는 환상, 즉 상상적으로 꾸며낸 가족관계를 말한다."[10] 예를 들어, 아이는 부모가 자신을 구박하거나 야단치면, 자신이 주워온 아이고 실제 부모님은 어딘가에 따로 있다고 상상한다. 이때 어른들이 장난으로라도 다리 밑에서 주워왔다고 놀리면 아이는 그것을 확신하게 된다. 그리고 아이가 좀더 자라서 성의 역할을 알게 되면 어머니가 왕족과 연애에 빠졌다가 그 사이에서 자신이 태어났다고 생각하기도 한다. 프로이트는 모든 신경증 환자들이 상상으로 가족 소설을 쓰고 있다고 보았다. 그것은 정상인과 정신병 환자들도 마찬가지다.

나는 어렸을 때 나의 부모님은 친부모가 아니며 진짜 부모님은 어

느 나라의 왕과 왕비일 것이라고 생각했다. 언젠가는 그분들이 황금마차를 타고 나를 데리러 올 것이라고 상상하며 그들을 기다렸다. 그분들이 나를 찾아와서 내 이름을 부르면, 내 옷은 화려한 드레스로 변하고 머리 위에는 아름다운 관이 씌워질 것이고 나는 저절로 황금마차에 올라가 있을 것이라고 상상했다. 하지만 그들은 아직까지도 나를 찾으러 오지 않았다. 그야말로 나는 소설을 쓰고 있었던 것이다.

이와 비슷한 상상은 누구라도 한번쯤은 해보는 것이다. 프로이트는 이런 '가족 소설'까지도 무의식적 환상이라고 말한다. 중요한 것은 그것이 궁극적으로 동일한 구조 또는 내용으로 통한다는 것이다. 여기서 말하는 동일한 구조란 '오이디푸스 콤플렉스'를 가리킨다. 따라서 모든 환상은 오이디푸스적인 구조에 의해서 떠받쳐져 있다.

가족 소설을 현실에서 실현한 합스부르크 왕가

이제 마르가리타 공주의 가족 이야기로 가보자. 이 합스부르크 왕가는 오스트리아의 합스부르크와 에스파냐의 합스부르크로 나뉜다. 오스트리아의 합스부르크는 신성로마제국을 통치했다. 이 왕가의 막시밀리안은 부르군트의 마리아와 결혼하여 미남으로 유명한 펠리페를 낳았고, 펠리페는 에스파냐의 공주 후아나와 결혼했다. 후아나는 너무 잘생긴 남편을 의심하여 결국 독살했으나, 사실은 그가 바람을 피우지 않았다는 것을 알게 되자 미쳐버렸다.

통일 전의 에스파냐는 아라곤 왕국과 카스티야 왕국으로 나뉘어 있었는데 후아나의 부모인 아라곤의 왕자 페르난도 2세와 카스티야의 공주 이사벨이 결혼함으로써 통일을 이루었다. 그리하여 펠리페

와 후아나의 아들인 카를 5세는 신성로마제국의 황제이자 에스파냐의 왕 카를로스 1세가 되었다. 다시 말해 오스트리아의 합스부르크 왕가의 사람이 에스파냐의 왕위에 올라서 에스파냐의 합스부르크 왕가를 이루게 된 것이다.

오스트리아 합스부르크도 그러했지만 에스파냐의 합스부르크 왕가도 권력을 유지하기 위해 근친결혼을 했다. 펠리페 3세는 육촌 누이인 오스트리아의 마르가리타와 결혼했고 그의 아들인 「펠리페 4세」그림25는 부르봉 왕가의 이사벨과 결혼하여 왕자 발타사르 카를로스(Don Balthasar Carlos, 1629~46)를 낳았다. 그러나 왕비 이사벨이 죽은 지 2년 뒤에 왕자가 17세의 나이로 사망했다──죽은 발타사르 카를로스의 침실이 있던 알카사르가 「시녀들」의 배경으로 그려졌다는 사실도 「시녀들」에 비밀스러움을 더해준다──그러자 펠리페 4세는 왕자를 얻기 위해 신성로마제국의 황제인 페르디난트 3세(Ferdinand III, 1608~57)의 딸 오스트리아 합스부르크 출신 마리아나(당시 14세인 조카딸)와 결혼한다. 그녀는 왕자 카를로스와 결혼하기로 되어 있었기 때문에 펠리페 4세는 아들의 약혼녀와 결혼한 셈이다.

이들 사이에서 태어났으며 「시녀들」의 중심에 있는 마르가리타도 1666년에 고모의 아들, 즉 고종 사촌인 황제 레오폴트 1세와 결혼하는데, 그는 마르가리타 어머니의 남동생이니까 외삼촌이기도 하다. 나이 차이가 많았음에도 두 사람은 비교적 행복한 결혼 생활을 했다고 전해지지만 불행히도 마르가리타 공주는 출산 도중에 22세의 젊은 나이로 세상을 떠났다.

합스부르크 왕가의 사람들이 근친상간으로 인해 얼굴이 길었고 심한 주걱턱이었다는 사실은 다음 이미지들을 통해서도 확인할 수 있

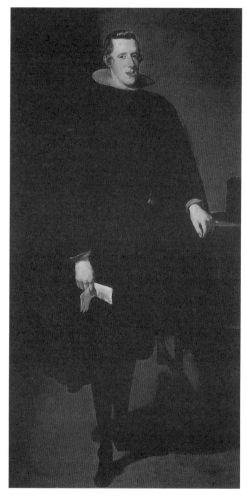

25 벨라스케스, 「**펠리페 4세**」, 1623~27, 캔버스에 유채, 마드리드, 프라도미술관.

「시녀들」에 등장하는 거울에 반영된 에스파냐 왕이 펠리페 4세다. 그는 왕비 이사벨과 아들 카를로스가 죽자 아들의 약혼녀인 조카 마리아나와 결혼한다.

다. 앙귀솔라(Sofonisba Anguissola)가 그린 「펠리페 2세」(Felip II)^{그림26}는 펠리페 4세의 조부이며, 티치아노가 그린 「뮐베르크 전투의 카를 5세」(Carlos V en la Batalla de Mühlberg)^{그림27}는 그의 증조부다. 앞에서도 밝혔지만 에스파냐 왕 카를로스 1세가 신성로마제국 황제 카를 5세다. 그는 아들 펠리페 2세와 함께 16세기(1516~98)를 통치하면서 전 세계 정복을 도모했다.

그리고 코에요(Claudio Coello, 1642~93)가 그린 「카를로스 2세」(Carlos II)^{그림28}는 펠리페 4세의 아들이다. 합스부르크 왕가의 마지막 왕인 카를로스 2세는 「시녀들」의 뒤쪽 거울에 등장하는 펠리페 4세의 아들이자 그림의 중심에 있는 마르가리타의 동생이다. 카를로스 2세는 부정교합으로 제대로 식사를 할 수 없었을 뿐만 아니라 자식마저 낳을 수 없는 지경에 이르러, 그를 마지막으로 이 가문은 문을 닫게 되었다. 왕가를 유지하기 위한 근친상간이 가문을 사라지게 한 것이다.

근친상간 금지법은 인간이 자연에서 문명으로 들어오는 문지방에 있는 법이다. 레비–스트로스(Claude Lévi-Strauss, 1908~2009)는 인류학적 연구를 통해서 이것을 증명했다. 그 법을 시행하는 자는 상징적 아버지인 '아버지의 이름'이다. 상징적 아버지는 프로이트의 『토템과 터부』의 유목민 신화에서 아들들에게 살해된 아버지의 자리에 앉힌 '법'을 가리킨다.

원초적 아버지가 부족 내의 모든 여자들을 차지하자 성욕을 이기지 못한 아들들이 동맹하여 아버지를 살해한다. 그러나 아들들 중 그 누구도 아버지의 자리에 앉을 수가 없다. 그 자리에 앉으면 부족 안에 있는 모든 여자를 소유할 수 있을지는 모르지만 아버지처럼 죽임

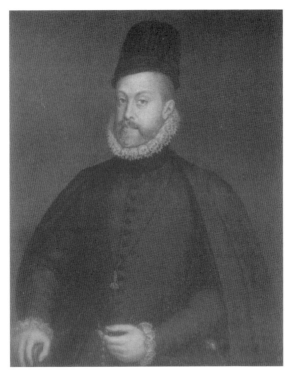

26 앙귀솔라, 「**펠리페 2세**」, 1565,
캔버스에 유채, 마드리드, 프라도 미술관.
펠리페 2세가 입은 목과 소매 끝의 레이스에서 앙귀솔라의
섬세함이 느껴진다. 이 초상화는 펠리페 2세의 미남인
조부 펠리세 1세의 외모를 짐작하게 한다.

27 티치아노, 「뮐베르크 전투의 카를 5세」, 1548,
캔버스에 유채, 마드리드, 프라도 미술관.
카를로스 1세(카를 5세)는 신성로마제국의 황제이자
에스파냐 국왕이었으며 로마시대 이후 유럽에서 가장 많은
영역을 지배한 왕이다.

28 코에요, 「**카를로스 2세**」, 1675~80,
캔버스에 유채, 바르셀로나, 카탈루냐 미술관.
펠리페 4세의 아들이자 마르가리타의 동생인 카를로스 2세를
마지막으로 에스파냐 합스부르크 왕가는 문을 닫는다.

을 당할 것이 불을 보듯 훤하기 때문이다. 그래서 아들들은 죽은 아버지의 자리에 '근친상간 금지법'을 앉히고 족외혼을 하기로 다짐한다. 이 법이 곧 거세의 법이며, 죽은 아버지를 대신하는 '비어 있는 자리'다.

따라서 근친상간을 금지하는 것은 실재하는 아버지가 아닌 죽은 아버지를 대신하는 '상징'적 아버지이며, 이것은 아버지의 '이름'이기에 언어적인 것이다. 이렇게 형성된 근친상간 금지법을 받아들이는 것이 곧 '상징적 거세'이며 생물학적 인간이 언어적 인간이 되는 것이다. 이 거세의 법은 우리의 심리를 구성하고 이것을 받아들이지 않으면 정신병자가 된다.

합스부르크 왕가의 사람들은 심리의 구조를 이루는 근친상간 금지법을 어겼다. 그렇다면 그들은 모두 정신병자인가? 아니다. 그들이 정상적인 언어 문법을 사용하는 한 정상인이다. 다만, 그들은 대부분의 사람들이 상상 속에서 욕망하는 근친상간을 현실 차원에서 실현한 것이다.

왕가의 사람들과 난쟁이들

벨라스케스는 카를로스 2세(1661~1700)를 마지막으로 합스부르크 왕가가 문을 닫는 것을 보지 못했다. 그러나 그는 그것을 예견했는지도 모른다. 화가인 그는 왕가의 사람들을 자세히 관찰할 수밖에 없었다. 정상적이지 않은 그들의 외모는 벨라스케스로 하여금 자연스럽게 궁궐에 있는 난쟁이들을 떠올리게 했을 것이다. 「시녀들」의 오른쪽 앞에서 관람자를 바라보고 있는 여자 난쟁이인 마리 바르볼라는 그림에서 차지하고 있는 위치나 자세, 그리고 표정까지 예사롭

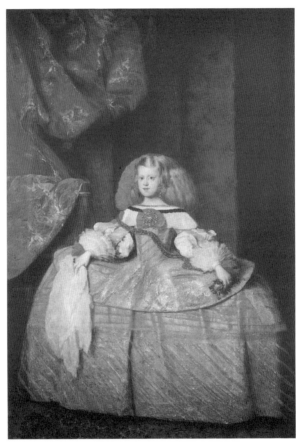

29 마소·보티스타, 「**오스트리아의 마르가리타 공주**」, 1665,
캔버스에 유채, 마드리드, 프라도 미술관.
「시녀들」에서 사랑스러웠던 마르가리타는 아홉 살이 되자
얼굴이 길어지고 주걱턱이 되려 한다.

지 않다. 그녀는 신체가 정상이 아니라는 점에서 왕가의 사람들과 다르지 않다.

어쩌면 마리 바르볼라는 미래의 마르가리타일지도 모른다. 「시녀들」에서 너무나 사랑스럽게 보이는 마르가리타와 이 난쟁이를 연결시키는 것은 무리일까? 「시녀들」 속의 마르가리타는 당시 다섯 살이었고 이 왕가의 특징인 주걱턱 징후가 보이지 않기 때문에 그저 사랑스럽기만 하다. 하지만 그녀의 모습은 점점 자라면서 근친상간의 후유증을 드러내게 되는데 「오스트리아의 마르가리타 공주」(La infanta Margarita de Austria)^{그림29}가 그것을 증명해준다. 아홉 살밖에 되지 않은 공주의 얼굴이 벌써 길어지고 있다.

달리의 「「시녀들」의 해석」^{그림21}에서 이러한 논리를 증명해주는 증거를 찾을 수 있다. 달리는 등장인물을 1에서 9로 표현했다. 등장인물을 숫자로 대체하기만 했는데 그 해석이 볼수록 흥미롭고 재치가넘친다. '8'로 형상화된 공주의 좌우에 마리아와 이사벨이 '5'와 '4'로 대체되었고, 화면 앞에 자리 잡고 있는 개는 '2'로, 꼬마 난쟁이 니콜라시토는 '1'로 그렸다. 그리고 달리는 난쟁이 뒤의 두 남녀, 즉마르셀라와 아스코나를 '6'과 '9'로 그렸다. 이것은 성적 체위의 한종류를 표상할 때 사용되는 숫자이므로 달리가 이 두 남녀의 관계를어떻게 해석했는지 짐작이 간다. 우리의 관심사인 공주 마르가리타는 '8'이고, 난쟁이 마리 바르볼라는 '3'이다. 3을 확장하여 연결하면 8이 된다. 달리는 공주와 난쟁이 사이의 연관성을 읽은 것이 아닐까?

절단을 수선하는 '환상'

벨라스케스는 시니피앙에 의해 절단된 자신을 '거울'이 만드는 '환상'으로 수선했다. 환상은 주체에 난 상처를 수선하기 위한 그의 노력의 결과이자 그의 욕망이 투사된 것이다. 이 장에서는 벨라스케스가 거울을 중심으로 어떻게 자신의 이미지를 만들어가는지를 알아봄으로써 아라크네보다 더 뛰어난 그의 수선 실력을 확인할 수 있을 것이다. 그는 자신의 절단을 환상으로 수선하되 순환 형식을 갖추었다. 환상은 언어의 사슬을 따라 이동하고, 언어는 논리상 뫼비우스의 띠를 형성할 수밖에 없기 때문이다. 그의 환상을 따라간다면 그가 만드는 순환 구조를 만날 수 있다.

큐피드는 벨라스케스의 과거이며 벨라스케스는 큐피드의 미래다

벨라스케스는 우리가 다루는 네 개의 그림 중 두 개씩 짝을 이루어 10년의 간격을 두고 그렸다는 것을 앞에서 언급했다. 그중 앞선 시기인 A 그룹에 속하는 그림인 「거울을 보는 비너스」그림6를 먼저 보자. 비너스는 거울에 비친 자신의 모습을 바라보고 있다. 큐피드는 흑단으로 테두리를 하고 있는 거울의 왼쪽 윗부분에 두 손을 올려놓은 채 거울 속 비너스를 내려다본다. 그는 자기 바로 앞에 있는 비너스를 거울을 통해 '간접적'으로 본다.

이 작품에는 비너스를 바라보는 또 다른 시선이 있다. 그림에는 등장하지 않지만 우리는 그것을 짐작할 수 있다. 영화에서 등장인물의 뒷모습이 비쳐지고 카메라가 그것을 따라갈 때 관객은 살짝 불안해진다. 카메라 렌즈의 시선이 그 인물을 지켜보는 보이지 않는 인물의

것임을 알기 때문이다. 우리는 보이지 않는 그러한 시선이 오른쪽 비껴 위에서 비너스의 몸 전체가 한눈에 들어올 정도의 거리를 두고 내려다보고 있다는 것을 짐작할 수 있다. 그것은 바로 이 그림을 그린 벨라스케스의 것이다.

그림 밖에 있는 벨라스케스는 비너스를 돌아눕게 하여 자신이 그녀의 앞모습을 직접 볼 수 없도록 만들었다. 이것은 거울을 통해 비너스를 보는 큐피드의 소극적인 태도와 일치한다. 비너스를 대하는 이들의 공통된 소극적인 태도는 벨라스케스와 큐피드가 '동일시'되고 있다는 증거다. 벨라스케스는 비너스에 대한 자신의 소극성을 비너스로 하여금 '거울'을 보게 만들어서 숨기고, 큐피드가 '거울'을 잡고 있도록 연출하여 자신과 동일시된 큐피드의 소극성을 상황 탓으로 돌린다.

큐피드와 벨라스케스가 동일시되어 있다면, 큐피드가 비너스의 아들로 알려져 있듯이 그림 밖 벨라스케스는 비너스의 아들인 셈이고, 비너스는 벨라스케스의 어머니가 된다.[11] 그렇다면 그림 밖 벨라스케스가 '장년'의 벨라스케스라면, 그림 속 큐피드는 '유년'의 벨라스케스다. 따라서 큐피드는 벨라스케스의 과거이며, 벨라스케스는 큐피드의 미래다. 이것이 「거울을 보는 비너스」에 숨어 있는 '순환 고리'다.

그림 속에서 뒷모습을 보여주는 여인이 비너스라는 사실을 알려주는 징표는 그녀 앞에 있는 '큐피드'다. 큐피드는 헤르메스와 비너스 사이에 태어난 것으로 알려져 있지만, 플라톤의 『향연』은 술책의 신 '포로스'와 가난의 신 '페니아' 사이에서 태어났다고 전한다. 큐피드와 비너스는 때로는 모자 관계로, 때로는 연인 관계로 기록되어 있

다. 그러나 모자 관계이면서 연인일 수는 없기 때문에 이것은 말이 되지 않는다. 흥미로운 것은 벨라스케스가 비너스와 연인이자 모자 관계 속에 있는 큐피드와 자신을 동일시하고 있으며 그림 밖에서 비너스를 바라보고 있다는 사실이다.

보이지 않는 '실재'를 이미지로 보여주고 보이는 '이미지'는 그림 속에 숨기다

벨라스케스는 「시녀들」에서 순환 구조를 만들기 위해 무척 고민했던 것 같다. 그것을 뒷받침해주는 것이 에이크(Jan van Eyck, 1395~1441)의 「아르놀피니 씨의 초상화」(Arnolfini Portrait)그림30다. 이 그림은 1434년에 완성되었고, 「시녀들」은 1656년에 완성되었기 때문에 두 작품 사이에는 222년이라는 간격이 있다. 펠리페 4세의 신하이자 왕실 화랑을 관리했던 벨라스케스가 「시녀들」을 그릴 당시 에스파냐 왕실에 이 그림과 티치아노의 「거울을 보는 비너스」그림8가 소장되어 있었다는 것을 우리는 알고 있다.

「아르놀피니 씨의 초상화」는 아르놀피니(Giovanni Arnolfini)[12] 부부의 초상화다. 이 그림에서 벨라스케스의 관심을 끈 것은 아마도 거울이었을 것이다. 아르놀피니는 오른팔을 접어들고서 결혼 서약을 하고 있으며, 왼손 위에는 그의 아내가 오른손을 사뿐히 올려놓고 있다. 이들의 두 손이 겹쳐진 위쪽에 둥근 '거울'이 있다. 거울이 있는 위치는 소실점의 위치와 거의 일치한다. 「시녀들」에 등장하는 거울이 소실점 근처에 있는 것과 비슷하다. 거울 속에는 부부의 뒷모습이 반영되어 있을 뿐만 아니라 그림에는 직접적으로 나타나 있지 않지만 이 장소에 참석했을 것으로 짐작되는 두 사람, 즉 화가인 에이크와 조수[13]의 모습이 보인다.그림31 또한 이 거울은 아르놀피니 부부로

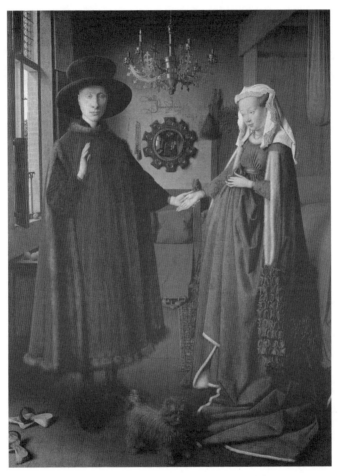

30 얀 반 에이크, 「**아르놀피니 씨의 초상화**」, 1434, 목판에 템페라,
런던, 내셔널 갤러리.
거울은 보이지 않는 곳에 있는 화가와 조수를 보여주지만 「시녀들」의 거울처럼
보이는 것과 보이지 않는 것이 꼬리를 물고 순환하게 만들지 못한다.

31 얀 반 에이크, 「아르놀피니 씨의 초상화」(부분).

인해 가려진 부분과 이들 주변 장소의 세부도 보여준다.

벨지는 브루넬레스코(Filippo Brunellesco, 1377~1446)의 원근법이라는 놀라운 발견이 있은 지 20년이 조금 지난 시기에, 에이크는 그러한 발견이 있었다는 것도 알지 못한 채 독립적으로 원근법적 방법과 아주 유사한 지점에 도달했다. 또한 동시에 거울을 사용하여 특정 관점에 한정되는 원근법 그림의 문제점을 멋지게 해결했다고 보았다.[14] 이는 원근법에 근거하여 그린 그림이 하나의 시점만을 보여주는 데 비해, 이 그림 속 거울은 그림의 반대쪽을 보여주면서 방의 360도 전부를 볼 수 있게 해주기 때문이다.

그러나 이것이 전부다. 원근법의 맹점을 해결한 에이크의 놀랍고 재치 있는 방법에도 불구하고 이것은 단순한 흥미로움에 그친다. 왜냐하면 그 그림은 의문이나 신비감을 불러일으키지 않기 때문이다. 거울 위에 있는 벽에는 "에이크가 이곳에 있었노라. 1434년"이라고 적혀 있는데, 이것은 "행위가 완료되어 역사적 과거가 되었음을 보여주는 완료시제"[15]다. 이 그림은 거울을 통해서 보이지 않는 곳을 보여주지만 보이는 것과 보이지 않는 것은 순환하지 않고 마침표를 찍는다.

그러나 「아르놀피니 씨의 초상화」를 참고한 벨라스케스는 여기서 한 걸음 더 나아가서 놀라운 그림을 만들어냈다. 그는 거울을 이용하되 그림의 의미를 종결시키지 않고 순환하게 만들어 그림을 신비롭게 만들었다. 그림 속 벨라스케스가 「시녀들」을 그리기 위해서는 그의 '앞'에 '거울'이 있다고 가정해야 한다. 이 거울 덕분에 벨라스케스는 「시녀들」의 앞면을 그릴 수 있고, 감상자는 보이지 않는 「시녀들」의 뒷면, 즉 캔버스의 뒷면을 볼 수 있다.

그런데 이 거울은 단순히 보이지 않는 캔버스의 뒷면을 볼 수 있게 해주는 데 그치지 않고 이미지와 실재가 얽혀 들어가게 만든다. 다시 말해, 거울을 사용하여 그려진 「시녀들」은 '보이지 않는' 실제 캔버스의 뒷면을 그림으로 보여주고, '보이는' 「시녀들」의 앞면을 그림 속 캔버스 속에서는 숨겨버린다. 즉 거울은 그림 바깥의 보이지 않는 '실재'를 끌어들여서 보여주고, 보이는 '이미지'를 그림 속에서는 숨겨버린다. '보이지 않는' 거울로 인해 실재와 이미지가 맞물리면서 끝없이 순환하게 된 것이다. 벨라스케스는 거울을 사용하지만 거울을 보이지 않게 하여 기존의 거울 그림과는 다른 이미지를 만들어내어 이미지와 실재가 꼬리를 물고 순환하게 했다.

이제 두 그림을 좀더 자세히 살펴보자. 에이크와 벨라스케스는 '거울'을 이용하여 '보이지 않는' 곳에 있는 것을 보여주었다. 「아르놀피니 씨의 초상화」에서 거울은 보이지 않는 화가와 조수──감상자의 위치에 있기 때문에 감상자로 보아도 된다──를 보여주고, 「시녀들」의 거울은 보이지 않는 '왕 부부'를 보이게 했다.

그러나 두 그림에서 거울의 성격은 엄청나게 다르다. 「아르놀피니 씨의 초상화」의 거울은 보이는 것이 전부이지만, 「시녀들」의 거울은 보이는 것과 보이지 않는 것으로 나뉜다. 「아르놀피니 씨의 초상화」의 거울은 보이지 않는 '조수──관객의 위치──화가'를 거울에 비치게 하여 한꺼번에 보여주지만, 「시녀들」의 경우, 뒤편에 있는 보이는 거울에서는 '왕과 왕비'──관객의 위치──를 보여주고, '화가'를 모델과 함께 서 있게 한 후에 그 앞에 캔버스를 세워둠으로써 또 다른 거울인 '보이지 않는' 거울을 가정하게 만들었다. 벨라스케스가 보이지 않는 거울을 가정하게 구도를 잡은 이유는 무엇일까? 그림은 실

재하는 '현실'과 그것을 다시 보여주는 '재현'만의 문제가 아니라 보이지 않는 것, 즉 '논리'와 '환상'이 개입된다는 것을 역설하는 것인지도 모른다.

그의 거울은 감상자들로 하여금 그림의 미궁에 빠져들게 만드는 '미끼' 역할을 하고 감상자는 그 미궁에서 쉽게 벗어날 수 없다. 그것은 실재라는 논리로는 풀 수 없는 벨라스케스의 거울 놀이이기 때문이다.

「아르놀피니 씨의 초상화」에서 뒤편 거울이 그림을 이해하게 도와주는 재치 있고 친절한 거울이라면, 「시녀들」의 거울들은 「시녀들」을 수수께끼처럼 느껴지게 만드는 신비한 거울이다. 하지만 환상이 '언어 논리'에 따라 움직인다는 사실을 이해한다면 그것을 전혀 이해할 수 없는 것도 아니다.

이야기의 전후가 전경과 후경으로 배치되어 서로를 참조하다

벨라스케스는 「아르놀피니 씨의 초상화」를 참고하여 「시녀들」을 그린 시기에 「아라크네의 우화」도 함께 그렸다. 「시녀들」과 「거울을 보는 비너스」는 '거울'을 매개로 순환이 이루어진 반면에, 「아라크네의 우화」는 '공간'과 '이야기'를 이용한다. 「아라크네의 우화」에서 만들어지는 순환을 이해하기 위해 이 주제를 그린 두 화가의 작품을 비교해보자. 틴토레토(Jacopo Tintoretto)의 「아테나와 아라크네」(Athene et Arachne)그림32와 루벤스의 「아테나와 아라크네」(Pallas and Arachne)그림23가 있다.

틴토레토의 「아테나와 아라크네」는 고원법(高遠法)을 사용하여 아테나와 아라크네의 경쟁을 보여준다. 아라크네는 베틀에 앉아서 베

32 틴토레토, 「**아테나와 아라크네**」, 1475~85, 피렌체, 우피치 미술관.
틴토레토는 고원법을 사용하여 '아라크네 우화'의 전반부를 묘사했다.
아테나는 턱을 괸 채로 베 짜는 아라크네를 보고 있다.
벨라스케스의 아라크네와는 다르게 아라크네의 얼굴이 뚜렷이 묘사되어 있다.

를 짜고, 아테나는 턱을 괴고 그녀를 쳐다보고 있으며, 베틀 사이로
이들을 구경하는 인물들이 보인다. 아래에서 위를 쳐다보는 이 구도
는 일종의 관음증을 불러일으켜서 아라크네의 심정을 엿보는 듯한
느낌이 들게 한다. 이 그림이 벨라스케스의 「아라크네의 우화」와 너
무 다른 점은 아라크네의 앞모습이 분명하게 제시되어 있을 뿐만 아
니라 조명이 그녀를 강조하기까지 한다는 것이다.

다음으로, 루벤스의 「아테나와 아라크네」의 화면 중심에는 화가
난 아테나가 베 짤 때 쓰는 북으로 아라크네를 내리치려 한다. 아테
나는 입을 앙다물고 있으며 아라크네는 겁에 질려서 아테나를 올려
보고 있다. 화면 오른쪽에는 제우스가 에우로페를 납치해가는 모습
을 짜 넣은 아라크네의 태피스트리가 보인다. 틴토레토가 아테나와
아라크네가 경쟁하는 '아라크네 우화'의 전반부를 묘사했다면, 루벤

스는 아테나가 아라크네를 징벌하는 후반부를 보여주고 있다. 이들은 둘 다 이 우화에 매료되었지만, 틴토레토는 전자를, 루벤스는 후자를 선택했다.

벨라스케스는 이 두 장면을 「아라크네의 우화」에서 하나로 엮어 보여주며 틴토레토와 루벤스와는 다른 차원의 그림을 만들어냈다. 전경은 틴토레토가 그린 「아테나와 아라크네」처럼 아테나와 아라크네가 베짜기 시합을 하는 장면이고, 후경은 루벤스의 「아테나와 아라크네」와 같은 장면을 보여준다. 거울도 보이지 않는 「아라크네의 우화」에 벨라스케스는 어떤 순환을 심어두었을까?

전경의 왼쪽에 흰 수건을 머리와 목에 두르고 있는 여인이 노파로 변장한 아테나다. 베틀을 돌리고 있는 그녀의 오른손은 베틀 바퀴에 가리어 정확하게 보이지 않는다. 빠르게 돌고 있는 듯이 묘사된 베틀 바퀴는 영화의 스틸 화면처럼 보인다. 아테나는 베틀에서 끄집어낸 실 한 오라기를 왼손에 살짝 쥔 채로 자신의 오른쪽 옆에서 커튼을 걷어내고 있는 여인과 무슨 이야기를 주고받고 있다.

커튼을 걷어 올리고 있는 이 여인의 보이지 않는 오른손에서부터 아테나가 뻗은 왼쪽 발끝까지가 대각선을 이루고 있으며, 이 선은 그대로 오른편 앞쪽에 있는 아라크네에게로 이어진다. 아라크네는 틀어 올린 머리를 흰 끈으로 둥글게 정리하고, 오른손은 실뭉치를 쥐고 왼손은 실뭉치에서 나온 실 한 오라기를 잡은 채 팔을 내뻗고 있다. 아테나가 뻗은 다리만큼 아라크네는 왼쪽 다리를 접고 있으며, 아테나가 접은 만큼 아라크네가 왼쪽 팔을 뻗고 있어서 화면이 균형을 이룬다.

후경은 전경의 작업장에 딸린 작은 아치형 벽감, 즉 일종의 네 모

서리가 있는 후진(apse)이다. 이곳은 전경의 작업장보다 두 계단 올라가 있으며 벽에는 태피스트리 작품이 걸려 있는데[16], 앞서도 밝혔지만 이것은 티치아노의 「에우로페」[그림24-1]다. 환한 조명이 후진 전체에 가득하다. 전경의 작업장에 딸린 후진이라고 하기에는 아주 밝고 화려하며, 인물들의 복장도 예사롭지 않다.

자세히 보면 후경은 다시 두 차원으로 나뉜다. 아테나와 아라크네가 서 있는 공간은 나머지 세 인물이 있는 공간보다 약간 아래로 꺼져 있어서 세 인물은 이 장면을 구경하는 관객처럼 보이고, 아테나와 아라크네는 신화의 한 장면을 공연하는 배우 같다. 좀더 자세히 들여다보면, 여기에 오케스트라가 있었을 수도 있다는 것을 알 수 있다. 왼쪽 여인은 안락의자에 팔을 올려놓고 있는데 그 의자 앞에는 그것에 기대고 있는 콘트라베이스가 있기 때문이다.[17]

이 그림은 공간의 측면에서 전경과 후경으로 구분될 뿐만 아니라 두 공간에 있는 여인들의 신분에 의해서도 구별된다. 전경에는 평범한 서민의 복장을 한 여인들이 물레로 실을 자으며 작업에 몰두하고 있는 반면에, 후경의 여인들은 귀족들의 복장인 색색의 밝고 화려한 드레스를 입고 있다.

전경과 후경이 공간과 복장에 의해 구별되지만 「거울을 보는 비너스」에서 벨라스케스의 과거와 미래가 하나로 순환하듯이, 「시녀들」에서 이미지와 실재가, 보이는 것과 보이지 않는 것이, 캔버스의 앞과 뒤가 이어지듯이, 전후경이 분리되지 않고 서로를 참조한다. 「아라크네의 우화」의 전경과 후경을 이어주는 것은 '아라크네의 우화'라는 '이야기'다. 벨라스케스는 서사의 흐름을 공간으로 바꾸어 시각적으로 보여주었다. 서사성을 공간성으로 바꾸었을 때, 「아라크네의

우화」의 전경과 후경은 서로 관여하며 이야기의 일직선적인 흐름을 순환으로 전환한다.

벨라스케스가 이 일화의 전후를 한 장면에 모두 넣을 수 있었던 것은 평소 그가 거울에 관심이 많았기 때문일 것이다. 그는 틴토레토와 루벤스 등을 참조하면서, 거울은 없지만 거울의 특성이 드러나는 순환 구조를 「아라크네의 우화」에 만들어냈다. 「아라크네의 우화」의 전경의 의미를 파악하기 위해서는 후경을 참조해야 하고, 후경의 내용을 알기 위해서는 전경의 도움을 받아야 한다. 「아라크네의 우화」 속에 숨은 순환은 벨라스케스가 거울을 이용하여 만든 환상이 '언어'로 풀어내는 '이야기'임을 암시하고 있다.

벨라스케스는 거울을 사용하여 끝없이 순환하며 마침표를 찍지 않는 그림들을 그려냈다. 순환이 시작된 이유는 주체의 절단을 수선하기 위해서이고, 순환이 순환일 수 있는 것은 절단이 '뫼비우스의 띠'처럼 수선되기 때문이다. 그러나 그 순환은 똑같은 자리에서 똑같은 것을 반복하는 것이 아니다. 씨실과 날실이 같은 방식으로 교차하지만 한 줄 한 줄 쌓아 올라가듯이 그의 환상 그림은 베일을 직조한다.

캔버스의 절단은 인간 심리에 남겨진 시니피앙에 의한 절단으로서, 하나의 시니피앙이 없는 것(-1)이다. 그 결핍을 메우기 위해 '욕망'은 끝없이 생산된다. 영원히 메울 수 없는 결핍을 메우려는 욕망의 헛된 노력을 그나마 땜질——충전(充填, obturation)——하는 것이 환상이며 그것이 '베일'이다.

제욱시스와 파라시오스의 이야기는 욕망이 언어적 성격을 지닌다는 것을 가르쳐준다. 새의 눈을 속이는 데 성공한 제욱시스는 파라시오스의 '베일' 그림을 본 순간, "베일을 치우고 당신의 그림을 보여주

시오"라고 '말'했다. 말하는 주체, 즉 욕망하는 주체는 환상이 만드는 베일의 미끼에 빠져들게 마련이다. 파라시오스의 베일 그림은 언어로 발설되는 제욱시스의 욕망을 포획하는 그물망인 셈이다. 파라시오스의 그림 앞에서 그림을 보여달라고 말하는 제욱시스는 거미줄에 발을 들여놓은 벌레와 같다. 벨라스케스가 거울로 만들어놓은 환상의 베일에 말려든 우리의 처지도 그것과 다르지 않다.

7

사후 작용과 사전 확신

"「시녀들」에 등장하는 캔버스는 돌아앉아 있기 때문에 앞부분을 알 수 없다.
그것은 다만 완성된 「시녀들」에 의해 짐작될 뿐이다.
돌아앉은 캔버스 앞면은 '보이지 않는 거울'에 비친 내용에 따라 그려지기 때문에
그 거울이 보이지 않는 거울인 한, 앞면의 내용은 끊임없이 추측 가능하다."

캔버스가 '절단'된 부분은 벨라스케스 그림에서 '거울'이 만드는 순환 구조의 출발지점이다. 모든 것이 거기서 비롯되어 「시녀들」^{그림3}의 수수께끼를 만들어낸다. 그런데 벨라스케스가 만드는 순환의 의미를 어떻게 읽어야 하는 것일까? 그저 순환이라고만 여길 것인가?

그 순환을 해독하기 위해서 우리는 아주 독특한 시간을 이해해야 한다. 그것은 '지연'(遲延, delay)되었다가 사후에 의미가 결정되는 시간이다. 그것은 과거에서 오지 않고 미래에서 오며, 연대기적으로 흐르지 않는다. 이 시간을 이해한다면 벨라스케스 그림의 의미가 뚜렷해질 수 있다. '사후 작용'과 '사전 확신'이라는 좀 낯설고 생소한 개념을 사용하겠지만, 신화를 따라가다보면 무난히 잘 이해될 수 있으리라 본다. 그럼, 신화 속으로 들어가보자.

지연되었다가 미래에서 오는 시간

신화는 오래전 입에서 입으로 전해지다가 문자로 기록되어 오늘날 우리에게 전해진 것이다. 거기에는 전달자의 해석이 보태지고, 베껴 쓰는 사람의 상상이 더해지게 마련이다. 신화만이 아니라 모든 텍스트는 언어에 의존하기 때문에 언제나 해석과 상상이 가미될 수밖에 없다.

아라크네 이야기를 예로 들어보자. 인간들은 거미줄을 멋들어지게 만드는 거미를 보고 능수능란하게 베를 짜는 현실의 여인을 떠올렸을 것이다. 그 반대의 경우일 수도 있다. 순서야 어떻든 간에 실 같은 것으로 조직을 만드는 둘 사이의 공통점을 바탕으로 신들의 이야기와 우리 주변의 특정 생물을 연결 지었을 것이다. 기가 막히게 베를

잘 짜던 한 여인이 신의 저주를 받아서 거미로 변한 것은 아닐까 하고 말이다. 현재의 환상이 과거의 현실을 주조하는 격이다. 현재가 과거에 작용하고, 과거가 현재에 다시 개입하는 상호작용이 일어나는 것이다.

우리는 과거에서 현재로, 그리고 미래로 흘러가는 흐름 속에 태어나고 자라서 죽는다. 그러나 우리가 알고 있는 시간에는 이런 직선적인 흐름만이 있는 것이 아니다. 사후적인 것도 있으며 미래를 현재로 여기고 현재를 과거로 생각하는 시간도 있다.

신탁의 의미는 '사후'에 결정된다

그리스 로마 신화에는 여러 종류의 '신탁'(神託, a divine message)이 나온다. 신탁은 신만이 알고 있는 미래를 신녀들을 통해 수수께끼 같은 몇 마디 말로 인간에게 알려주는 형식을 취한다. 그리스인은 개인적인 문제만이 아니라 국가의 운명이 걸린 중대한 일에 대해서도 신탁을 구했다. 그중 몇 가지 예를 살펴보면서 신탁의 의미가 어떻게 결정되는지 알아보자.

이아손이 한쪽 샌들만을 신고 이올코스 왕궁에 나타났을 때 왕인 펠리아스는 굉장히 놀란다. 왜냐하면 '한쪽 샌들만 신은 자에게 왕위를 빼앗긴다'는 신탁을 받았기 때문이다. 그러나 이 신탁은 이아손이 등장한 그 순간에 이뤄지지 않고 펠리아스가 요구한 조건인 황금 양털을 그가 구해온 '사후'에 성취된다.

그리고 테세우스의 아버지인 아테나이의 왕 아이게우스는 '아테나이로 돌아가기 전에는 포도주 부대의 끈을 풀지 말라'는 신탁을 받는다. 이웃 나라의 현명한 왕 피테우스는 그것이 영웅을 낳을 것을 예

언하는 신탁임을 알고는 그에게 술을 마시게 한 후, 딸 아이트라와 동침하게 한다. 이 신탁이 사실로 드러나는 것은 그 아이가 영웅으로서 갖춰야 할 과업을 성취한 후에 테세우스라는 이름으로 그를 찾아왔을 때다.

신탁이 신탁이려면 그것이 사후에 실현되어야 한다. 그러나 만일, 신의 예언인 신탁이 사후에 실현되지 않는다면 그것은 미친 소리, 즉 망언에 지나지 않는다. 따라서 신탁이 신탁일 수 있는 것은 사후에 그것이 실현되느냐 않느냐에 달려 있다. 그런 의미에서 신화 속 신탁의 의미는 일정 기간 '지연'되다가 '사후'에 결정된다.

크로노스 이후로 시간은 연대기적이지 않다

지연되었다가 미래에서 오는 이런 사후적인 시간은 제우스와 함께 시작되었다. 신들의 왕인 제우스가 그 자리에 올라가기까지 의미심장한 사건이 하나 있었다. 제우스의 아버지인 크로노스는 가이아와 우라노스 사이에서 태어난 열두 명의 티탄 가운데 막내다. 대지인 가이아는 카오스(chaos: 혼돈)에서 나왔고, 천공(天空)인 우라노스와 산 그리고 바다를 낳았다. 그 후 가이아는 자신의 아들인 우라노스와 결혼하여 열두 명의 티탄을 낳았는데, 그중 막내아들이 크로노스다.

가이아는 이 티탄들을 낳기 전에 외눈박이 거인 키클롭스와 팔이 백 개이고 머리가 오십 개인 헤카톤케이레스를 낳았다. 이들은 행패를 일삼는 습성이 있었다. 그래서 아버지인 우라노스는 그들의 어머니이자 자신의 아내인 가이아, 즉 대지의 몸속 깊은 곳에 그들을 감금해버렸다. 가이아는 뱃속에서 요동치는 자식들로 인해 고통스러워했지만 우라노스는 그들을 풀어주지 않았다.

고통을 견디다 못한 가이아는 자식들에게 우라노스를 처단할 것을 명령했다. 아버지를 두려워하는 티탄들은 나서지 못했는데 막내아들인 크로노스가 어머니의 명령을 받들었다. 그는 아버지의 침실로 낫을 들고 들어가서 아버지인 우라노스를 거세해버렸다. 잘린 우라노스의 성기가 떨어진 바다에서는 거품이 일어났고, 거기서 비너스가 탄생했다는 것은 잘 알려져 있는 이야기다.

아버지가 제거되자 티탄들은 크로노스에게 통치권을 준다. 크로노스는 최고의 통치권을 손에 쥐었지만 좌불안석이다. 바로 '아들에 의해 쫓겨날 것'이라는 예언 때문이었다. 크로노스는 누이인 레아와 결혼했지만, 이 예언 때문에 그녀와의 사이에서 낳은 자식들 모두를 낳는 족족 삼켜버렸다.

이 장면을 형상화한 것이 고야의 「아들을 잡아먹는 크로노스」 (Saturno Devorando a un Hijo)그림33다. 신화에는 크로노스가 자식들을 삼켜버렸다고 기록되어 있지만, 고야는 크로노스가 아들을 뜯어먹는 모습으로 형상화했다. 광인의 얼굴을 하고 있는 크로노스는 이미 아들의 머리와 오른쪽 팔과 어깨를 뜯어먹은 후 나머지 왼쪽 팔을 입에 넣으려 하고 있다. 한입에 다 넣으려는 듯이 입을 크게 벌리고 있기 때문에 그의 동공은 커져 있고 흰자위는 희번덕거린다. 아들은 저항하지 못하고 차려 자세로 꼼짝없이 아버지에게 붙들려 있다. 그로테스크하게 묘사된 크로노스의 광기는 불분명하고 어두컴컴하게 묘사된 배경으로 인해 엄청난 끔찍함으로 관람객을 압도한다.

크로노스가 삼킨 자식들은 하데스, 포세이돈, 헤스티아, 데메테르, 헤라다. 이미 알고 있는 것처럼 이들은 제우스가 신들의 왕이 된 이후에 올림포스의 열두 신이 된다. 남편의 광기를 보다 못한 레아는

33 고야, 「아들을 잡아먹는 크로노스」, 1820~23,
캔버스에 유채, 마드리드, 프라도 미술관.
그로테스크하게 묘사된 크로노스의 광기는
불분명하고 어두컴컴하게 묘사된 배경으로 인해
끔찍한 느낌을 준다.

34 고대 조각, 「크로노스에게 강보에 싸인 돌을 건네는 레아」,
기원전 4세기, 돌을새김.
레아는 제우스 대신 바윗덩어리를 강보에 넣어 크로노스에게 건넨다.
크로노스의 눈빛과 손동작에서 의심스러워하는 그의 마음을 읽을 수 있다.
도판제공:『이윤기의 그리스 로마 신화 2』(웅진지식하우스)

여섯 번째 아이인 제우스를 빼돌리고 강보에 바윗덩어리를 넣어 크로노스를 속인다.그림34 이것을 눈치채지 못한 크로노스는 그것을 삼키고 안심한다. 한편, 제우스는 요정 아말테이아에게 맡겨져서 무럭무럭 자라났고, 청년이 된 제우스는 하인으로 가장하여 크로노스의 집에 숨어들어가서 신들이 먹는 음식인 '암브로시아'(ambrosia)와 술인 '넥타르'(nectar)에 구토제를 넣어 아버지 크로노스에게 마시게 했다. 크로노스는 그것을 마신 후, 괴로움을 견디지 못하고 삼켰던 자식들을 하나하나 토해냈다.

제우스는 이 형제들과 함께 타르타로스에 있는 외눈박이 거인 키클롭스의 도움을 받아 크로노스를 제거했다. 제우스가 그를 타르타로스에 가두었다고도 하고 세상 끝으로 보냈다고도 한다. 크로노스는 아버지인 우라노스를 제거했고, 크로노스는 아들인 제우스에게 제거되었다. 아버지 살해가 자행된 것이다. 아버지를 거세하는 아들, 자식을 잡아먹는 아버지, 이것은 신화의 주제 중 하나이자 인간 심리에 깔려 있는 충동이기도 하다.

크로노스(Cronos)의 뜻은 '시간', 즉 '세월'이란 뜻이다. 크로노스가 자식이 태어나는 족족 삼킨 것은, 세월이란 이 땅에 태어나는 모든 것을 삼켜버린다는 잔혹한 자연의 진리를 상징한다. 제우스는 크로노스를 제거하고 그가 삼킨 모든 것을 토하게 했다. 그 이전까지의 시간이 연대기적(chronicle)이었다면, 크로노스가 삼킨 것들을 토해낸 다음부터는 시간의 의미가 달라졌다. 크로노스는 이때부터 자신은 시간의 신이 아니라고 말했다. 이것은 그가 시간의 신이 아니라는 뜻이 아니라 시간이 더 이상 연대기적이지 않다는 뜻이다.

크로노스는 자식이 태어난 순서대로 삼켰고 막내아들만을 삼키지

못했다. 그는 막내아들이 이미 다 자란 상태에서, 삼켰던 자식들을 거꾸로 하나씩 토해냈다. 그래서 막내인 제우스가 첫째가 되고 다섯째가 둘째, 넷째는 셋째, 셋째는 넷째, 둘째는 다섯째가 되어 다시 태어났다. '나중 태어났지만 먼저 자라난 자'라는 제우스의 이름도 이 사실을 증명해준다. 이제 시간은 과거에서 미래로 가는 것이 아니라 미래에서 과거로 가며, 과거가 미래를 규정짓는 것이 아니라 미래가 과거의 의미를 확정짓는다. 이때부터 모든 의미 작용은 '사후적'이 된다.

진정한 사후 작용은 사건을 사후에 수정하고 사건에 병인을 부여한다

사후 작용(Nachträglichkeit, après coup)은 정신분석의 중요한 개념들 가운데 하나다. 이것의 중요성을 발견한 사람은 프로이트다. '사후 작용'은 어린 시절의 어떤 기억흔적이 사후에 새로운 경험과 관련을 맺으면서 억압되거나 증상을 야기하는 것을 말한다. 증상이 발생하기 위해서는 최소한 두 시기의 경험이 전제되어야 하고, 이전의 경험은 나중의 경험에 의해 재가공되면서 의미가 부여된다.

사후 작용은 영어로 '지연된 작용'(deferred action)으로 번역된다. 이 번역어에서 알 수 있듯이 충격적인 사건의 의미는 그 사건을 겪은 바로 그 당시가 아니라 일정한 시간이 흐른 후에 발생한다. 예를 들어 대참사를 겪은 사람의 경우, 아무런 문제가 없다가 얼마간의 시간이 지난 후에 증상이 나타난다.

놀라운 것은 증상을 일으킨 '사건'이 사후에 만들어진 '환상'이라는 것이다. 프로이트는 히스테리 환자들이 어린 시절 누군가에게 유혹을 받은 경험을 가지고 있다는 공통점을 알아낸 후 '유혹설'을 내놓는다. 과거에 성인으로부터 유혹을 받은 어린아이는 그것의 성적

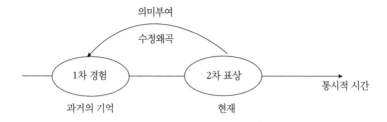

인 의미를 알지 못하므로 이때의 성적 경험은 흥분을 포함하지만 별 다른 충격 없이 망각된다. 시간이 흘러 사춘기에 이르게 되면 작은 실마리가 첫 번째 사건을 일깨울 때 첫 번째 사건에 의미를 깨닫게 되고 성적인 흥분을 일으킨다. 두 번째 사건이 첫 번째 사건의 병인 (病因)의 가치를 부여한 것이다. 히스테리 환자들이 보여주는 엑스터 시, 즉 황홀경은 이 환자들의 증상[1]의 성격이 성적임을 공통적으로 말해준다. 그림35

그런데 이상하게도 히스테리 환자들의 이야기는 하나의 시나리오 처럼 모두 같았다. 그래서 프로이트는 환자들의 증상이 그들의 환상 에서 나온 것임을 알게 되었고, 「플리스(Wilhelm Fliess)에게 보내는 편지」에서 유혹설을 포기해야 할 것 같다고 밝히며 이것을 '환상설' 로 대체한다. 문제는 첫 번째 사건이 실제 장면이 아니라 사후에 만 들어진, 즉 수정되고 가공된 환상이라는 것이다. 도표9 "진정한 의미의 사후 작용은, 지나간 사건을 사후에 수정할 뿐 아니라, 그 사건에 의 미와 병인의 힘을 부여"[2]한다. 그리고 이 환자들은 자신이 사후에 수정한 '환상'이 '사실'이라고 기억한다.

프로이트는 초기에는 신경증의 원인이 트라우마라고 생각했는데

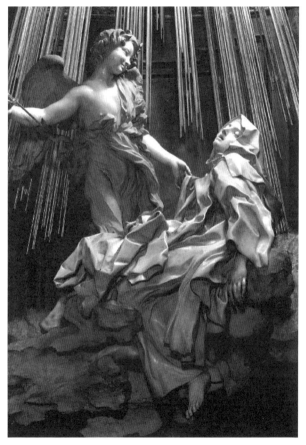

35 베르니니, 「**성 테레사의 법열**」(The Ecstasy of St. Teresa),
1647~52, 대리석, 로마, 산타 마리아 델라 빅토리아 성당.
베르니니(Gian Lorenzo Bernini, 1598~1680)는
성 테레사가 법열(法悅: ecstasy)을 체험한 순간을 조각으로 보여주는데,
성녀가 히스테리 환자의 황홀경(ecstasy)과 유사한 자세를
취하고 있다는 점이 흥미롭다.

이제 그것은 '환상'이라고 결론 내린다. "트라우마가 기억에 기록되었다가 사후에 변조되는 것이 아니라, 환상이 나중에 실제 트라우마인 것처럼 기억되는 것"[3]이다. 그런 의미에서 신경증 환자들은 기억 때문에 괴로워하는 것이 아니라 자신의 '환상' 때문에 괴로워하는 것이다.

'환상'을 만드는 서두름

라캉은 프로이트의 사후 작용을 '누빔점'(point de capiton)[도표10]을 사용하여 언어적으로 재해석했다. 이 도표는 S에서 S'로 이어지는 시니피앙의 사슬을 보여준다. 이 사슬은 '아버지가방에들어가신다'와 같은 음소들의 결합이다. 이 사슬에 있는 '가'의 의미가, 조사 '가'인지 '가방'이라는 단어의 첫 음절인 '가'인지는 사슬이 끝나고 구두점인 마침표가 찍히는 순간에 사후적으로 결정된다. 의미는 P(ponctuation: 구두점 찍기)에서 구두점이 찍히는 순간에 소급적으로 P'에서 이루어진다.

이 도표를 '누빔점'이라고 지칭하는 이유는 구두점을 찍는 부분(P)과 의미 작용이 이루어지는 부분(P')이 누빔점과 닮았기 때문이다. 여기서 누빔점이란, 소파의 등받이를 부풀게 하기 위해 넣는 솜이 마구 돌아다니는 것을 방지하기 위하여 단추 두 개를 박아 고정시키는 부분을 말한다. 누빔점이 솜을 고정하듯이 시니피앙의 사슬의 의미도 누빔점에 의해서 고정된다.

프로이트의 사후 작용은 통시적인 시간에서 벗어나 사후적인 시간을 발견한 것이지만, 이것은 여전히 1차 시기에 강조점을 두고 있

소급적(사후작용)

P′
의미 작용

P
구두점 찍기

S

S′

다. 증상이 사후적으로 발생하지만, 1차 경험이 원인이 되어 2차 경험이 증상을 일으킨다는 설명이기 때문이다. 그런 의미에서 프로이트의 사후 작용은 연대기적이고 통시적인 시간관에서 벗어나지 못하고 있다.

'아직 오지 않은' 의미를 '이미' 발설된 시니피앙의 사슬 속에서 확신하다

프로이트가 의미 작용이 '사후'에 발생한다는 것을 강조했다면 라캉은 그것을 '사전 확신'(certitude anticipée)[4)]에 의한 사후 작용이라고 보았다. 사전 확신이란 '전(前)미래'(futur antérieur)적인 것이다. '전미래'란 미리 미래를 확신하는 것이다. 시니피앙의 사슬 위에서 어떤 시니피앙의 의미 작용이 사후에 소급적으로 이루어지는 것을 사후 작용이라고 한다면, 사전 확신은 어떤 시니피앙이 발설될 때, 미리 그다음에 나올 다른 시니피앙을 예상하는 것을 말한다. 「누빔점 2」[도표11]를 참조하며 예를 들어보자. 우리는 '소'라는 시니피앙을 듣는 순간, '소'나 '소나무' '소리'를 예상한다. 이런 예상이 가능한 것은 '시니피앙의 장소'에 '소, 소나무, 소리' 등이 있기 때문이다.

도표11 「누빔점 2」

그래서 「누빔점 1」에서는 구두점이 P에서 찍히고 P′에서 의미 작용이 발생한다면, 「누빔점 2」에서는 현재에서 '시니피앙의 장소'에 있는 시니피앙들을 떠올리며 전미래적으로 구두점을 서둘러서 찍게 된다. 말하자면 사전 확신은 하나의 시니피앙이 그것과 결합될 다른 시니피앙들을 시니피앙의 사슬상에서 앞으로 투사, 즉 '예견'하는 것이다. 그것은 언어의 사슬에서는 당연한 일이다. 한 문장에서 하나의 단어 또는 음절의 의미는 마침표를 찍기 전까지 지연되다가 마침표를 찍는 순간, 사후에 결정된다. 하지만 우리는 사후에 결정되는 그 의미를 미리, 사전에 확신하면서 그리고 기대하면서 텍스트를 읽어 나간다. 따라서 그것은 '아직 오지 않은'(pas encore) 의미를 '이미' (déjà) 발설된 시니피앙의 사슬 속에서 확신하는 것이다.

'아기다리고기다리던데이트'를 처음 본 사람은 띄어쓰기가 되어 있지 않기 때문에 의미를 제대로 파악하기 힘들다. 우리말은 대개의 단어가 두 자 또는 세 자로 이루어져 있기 때문에 '아'라는 음절을 감탄사의 '아'로 생각하기보다는 '아기'라는 단어의 첫 음절이라고 생각하기 쉽다. 게다가 바로 그다음에 시작되는 단어인 '다리'를 보고

는 그런 짐작이 희미한 확신이 되고, '고기'와 '다리'라는 단어들이 뒤이어 나오는 순간, 그것은 거의 확정적이게 된다. 그러나 그런 확신은 '던'에서 의심받기 시작하고 '데이트'에서 와르르 무너져 내린다. '아'가 감탄사의 '아'라는 사실은 '마침표'를 찍는 순간에 사후적으로 결정된다. 하지만 그것은 사전에 확신하는 가운데 사후적으로 결정되는 것이다.

일상생활 속에서 경험하는 '데자뷔'(déjà vu) 현상이 있다. 그것은 한번도 가본 적이 없는 곳을 방문했지만 언젠가 와본 듯한 느낌이 드는 심리현상이다. 이것은 '사전 확신에 의한 사후 작용'을 뒤집은 '사후 확인에 대한 사전 확신'이다.

이것은 무의식에 대한 라캉의 해석을 이해하는 데 도움이 된다. 라캉은 무의식이 과거에 있었다는 믿음은 "사후 확인에 대한 사전 확신에 지나지 않는다고 보았다. 말하자면 일종의 '데자뷔' 현상"[5]이라는 것이다. 이는 무의식이 과거의 것이고 현재의 실마리가 그것을 깨워서 증상으로 드러난다고 본 프로이트를 살짝 비틀었지만 무의식을 크게 다른 시각으로 보게 한다. 이런 점이 라캉 이론의 묘미 가운데 하나다.

미리 확신하며 반을 이루고 나머지 반은 사후에 성취한다

앞에서 우리는 사후 작용을 설명하기 위해 크로노스가 자신의 아버지인 우라노스를 거세한 이야기를 다루었다. 자신이 아버지를 제거했듯이 자신도 아들에 의해 제거될 것이라는 예언 때문에 크로노스는 불안해하지만, 조금만 생각해보면 예언은 이야기를 극적이게 만들기 위한 장치일 뿐이라는 것을 쉽게 알 수 있다. 자신도 아들을

낳을 것이고 자신이라고 해서 아버지와 같은 전철을 밟지 않을 것이라고 장담할 수 없기 때문이다. 그런 의미에서 신탁은, 신의 메시지가 아니라 신탁을 들으러 간 사람의 마음의 목소리이자 '미래에 대한 불안한 확신'이다. 아버지를 거세시킨 크로노스는 자신도 자식에게 제거될 수 있다는 불안한 마음이 들었기 때문에 신탁을 들으러 갔고, 신탁은 그의 불안한 심리에 관한 이야기를 듣고 미래에 생길 수 있는 일 중 가장 가능성이 높은 사건, 즉 인과응보의 내용을 예언했을 것이다.

신화나 동화에 등장하는 주인공들은 위험을 무릅쓰고라도 과업을 수행하는 자들이라는 점에서 이런 '예비' 불안을 불러일으키는 인물들이다. 그들에게는 언제나 위험이 도사리고 있지만 그것은 그들에게 곧바로 닥치지 않는다. 언제든지 경고가 먼저 있게 마련이다. '이 고개를 넘기 전에 보따리를 풀지 말라' '마을에 이르기 전에는 뒤를 돌아보지 말라' 등의 경고 말이다. '아라크네의 우화'도 예외는 아니다. 아테나는 아라크네를 몸소 찾아가서 '신에게 도전하지 말라'라고 경고했다. 재미있는 것은, 이런 경고에도 불구하고 우리의 주인공들은 이것을 꼭 무시한다는 것이다. 그래서 신화에서 경고나 예언이 나오면 독자는 불안해진다. 주인공들은 이 말이 안중에도 없을 것이 분명하기 때문이다.

그래서 신화나 동화의 결말은 이미 결정되어 있는 것처럼 보인다. 그것을 미리 짐작한 독자가 불안해지니 말이다. 불안함의 결과는 바로 나타나지 않고 '지연'되다가 시간이 지나감에 따라 현실로 드러나며, 경고의 의미는 사후에 분명해진다. 이런 '불안'이 사후에 벌어질 일을 예견하는 '사전 확신'이다.

정신분석의 핵인 '오이디푸스 콤플렉스'라는 용어가 비롯된 오이

디푸스 신화에서도 이 개념을 만날 수 있다. 오이디푸스의 아버지인 라이오스는 아들이 자신을 죽이고 아내와 결혼할 것이라는 델포이의 신탁을 들었다. 그는 이 재앙을 피하기 위해 아들 오이디푸스를 버렸다. 그는 신탁을 믿었고 그것이 이루어질 것이라고 '서둘러 확신'했다. 그런 의미에서 오이디푸스에 관한 신탁은 오이디푸스가 부모를 만나러 테바이로 돌아와서 실현되었다기보다는 라이오스의 확신 속에 '이미' 실현된 것이다. 그는 너무 '서둘러' 확신하며 아들을 버렸기 때문에 아들은 아버지와 어머니를 알아볼 수 없었고 부친살해와 근친상간을 저지르게 되었다.

따라서 신화의 의미 작용은 사전 확신에 의한 사후 작용이다. 미리 확신하며 반을 이루고 나머지 반은 사후에 쐐기를 박는다. 이것은 자신이 쏜 화살이 자신에게로 되돌아오는 뫼비우스의 띠의 역설이다.

라이오스에게서 출발한 화살은 오이디푸스가 되어서 되돌아와 라이오스 자신을 살해했다. 그렇다면 신탁이 먼저인가 신탁을 따라 움직인 라이오스가 먼저인가? 신탁이 있었고 이것을 피하기 위해 라이오스가 움직인 것처럼 보이지만, 사실은 라이오스의 심리가 문제다. 그가 신탁을 들으러 가지 않았다면 신탁은 그에게 아무런 의미도 없었을 것이고 그는 아들 오이디푸스를 버리지도 않았을 것이기 때문이다. 따라서 미래를 알려주는 신탁이나 예언 들은 그것을 믿는 사람들과 거기에 의존하는 사람들이 있기 때문에 신탁이나 예언으로 기능한다고 할 수 있다.

역설의 미궁에 빠진 미노타우로스

'사전 확신'에 의한 사후 작용의 예를 하나 더 들어보자. 그것은 프

로메테우스 신화다. 프로메테우스는 '먼저 아는 자'라는 뜻이며, 그의 아우인 에피메테우스의 이름은 '나중 아는 자'라는 의미를 가지고 있다. 프로메테우스는 크로노스와 형제인 이아페토스의 아들이며, 아틀라스와도 형제간이다. 제우스가 크로노스의 아들이므로 프로메테우스와 제우스는 사촌간이다.

프로메테우스는 인간을 만든 신으로 알려져 있으며 인간을 사랑한 그는 신들의 불을 훔쳐서 인간에게 주기까지 했다. 그러자 화가 난 제우스는 그에게 두 가지 벌을 내린다. 하나는 카우카소스 산에 묶인 채 독수리에게 간을 파 먹히는 끔찍한 형벌이다. 루벤스가 1611~12년에 그리기 시작하여, 스나이더(Frans Snyders, 1579~1657)가 1618년에 독수리를 그려서 완성한 「결박된 프로메테우스」(Prometheus Bound)그림36에서 프로메테우스는 제목 그대로 결박되어 독수리에게 간을 파 먹히고 있다.

두 번째는 제우스의 교묘한 전략이 숨어 있는 것이었다. 제우스는 대장장이 신 헤파이스토스에게 한 여성을 창조하게 했다. 아프로디테는 그 여인에게 아름다움을, 상업의 신 헤르메스는 남성을 설득하는 데 필요한 기지를, 헤파이스토스는 아름다운 장신구를 잔뜩 만들어주었다. 그리고 마지막으로 제우스는 그녀에게 상자 하나를 주면서 절대로 열어 보아서는 안 된다고 경고했다.[6] 이 여인이 바로 「판도라」그림37이며, 그녀는 상자를 열어 봄으로써 예언에 뒤따르는 불안을 현실로 만들어버렸다. 상자 속에서 나온 재앙들이 인간을 덮쳤기 때문이다.

이 판도라가 바로 프로메테우스를 벌하려는 제우스의 계략이었다. 프로메테우스는 카우카소스 산으로 쫓겨가기 전에 아우 에피메테우

36 루벤스, 「**결박된 프로메테우스**」, 1611~12, 캔버스에 유채,
필라델피아, 필라델피아 미술관(독수리는 스나이더가 그려서 1618년에 완성함).
프로메테우스가 독수리에게 간을 파 먹히는
끔찍한 형벌을 받고 있는 장면이다. 프로메테우스와 독수리 날개가 만드는
사선 구도가 그림에 역동성을 부여한다.

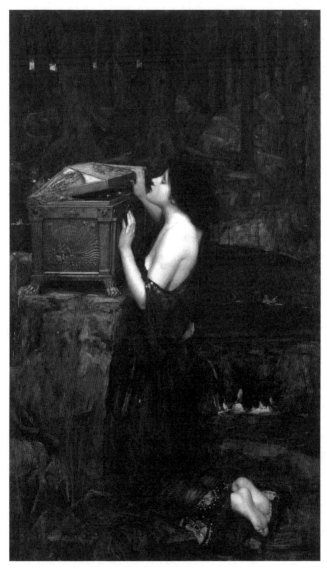

37 존 워터하우스, 「**판도라**」, 1896, 캔버스에 유채, 개인소장.
아주 잠깐만 들여다보고 닫으면 될 것이라는
판도라의 마음을 그녀의 자세에서 엿볼 수 있다.

스에게, 제우스가 조만간 선물을 줄 것이지만 절대로 그것을 받아서는 안 된다고 당부했다. 하지만 에피메테우스는 '나중 아는 자'여서 형의 당부를 잊고 판도라를 아내로 맞이했다.

우리는 에피메테우스를 형의 예언을 무시하고 제멋대로 행동한 자로 평가하지만, 사실 그는 프로메테우스의 예언을 예언이게끔 하는 자다. 프로메테우스가 예언했지만 에피메테우스가 행동하지 않았다면 그의 예언은 헛소리에 불과했을 것이다. 먼저 아는 자의 예언은 나중 아는 자의 행동이 있어야 예언이 될 수 있고, 나중 아는 자의 행동은 먼저 아는 자의 예언이 있었기에 의미를 만들어낼 수 있다. 이렇듯 신화의 의미는 사전 확신인 동시에 사후적이며 뫼비우스의 띠처럼 서로를 물고 들어간다. 인간이 언어적인 한, 심리는 뫼비우스적이며 자신이 초래한 것이 자신에게로 되돌아올 수밖에 없다. 그래서 인간은 근본적으로 '냉소'적이며, 냉소는 인간이 운명을 받아들이는 태도 중 하나가 된다.

이런 운명에 갇힌 인간의 모습을 잘 형상화한 그림이 와츠(George Frederic Watts, 1817~1904)의 「미노타우로스」(The Minotaur)^{그림38}라는 작품이다. 미궁에 갇힌 미노타우로스는 지중해 바다와 하늘이 맞닿은 어딘가를 바라보고 있다. 옆모습 일부분과 뒷모습이 전부인 이 그림에서 미노타우로스는 괴물이라기보다는 오히려 절대 고독에 빠진 한 인간의 외로움을 형상화한 것처럼 보인다. 반인반수인 미노타우로스는 바로 우리 자신인지도 모른다. 무한한 자유와 의지를 소유하고 있는 것 같지만, 뫼비우스 띠와 같은 역설의 미궁에 갇힌 존재가 우리이기 때문이다.

38 와츠, 「**미노타우로스**」, 1885, 캔버스에 유채, 런던, 테이트 미술관.
옆모습 일부분과 뒷모습이 전부인 미노타우로스는 괴물이라기보다
절대 고독에 **빠진** 인간의 외로움을 형상화한 것처럼 보인다.

보이지 않는 거울: 「시녀들」의 의미를 보증하는 장소

「시녀들」에 등장하는 캔버스는 돌아앉아 있기 때문에 앞부분을 알수 없다. 그것은 다만 완성된 「시녀들」에 의해 짐작될 뿐이다. 아마도 완성된 「시녀들」의 진행과정일 것이라고 말이다. 그런 의미에서 보이지 않는 거대한 거울은 돌아앉은 캔버스 앞면의 큰타자(Autre) 역할을 한다. 거울이 '돌아앉은 캔버스' 앞면의 의미를 보증해주는 역할을 하기 때문이다.

그러나 보이지 않는 거대한 거울이 돌아앉은 캔버스의 앞부분을 보증해준다고 해서 앞면의 의미가 하나라는 것은 아니다. 그것은 여러 개일 수 있다. 그 이유는 그림 속의 벨라스케스가 그림을 그리고 있는 중이기 때문이다. 하지만 돌아앉은 캔버스의 내용은 결국 하나일 수밖에 없다. 이것은 '아기다리고기다리던데이트'에서 '아'의 의미가 '아기' '아주머니' '아저씨' 등으로 예견되지만, 마침표를 찍는 순간에 '아'라는 감탄사로 결정되듯이 말이다.

큰타자는 '시니피앙의 장소'이며 '다른 무대'다

그렇다면 큰타자란 무엇인가? 프로이트는 『꿈의 해석』에서 꿈의 무대는 깨어 있을 때 표상 활동의 무대와는 '다른 무대'(ein anderer Schauplatz)라 말하고 있는데, 라캉은 그 다른 무대라는 개념에서 '큰타자' 개념을 가져왔다고 『에크리』[7)에서 밝히고 있다. 라캉은 그곳을 '시니피앙의 장소'라고도 말한다. 그곳은 주체가 하는 말을 보증해주고 응답해주는 시니피앙들이 있는 장소다.

갓 태어난 아기는 무력한 상태에서 태어나기 때문에 스스로 배고

도표12 「도식 L」

폼을 해결할 수 없다. 아이가 배가 고파서 울면 어머니는 울음을 '우리 아기, 배가 고프구나!'라고 언어로 해독하며 젖을 준다. 아기의 울음을 '언어'로 해독하는 어머니의 자리가 큰타자의 자리다. 어머니라는 큰타자가 없다면 울음은 그저 소리일 뿐이고 언어가 아니다. 이렇게 주체는 큰타자로부터 응답을 받는다.

거울 단계를 보여주는 「도식 L」[8]도표12도 큰타자 개념을 이해하는 데 도움을 준다. 거울 단계는 다음과 같다. 생후 6~18개월 된 아기는 거울에 비친 자신의 모습을 보고 기뻐한다. 이맘때 아기는 사지를 제대로 가눌 수 없기 때문에 자신이 분열되어 있다고 여기는 반면, 거울에 비친 자신의 모습은 완결된 모습으로 온전하게 보이기 때문이다. 아기가 자신의 이미지를 보고 기뻐할 때 아기 뒤에서 어머니가 '아가, 그게 바로 너란다'라고 말해주면, 아기는 그 이미지를 자아로 받아들인다. 이때의 어머니가 큰타자 역할을 한다.

이제, 도식의 기호를 하나씩 풀면서 큰타자를 이해해보자. 이 도식에서 '(Es) S'는 '주체(S)는 그거(Es)로부터 나온다'는 의미다. 'S'는

주체를 뜻하는 프랑스어 'sujet'의 S이기도 하고, 독일어 'ES'(에스)의 발음과 같기 때문에 'S'이기도 하다. 'ES'는 영어의 'Id'(이드)로 번역되고 우리말로는 '그거'[9]로 옮길 수 있다. 여기서 잠시, '이드'라는 용어를 분명히 하고 넘어가야겠다.

프로이트는 'Id'라는 용어를 사용한 적이 없다. 영국 정신분석가들이 프로이트를 번역하면서, 그것에 해당하는 독일어 'das Es'를 영어로 번역할 길이 없어서, 라틴어에서 'Id'를 차용했다. 독일어 'Es'는 대명사이면서 명사(das Es)로도 사용될 수 있지만, 영어의 'it'은 명사(the it)로 사용되기 불가능하기 때문이다.[10]

이 주체(S)는 거울에 비친 이미지(a′)를 보고 그것을 자아(a, moi)로 오인한다. 거울에 비친 이미지는 아기 자신이 아니라 이미지일 뿐이므로 '타자'다. a는 '타자'를 뜻하는 autre(other)의 첫 자에서 따왔다. 이때 어머니(큰타자, Autre, Other)가 '그게 바로 너란다'라고 보증해준다. 어머니가 이미지를 자아라고 보증해주듯이 신탁은 신탁을 들으러 간 사람의 생각을 보증해준다. 그것이 마치 신의 뜻인 양 말이다. 신탁은 정신분석적으로 말하자면 '큰타자가 보내는 메시지'다. 그렇다면 큰타자가 보내는 메시지는 무엇인가? 그것은 바로 '무의식'이다. '무의식은 큰타자의 담화'[11]다. 신탁이 인간의 현실과 대립하며 거부할 수 없는 운명으로 다가오는 것처럼 무의식은 무시간적으로 인간의 심리를 지배한다.

큰타자는 주체의 담화를 거꾸로 된 형태로 되돌려준다

무수한 증상들을 통해서 '보이지 않는' 무의식을 경험하듯이, '보이지 않는' 거울은 「시녀들」을 분석하면서 가정할 수밖에 없는 거울이다. 그런데 재미있는 것은, 이 거울이 돌아앉은 캔버스의 의미를 보증해주지만 큰타자처럼 '거꾸로' 된 형태로 응답한다는 것이다. 거울 속 이미지가 우리의 좌우를 바꾸어서 보여주는 사실을 떠올려보라. 무의식은 "큰타자로부터 거꾸로 된 형태로 되돌려받는 주체 자신의 담화[12]"다. 프로메테우스가 에피메테우스에게 '제우스가 주는 선물을 받지 말라'라고 말했지만 에피메테우스는 그 선물을 받아서 거꾸로 되돌려주었다. 라이오스는 '내 아들이 나를 죽이는 일은 있어서는 안 되고 내 아내와 결혼하는 일 역시 있을 수 없다'라고 다짐하며 아들을 버렸지만 오이디푸스는 아버지를 죽이고 어머니와 결혼하여 거꾸로 되돌려주었다.

8

응시(gaze)와 불안

"「시녀들」을 보고 있으면 나도 모르게 불안해진다.
벨라스케스의 위치가 너무 절묘해서 그렇고,
사실처럼 보이는 요소들이 모순을 안고 있어서 그렇고,
그림 속 그림들이 부유물처럼 어둠 속에 떠 있기 때문에도 그렇다."

나는, 나는 그림 속에 있다

「시녀들」^{그림3}의 해독을 어렵게 하는 요인 중 하나는 화가가 그림 속에 들어가 있다는 것이다. 벨라스케스는 자신을 무작정 그림 속에 그려 넣지 않았다. 그는 '거울'을 이용해야 한다는 조건을 자신에게 부여했다. 우리는 몇몇 작품들을 비교하며 그가 그림 속으로 들어가는 방법과 과정을 추적해볼 것이다. 그가 그림 속에 들어감으로 해서 「시녀들」이 획득하게 되는 의미는 무엇일까?

그림 속으로 들어가게 만드는 보이지 않는 거울

먼저, 「아라크네의 우화」^{그림5}에서 출발해보자. 전경과 후경에 등장하는 모든 인물들이 각자 맡은 역할에 충실하고 있는데, 유일하게 한 명이 그림 바깥을 신경 쓰고 있다. 그 사람은 바로 후경의 오른편 끝에 있는 '여인'이다. 후경에는 아테나가 아라크네를 벌하는 장면이 진행 중인데, 그녀는 거기에 관심을 기울이지 않는다. 이때 그녀 왼쪽에 있는 여인도 그녀의 행동을 눈치챘는지 몸은 후경에서 펼쳐지는 무대를 향하고 있지만 고개는 오른편에 있는 그녀에게로 돌아가 있다.

다시, 바깥으로 시선을 보내는 여인을 보자. 그녀는 관람자 입장에서 보면 아주 먼 곳에 자리 잡고 있지만, 전경에 있는 아테나와 아라크네 사이에서 붉은 치마를 입고 앉아 있는 여인과 비교해보면, 아주 선명하게 그려졌다는 것을 알 수 있다. 그늘 때문이기는 하지만 전경의 여인이 이목구비를 분간할 수 없게 그려진 반면에, 우리가 주목하는 후경에 있는 여인은 멀리 있지만 얼굴 형태를 어느 정도 또렷하게

분간할 수 있다.

이 여인이 던지는 시선의 대상은 화면 밖에 있는 감상자 내지는 화가다. 이들이 그곳에 있다는 단서는 후경의 이 여인이 던지는 시선에서만 찾을 수 있는 것이 아니다. 전경 왼쪽에 있는 '붉은 커튼' 또한 단서다. 아테나의 오른쪽에 자리 잡고 있는 여인은 두 손으로 이 커튼을 걷어 올리며 아테나와 무슨 얘기를 주고받고 있다. 그것은 마치 무대를 가릴 때 사용하는 커튼 같다. 후경이 공연 장면이라면 커튼은 후경 앞에 걸려 있어야 하는데 커튼이 전경 앞에 있다. 이것은 눈에 보이지 않는 관람자가 이 전경과 후경 모두를 감상하기 위해 그림 앞에 있다는 것을 암시한다.

돌아보는 후경의 여인은 마치 크루거(Barbara Kruger, 1945~)의 「당신의 시선이 내 얼굴 측면에 닿는다」^{그림39}에 나오는 "Your gaze hits the side of my face"라는 문구의 역할을 한다. 크루거는 이 작품을 통해서 여성이 예술작품에서 보는 주체가 아니라 보이는 수동적인 대상으로 규정되어왔음을 고발한다. 여성은 늘, 예술창작의 주체이자 그것의 주문자인 '남성'의 시각적 쾌락의 대상이 되어왔다는 것이다.

전통적인 누드 상들은 대부분이 '여성'이며 그것을 감상하며 즐기는 주체는 남성이었다. 남성들은 그림에 나타나지 않기 때문에 그들이 쾌락의 주체라는 사실이 은폐되어왔다. 크루거는 그림 속에 "당신의 시선이 내 얼굴 측면에 닿는다"라는 문구를 넣음으로써 숨겨져 있던 그들을 지목하며 소환한다. 크루거의 '문구'와 「아라크네의 우화」^{그림5}의 후경에서 돌아보는 '여인'과 전경의 '커튼'은 그림 밖에 있는 관람자나 화가를 지시하지만 그들을 그림 속으로 끌어들이지는

214

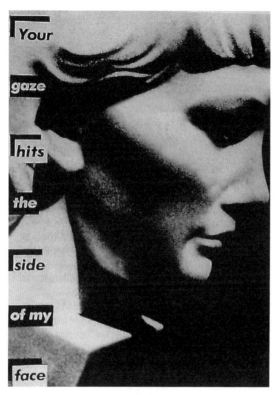

39 크루거, 「당신의 시선이 내 얼굴 측면에 닿는다」, 1981,
사진, 뉴욕, 메리 분 갤러리.
"Your gaze hits the sides of my face"라는 문구는 그림 밖에서
응시하는 남성을 지시한다. 그의 응시가 그녀를 돌로
만들어버린 것인지도 모른다.

못한다. 그들은 그림 밖에 있다고 가정된 채로 그림을 보고 있으며, 그림 속 인물들은 그들에게 보이는 대상이다.

「거울을 보는 비너스」^{그림6}에서도 그림 밖에 있는 화가를 지시하는 요소가 있다. 그것은 비너스의 뒷모습이 그려진 각도와 매력적인 비너스의 뒷모습이다. 그녀를 향한 시선의 각도와 매혹적인 그녀의 뒤태는 그림 밖에 있는 화가를 지시하기에 충분하다. 하지만 벨라스케스는 이 그림에서 화가인 자신을 그림 속으로 완전히 끌어들이지 못했다. 다만 자신과 동일시한 큐피드를 그림 속에 넣음으로써 절반을 성공시켰을 뿐이다.

그림 밖에 있다고 가정되는 화가를 그림 속으로 끌어들인 이미지는 이 작품을 차용한 「이브 생 로랑의 광고 이미지」^{그림40}다. 이 광고 이미지는 큐피드를 없애버리고 그 자리에 그림 밖에서 비너스를 보던 남자(벨라스케스)를 그림 속으로 들어가게 했다. 그가 「거울을 보는 비너스」 밖에 있던 '벨라스케스'라는 것은 비너스를 대하는 태도가 여전히 소극적이라는 점이 증명해준다. 그는 거울을 통해 자신을 보는 듯하지만, 왼손에 들린 거울의 각도는 여자가 보고 있는 거울 쪽을 향하고 있다. 그는 여인을 직접 보지 않고 거울에 그녀의 이미지를 되받아서 보고 있다. 큐피드가 사라진 자리를 대체하고 있다는 점도 그가 벨라스케스라는 것을 증명해준다. 앞에서 밝혔듯 큐피드와 벨라스케스는 동일시되고 있기 때문이다.

이 광고 이미지는 벨라스케스의 거울놀이를 이용하여 그림 밖에 있는 화가를 이미지 속으로 끌어들이는 데 성공했다. 이 이미지가 거울놀이를 활용하고 있다는 것은 남녀가 서로 대립하면서 대응하고 있는 여러 요소들이 확인시켜준다. 거울이 실제 사물의 좌우를 반대

216

40 「이브 생 로랑의 광고 이미지」.
거울을 이용하여 그림 밖에 있는 감상자를 그림 속으로 멋지게 끌어들였다.

로 보여주듯이 '여자'와 '남자'는 서로 반대 자세를 취하고 있다. 비너스의 발은 그의 머리 쪽에 있으며 그의 발은 비너스의 머리 쪽에 있다. 그녀는 뒷면을 관람자에게 보여주지만 남자는 앞면을 보여주고, 여자는 벗고 있으며 남자는 옷을 걸치고 있다.

벨라스케스는 「아라크네의 우화」와 「거울을 보는 비너스」에서 그림 밖에 있는 화가를 가정할 수 있는 단서를 그림 속에 남겨두었으나 그를 그림 속으로 들어가게 하지 못했다. 그러나 마침내 「시녀들」그림3에서 화가인 자신을 그림 속으로 들어가게 했다. 그는 어떻게 그림 속으로 들어간 것일까?

그 답을 알기 위해서는 우리가 출발한 지점을 기억해야 한다. 미궁에서 빠져나오는 유일한 방법은 미궁으로 들어갈 때 손에 쥐고 간 '아리아드네의 실'을 따라 나오는 것이기 때문이다. 우리는 벨라스

케스가 '거울놀이'를 하고 있다는 가정에서 출발했다. 우리는 「시녀들」 속의 보이는 거울은 이미 다루었다. 그렇다면 남은 것은 그림 밖에 있는 '보이지 않는 거울'이다.

「시녀들」의 이미지가 가능하려면 보이지 않는 거울을 가정해야 하듯이 보이지 않는 거울을 가정해야 벨라스케스가 그림 속에 들어갈 수 있다. 이것은 사전에서 '도적'의 의미를 찾으려 하니까 '도척'을 참조하라 하고, '도척'의 의미를 알려고 하니까 '도적'을 찾아보라는 것과 같은 것이다. 우리는 이런 순환논법의 오류를 지닌 채 출발했다. 이것은 언어를 사용하는 한 발생할 수밖에 없는 모순이고 플라톤과 단토의 논리에서도, 「시녀들」 도처에서도 발견할 수 있는 것이다.

「시녀들」을 「시녀들」이 되게 하는 아주 절묘한 위치에 서다

대개의 그림에서 화가와 감상자는 보이지 않지만 그들은 그림 밖에 언제나 존재한다. 이런 그들을 한꺼번에 보여준 것이 「아르놀피니 씨의 초상화」[그림30]에 등장하는 거울이라는 사실은 앞에서 밝혔다. 그런데 「시녀들」은 이들을 분리하여 감상자, 즉 관객의 역할을 하는 자를 뒤편 벽에 있는 거울에 남겨두고, 화가는 모델과 나란히 서게 했다. 이것은 '화가'의 위치를 감상자의 위치와 구별 지은 것이고, 화가를 보는 자인 동시에 '보이는 자'로 만든 것이다. "나는, 나는 그림 속에 있다."[1]

벨라스케스의 위치는 그림의 중심은 아니지만 아주 특별한 위치다. 그는 그림들로 둘러싸인 방에서 캔버스를 앞에 두고 있다. 그의 자리에서 뒤쪽 벽까지의 거리는, 그의 위치에서부터 「시녀들」의 표면까지 거리와 그 표면에서 관람객까지의 거리를 합한 것과 거의 비

숫하다. 그림 밖 감상자의 자리에서 뒤쪽 벽까지의 거리에 편의상 다음과 같이 번호를 매겼다.

(1) 그림 밖 감상자의 자리 → (2) 그림 표면 →
(3) 벨라스케스 → (4) 뒤쪽 벽

(1)+(2)+(3)의 거리는 (3)에서 (4)까지의 거리와 비슷하기 때문에 그는 중심에서 살짝 비껴난 위치에 있지만 균형을 잃지 않고 있다. 게다가 그가 던지는 시선은 소실점이 되받아 보는(gaze back) 지점 어딘가를 향하고 있는데 이것도 화면의 균형을 잡아준다. 그리고 그는 「「시녀들」의 소실점」도표4이 보여주듯이 소실점으로 이어지는 AA′와 CC′ 두 선 사이 지점에 서 있다. 이것은 그가 '그림 속'에 있으면서 '현실' '그림 표면' '그림 속' 모두를 온전하게 볼 수 있는 위치에 있다는 것을 말한다.

만약, 그가 한 발짝이라도 왼쪽 내지 오른쪽으로 움직이거나 앞쪽 또는 뒤로 옮기면 이 그림의 균형은 깨져버린다. 그만큼 그의 위치는 「시녀들」이 「시녀들」이 되도록 만드는 '유일한' 자리다. 이 특별한 위치 때문에 그는 누구도 '보지 못하는' 것을 보고 그것을 그려낸다. 그것은 눈에 보이지 않는 것이지만 있는 듯한 착각을 일으키게 하며 유혹하는 어떤 것이다. 파라시오스가 그린 베일 그림처럼 말이다.

'벨라스케스'의 위치가 「시녀들」에서 지니는 중요성은 「광학 도식 2」2)도표13로도 설명 가능하다. 이 도식에 등장하는 어렵게 느껴지는 기호들에 너무 신경 쓰지 않기 바란다. 다만 '꽃'과 '꽃병' '눈', 그리고 도식 가운데 있는 '평면거울'과 왼쪽 끝에 있는 '오목거울'에

도표13 「광학 도식 2」

만 관심을 기울이면 된다.

　도식 한가운데 있는 평면거울을 중심으로, 왼쪽에 꽃다발이 있고 상자 속에는 거꾸로 된 꽃병이 숨어 있다. 꽃과 꽃병은 분리되어 있지만 상자 속 꽃병은 왼쪽 끝에 있는 오목거울에 반사된 후, 완전한 상이 도식 오른쪽에 있는 것처럼 도표 가운데 있는 평면거울에 맺힌다. 분리되어 있는 꽃과 꽃병이 꽃병에 담긴 꽃의 모습으로 보이기 위해서는 오목거울과 평면거울이 있어야 하고, 무엇보다도 '눈'이, 도식의 왼쪽 위에 있는 것처럼 딱 그 각도에 있어야 한다.

　이 도식에서 눈의 위치는 「시녀들」에서 벨라스케스가 서 있는 절묘한 위치와 같다. 그가 조금이라도 자리에서 움직이면 「시녀들」의 구도는 도식의 왼쪽에 있는 분리된 꽃병과 꽃처럼 깨질 것이기 때문이다. '평면거울'은 「시녀들」에서 보이지는 않지만 「시녀들」을 그리기 위해서 가정해야 하는 '거대한 거울'의 역할을 하고, 꽃병에 꽃다

발이 꽂힌 온전한 상을 보여주는 오른쪽 이미지는 완성된 「시녀들」
과 대응된다.

이렇게 도식을 분석에 적용할 때면 정신분석 이론을 일방적으로
「시녀들」에 대입시키는 것이 아닌가 하는 생각이 들기도 한다. 그러
나 프로이트의 정신분석 이론은 탁상공론식으로 만들어진 이론이 아
니라 수많은 임상을 통해 귀납적으로 이끌어낸 이론이며, 라캉의 정
신분석은 말하는 존재에 주목하여 프로이트의 정신분석을 언어학과
접목시켜 논리와 추론으로 이끌어낸 이론이다. 무엇보다도 그것은
인간 심리를 설명해주는 유일한 학문이다. 그렇다면 이 이론의 도식
을 일부 채택하여 베일에 싸인 그림의 수수께끼를 풀 수 있다면 그것
도 가치 있는 일이지 않을까?

그림에 장식된 '응시'(gaze)

그림 속으로 들어간 벨라스케스는 어딘가를 보고 있지만 그곳이
어디인지 또는 그것이 무엇인지 정확하지 않다. 이런 알 수 없는 시
선은 이 작품 도처에 있다. 등장인물들은 제각각 딱히 어디라고 지칭
할 수 없는 곳을 보고 있다.

욕동은 부분화되고 파편화된다

그들의 시선을 짐작해보면 다음과 같다. 벨라스케스는 그림 밖에
있는 화가 내지는 감상자가 있다고 가정되는 장소를 보고, 공주 마르
가리타의 오른쪽에 있는 숙녀는 공주를 보지만 공주는 고개를 왼쪽
으로 돌린 채 보이지 않는 거대한 거울 어딘가를 본다. 공주 왼편에

서 그녀에게 인사하는 숙녀는 그림 바깥의 40분 방향을 보고 있다.

그밖의 인물들의 시선도 제각각이기는 마찬가지다. 그들은 왜 어느 누구도 같은 곳을 보지 않는 것일까? 그들의 시선은 무엇 때문에 분열되어 있으며 일관된 설명을 거부하는 것일까? 해답은 바로 질문 속에 들어 있다. 「시녀들」에 등장하는 시선은 '분열'에 대해 말하기 때문이다. 생물학적인 본능(Instinkt)이 심리에 와 닿으면 욕동(Trieb)이 된다. 욕동이란 '심리와 육체 사이의 경계 지대'[3]이며 '신체 기관 내에서 발생하여 정신에 도달하는 자극의 심리적 대표자'[4]이고, 인간이 생물학적 존재인 동시에 심리를 지닌 존재라는 것을 밝혀주는 최초의 개념이다.

프로이트는 'Instinkt'와 'Trieb'를 구별했다. 우리나라에 번역된 프로이트 텍스트들은 대개 'Trieb'를 '본능'으로 번역하는데 이것은 스트레이치(James Strachey, 1887~1967)[5]가 'Trieb'를 'instinct'로 잘못 번역한 것을 우리나라 번역자들이 그대로 본능이라고 번역했기 때문이다. 본능이 심리에 부딪히는 순간 그것은 욕동으로 변하고, 욕동은 '부분화' 또는 '파편화' 된다.

욕동의 부분성과 파편성은 언어의 성격과 일치한다. 왜냐하면 심리가 곧 언어이기 때문이다. 언어는 사물을 있는 그대로 대신하지 못하고 부분만을 표상한다. 예를 들어, 얼굴의 부위를 가리킬 때, 코와 뺨을 가리키는 말은 있어도 그 둘 사이에 있는 부분을 가리키는 말은 없다. 이마와 눈썹을 지칭하는 말은 있어도 그것들 사이를 지칭하는 말도 없다. 그래서 언어는 언제나 '부분적'이다. 이런 파편성은 시니피앙의 장소인 큰타자에 하나의 시니피앙이 부족(−1)하기 때문에 비롯된다.

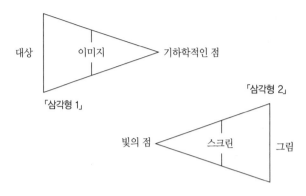

도표14 「삼각형 1·2」

대상 ── 이미지 ──> 기하학적인 점

「삼각형 1」

「삼각형 2」

빛의 점 <── 스크린 ── 그림

기하학적인 시선으로 본다는 것과 빛 아래 놓인다는 것

「시녀들」에 등장하는 인물들의 시선을 분열되게 만드는 (−1)의 구멍은 '절단'된 캔버스이고, 이 구멍으로 떨어져 나간 어떤 것이 바로 '대상 a'(objet petit a)다. 대상 a는 「시녀들」의 표면을 장식하고 있지만 욕망하는 자에게만 보인다. '대상 a'를 설명하기 위해서는 여러 단계가 필요하다.

먼저 두 개의 삼각형[6]^{도표14}을 참조하자. 「삼각형 1」에서 화가는 기하학적 점의 위치에서 대상의 이미지를 캔버스 위에 그린다. 이때의 이미지는 '원근법적'인 것이다. 기하학적 점에 있는 화가는 '데카르트적인 주체'이며, 그의 앞에 놓인 이미지들은 내리뜬 눈으로 세상을 굽어보는 신의 시선 아래로 일목요연하게 정돈되어 보이는 대상들과 같다. 이때의 화가는 모든 것을 제압하고 통제하는 위치에 있다. 이것은 시각적인 것이라기보다는 '공간적'이고 '기하학적'인 것이므로 눈먼 사람도 이 원근법적인 선을 따라간다면 대상을 '이해'할 수 있다.

시야는 망막에 비치는 형상, 즉 생생한 자연 그대로의 상이다. 그런데 인간이 보는 것은 자연 그대로의 상이 아니라 인간화된 시각 세계다. 따라서 보는 것에는 언제나 일종의 '인식 행위'가 공존하고 있다. 맹인이 '시력'을 되찾았으나 볼 수 없는 이유가 바로 그것이다. 그의 망막은 보고 있지만 시신경과 뇌신경 사이의 연락이 이루어지지 않아서 뇌가 보지 못한다. 우리가 볼 수 있다는 것은 뇌에서 시각적 정보가 처리되어야 가능하다는 것이다.

반면, 「삼각형 2」에서는 모든 것이 빛 아래 놓이고 모든 것이 그림이다. '빛 아래 놓인다'는 것을 어떻게 설명해야 할까? 그것은 태곳적 감각이다. 그것은 사냥감에 속하는 동물들은 여전히 지니고 있는 것으로서, "그 감각이란 바로 자신이 주시되고 있다는 감각이다."[7] 우리는 이런 감각을 잃은 지 오래다. 내가 사고의 중심이 되어서 자연을 재단하고 문명의 틀에 맞추어 판단한다. 좀 전에 언급한 것처럼 데카르트적인 코기토가 바라보는 시각을 소유한 우리로서는 이 감각을 쉽게 이해하기 어렵다.

표상의 주체가 될 때 응시는 모습을 드러낸다

이제 「삼각형 1」과 「삼각형 2」를 겹쳐보자. 그러면 그것은 「겹쳐진 삼각형」[8]도표15의 모습이 된다. 「삼각형 2」에서는 인간도 빛 아래 있고 사방에서 관찰되기 때문에 '그림'이 된다. 벨라스케스가 그림 속에서 그림이 되듯이 말이다. 이 삼각형을 「삼각형 1」과 겹치자[9] 그림 속에 숨어 있던 우리는 「겹쳐진 삼각형」에서 '표상의 주체'(le sujet de la représentation)가 되고, 그 순간 '응시'(gaze)가 모습을 드러낸다. 여기서 표상의 주체가 된다는 것은 언어적 인간, 즉 '무의식

도표15 「겹쳐진 삼각형」

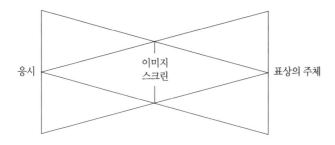

응시 이미지 / 스크린 표상의 주체

적 주체'가 된다는 뜻이다. 이때 파편화된 주체에게서 대상 a가 떨어져 나가는데 그중 하나가 '응시'다.

응시에 대해 설명하기 위해서 라캉이 심리구조를 세 개의 범주, 즉 상징계·상상계·실재계로 구분한 것부터 출발해보자.

상징계(le symbolique, the symbolic)는 "언어처럼 구조화되어 있는 현상들의 질서"[10)]를 가리키는데, 단순히 이해하려면 '언어의 세계'라고 생각하면 된다. 언어란 마치 그물과 같아서 그것이 아무리 촘촘하더라도 언어로 표현하지 못하고 빠져나가는 것이 있다. 이것이 바로 실재계(le réel, the real)다. 실재계는 '상징계 속으로 진입할 때 영원히 떨어져나간 어떤 것'이라고 정의한다.

실재계는 현실(reality)과 다르다. 실재계는 현실은 현실인데 '죽음'처럼 '섬뜩한' 현실이다. 실재계를 어떻게 설명할 수 있을까? 그것은 언어로 '씌어지지 않는 것을 멈추지 않는 것'이기 때문에 언어로 설명할 수 없다.

그러나 짐작할 수는 있다. 나는 어릴 적 어머니의 심부름으로 닭을 사러 간 적이 있다. 그때는 산 닭을 그 자리에서 잡아서 뜨거운 물에

집어넣어 털을 뽑은 후에 내장을 제거하고 사료 부대를 잘라서 만든 종이에 싸서 줬다. 나는 그것을 들고 집으로 오면서 몸서리칠 정도로 오싹했다. 분명히 죽은 닭인데 뜨끈뜨끈한 온기가 손에 전달되었기 때문이다. 이것으로도 충분하지 않다면 캄캄한 바다 한가운데서 바라보는 일렁이는 물결을 기억해보라. 그것은 너무 검고 시퍼렇기 때문에 섬뜩하다.

마지막으로 '상상계'(le imaginaire, the imaginary)는 상징계의 그물이 남긴 결핍을 메우는 것이다. 그것의 특징은 "닮은 자(semblable)의 이미지와의 관계가 지배적"[11]이라는 것이다. 거울 단계에서 아기는 거울에 비친 자신의 이미지를 자신으로 여긴다. 아기라는 주체와 거울 이미지 간의 관계가 상상계다.

대상 a는 실재계가 떨어져 나갈 때 남기는 '파편'이다

세 개의 카테고리를 모두 설명했으니까 이제 대상 a를 설명할 차례다. 상징계로 진입할 때 실재계가 떨어져 나가고, 그 실재계가 떨어져 나갈 때 '나머지'(reste) 또는 '파편'(éclat)이 생기는데 이것이 바로 '대상 a'다. 그래서 도표15에서 표상의 주체, 즉 상징계로 진입한 무의식적 주체와 응시가 양쪽에서 마주 보며 자리 잡고 있는 것이다. 대상 a의 대표적인 것으로는 입에서 분리되는 '젖가슴'과 눈에서 분리되는 '응시'(le regard, gaze)——시선(l'oeil, eye)과 구별하기 위함——, 항문에서 분리되는 '똥', 귀에서 분리되는 '목소리'가 있다.

대상 a를 이해하기 위해서는 다음과 같은 예를 생각해보면 된다. 누구나 한번쯤 녹음된 자신의 목소리를 듣고 '어? 저게 내 목소리인가?'라는 생각을 해본 적이 있을 것이다. 대상 a로서의 목소리는 나

에게서 영원히 떨어져 나가버렸기 때문에 내가 내 목소리를 듣고도 낯설게 느껴진다. 응시도 떨어져 나갔기 때문에 우리는 그것을 다시는 볼 수 없다. 거울을 통해서 자신의 시선을 볼 수 있을 뿐 자신의 시선을 직접 볼 수 없다는 점을 생각해보면 그것을 이해할 수 있을 것이다.

「시녀들」은 벨라스케스가 '절단'된 캔버스가 있는 그림 속으로 들어가서 표상의 주체, 즉 무의식적 주체가 되는 순간을 보여준다. 이때 대상 a로서의 '응시'가 벨라스케스에게서 떨어져 나와 그림 표면 어딘가를 장식한다. 그러나 정확한 위치는 알 수 없다. 「시녀들」 어딘가에 장식되어 있는 그것을 우리는 조만간 찾으러 갈 것이다.

플라톤의 『향연』에는 소크라테스의 '목소리'——대상 a——에 반해서 소크라테스를 욕망했던 알키비아데스의 고백이 기록되어 있다. 알키비아데스는 소크라테스의 목소리만 들어도 눈물이 날 정도였다. 그러나 소크라테스는 자신에게 사랑을 고백하는 알키비아데스에게 "네가 욕망하는 것은 나에게 없다"라고 일러주었다. 그러면서 욕망의 대상은 소크라테스에게 있는 것이 아니라 알키비아데스라는 주체의 결핍이 만든 욕망의 대상인 '대상 a'가 소크라테스의 '목소리'에게 투사된 것임을 일깨워주었다.

이렇듯 대상 a는 욕망하게 하는 원인이며 환상의 대상이다. 사실은, 우리도 「시녀들」에 장식된 '응시'에 매료되어 「시녀들」의 수수께끼를 풀고자 욕망하지만 거기에는 아무것도 없고, 단지 결핍된 존재인 우리가 욕망하는 '대상 a로서의 응시'만이 있을 뿐이다. 그러나 응시가 투사된 지점은 분명 있을 것이다.

「시녀들」의 불안은 어디서 오는가

「시녀들」을 보고 있으면 나도 모르게 불안해진다. 그 이유는 무엇일까? 나만 불안한 것인가? 여러분도 이 그림을 다시 가만히 들여다보라. 그러면 얼마 지나지 않아 불안해질 것이다. 벨라스케스의 위치가 너무 절묘해서 그렇고, 사실처럼 보이는 요소들이 모순을 안고 있어서 그렇고, 그림 속 그림들이 부유물처럼 어둠 속에 떠 있기 때문에도 그렇다.

불안을 불러오는 꿈은 실현되지 않은 옛날의 욕망이다

당신은 불안한 꿈을 꾼 적이 있는가? 프로이트는 꿈을 억압된 욕망이 위장되어 실현된 것이라고 보았다. 그는 욕망의 실현이라는 관점에서 꿈을 세 가지 범주로 나누었다.

 (1) 욕망이 억압되지 않고 그대로 드러난 꿈—어린아이의 꿈이 여기에 속함
 (2) 억압된 욕망이 위장되어 나타나는 꿈—대부분의 꿈이 여기에 속함
 (3) 억압된 욕망이 조금만 위장되거나 거의 위장되지 않은 꿈

욕망은 건재하고 있는 검열 작용으로 인해 왜곡되게 마련이다. 자아는 왜곡이 심할수록 안심하는데 이것은 자신의 욕망을 위장했기 때문이다. 그러나 세 번째 유형의 꿈은 욕망이 왜곡되지 않는다. 그래서 '불안'이 생기고 "불안감으로 인해 꿈이 중단된다."[12] 검열이 약

해져서 위장되지 못한 채 드러난 욕망은 자아를 불안에 떨게 만든다. 프로이트는 "불안을 야기하는 꿈의 상황이, 오래전부터 억압되어온 실현되지 않은 옛날의 욕망이라는 사실을 보여주는 것은 그렇게 어렵지 않다"[13]고 말한다.

증상으로서의 그림인 「시녀들」을 볼 때 우리가 불안을 느끼는 것은 이 그림이 벨라스케스 욕망을 그대로 보여주거나 우리의 욕망을 자극하기 때문일 것이다. 그렇다면 「시녀들」이 일으키는 불안의 근원은 어디에 있는 것일까? 그것은 뒤쪽 벽에 높이 걸려 있는 희미한 두 그림, 즉 루벤스의 「아테나와 아라크네」그림23와 요르단스의 「판을 이긴 아폴론」그림22-1에서 찾을 수 있다.

이 그림들에 벨라스케스의 욕망 대부분이 실현되어 있음을 우리는 알고 있다. 두 그림이 벨라스케스의 욕망과 관련이 있다는 것을 소리 없이 증명이라도 해주듯이, 왼쪽에 있는 루벤스의 것은 화가인 벨라스케스의 머리 위쪽에 있고, 오른쪽에 있는 요르단스의 것은 뒷문으로 나가려는 사나이의 머리 위에 있다. 당신은 이 사나이의 이름이 벨라스케스이고, 달리가 그의 그림에서 이 사나이를 화가인 벨라스케스와 함께 '7'로 표현했다는 것을 기억하고 있을 것이다. 방점처럼 이들 머리 위에 각각 자리 잡고 있는 두 그림의 위치로 보아서 벨라스케스는 이 남자에게 의미를 부여했을 수 있다.

소실점은 트라우마의 지점이며 아우라로 장식된다

이들이 서로 관련이 있는지에 대해서는 알려져 있지 않지만, 뒷문에 서 있는 사나이의 이름이 예사롭지 않다. 「시녀들」의 화가인 벨라스케스와 같기 때문이다. 무의식은 '시니피앙'의 유사성과 인접성을

따라 이동한다. 달리는 「「시녀들」의 해석」그림21에서 벨라스케스와 그의 앞에 있는 캔버스를 '7'로 형상화하고, 이 호세 니에토 벨라스케스도 '7'로 그렸다. 달리가 화가인 벨라스케스와 숙사관리인인 벨라스케스를 단지 이름의 '시니피앙'이 같아서 '7'로 형상화한 것일까?

우리는 앞에서 「시녀들」에서 소실점이 바로 이 남자——호세 니에토 벨라스케스——의 팔꿈치 부근이라는 것을 확인했다. 포스터는 "선 원근법에서 소실점은 트라우마(trauma)의 지점과 연관 지어질 수 있다"[14]고 보았다. 그녀의 해석을 근거로 하여, 캔버스의 '절단'을 벨라스케스의 트라우마 지점으로 여기는 우리의 해석과 「시녀들」에 대한 달리의 '해석'을 연결 지으면 소실점 부근에 서 있는 호세 벨라스케스는 화가 벨라스케스의 트라우마와 관련이 있음을 확인할 수 있다.

달리의 「「시녀들」의 해석」에서, '절단'된 캔버스인 '7'은 '절단'된 주체인 화가 벨라스케스 '7'로 이어지고 그것은 '절단'된 트라우마와 연관 있는 소실점 자리의 호세 니에토 벨라스케스 '7'에 이른다. 달리는 이들을 모두 '7'로 형상화하여 절단된 캔버스의 트라우마가 점강법처럼 소실점으로 귀결되는 것을 보여주며, 소실점의 자리가 곧 '트라우마'의 지점임을 암시해준 것인지도 모른다. 그런데 흥미로운 것은 트라우마의 지점인 소실점의 위치가 '아우라'(Aura)로 장식된다는 것이다. 레오나르도 다 빈치(Leonardo da Vinci, 1452~1519)의 「최후의 만찬」(L'ultima Cena)그림41에서 그리스도는 화면 중심에 있는 식탁 가운데 앉아 있는데, 그의 머리는 정확히 소실점의 위치에 있다. 그런데 예수의 머리를 장식하고 있어야 할 아우라가 없다. 화가가 '창문'을 그의 머리에 위치시켜 '아우라'를 대신하고 있기 때문

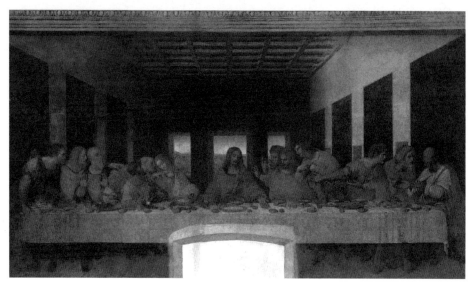

41 레오나르도 다 빈치, 「**최후의 만찬**」, 1498,
회벽에 템페라화, 밀라노, 산타마리아 델레 그라치아 성당.
그리스도의 머리가 있는 창문은 소실점의 위치이자 트라우마의 지점이다.
창문의 빛이 '아우라'를 대신하여 그곳을 장식한다.

이다. 『성경』에 따르면, 예수는 인류의 '트라우마'인 원죄를 속죄하기 위한 대속물이다. 그는 십자가에서 죽는 '트라우마'로 인류를 구원했기 때문에 트라우마를 트라우마로 봉합하며 성화(聖化)되었다.

그렇다면 「시녀들」의 소실점의 위치, 즉 벨라스케스의 트라우마를 지시하는 뒷문의 '벨라스케스'의 자리에도 아우라가 있을까? 뒤쪽으로 열린 이 문은 주변에 비해 유난히 밝다. 그것이 예수의 머리 뒤에 있는 창문과 닮았다는 점은 참으로 의미심장하다. 그래서 달리는 「「시녀들」의 해석」에서 뒷문을 소실점에 위치시키고 그곳을 아우라처럼 가장 환하게 표현했다. 그러나 이 지점이 아우라처럼 환상의 대상일 수 있는 이유는 다른 곳에 있다.

「시녀들」에는 소실점^{도표4}으로 귀결되는 선들(AA′, BB′, CC′)과는

또 다른 선이 숨어 있다. 호세 벨라스케스의 머리에서부터 수녀 복장을 한 여인과 함께 있는 아스코나라는 남자의 머리로 선을 이은 후, 그것을 다시 화가 벨라스케스의 머리로 이어보자. 이 선은 마르가리타 공주 왼편에 있는 이사벨의 머리로 갔다가 화면 오른쪽 앞에 있는 마리 바르볼라의 머리로 이어진다. 이 선의 마지막에 있는 그녀의 시선은 「시녀들」 밖의 어느 한 지점을 향한다. 그곳은 「겹쳐진 삼각형」^{도표15}에 따르면 바로 환상의 대상인 '응시'의 자리다.

「시녀들」 속의 벨라스케스는 「겹쳐진 삼각형」의 '표상의 주체'가 되어 그림 속에 있다. 「시녀들」을 위에서 내려다본 상태로 오른쪽으로 90도 회전시키면 「겹쳐진 삼각형」의 오른쪽 반의 구도가 된다. '이미지와 스크린'이 겹쳐진 곳은 「시녀들」의 표면이며 '응시'는 그림 바깥에 놓여 있다. 그곳이 바로 호세 벨라스케스에서 시작하여 마리 바르볼라로 이어지는 선이 귀결되는 지점이다.

'절단'된 캔버스에서 시작된 외상은 화가인 벨라스케스를 지나서 '호세 니에토 벨라스케스'의 위치에서 강조되고, 그것은 다시 그림 밖에 있는 '응시'를 가리키면서 '트라우마'의 지점이 '대상 a'와 관련이 있음을 지시하고 있다. 하지만 이러한 사실은 「시녀들」을 정신분석적으로 해석할 때에만 드러난다. 그것이 바로, 「시녀들」이 수수께끼처럼 느껴지며 우리를 매료시키는 이유다.

환상의 공식($S◇a$)은 '대상 a로서의 응시'가 만들어내는 환상을 이해하는 데 도움을 준다. 주체(S)가 시니피앙에 의해 절단되어($◇$: coupure: 절단, 베인 상처) 분열된 주체(S)가 될 때 실재계가 영원히 떨어져 나간다. 이 실재계—대표적인 것이 어머니임—의 파편인 대상 a(a)가 주체에 생긴 절단($◇$)을 장식하게 된다. 이 공식($S◇a$)은

벨라스케스($)가 절단된(◇) 캔버스 앞에 있는 모습과 그 캔버스 앞 어딘가에 대상 a로서의 응시(a)가 장식되어 있는 모습을 연상시킨다.

우리는 이제 거울이라는 '환상'을 중심으로 「시녀들」을 분석하기 시작하여 주체의 '절단'을 거쳐서 대상 a인 '응시'에 도달하게 되었다.

응시는 보는 자가 보는 이미지에서 자신을 노려보는 자신을 보는 것이다

대상 a로서의 응시는 환상의 대상인 동시에 우리를 '불안'하게 하는 요소다. 왜냐하면 대상 a는 '욕망'의 대상이었던 어머니가 떨어져 나갈 때 남긴 '파편'이기 때문이다. 욕망의 대상인 어머니는 금지되어 있고, 금지된 것을 욕망하니 불안할 수밖에 없다. 응시를 이해하기 위해 늑대 인간이 꾼 늑대 꿈을 자세히 읽어보자.

> 나는 밤에 내가 침대에 누워 있는 꿈을 꾸었다. ……갑자기 창문이 저절로 열렸고, 나는 그 창문 앞 커다란 호두나무 위에 앉아 있는 하얀 늑대 몇 마리를 보고 두려웠다.[15]

늑대 인간은 꿈에서 늑대를 보고 두려웠다고 말한다. 프로이트는 늑대 꿈은 늑대 인간이 '원장면'(Urszene, primal scene)을 목격한 것이라고 해석한다. 원장면은 어린아이가 실제로 관찰하거나 몇 가지 단서를 통해 추측하고 상상하는 부모의 성교장면을 말한다. 일반적으로 어린아이는 그것을 아버지가 행사하는 폭력 행위로 해석한다. 그리고 그 장면은 아이에게 성적 흥분을 불러일으키고 이것은 자신이 거세될지도 모른다는 거세 환상으로 이어진다.

원장면을 목격한 것이 아이를 흥분시키고 거세 환상을 일으키는 이유는 어머니를 욕망하기 때문이다. 마찬가지로 자신의 욕망이 그대로 드러난 꿈으로 인해 늑대 인간은 불안해진 것이다.

그런데 원장면을 목격한 것과 응시는 무슨 관련이 있는가? 프로이트는 원장면, 거세 환상, 유혹장면을 '원환상'(Urphantasien, primal fantasy)이라고 했다. 라캉식으로 말하자면, 원환상은 주체가 하나의 '시니피앙'에 의해서 표상되는 순간이다. 그래서 이 환상을 분석하면 주체를 거세시키는 하나의 시니피앙이 등장하게 마련인데 늑대 인간에게는 그것이 'V'다. 그가 늑대 꿈을 꾼 그때가 'V'시(다섯 시)였던 것이다. 'V'는 늑대 인간을 표상하는 '시니피앙으로서의 남근'이다.

그 순간 주체는 상징계로 진입하며 실재계가 떨어져 나간다. 물론 이때 실재계의 파편인 대상 a가 남게 된다. 늑대 인간은 원장면에서 실재계의 파편인 대상 a로서의 응시를 목격하게 되는데 그것은 바로 자신을 바라보는 늑대들의 '시선'이다. 이 시선을 우리가 일상에서 사용하는 '시선'(eye)과 구분하기 위해 '응시'(gaze)라고 한다. 응시를 만나면서 불안해지는 이유는 그것이 욕망의 대상인 어머니, 즉 실재계의 파편이기 때문이다. 늑대 인간은 앞의 인용문을 다음과 같이 스스로 해석했다.

그 꿈에서 '갑자기 창문이 저절로 열렸다.' ……'그것은 "내 눈이 갑자기 뜨였다"라는 뜻이어야 한다. 나는 자고 있었고, 그러다가 갑자기 잠에서 깼고, 내가 깨었을 때 나는 뭔가를 보았는데 그것은 늑대들이 있는 나무였다.'[16]

창문이 저절로 열린 것이 아니라 꿈꾸는 자가 눈을 뜬 것이며, 늑대들에 집중한 응시는 꿈꾸는 자의 응시다.[17] 이것은 프로이트도 지적했듯이 어떤 '반전'이 발생한 것이다. "늑대를 보는 꿈을 꾸는 아이는 부모들이 자신을 보는 방식으로 그들을 노려보는 자신의 응시를 본다."[18] 이것은 주체와 객체가 바뀐 것을 의미한다. 즉 능동성과 수동성이 바뀐 변형, '자기가 자신을 보는 것'을 '남이 나를 보는 것'으로 변형했다는 것이다. 보는 자는 보는 이미지에서 자신을 노려보는 자신을 보는 것이다.

그것이 어떻게 가능한가? 그런데 그것이 바로 '응시'다. 응시란 자신과 한 몸이던 실재계를 대표하는 어머니가 떨어져 나갈 때 생긴 '나머지'인 동시에 파편화된 주체의 일부이기 때문이다. 그래서 비버만(Efrat Biberman)은 늑대 인간이 본 이미지는 '주체' 자신의 무엇인가를 함유한다고 보았다. "이 이미지는 절대로 보는 자와 구별되지 않는다. 왜냐하면 그것은 보는 주체인 자신의 응시를 포함하기 때문이다."[19]

비버만은 늑대 꿈의 이미지와 이것에 대한 프로이트와 라캉의 해석이 "시각장(visual field)에서의 서사성에 대한 대안적인 사고방식을 제공"[20]한다고 보았다. 하지만 묘사된 이미지와 그림 사이에는 상당한 거리가 있으며, 게다가 정신분석적 담화는 임상활동이기 때문에 그림의 내용에 정신분석적 담화를 사용하는 것은 결코 자명한 것이 아니라고 보았다. 이러한 제한에도 정신분석적 담화가 그림을 이해하는 데 생산적일 것이라고 본 그의 견해에 공감하는 이유는, 기존의 이론들이 해결하지 못하는 「시녀들」의 시선의 문제를 해결해주기 때문이다. 이 시선은 우리가 아는 시선이 아니라 응시며, 「시녀

들」에 나타나 있지 않으면서 우리의 불안을 불러일으킨다.

무의식이 큰타자로부터 거꾸로 된 형태로 되돌려받는 주체의 담화이듯이, 응시는 자신의 시선이지만 자신이 아닌 누군가가 자기를 주시하고 있는 것처럼 주체에게 되돌려주는 시선이다. 그래서 우리는 응시 아래 놓여 있는 「시녀들」을 보면 불안하다. 동시에 응시는 욕망과 환상의 대상이므로 우리를 매료시킨다.

9

끝이 없는 분석

"그렇게 「시녀들」의 분석은 다시 시작되고,
그 분석은 뫼비우스의 띠처럼 다시 그 자리로 되돌아오게 될 것이다.
그리고 그것은 또다시 시작될 것이다.
그러한 의미에서 「시녀들」의 분석은 끝이 없고,
영원히 다시 시작되는 행위만 되풀이될 것이다."

'오인'의 좁은 문으로 들어가라

벨라스케스의 「시녀들」그림3은 그것을 보는 사람들로 하여금 해석해보고 싶은 욕망을 불러일으킨다. 그리고 그것은 거울이 만드는 수수께끼 같은 '거울 이미지'에서 출발한다. 벨라스케스의 거울은 우리를 매료시키는 동시에 좌절시키고 언제나 분석의 발목을 잡는다. 왜냐하면 보통 거울 이미지는 실재의 반영인데, 벨라스케스의 「시녀들」이 보여주는 거울 이미지는 실재의 반영으로는 설명할 수 없는 '환상'을 품고 있기 때문이다.

그렇기 때문에 만약 그의 거울 이미지를 실재의 반영으로 보는 감상자가 있다면, 그는 분명 벨라스케스가 만드는 거울놀이에 빠져서 길을 잃어버리게 마련이다. 그러한 환상의 대표적인 예가 뒤쪽 벽면에 있는 조그만 거울에 비친 펠리페 4세 부부의 이미지와 오른손잡이로 그림 속에 등장하는 화가 자신이다. 그리고 뒷면의 일부만 보여줄 뿐 앞면의 그림은 보여주지 않음으로 해서, '등을 지고 있는' 캔버스 '앞면'이 완성된 「시녀들」과 일치하지 않을 가능성도 그중의 하나다.

그러한 환상은 항상 「시녀들」을 해석하고픈 관객을 미궁에 빠뜨리고 만다. 벨라스케스가 만들어놓은 미로에서 빠져나오는 방법 중 하나는 「시녀들」을 정신분석으로 해독하는 것이다. 그러나 여기서 유의해야 할 것은, 그림 속 환상이 단순한 공상이나 허무맹랑한 상상이 아니라는 점이다. 환상은 얼핏 보아 작가의 오인이나 착각처럼 보이지만, 실은 작가 자신의 '무의식'이 드러난 것이다. 무의식은 항상 그러한 오인을 통해 드러난다. 따라서 정신분석에서 '오인'은 무의식에

이르는 열쇠이자 좁은 문이다. 그것을 통해 우리는 사후적으로 그의 무의식적인 구조를 깨워낼 수 있었다.

반복되는 이미지

우리에게 오인을 불러일으키고, 또한 작가 자신의 오인을 숨기고 있는 대표적인 이미지는 '돌아앉은 자세'다. 그 자세는 「거울을 보는 비너스」그림6에서는 '돌아누운 비너스'로, 「아라크네의 우화」그림5에서는 '돌아앉은 아라크네'로, 「시녀들」에서는 '돌아앉은 캔버스'로 나타났다.

이렇게 벨라스케스는 '돌아앉은 자세'를 자주——아마 '반복적으로'라고 말해도 크게 틀린 말은 아닐 것이다——자신의 그림 속에 삽입하지만, 정작 자신은 그 의미를 몰랐다. 즉 무의식적이라는 말이다. 사실 대부분의 작가들이 각자 선호하는 이미지가 있지만 그것의 무의식적 의미를 알고 그리는 이는 드물 것이다. 그러한 상황은 그림 분석가나 비평가도 마찬가지다. 그만큼 반복적인 이미지를 정신분석의 관점에서 접근한 작가나 연구자는 드물다. 이 책의 의미는 바로 정신분석적 접근 방법을 도입하여 벨라스케스 작품의 숨은 의미를 드러냈다는 것이다.

상관텍스트

먼저 우리는 돌아앉은 자세가 정신분석적으로 '남근적' 어머니를 나타낸다고 보았다. 그것은 무엇보다도 상관텍스트적으로 증명되었는데, 「거울을 보는 비너스」의 원형이 된 「잠자는 헤르마프로디토스」그림11라는 조각품이 그렇고, 「아라크네의 우화」에서 '아라크네'의

신화적 상징성이 그렇다.[1] 이미 본문에서 밝혔지만, 아브라함의 보고에 따르면 거미는 어머니, 특히 '남근을 가진' 어머니를 상징한다.

사실 어머니를 포함한 모든 여자는 남근을 가지고 있지 않다. 이미 그들은 거세된 것이다. 그러나 정신분석에 의해 밝혀진 바에 따르면, 어린아이는 어머니에게 남근——그것도 어른이기 때문에 커다란 남근——이 있다고 상상한다. 그렇다면 그것은 모순 아닌가? 정상적인 관점에서 보면 그것은 분명 모순이다. 그러나 그러한 모순을 모순이라고 생각치 않는 심리 메커니즘이 있다. 말하자면 어머니에게 남근이 없음을 알면서도 그것을 인정하지 않는 것인데, 정신분석에서는 이러한 심리 작용을 '부인'(disavowal)이라고 한다.

주체의 분열

그렇다면 왜 그러한 결과가 생기는 것일까? 다 알다시피, 주체가 어떤 시니피앙——남근의 시니피앙——에 의해 표상되면, 분열 이전의 주체(S)는 시니피앙의 원리에 의해 두 시니피앙 사이에서 분열된다(그것을 라캉은 $\$$로 표시한다)[2]. 어떤 시니피앙(S_1)이 주체를 표상할 때 그 시니피앙의 가치는 다른 시니피앙(S_2)과의 차이에 의해 결정되므로 S_1은 필연적으로 S_2를 지향할 수밖에 없다. 말하자면 S가 S_1에 의해 표상되는 순간, 시니피앙의 자율적 법칙에 의해 S_1은 S_2를 향해 떠나고, 그 사이에서 S는 나타났다 사라진다.

남근의 시니피앙은 (−1)에 이른다

게다가 S_2를 향한 S_1의 움직임——가치 결정을 위해서는 필수적인

움직임──은 성공하지 못하고 실패하고 만다. 왜냐하면 S_2도 시니피앙이기 때문에 S_2의 입장에서도 S_1을 향해야 하기 때문이다. 결국 S_1의 가치를 결정하기 위한 움직임은 S_2를 거쳐 다시 S_1 자신으로 되돌아오게 마련이고, 결국 S_1이 가치를 갖기 위해서는 자기 자신과의 차이가 있어야 한다. 즉 S_1이 S_1이 아니어야 한다. 이것을 산식으로 표시하면 '$S_1 = -S_1$'이다. 결과적으로 S_1의 가치를 결정해줄 마지막 시니피앙은 그것이 속한 시니피앙의 전체 집합 속에는 없는 것이다. 우리는 이것을 (-1)로 표시해왔다.

(−1)과 거세

그에 따라 남근의 시니피앙으로부터 출발한 시니피앙의 논리는 남근의 의미 작용에 도달하지 못하게 되는데, 그러한 '실패'가 남녀의 성별화에 상상적으로 대입된 것이 바로 여자의 '거세'다. 다시 말해 프로이트에 따르면, 남근과 거세의 양극에서 남근과 동일시하면 육체적인 성과 관계없이 심리적으로 남성이 되고, 거세와 동일시하면 심리적인 여성이 된다.

그럼에도 여성이 거세되었다는 사실을 거부하고 여성(특히 어머니)에게 남근이 있다고 믿는 것이 앞에서 말한 '부인'의 메커니즘이다.

대상 a

다른 한편, 라캉에 따르면 존재를 시니피앙에 의존하여 표상하려는 움직임은 (-1)로 말미암아 실패하고, 그 (-1)의 구멍으로 표상되지 못한 부분(부분 대상)이 떨어져 나가는데(라캉은 그렇게 추방된 부분 대상을 '대상 a'라고 명명한다), 주체는 그것을 충전하기 위하

여 환상이라는 대체물을 주조한다. 그 대표적인 환상의 대상이 젖가슴과 똥, 그리고 응시와 목소리다.

절단에서 대상 a를 거쳐 환상에 이르는 무의식적인 길

우리가 이 글에서 살펴보고자 한 것은, 남근의 시니피앙에 의한 '절단'에서 '대상 a'와 '환상'에 이르는 무의식적인 길이 「시녀들」에 어떻게 나타나고 있는가 하는 것이었다.

절단

우선 「시녀들」의 왼쪽에 자리하고 있는 '캔버스 뒷면'은 결핍된 남근의 시니피앙에 해당하는 '절단'이다. 왜냐하면 그것은 「시녀들」이라는 그림에 아무런 의미가 없는—즉 대상이 비어 있는—부분일 뿐만 아니라, 그 부분의 앞면에 무엇이 그려져 있는지 독자들의 상상만 자극하기 때문이다.

엄격하게 말하면 그 앞면의 부분은 관객의 의구심을 자극할 뿐, 실제로는 관객이 보고 있는 대로 아무것도 없는 「시녀들」이라는 캔버스의 뒷면—돌아앉은 캔버스 뒷면은 「시녀들」에서는 그려져 있지만 실제로 그것의 앞면은 「시녀들」이라는 캔버스의 뒷면과 바로 붙어 있다는 의미에서—만 있을 것이다. 그야말로 앞뒤가 똑같이 캔버스의 뒷면으로 장식되어 있는 것이다. 우리가 그것을 이 그림의 절단 또는 구멍으로 보는 까닭이 거기에 있다.

소실점과 응시

그로 말미암아 그 구멍으로 떨어져 나간 '대상 a'로서의 '응시'가 캔버스 밖에서 캔버스 안을 바라보며 욕망의 대상을 찾는다. 사실 그 응시의 초점은 정확하지 않다. 단지 우리는 대충 그것이 그림 밖에 위치한 거울에 의해 반사되면서 뒷벽의 거울 어디쯤 가서 닿고 있다는 것만 짐작할 수 있다. 대개 우리는 그곳을 소실점의 자리라고 보며 그 거울에서 답을 찾으려 한다.

그런 의미에서도 이 거울은 우리가 오인하도록 만드는 거울이다. 하지만 해결의 단서는 오인의 지점에서 멀리 있지 않다. 「시녀들」의 소실점은 오히려 거울 옆에 있는 뒤로 난 문에 서 있는 남자의 팔꿈치 부분이기 때문이다. 벨라스케스는 무의식적으로 그곳을 중심으로 그림의 등장인물들의 시선을 거미줄의 씨실과 날실처럼 서로 교직시키면서, 궁극적으로는 모든 시선이 하나의 핵심을 향하여 지그재그로 움직이며 집결하도록 만들고 있다. 다시 말해 모든 등장인물의 시선이 제각각인 듯이 보이지만 결국 벨라스케스와 동명이인인, 소실점에 있는 이 사나이에게로 환원되고, 그는 그림 밖에 있는 '응시'의 지점을 지시한다.

해석의 블랙홀

그러나 어느 한 시선도 초점이 명확하지 않기 때문에, 우리가 핵심이라고 분석한 지점을 중심으로 가장자리를 빙빙 돌 뿐 중심에 무엇이 있는지를 보여주지 않는다. 그것이 연구자들을 마지막으로 얽혀들게 만드는, 「시녀들」의 올가미이자 블랙홀이다. 그곳은 마치 거미줄에 걸린 곤충을 잡아먹기 위해 거미가 기다리는 자리와 같다. 그곳

에 이른, 「시녀들」을 해독하고자 하는 욕망을 가졌던 모든 감상자와 비평가는 그 거미에 잡아먹히고 만다. 그것은 말 그대로 해석의 블랙홀이다.

그런데 역설적이게도 그 블랙홀은 해독의 유혹을 발산하는 곳이기도 하다. 그리하여 「시녀들」의 모든 해독자는 해석의 불가능에 부딪치면서도 다시 분석을 시작해야 한다는 것을 절감한다. 그렇게 「시녀들」의 분석은 다시 시작되고, 그 분석은 뫼비우스의 띠처럼 다시 그 자리로 되돌아오게 될 것이다. 그리고 그것은 또 다시 시작될 것이다. 그러한 의미에서 「시녀들」의 분석은 끝이 없고, 영원히 다시 시작되는 행위만 되풀이할 것이다.

10

「시녀들」을 둘러싼 여러 해석

"푸코가 고전시대라고 지칭하는, 그리고 「시녀들」의 배경이 되는
17세기의 에피스테메는 '표상'이다. 그는 '표상'을 르네상스의
에피스테메인 '유사'와 대립시킨다. 르네상스 시기의 미술은 있는 그대로를
'모방'하는 데 중점을 두었지만, 표상에서는 원본과
복사본의 모습이 같을 필요가 없다."

미셸 푸코의 해석과 사실적인 해석들

푸코는 『말과 사물』(*Les Mots et les choses*)의 첫머리를 벨라스케스의 「시녀들」의 분석으로 시작했다. 그 이후로 이 그림은 더 주목받게 된다. 그리고 20년 정도 더 지나서 스나이더(Joel Snyder), 앨퍼스 (Svetlana Alpers) 등을 중심으로 이 작품에 대한 연구가 계속되었고, 2000년대에 들어서면서 논의가 더욱 활발해지고 있다. 물론 어떤 연구자도 「시녀들」에 대한 푸코의 해석에 대한 언급을 빠뜨리지 않는다.

「시녀들」에 대한 가장 심오한 연구가 왜 푸코의 것이어야 하는가

하지만 앨퍼스[1]는 「시녀들」에 대한 가장 심오한 연구가 왜 푸코의 연구여야 하는가에 대해 의문을 던진다. 앨퍼스는 자신의 연구를 주로 이미지의 이데올로기 측면에 맞추는데, 「시녀들」의 연구가 푸코의 것이 중심이 되는 것도 이데올로기적이라고 보는 듯하다.

본조르니(Kevin Bongiorni)[2]가 보기에, 「시녀들」을 분석하는 데 푸코의 해석을 빠뜨릴 수 없는 이유는, 푸코가 이 그림이 고전적인 재현의 본성을 이해하는 열쇠를 쥐고 있다고 보았기 때문이고, 무엇보다도 「시녀들」에 대한 최근의 사유에 가장 큰 영향을 미친 사람이 푸코이기 때문이다.

진중권[3]은 「시녀들」에 대한 푸코의 해석은 독창적인 것이 아니며, 구소련 미술사학자인 알파토프의 논문을 참고했을 확률이 높다고 보았다. 푸코는 이 그림에 세 시선이 교차한다고 보는데 그것은 (1)왕궁의 삶을 보고 있는 관찰자의 시선 (2)공주를 비롯한 모델들을 바라

보는 국왕 부처의 시선, 그리고 (3)이 장면을 그리고 있는 화가의 시선이다. 그는 푸코가 언급하는 이 해석과 다르지 않은 알파토프의 논문 일부를 인용하면서 「시녀들」의 시선에 대한 푸코의 독창성을 인정하지 않는다. 그렇다고 그가 이 그림의 해석에 대한 푸코의 영향력과 『말과 사물』에서 「시녀들」의 분석이 차지하는 중요성을 감하려는 것은 아닌 듯하다.

「시녀들」에 대한 연구를 푸코의 글에서 시작하는 것이 이데올로기적이든, 푸코의 주장이 자신의 독창적인 것이 아니든 간에 「시녀들」에 관한 연구는 푸코에서부터 시작해야 한다. 그 이유는 무엇일까?

푸코, 표상에 주목하다

먼저 「시녀들」에 대한 푸코의 해석을 알기 위해서는 '에피스테메'(Episteme)라는 개념을 이해해야 한다. 푸코는 고고학적인 관점에서 지식의 단절과 불연속을 나타내기 위해 이 개념을 사용한다. 여기서 '고고학'이란 진리라는 이름으로 당연시되는 사고방식을 하나의 지층으로 보고 그 지층의 메커니즘을 드러내는 작업이다.

그의 고고학적인 탐구는 서구 문화에 있는 두 줄기의 거대한 불연속을 보여주었다. "첫 번째의 불연속은 고전주의 시대(대략 17세기 중반)의 개막을 선포하며, 19세기 초에 시작되는 두 번째 불연속은 근대성의 개막을 알린다."⁴⁾ 푸코에 따르면 벨라스케스가 살았고 「시녀들」이 그려진 17세기는 고전시대다. 이 시기는 앞 시기인 르네상스 시기와 깊은 단절이 있는데 그는 그것을 설명하기 위해 「시녀들」을 사용한다.

푸코는 고전시대의 에피스테메를 '표상'(représentation)에서 찾으

며 그것을 르네상스의 에피스테메인 '유사'(類似, ressemblance)와 대립시킨다. 유사성은 원본과 복제 사이의 닮음이 있어야 한다. 다시 말해 르네상스 시기의 미술은 현실을 이미지로 옮길 때 있는 그대로를 '모방'하는 데 중점을 둔 것이다.

반면, 푸코가 고전시대라고 지칭하는, 「시녀들」의 배경이 되는 17세기의 에피스테메는 '표상'이다. 표상에서는 원본과 복사본의 모습이 똑같을 필요가 없다. 푸코는 이것을 '상사'(相似, similitude)라고 표현한다. 현실의 '나무'는 우리말로는 '나무'로 표기하지만, 영어로는 'tree'로, 불어로는 'arbre'로 표기한다. 현실의 '나무'는 '나무, tree, arbre'와 아무런 관련이 없다. 지시물과 시니피앙의 관계가 자의적이듯 표상도 그렇다.

재미있는 것은, 제욱시스와 파라시오스의 그림 경쟁으로 이것을 설명할 수 있다는 것이다. 제욱시스는 새의 눈을 속일 정도로 있는 그대로의 현실을 모방하는 뛰어난 능력을 가진 자였고, 그 능력은 르네상스 시기의 에피스테메인 '유사'와 같은 것이다. 반면, 제욱시스의 눈을 속인 파라시오스의 베일 그림은 고전시대의 에피스테메인 '표상'에 견줄 수 있다. 베일 그림은 그 뒤에 무언가가 있다는 생각을 하게 한다. 그것은 그림을 보는 이에게 그가 욕망하는 것이 거기에 있다고 여기게 하면 되는 것이지 그 대상과 그림이 일치할 필요는 없다.

그런 점에서, 푸코가 「시녀들」을 고전시대의 표상의 표상으로 규정하며 분석한 사실은 이 작품을 실재가 아닌 환상으로 풀어가려는 우리에게 흥미로운 관점이다. 「시녀들」을 해석한 푸코에 대한 평가가 어떻든 간에 그의 해석은 정신분석적 방법론에 근접하고 있다. 그

것이 실재가 아니라 '표상'에 주목하기 때문이다. 정신분석에 따르면, 인간의 생물학적 본능이 심리와 만날 때 하나의 '표상'이 억압되며 인간은 무의식적인 존재가 된다.

사실적인 해석들

'표상'에 주목하는 푸코를 제외한 대부분의 해석들은 「시녀들」을 사실적인 관점에서 해석한다. 벨지[5]는 사실적인 방법을 도입한 이론가들의 설명을 다음과 같이 정리한다. 팔로미노(Antonio Palomino, 1653~1726)에 따르면, 「시녀들」은 펠리페 4세가 기분전환 겸 왕비와 공주, 시녀들과 함께 벨라스케스가 「시녀들」을 그리는 것을 구경하러 자주 들르곤 했으며, 「시녀들」은 이러한 비공식적 모임들 중의 하나를 묘사하고 있는 그림이다.

유스티는 "왕과 왕비가 초상화 모델이 되고 있는 중에 잠시 쉬기 위해 공주를 불렀는데, 왕은 여기서 또 다른 그림이 가능하다고 생각했고, 벨라스케스는 즉시 그 그림에 착수했다"[6]고 한다.

그리고 브라운(Jonathan Brown, 1939~)은 공주가 벨라스케스의 작업을 구경하러 왔다가 물 한 잔을 부탁하는 순간 왕과 왕비가 도착했고, 그래서 그들이 각기 단계적으로 다양한 모습으로 벨라스케스에게 인식된 것이라고 한다. 그러다가 그는 최근에 생각을 바꾸어, "매스티프 종의 개는 왕의 사냥개 중 하나였으며, 니콜라시토 페르투사토는 왕비의 시종인 호세 니에토 벨라스케스가 있는 뒤쪽에 열려 있는 문으로 왕과 왕비가 나가시게 하기 위하여 개를 발로 툭 차고 있는 것이라고 주장했다."[7]

그러나 이런 사실적인 관점으로 「시녀들」을 해독하려 하면 앞에서

밝힌 것처럼 뒤편 벽에 있는 '거울'과 그림 속에 들어가 있는 '화가'의 문제를 매끄럽게 해결하지 못한다. 이 그림의 의미를 읽어내려는 사람들은 그 사실을 잘 알고 있었기 때문에 여러 가지 새로운 주장들을 내세운다.

새로운 주장들

먼저, 설[8]은 두 개의 삼각형[도표16]을 사용하여 「시녀들」을 설명한다. 화가가 실제 세계의 공간 속에 있는 A(예술가의 관점)의 지점에서 묘사된 대상 또는 장면(O)을 바라본다면, 관찰자는 그림 공간 밖에 있는 B의 지점에서 그려진 표면(P)을 본다. 관찰자(B)가, 그려진 표면(P)을 대하는 각도는 예술가(A)가, 묘사된 대상(O)을 대하는 각도보다 둔각이다. 왜냐하면 관찰자는 대부분의 그림을 예술가가 본 본래의 장면보다 더 가까이에서 보기 때문이다. 관찰자는 환영성을 감안하여, 그려진 표면(P)을 묘사된 대상이나 장면(O)으로 보는 것이다.

그래서 설은 화가가 그리는 대상이 존재하지 않을 수도 있고, 화가는 보이지 않는 상황을 그릴 수도 있다고 본다. 그리고 그는 「시녀들」에는 해석될 수 없는 관점이 함께 존재한다고 보았다. 그는 이것을 역설이라고 말하며 두 가지를 제시하는데, 그중 두 번째 것이 설득력이 있다. 그 역설은 「시녀들」 속에 있는 화가를 해석하는 데서 생긴다. 설도 우리처럼 '화가'의 문제를 풀어야 한다는 데 주목하며 그것은 해석이 불가능한 역설적 지점이라고 보았다.

「시녀들」에서 벨라스케스는 그림 속으로 들어갔기 때문에 예술가의 관점(A)을 잃고, 그림에 있는 묘사된 장면(O)의 영역 안에서 「시

도표16 「설의 삼각형」

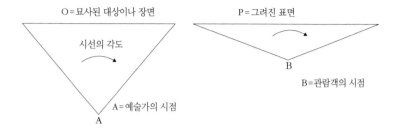

녀들」을 그리고 있다. 그러나 벨라스케스는 그 관점에서 묘사된 장면(O)을 그릴 수 없다. 왜냐하면 O를 규정하는 관점은 예술가의 관점인 A이기 때문이다.

그래서 그는 「시녀들」은 벨라스케스가 본 것도 아니고 볼 수 있는 것도 아니고 그것은 '주체'가 보았거나 볼 수 있었던 것을 모방한 것이라고 본다. 여기서 주체는 '국왕 부부'이며, 「시녀들」은 '자기 지시적'인 사실의 결과물이라고 보았다. 아마도 자기 지시적이란 뜻은 주체인 국왕 부부가 그림에 반영되어서 자신들을 그림으로 지시한다는 의미인 듯하다. 하지만 그는 「시녀들」에서, 우리가 제기한 거울과 화가의 문제를 시원하게 해결하지 못하고, 그림 속에 있는 벨라스케스가 본 것이 무엇인지도 밝혀내지 못한다.

본조르니는 자신의 논문[9]에서 사실적이 아닌 관점의 새로운 주장들을 잘 정리하여 보여준다. 스나이더[10]는 「시녀들」에 있는 거울과 거울의 반영은 자연적인 것이 아니고 화가의 '기술적' 산물이라고 본다. 「시녀들」은 두 개의 기능에 이바지하는데 하나는 공주의 교육을 위한 매뉴얼을 시각적으로 제시하는 기술이며, 둘째는 화가가 그

림에 반영되게 하는 화가 자신의 기술을 보여주는 것이다. 즉 왕가와 시녀들, 그리고 화가를 하나의 이미지 속에 보여주는 「시녀들」은 교육적인 역할을 하는 동시에 자기 반영적인 기술을 보여준다는 것이다.

한편 브라운은 「시녀들」이 화가의 고매한 위상을 보여주기 위해 전력을 다한 결과라고 보았다. 「시녀들」이 장인(匠人, craftsman)으로 여겨지던 화가의 위상을 고귀한 예술가의 위상으로, 예술의 지위를 기술(craft)에서 교양(liberal art)으로 상승시켰다는 것이다.

그리고 앨퍼스[11]는 이 그림에는 "보는 주체의 위치를 특권화"하는 것과 "재현된 세계와 장면의 대상성의 특권화"가 공존하여 교차하고 있어서 만족스런 독해가 불가능하다고 보았다. 앨퍼스가 보기에 「시녀들」에는 원근법적인 시선, 다시 말해, 주체가 특권을 누리는 위치에서 바라보는 시선이 있는 동시에 주체의 대상인 장면에도 특권이 부여되어 쉽게 독해할 수 없다는 것이다.

앨퍼스는, 「시녀들」을 해독하는 데 실패하는 것은 그 작품 자체에 원인이 있지 않고, 그 그림을 길들이기 위해 비평이 고용한 해석적인 절차라고 보았다. 아마도 주체만을 특권화하는 관점에서 해석하려는 방법, 즉 원근법적인 방법에서 해석하려는 것이 문제라는 뜻인 듯하다. 그래서 「시녀들」의 문제는 그 그림이 아니라 해석자들과 비평가들에게 있다는 것이다. 앨퍼스는 해석자들의 해석이 「시녀들」을 풀어낼 수 있는 근본적인 요소들을 보지 못하도록 '눈감게' 만든다는 것을 강조했다.

기존의 정신분석적 해석들

이들의 주장은 사실적인 관점에서는 벗어났지만, 다음과 같은 문제를 여전히 미결로 남겨두고 있다. 첫째, 펠리페 4세 부부의 모습이 반영되어 있는 뒤편 벽의 거울이 거울처럼 보이지만 거울이 아니라는 점. 둘째, 뒷모습만을 보여주는 커다란 캔버스 앞면이 과연 「시녀들」의 앞면과 일치하는가 하는 점. 셋째, 모델들의 시선이 모두 서로 다른 곳을 향하고 있는 점 말이다.

「시녀들」의 해석에 실패하는 이유

벨라스케스는 비평가들이 「시녀들」을 마음껏 분석할 수 있도록 사실주의적 기법이라는 미끼를 그림 속에 마련해두었다. 그러나 그것들은 그의 욕망을 숨기기 위한 기교에 지나지 않기 때문에 사실적인 단서들로는 「시녀들」을 해결할 수 있는 실마리를 찾을 수 없다.

여기서 포의 『도둑맞은 편지』에서 뒤팽이 했던 말을 떠올리는 것은 지나친 비약일까? "그들은 인내심 강하고, 머리도 잘 돌아가고, 꼼꼼하고, 임무수행에 필요한 사항에 정통해 있다. 그러나 그들의 결함은 그 방법이 이번 경우와 이번 인물에 대해서는 효과가 없었다."[12] 파리 경찰들은 왕비의 도둑맞은 편지가 장관의 집에 있다는 것을 확신했으므로 3개월 동안 하룻밤도 쉬지 않고 거의 밤새도록 장관의 집을 수사했다. 그렇지만 그들은 도둑맞은 편지를 찾는 데 실패했다.

그러나 뒤팽은 장관이 훔쳐간 편지를 장관의 눈앞에서 훔쳐낸다. 파리 경찰이 사실적인 관점에서 편지를 찾으려 했기 때문에 실패했다면, 뒤팽은 편지를 훔쳐간 장관의 심리를 읽어냄으로써 편지를 찾

아내는 데 성공한 것이다.

뒤팽이 사용한 심리적 방법은 「시녀들」의 해독에도 유효하다. 벨라스케스의 작품은 기존의 사실적인 해석 방법과 이론으로는 완벽한 해석을 할 수 없다. 사실적인 방법이 실패할 수밖에 없는 이유는 그것이 "아주 교묘한 책략이었지만…… 프로크루스테스(Procrustes)의 침대와 같은 것으로, 거기에 억지로 키를 맞추려"[13] 했기 때문이다. 알다시피 프로크루스테스는 아테나이의 교외에 있는 케피소스 강가에 살면서 지나가는 나그네를 집에 초대하여 침대에 눕히고는 다리가 침대 길이보다 짧으면 잡아 늘어뜨리고 길면 잘라버렸다고 한다. 자신의 일방적인 기준에 다른 사람들을 끼워 맞추려는 아집에 사로잡힌 사람을 일컬을 때 '프로크루스테스의 침대'라고 한다. 그동안 「시녀들」의 해석에 실패할 수밖에 없었던 해석들은, 환상을 포함하고 있는 작품을 사실적인 방법으로 억지로 끼워 맞추어 해석하려 했기 때문이 아닐까.

정신분석적 해석들

그래서 우리는 「시녀들」의 분석에 '절단'과 '환상'을 중심으로 한 정신분석적 방법을 도입했다. 사실, 이 방법론으로 「시녀들」을 분석한 글들이 없는 것은 아니다. 그것들은 대부분 최근의 것인데, 대표적인 것이 벨지[14]의 것이다. 그녀는 푸코가 이 그림을 '표상'의 문제와 관련시켜 다루면서도 "자신을 시니피앙이 아니라 하나의 사건으로 봐달라는 그림의 제안을 받아들이고 있다"[15]고 말한다. 즉 그녀는 푸코가 이 그림을 사실의 반영으로 봤다고 본 것이다.

게다가 그녀는 푸코가 그림의 표면이라는 문제에 대해 소홀하게

다루고 있다고 지적하면서, 작품의 표면에 관심을 기울이면 「시녀들」이 제기하는 문제, 즉 화가가 잘못된 자리에 있다는 문제가 확실해진다고 주장했다. 다시 말해, 벨라스케스가 있는 "저곳에서 이 장면을 그릴 수 없다"[16]는 것이다. 이런 주장은 앞에서 다룬 설의 주장을 떠올리게 한다. 하지만 그녀는 어떻게 화가가 잘못된 자리에 있는지를 자세히 설명하지 않는다.

그러나 벨지가 관심을 기울이는 것, 즉 뒤편에 열린 문 밖에 서 있는 호세 니에토가 벨라스케스라는 이름을 가졌다는 사실, 그리고 푸코의 분석처럼 그가 「시녀들」이 우리에게 감추고 있는 것을 보고 있는 유일한 사람이라는 것, 「시녀들」은 "그것을 그리는 순간이 아닌, 기억 속의 어떤 순간을 보여준다"[17]는 지적은 이 글을 전개하는 데 도움을 주었다. 벨지는 '실재계, 대상 a, 욕망' 등의 정신분석적 용어를 사용하고, "이 그림의 무언가가 문화의 각본을 회피하고 있으며, 그 무언가는 「시녀들」을 욕망의 대상으로 만드는 무엇"[18]이라고 밝히고 있다. 그러나 그녀의 설명으로는 「시녀들」이 정신분석적으로 명쾌하게 해명되지는 않는다.

정신분석적으로 「시녀들」을 분석한 또 다른 글로는 플로트니츠키(Arkady Plotnitsky)와 비버만의 논문이 있다. 두 논문의 공통점은 '응시'의 문제를 다루고 있다는 것이다. 앞에서도 말했지만, 푸코가 보기에 「시녀들」에는 세 개의 시선이 있다. 「시녀들」 속에 화가의 시선은 직접적으로 보이고 국왕 부부의 시선은 거울 속에 간접적으로 나타나며, 관찰자의 시선은 보이지 않지만 「시녀들」을 보고 있다고 가정된다.

플로트니츠키[19]는 「시녀들」이 우리로 하여금 뇌의 작용을 포함한,

정신과 물질의 영역 내지는 힘들을 숙고하게 하고 그것에 직면하게 만든다고 보았다. 그것은 보이는 것(the visible)과 보이지 않는 것(the invisible)을 넘어서는 것이다. 그는 그것이 바로 '대상 a'로서의 응시며, 그런 직면을 떠올릴 수 있게 하는 「시녀들」과 우리의 만남을 '우연한 만남'(encounter)[20]이라고 본다. 비버만[21]은 플로트니츠키의 '우연한 만남'을 늑대 인간의 '늑대 꿈'으로 설명한다. 비버만은 그런 만남을 경험하는 순간의 시선이 곧 '응시'이며 그것은 자신이 바라보는 시각의 장(場)에 자신이 나타나는, 즉 분열된 주체를 표현하는 것이라고 본다. 그는 응시의 순간을 '환상'으로 여기며 환상은 주체가 주인공인, 상상적인 장면이라고 기술했다.

플로트니츠키와 비버만의 논문은 제8장을 개진하는 데 도움이 되었고, '보이는 것과 보이지 않는 것' 그리고 '시선과 응시'의 문제는 앞으로 진지하게 다루어야 할 주제다.

11

다시 보기

"현실은 주체 바깥에서 일어난 사건이기 때문에 일회적인 반면,
정신분석에서의 진실은 '말하는 주체의 진실'이다.
진실이 주체의 진실인 한, 주체의 욕망으로부터 자유로울 수 없으며,
진실은 욕망에 의해 변형·왜곡된다. 그런 의미에서 신화와 환상은
사실보다는 심리적 현실, 즉 진실 문제를 다룬다."

핵심용어를 중심으로

역설

우리는 제1장을 제욱시스와 파라시오스의 그림 겨루기로 시작했다. 그리고 이미지의 철학을 최초로 시도한 플라톤과 예술의 종말을 선언한 단토의 지각적 식별불가능성에 '역설'이라는 공통점이 있음을 알게 되었다. 그것은 생물학적 인간이 언어적 존재가 되는 순간 하나의 시니피앙이 절단됨으로써 생기는 구멍을 '뫼비우스의 띠'처럼 메우기 때문이다. 벨라스케스의 「시녀들」에서도 마주치는 이 역설을 우리는 정신분석적으로 풀어보려 했다.

구성

제2장에서는 「시녀들」의 감상자들이 '현기증'을 느끼며 미로에 빠지는 이유를 살펴보고, 이 문제적 텍스트를 분석할 때, "왜 하필이면 '정신분석'이라는 방법론을 사용하려는가?"라는 질문을 던짐으로써 우리의 방법론이 얼마만큼의 타당성 내지는 설득력이 있는지를 타진해보았다. 동시에 그림 분석에서 '구성'의 문제를 해석·재구성과 비교했다.

분석은 「시녀들」에 등장하는 요소인, 뒤편 벽에 걸린 '거울', 화면의 왼쪽 앞부분을 대부분 차지하지만 절단되어 돌아앉은 '캔버스', 뒤편 벽의 어둠 속에 잠겨 있는 '그림 속 그림들'을 지나서, 그림 속으로 들어간 '벨라스케스', 끝으로 그림 밖에 있는 '응시'의 순서로 진행되었고, 우리는 점점 더 깊은 곳에 있는 벨라스케스의 무의식을 탐구해 들어갔다. 여정은 벨라스케스의 환상인 '거울'에서 시작하여

그 환상의 대상인 '대상 a'에서 끝났고 우리는 결국 환상을 가능하게 하는 것이 바로 시니피앙에 의한 주체의 '절단'이라는 것을 밝혔다.

거울 이미지

제3장은 벨라스케스의 그림에 나타나는 대표적인 증상인 거울 이미지를 분석했다. 먼저, '거울'을 사용한 벨라스케스의 그림을 비교 분석하여 그가 그림을 그려내는 과정을 추론했다. 벨라스케스는 거울을 사용하여 그림을 신비스럽게 만드는 동시에 분석을 어렵게 만들었지만 도리어 그것은 분석의 실마리가 되었다.

우리는 벨라스케스 그림 속에 등장하는 거울, 특히 「시녀들」의 뒤쪽 거울이 실재가 아니라 '환상'임을 보여줌으로써 기존의 「시녀들」에 대한 분석과는 차별화된, 「시녀들」을 풀어갈 단서를 확보했다. 그리고 거울을 사용하여 벨라스케스가 만드는 순환의 기저에는 그의 욕망이 자리 잡고 있으며 그것을 감추기 위해 강조점을 마르가리타 공주에게로 이동시켰다는 것을 밝혀냈다.

돌아앉은 자세와 부인

제4장에서는 시니피앙에 의해 절단된 벨라스케스의 주체를 표상하는 '돌아앉은 자세'를 분석했다. 벨라스케스는 '거울 이미지'에 고착되어 그것을 자신의 그림 속에 반복적으로 사용했을 뿐만 아니라 거울 이미지를 사용하여 자신의 그림에 등장하는 주인공들을 모두 '돌아앉게' 만들었다. 그 자세는 바로 그를 좌지우지하는 '시니피앙으로서의 남근'이다. 그의 그림에서는 비너스와 아라크네가 돌아앉아 있고, 심지어 캔버스도 돌아앉아 있다. 단도직입적으로 말해, '돌

아앉은 자세'가 숨기는 것은 '남근적 어머니'다. 이것은 여러 작품들의 상호텍스트성을 통해서 증명되었고, '돌아앉은 자세'가 갖는 의미는 벨라스케스가 사용한 '아라크네'의 우화에 의해 분명해졌다. 아라크네는 거미로 변한 인물이며 거미는 남근적 어머니를 상징하기 때문이다.

나르시시즘

제5장은 벨라스케스가 시니피앙에 의해 '절단'될 때 그가 취하는 심리적인 태도를 '그림 속 그림'들을 통해서 분석했다. 그는 '그림 속 그림'에서 아버지와 경쟁하고 싶은 욕망을 드러냈다. 하지만 그는 거세에 직면하여 아버지와의 경쟁을 포기하고 더 이상 사랑할 수 없게 된 어머니와 자신을 동일시하여 나르시시즘으로 빠져들었다. '그림 속 그림'들에 나타난 그의 나르시시즘적 특성은 상징적인 거세의 결과다.

캔버스의 절단과 환상

제6장이 주목하는 것은 바로 '절단'된 채로 돌아앉은 캔버스였다. 그것은 시니피앙에 의해 절단된 벨라스케스의 주체를 단적으로 보여주었다. 그리고 시니피앙에 의해 절단된 벨라스케스의 상처의 구멍을 '환상'이 '수선'한다는 것을 확인했다. 그 환상 가운데 하나가 '가족 소설'이다. 우리는 '거울'이 만드는 환상이 뫼비우스의 띠처럼 순환 형태로 구멍을 메우는 과정을 추적해봄으로써 환상을 사용한 벨라스케스의 수선 능력을 확인했다.

사후 작용과 사전 확신

제7장에서는 거울을 사용한 벨라스케스의 이미지들이 순환 구조를 만들고, 이것이 새로운 의미 작용을 만들어낸다는 점을 밝혔다. 그것은 '사후 작용과 사전 확신'으로 이루어져 있다. 프로이트의 사후 작용이 과거에 강조점이 있다면, 라캉의 사전 확신은 강조점이 미래에 있다. 그래서 「시녀들」의 의미 작용도 미래에서 오며 서두르는 확신 속에서 예견된다. 이것을 통해 우리는 역설로 인해 생길 수밖에 없는 특이한 시간의 흐름과 의미 작용을 알게 되었다.

응시와 불안

벨라스케스는 그림 속에 자신을 직접 드러내기도 하고 간접적으로 암시하기도 했다. 제8장에서는 그가 어떤 과정을 거치면서 그림 속으로 들어가게 되는지를 그의 그림들을 비교분석하여 알아보았다. 그림 속으로 들어간 벨라스케스로 인해 우리가 경험할 수 있는 시선은 '대상 a'로서의 '응시'이며, 우리는 그것을 '늑대 꿈'으로 구체화했다. 주체는 응시를 대면하는 순간에 '불안'을 경험하게 되는데 그것은 상징계의 내입으로 말미암아 영원히 떨어져 나간 실재계의 파편이기 때문이다. 응시는 「겹쳐진 삼각형」^{도표15}에 따르면 「시녀들」 앞쪽에 존재한다고 가정된다. 소실점의 위치는 뒤쪽 문에 있는 '호세 니에토 벨라스케스'의 팔꿈치쯤인데 그곳은 그림을 보는 자를 되받아 보며 응시가 있는 위치를 가리키고 있었다.

제9장에서는 「시녀들」의 분석이 끝이 없음을 강조했고, 제10장에서는 「시녀들」에 대한 푸코의 해석을 비롯하여 사실적인 해석과 기

존의 정신분석적 해석들을 다룸으로써 지금까지의 「시녀들」에 대한 해석에서 논란거리가 무엇인지를 짚어보았다.

정신분석과 그리스 로마 신화

우리의 목표는 벨라스케스의 「시녀들」을 정신분석적[1]으로 분석하여 벨라스케스의 무의식을 구성하는 것이었다. 그 과정에서 이미지 분석과 정신분석 이론 사이에서 시소를 탔다. 흥미로운 것은 무의식을 추적하는 것이 의식에 의존하며, 의식은 다시 무의식으로 귀결된다는 것이었다. 분석 방법으로 추가된 또 하나의 벡터는 '그리스 로마 신화'였다. 신화는 역사시대 이전의 인간 이야기를 신의 이름을 빌려서 들려주는 것이다. 그것은 환상의 의미를 잘 드러내주는데,[2] 신화와 환상은 현실의 문제보다는 '심리적 현실'인 '진실'의 문제와 결부되어 있기 때문이다.

우리는 심리적 현실을 '진실'(truth)로 규정하고 심리 바깥의 현실(reality: 사실)과 구별했다. 현실은 주체 바깥에서 일어난 사건이기 때문에 일회적이며 말과는 관계가 없는 반면에 정신분석에서의 진실은 '말하는 주체의 진실'이다. 진실이 주체의 진실인 한, 주체의 욕망으로부터 자유로울 수 없으며, 진실은 욕망에 의해 변형·왜곡된다. 그런 의미에서 신화와 환상은 사실보다는 심리적 현실, 즉 진실의 문제를 다룬다.

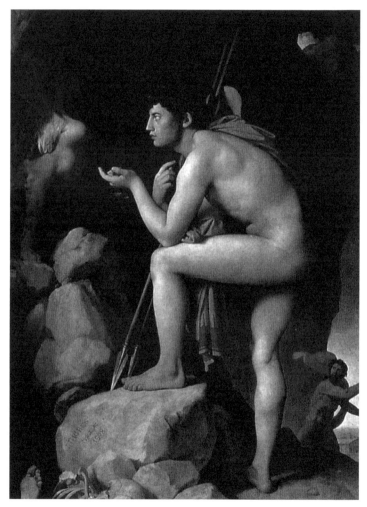

42 앵그르, 「스핑크스에게 수수께끼를 설명하는 오이디푸스」, 1808~27,
캔버스에 유채, 파리, 루브르박물관.
스핑크스 앞의 오이디푸스는 「시녀들」의 수수께끼를 풀기 위해
「시녀들」 앞에 서 있는 우리의 모습과 다르지 않다.

스핑크스 앞의 오이디푸스와 「시녀들」 앞의 우리들

너 자신을 알라

앵그르의 「스핑크스에게 수수께끼를 설명하는 오이디푸스」(Œdipe explique l'énigme du Sphinx)그림42는 부친을 살해한 후 테바이 입구에서 스핑크스와 대면한 오이디푸스의 모습을 보여준다. 오이디푸스는 아버지인 라이오스로부터 버려진 후 코린토스의 왕 폴뤼보스의 아들로 자랐다. 그는 장성하여 자신이 폴뤼보스의 아들이 아닌 것을 알고는 친부모를 알기 위해 델포이 신전을 찾아갔다. 그곳에서 그는 아폴론 신전 문 상인방에 새겨져 있는 하나의 문구를 보게 된다. 그것은 "너 자신을 알라"였다.[3]

자신을 알기 위해 간 곳에서 마주친 이 글귀는 그에게 의미심장하게 다가왔을 것이다. 오이디푸스는 신탁을 들으러 갔지만 "아버지를 죽이고 어머니와 살을 섞게 될 것"[4]이라는 청천벽력 같은 말을 듣고는 운명을 피하기 위해 고향으로 돌아가지 않는다. 운명을 벗어나기 위한 그의 의지가 오히려 그를 운명으로 빠져들게 만들었다. 자신도 모른 채 친부모가 있는 테바이 쪽으로 발길을 돌렸기 때문이다. 그는 길에서 마주친 거만한 한 남자와 실랑이를 벌이다가 그를 죽이게 되는데 그가 바로 친부인 라이오스였다.

'시니피앙으로서의 남근'과 인간의 진실

신탁의 반이 벌써 이루어졌고, 그는 테바이 입구에 도달했다. 그곳에서 마주친 스핑크스는 그에게 수수께끼를 낸다. 테바이 입구를 통과하기 위해서는 그것을 맞추어야 하고 답을 알아내지 못한 수많은

사람들이 이미 스핑크스의 밥이 되었다. 스핑크스는 다음과 같이 물었다. "목소리는 하나뿐이지만 처음에는 발이 네 개인데 그다음에는 두 개가 되었다가 그다음에는 세 개가 되는 것이 무엇이냐?"[5] '자신을 알기' 위해 간 델포이에서 마주친 문구인 "너 자신을 알라"와 스핑크스의 수수께끼는 하나로 합쳐져 그에게 메아리쳤을 것이다. 오이디푸스가 "인간"이라고 대답하자 스핑크스는 그 순간 신전 기둥에서 떨어져 머리를 찧고 죽었다. 오이디푸스는 인간은 어렸을 때 네 발로 기고, 자라서 두 발로 걸으며 늙어서 노쇠하게 되면 '지팡이'에 의지하기 때문에 세 발로 걷는다고 보았다. 이것이 우리가 알고 있는 스핑크스의 수수께끼와 관련된 이야기다.

그런데 이것만으로는 무언가가 미진하다. 헤라가 보낸 스핑크스[6]는 왜 이 문제를 냈는가, 그 문제를 다른 누구도 아닌 오이디푸스가 풀었다는 것은 어떤 의미가 있는가, 세 발로 걷는 것은 과연 노인인가, 그리고 그 문제의 답이 과연 그 사나운 스핑크스를 죽음으로 몰고 갈 정도로 충격적인 것인가? 이 모든 것이 해결되지 않으면 스핑크스와 오이디푸스의 일화를 제대로 해석할 수 없다.

다만, 스핑크스가 낸 수수께끼의 정답에 나온 '지팡이'는 '남근'이 아닐까 하는 생각이 든다. '시니피앙으로서의 남근'이 말하는 인간의 '진실'이기 때문에 스핑크스는 자살을 한 것이 아닐까? 그렇다면 남근은 오이디푸스에게 과연 어떤 의미일까? 인간의 진실, 즉 자신을 어머니의 상상적 남근으로 생각하며 어머니를 욕망하는 진실을 자신도 모르게 실현한 인물이 '오이디푸스'라는 사실에서 그 답을 찾을 수 있지 않을까?

운명을 거부하기 위해 집을 나선 것이 도리어 운명을 따르는 꼴이

된 오이디푸스가 마주한 수수께끼는, 「시녀들」에 숨겨진 뫼비우스의 띠가 만드는 '베일의 수수께끼'와 같은 것인지도 모른다. 그렇다면 스핑크스 앞에 서 있는 오이디푸스의 모습은 「시녀들」의 수수께끼를 풀기 위해 그 앞에 서 있는 우리의 모습이 아닐까?

12

베일의 수수께끼—결론

"벨라스케스는 펠리페 4세와 왕비가 반영된 거울을 「시녀들」에 등장시켜서
이 작품이 신비한 거울놀이라는 것에 주목하게 하여 감상자들로 하여금
거울 놀이에 발을 담그게 하는 동시에 그것 때문에 그림 밖에 있는
보이지 않는 거울의 의미에 주목하지 못하게 한다."

처음부터 벨라스케스의 「시녀들」에 숨겨진 수수께끼를 풀 수 있을 거라고 생각하지 않았다.[1] 눈치 빠른 독자는 우리가 결코 「시녀들」의 수수께끼의 미궁에서 빠져나올 수 없다는 것을 이미 알고 있었을 것이다. 왜냐하면 자신에게서 출발하지만 결국 자신에게로 되돌아올 수밖에 없는 '역설'이라는 개념에서 출발했기 때문이다. 그러나 「시녀들」은 '절단'에서 시작하여 '대상 a'에 이르는 길을 따라 분석되었으므로 주체의 '절단'과 그것의 파편인 '대상 a'를 이해한다면 이 글의 윤곽은 분명해지고 「시녀들」이 어떤 그림인지도 알게 된다.

'절단'이라는 지름길

우리는 '거울'이라는 '환상'에서 시작하여 「시녀들」을 풀어왔지만 '절단'이야말로 「시녀들」을 풀어나가는 지름길이다. 하나의 시니피앙에 의해 주체가 절단되어 분열된 주체가 되듯이 「시녀들」에는 캔버스가 절단되어 그림의 전면에, 그것도 가장 눈에 띄는 장소에 배치되어 있다. 벨라스케스는 아무런 볼거리가 없는 캔버스의 뒷면을 「시녀들」의 전경 왼쪽 부분에 상당한 부분을 차지하게 했다.

달리의 「「시녀들」의 해석」그림21에 따르면 잘린 캔버스를 형상화한 '7'은 그림 속의 화가인 벨라스케스를 보여주는 '7'로 이어지고, 그것은 다시 복도로 나가는 뒤편 문에 서 있는 호세 니에토 벨라스케스의 '7'로 이어졌다. 그곳은 소실점 근처의 지점이며 트라우마의 지점이다. 절단이 곧 트라우마라는 것을 비유라도 하듯이 '잘린' 캔버스가 '트라우마'의 지점으로 귀결된 것이다.

여기서 더 나아가 절단은 '대상 a'에 이르게 된다. 정신분석적으로

주체가 시니피앙에 의해 절단될 때 대상 a가 떨어져 나간다. 그렇다면 「시녀들」에도 대상 a가 있을 것인데 그곳은 어디일가? 트라우마의 지점에 있는 호세 니에토 벨라스케스는 뒤를 돌아보며 그림 밖으로 시선을 보낸다. 그의 시선이 머무는 곳이 바로 '대상 a'로서의 '응시'가 있는 곳이다. 여기서 우리는 한 가지 의문이 생긴다. 절단에서 시작하여 대상 a에 도달했는데 "이 '대상 a'로서의 '응시'가 우리가 분석하고 있는 「시녀들」과 무슨 관계가 있는가?"

온전한 이미지와 파편화된 이미지 모두를 보다

이 의문을 풀려면 절단된 주체인 벨라스케스가 있는 위치를 떠올리면 된다. 「시녀들」에서 잘린 캔버스 앞에 있는 '벨라스케스의 위치'는 「광학 도식2」^{도표13}의 왼쪽 위에 있는 '눈'의 위치다. 그곳은 꽃이 꽃병에 꽂힌 상태로 온전하게 보이는 유일한 곳이다. 도식 왼편처럼 분리된 꽃과 꽃병이 왼편의 오목거울을 거친 후, 도식 가운데 있는 '평면거울'에 비쳐서 온전하게 보인다. 마찬가지로 「시녀들」 속의 벨라스케스는 '눈'의 위치에서 모델들 앞에 있다고 가정되는 '거대한 거울'에 담겨 있는 온전한 이미지를 보고 있다.

벨라스케스의 위치는 모든 것이 온전하게 보이는 곳이지만 그곳은 모든 것이 분열되게 또는 파편적으로 보이는 곳이기도 하다. 어떻게 그것이 가능한가? 그것은 가운데 있는 평면거울을 눕혀버리면 된다. 「광학 도식2」에 가운데 있는 '거울', 즉 평면거울을 눕히면 도식 오른쪽에 보이는 온전한 이미지는 깨어진다. 거울이 있어야만 이미지가 만들어지기 때문이다.

보이지 않는 거울과 눕힌 평면거울

그렇다면, 「광학 도식2」에서 평면거울을 눕히는 것과 같은 역할을 하는 것이 「시녀들」에 있다고 우리는 추측할 수 있다. 그것은 무엇일까? 그것은 바로 '보이지 않는' 거대한 '거울'이다. 이 거울이 「시녀들」에 등장하지 않은 것은 「광학 도식2」의 평면거울을 눕혀버린 것의 비유처럼 여겨진다.

그 거울은 우리가 알고 있듯이 벨라스케스가 「시녀들」에서 자신의 위치에서 자기 앞에 있는 캔버스에 등장인물들을 그리기 위해서 가정해야 하는 것이지만 벨라스케스는 그 거울을 그림 속에 등장시키지 않았다. 벨라스케스는 펠리페 4세와 왕비가 반영된 거울을 「시녀들」에 등장시켜서 이 작품이 신비한 거울놀이라는 것에 주목하게 하여 감상자들로 하여금 거울놀이에 발을 담그게 하는 동시에 그것 때문에 그림 밖에 있는 보이지 않는 거울의 의미에 주목하지 못하게 한다. 따라서 감상자를 더욱 깊은 미로로 빠져들게 만든다.

평면거울을 '눕혀버려서' 꽃과 꽃병이 파편화되듯 거대한 거울을 그림에서 '생략'하여 「시녀들」의 이미지는 파편화된다. 「시녀들」 속의 벨라스케스는 온전한 이미지가 보이는 '눈'의 위치에 있으면서, 동시에 도식 가운데 있는 거울을 눕힌 상태의 분열된 이미지의 「시녀들」을 그린 것이다. 벨라스케스는 자신이 있는 위치에서 '볼 수 있는' 이미지는 그리지 않고 '볼 수 없는' 이미지를 그린 것이다. 그가 볼 수 있는 이미지란 보이지 않는 거대한 거울에 반영된 온전한 이미지이고, 그가 볼 수 없는 이미지란 분열되고 파편화된 「시녀들」의 이미지다.

다시 '절단'으로

한편, 「겹쳐진 삼각형」^{도표15}에 따르면 두 개의 삼각형을 겹치면 '표상의 주체'가 떠오르면서 그의 앞에 '응시'가 나타난다. 여기서 표상의 주체란 시니피앙에 의해 절단된 주체와 같은 뜻이다. 왜냐하면 인간은 '남근'이라는 하나의 '시니피앙'에 의해 절단되는 순간 표상의 주체가 되기 때문이다. 이때의 표상이란 프로이트의 '대표-표상'에서의 표상, 즉 욕동을 대표하는 표상이다. 다시 말해, 우리의 육체에서 올라오는 성 욕동을 대표하는 표상이다. 그것은 자아가 받아들일 수 없는 표상이므로 억압된다. '억압'된다는 말은 '거세'된다거나 '절단'된다고도 바꾸어 말할 수 있다.

그림 속 벨라스케스와 그림 바깥의 벨라스케스

우리는 다시 '절단'을 언급하게 되었다. '절단'된 캔버스를 앞에 두고 있는 벨라스케스는 표상의 주체이고, 그의 앞에 응시가 나타난다. 응시는 그림 속 벨라스케스 앞에, 좀더 구체적으로는 트라우마의 지점에 있는 호세 니에토 벨라스케스가 뒤돌아서 시선을 보내는 곳에 있다. 그곳은 그림 안이 아니라 그림 밖이다. 이 응시가 그림을 들여다본다.

응시는 주체의 파편이므로 「시녀들」 밖에 있는 응시는 벨라스케스의 응시다. 그렇다면 벨라스케스는 그림 속에도 있고 그림 밖에도 있는 셈이다. 그림 속의 벨라스케스가 자기 앞에 있는 캔버스에 온전한 그림을 그리고 있다면 그림 밖에 있는 벨라스케스의 응시는 분열된 그림인 「시녀들」을 본다. 응시는 그림 밖에서 「시녀들」의 등장인물

278

과 배경 모두를 내려다보고, 응시 아래 놓인 등장인물들은 관찰된다. 응시는 그림 속 벨라스케스와 분리되어 그림 밖에 있지만 벨라스케스라는 주체의 일부다. 따라서 벨라스케스는 그림 속에서 그림 바깥을 보는 동시에 그림 바깥, 곧 응시의 자리에서 그림 안을 들여다보는 것이다.

환상이라는 각본 속 장면에 등장한 벨라스케스

이것이 어떻게 가능한가? 이것은 주체의 분열로 인해 '시선'(l'oeil)과 '응시'(le regard)가 분열되었기 때문에 가능하다. 시선(l'oeil)이 의식적인 시선이라면, 응시(le regard)는 주체 자신의 시선인데도 자신이 알지 못하는 무의식적 시선이다. 응시는 라캉식으로 말하자면 '큰타자의 시선'이다. 이 시선은 생각보다 쉽게 이해될 수 있다. 아무도 나를 감시하지 않는데도 우리는 누군가가 자신을 내려다보고 있다고 느낄 때가 있다. 그런 시선이 바로 응시다.

이렇게 응시 아래서 주체는 자신에 의해 관찰된다. 프로이트에 따르면 이런 장면은 '환상' 속에서 가능하다고 말한다. 늑대인간은 늑대 꿈을 꾸었던 자신의 원환상을 프로이트에게 들려준다. 꿈에 창문이 열리고 늑대들이 호두나무에 앉아 있었다고 한다. 하지만 사실은 창문이 열린 것은 늑대인간이 눈을 뜬 것이고 늑대가 자신을 바라보는 것은 늑대인간 자신의 시선, 즉 응시라는 것이다. 그것은 자신이 자신을 보는데 타자가 자신을 보고 있다고 여겨지는 시선이다.

벨라스케스가 「시녀들」에서 보여주고자 한 것은 자신이 쓴 환상이라는 각본의 한 장면이고, 거기서 그는 그 장면의 일부가 된다. 그는 관찰자인 동시에 등장인물이다. 벨라스케스는 자신이 그린 그림 속

에 자신을 등장시키고 자신이 보는 이미지에서 자신을 노려보는 자신을 보게 된다.

이것은 바로 나비가 된 장자의 꿈이 아닌가? 장자는 나비가 된 꿈에서 깨어나 스스로에게 묻는다. "나는 혹시 장자가 된 나비의 꿈을 꾸는 것은 아닐까?" 그 순간 장자는 섬뜩함을 느꼈을 것이다. 장자가 된 자신을 관찰하는 나비인 자신의 시선, 즉 응시를 느꼈기 때문이다. 이때의 섬뜩함은 친숙한 것이 두렵고 낯설게 느껴지는 것이다. '대상 a로서의 응시'는 본래 주체 자신의 일부이므로 친숙한 것이다. 그러던 것이 낯설게 느껴지는 것이 '섬뜩함'이다.「시녀들」에서 풍겨 나오는 수수께끼 같은 분위기는 이런 섬뜩함의 일종이 아닐까 싶다.

끝으로 '응시'라는 번역어[2]에 대해 간단히 언급하고 싶다. 프랑스어 'le regard'는 우리말 '응시'로, 영어로는 'gaze'로 번역되고, 프랑스어 'l'oeil'는 우리말 '시선'으로, 영어로는 'eye'로 번역된다. 대개 우리말에서 감시받는 시선을 느낄 때 '응시'된다고 하지 않고 감시의 '시선'이 느껴진다고 표현한다. 그리고 우리말의 '응시'는 무언가를 주목하여 본다는 뜻을 담고 있지 감시받고 있다는 뉘앙스는 없다. 따라서 'le reard'가 보이지 않는 누군가에게 감시받고 있는 듯한 느낌의 무의식적 시선이라면 'le regard'는 '시선'으로, 'l'oeil'는 응시로 번역하는 것이 더 적절할 듯하다.

감사드리며

🍃후기

「시녀들」「헤르마프로디토스」, 그리고 「마망」

정신분석적으로 미술작품을 분석하다보면 언제나 문제가 되는 것은 정신분석이론을 미술작품에 자꾸 대입하려고 하는 것이다. 그래서 나는 이론보다는 작품 자체를 근거로 하여 그림을 풀어보려고 애를 썼다. 하지만 후반부로 갈수록 작품보다는 이론이 부각되었다는 점을 고백하지 않을 수 없다. 그것은 분석력이 부족해서이기도 하고 나에게 이론에 대한 현학적인 허세가 있어서이기도 할 것이다. 언젠가는 이론을 모두 숨긴 채 그림이 중심이 되는 글을 써보고 싶다.

나는 장르와 영역을 넘나드는 글을 좋아한다. 그렇다보니 이 책 『벨라스케스 프로이트를 만나다』도 「시녀들」그림3이라는 미술작품을 분석하되, 문학과 철학·음악·신화·정신분석을 오가며 글을 썼다. 비슷한 취향을 가진 독자라면 모르겠지만 그렇지 않은 독자에게는 산만하게 느껴졌을지도 모른다.

나는 「시녀들」의 원화를 보지 못한 채 간접적인 자료만 보고 글을 쓴데다, 에스파냐어를 잘 알지 못하는 한계를 안고 이를 시도하다보니 '나의 주장이 과연 옳은 것일까'라는 의문이 든 적이 없지 않았다.

그중 하나가 벨라스케스가 '헤르마프로디토스'의 조각상을 참고했을 것이라는 가정이었다. 그것은 「시녀들」을 분석하다보면 자연스럽게 귀결되는 것이었지만 저세상 사람인 벨라스케스를 불러서 물어볼 수도 없는 문제였다. 그런데 원고를 완성한 후에 찾아간 프라도 미술관에서 나는 이런 의문을 깨끗이 날려버렸다.

「시녀들」은 프라도 미술관의 1층 12실에 있었는데 그것은 프라도의 핵심 중의 핵심인 자리였다. '「시녀들」이 정말 프라도에 있구나'라고 감탄하며 돌아서는 나의 눈길을 사로잡은 것은 「헤르마프로디토스」^{그림43-1·43-2}라는 청동조각이었다. '헤르마프로디토스'와 「시녀들」 속 '캔버스'는 대구(對句)를 이루고 있었다. 헤르마프로디토스는 자신의 남근을 「시녀들」 쪽으로 향하게 하여 누워 있었기 때문에 관람자가 「헤르마프로디토스」의 뒤에서 본다면 헤르마프로디토스가 '남근'을 숨기고 있듯이 「시녀들」 속의 캔버스도 자신의 앞모습을 숨기고 있는 구도를 취하고 있었기 때문이다.

나는 그것이 프라도에 있을 것이라고 상상도 못 했다. 남근을 가진 그녀는 나를 깜짝 놀라게 하며 반겨주었다. 나는 그이자 그녀인 헤르마프로디토스 곁으로 가서 작품 설명을 빠른 속도로 읽어보았다.

이 청동 조각^{그림43-1·43-2}은 이탈리아에 머물고 있던 벨라스케스가 보누첼리(Matteo Bonuccelli)에게 의뢰한 것이다.[1] 이전에 로마에 있는 보르게세(Borghese) 컬렉션에 전시되다가 이제는 루브르 박물관에 있는데, 이것은 그 대리석 조각의 복제품이다.

자신의 추리를 확정해주는 증거물을 발견하는 탐정의 기쁨이 이런

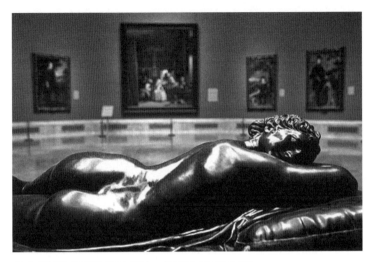

43-1 「시녀들」과 「**헤르마프로디토스**」, 마드리드, 프라도 미술관.

것이 아닐까?[2] 내가 추론했던 벨라스케스의 무의식을 밝혀낼 물증을 뜻밖에 마주하고는 이게 꿈인가 생시인가 싶었다. 벨라스케스가 이 조각상에 비상한 관심을 기울였고 그것을 참고하여 「시녀들」을 그렸다면, 「시녀들」의 '돌아앉은 캔버스'와 「거울을 보는 비너스」[그림6]의 '돌아앉은 비너스', 그리고 「아라크네의 우화」[그림5]의 '돌아앉은 아라크네'는 모두 '헤르마프로디토스'처럼 남근을 숨기기 위해 돌아앉은 자세를 취한 것이 분명하지 않은가?

남근을 가진 여인, 그것은 바로 '남근적 어머니'이고, 프라도에만 있는 것이 아니었다. 그것은 마드리드에서 기차로 다섯 시간 걸리는 에스파냐 북부 도시인 빌바오의 구겐하임 미술관에도 있었다. 그것은 바로 부르주아의 「마망」[그림13]이다. 벨라스케스가 참고했던 헤르마프로디토스의 의미가 남근적 어머니라는 사실을 인증해주기라도

하듯, 「마망」이 벨라스케스가 「시녀들」을 그린 지 어언 사백 년 가까운 미래에 벨라스케스의 에스파냐로 온 것이다.

여러분은 '거미'가 남근적 어머니를 상징한다는 것을 기억하고 있을 것이다. 「시녀들」이 미래의 「마망」을 예견했고, 「마망」은 「시녀들」의 의미를 사후적으로 확인시켜주고 있는 셈이다. 이 대목에서 프로이트의 『꿈의 해석』의 맨 마지막에 나오는 구절을 떠올리지 않을 수 없다.

꿈은 우리의 소원을 성취된 것처럼 보여주면서 결국에는 우리를 미래로 인도한다. 그러나 이 미래는 꿈꾸는 자가 현재로 여기는 것이고, 파괴될 수 없는 그의 소원에 의해 과거와 완전히 닮게 주조된다.[3]

헤르마프로디토스를 만나게 해준 것도 모자라서 프라도는 나에게 「시녀들」에 있는 희미한 두 그림 중 하나인 요르단스의 「판을 이긴 아폴론」[그림22]의 이미지를 또렷이 보여주었다. 그것은 모든 미술관의 꽃(?)이자 관람자들의 종착지인 아트숍에서였다.

이런 운만이 아니라 훌륭한 선생님들을 만날 수 있었다는 점에서도 나는 운이 참 좋은 것 같다. 미술을 보는 눈과 학문하는 힘을 길러주신 지도교수 이성훈 선생님, 부족한 논문을 자세히 읽고 일일이 손봐주신 배영달 선생님, 친절하고 균형 잡힌 글이 되도록 지도해주시고 내게 없는 라캉의 『세미나』를 챙겨주셨을 뿐만 아니라 영문 제목도 만들어주신 이현석 선생님, 누구라도 읽을 수 있는 쉬운 글을 쓰라고 일러주신 김재기 선생님, 「시녀들」에 관한 자료를 찾아서 건네

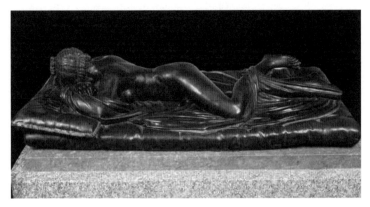

43-2 「헤르마프로디토스」의 앞모습, 마드리드, 프라도 미술관.

주신 강혁 선생님, 프라도 미술관에 다녀오도록 자극을 주시고 내 글에 대한 자신감을 불어넣어주신 이재희 선생님, 박사학위를 받았을 때 자신의 일처럼 기뻐해주신 전영갑 선생님, 그리고 박훈하 선생님을 비롯한 그밖의 경성대학교 문화학과 선생님들과, 함께 공부하면서 고락을 같이한 이수진 씨에게 감사드린다.

그리고 정신분석의 길로 이끌어주시고 예술작품을 정신분석적으로 읽는 법을 가르쳐주신 임진수 선생님, 가르치며 공부할 수 있도록 배려해주신 안원현 선생님과 윤자정 선생님, 정신분석을 알고자 할 때 라캉의 『세미나 11』을 기쁘게 복사해준 조선령 선생님, 공식적인 미술비평 활동을 할 수 있는 기회를 주신 강선학 선생님과 김영준 씨에게도 감사드린다.

또한 내 글을 긍정적으로 평가해주고 출판에 관한 까다로운 절차들을 기쁘게 처리해주신 한길사 편집부 직원들과 출판을 허락해주신 김언호 사장님께 감사드린다.

그러고 보면 내가 한 것은 아무것도 없고, 여러 선생님의 가르침과
도움이 이 책을 태어나게 했다.

2012년 3월
정은경

간추린 정신분석 용어[•][••]

강박증Zwangsneurose, névrose obsessionnelle, obsessional neurosis 신경증에 속하
는 임상 가운데 하나이며 심리적 갈등이 강박적인 증상으로 나타난다. 강
박적인 증상에는 강박 관념, 원치 않는 행동을 하려는 강박, 그런 생각에
반대하는 투쟁, 주술 등이 있다. 프로이트에 따르면 강박증은 기제의 측면
에서 정동의 이동, 격리, 소급적 취소라는 특수성이 있으며, 지형학적 관
점에서는 자아와 잔인한 초자아 사이의 긴장 형태로 내면화된 가학−피학
증적 관계가 있다. 그리고 욕동의 삶의 관점에서는 항문기에 고착되고 퇴
행하는 특수성이 있다.

거세 콤플렉스Kastrationskomplex, complexe de castration, castration complex 거세
환상에 집중되어 있는 콤플렉스. 남녀의 성이 해부학적으로 다르다는 것
(자지가 있고 없음)을 확인한 어린아이가 그것에 대한 대답으로 갖게 되
는 콤플렉스다. 어린아이는 그런 차이를 여자 아이에게 자지가 제거된 탓
으로 돌린다. 이때 남자 아이는 거세를 그의 성적 활동에 대한 회답인 아

[•] 원어는 독어 · 불어 · 영어순으로 표기했고 라캉의 용어인 경우 독일어를 생략했다.
[••] Jean Laplanche · J.B. Pontalis, *Vocabulaire de la psychanalyse*, Paris: PUF, 2002
(1967); 장 라플랑슈 · 장 B. 퐁탈리스, 임진수 옮김, 『정신분석 사전』, 열린책들,
2006을 주로 참고하고, Dylan Evans, *An Introductory Dictioinary of Lacanian
Psychoanalysis*, London: Routledge, 1996; 딜런 에반스, 김종주 외 옮김, 『라깡 정신
분석 사전』, 인간사랑, 1998을 곁들여서 참고해 정리했다.

버지의 위협으로 느끼고 두려워하기 때문에 심한 거세 불안이 생긴다. 반면 여자 아이는 자신에게 자지가 없는 것을 피해로 여기고 그것을 보상받거나 부정하려 한다. 거세 콤플렉스는 오이디푸스 콤플렉스를 끝내게 하는 금지의 기능과 관련이 있다.

거세 환상은 다양한 상징 아래서 재발견된다. 위협의 대상은 예를 들어, 오이디푸스의 실명, 이빨 뽑기처럼 이동될 수 있고, 행위는 매독, 외과 수술처럼 육체적 완전성에 대한 타격이나 심리적 완전성에 대한 다른 타격(자위의 결과로서의 광증)에 의해 왜곡되거나 대체될 수 있고, 아버지의 대리인은 다양한 대체물로 나타나는데 공포증 환자의 경우에는 불안을 일으키는 동물들로 나타기도 한다.

거세 콤플렉스의 양태는 정신 병리학적인 구조 전체에서, 특히 도착증(동성애, 물품음란증)에서 관찰된다. 그러나 거세 콤플렉스가 두 성 모두 유아기 성의 발달에 본질적인 위치를 차지하고 그것과 오이디푸스 콤플렉스의 연결이 분명해진 것은 프로이트가 남근기를 도출하는 것과 관계가 있다. 두 성 모두에게 거세의 대상—남근—은 그 단계에서 여자 아이와 남자 아이 모두에게 똑같은 중요성을 띠고 있다. 똑같은 문제, 즉 남근의 소유냐 아니냐가 제기된다는 것이다. 그리하여 거세 콤플렉스는 모든 분석에서 한결같이 발견된다.[1]

광학 모델modèle optique, optical model 프로이트는 심리를 현미경 또는 카메라와 같은 광학장치에 비유한다. 라캉도 이미지가 심리 구조에서 중요한 역할을 하기 때문에 광학이 심리구조에 접근하는 유용한 방법이 된다고 보고 광학장치를 활용한다. 그러나 그는 곧 광학적 접근이 조야한 유추에 지나지 않는다고 경고하면서 그것을 위상학으로 대체한다.

「광학 도식2」^{도표13}는 평면거울과 오목거울을 사용한 실험이다. 오목거울은 상자 아래 숨겨진 거꾸로 선 꽃병의 실제적인 이미지를 만들어내고 그것은 평면거울에 반사되어 허상을 만들어낸다. 이 허상은 특정한 위치인 '눈'의 위치에 있는 주체에게만 보인다. 이것은 상징계에서 주체의 위치가 상상계와 실재계를 접합하는 방식을 결정한다는 것을 보여준다.

구조structure, structure 라캉은 소쉬르의 구조언어학으로부터 빌려온 용어들

로 자신의 생각을 재구성하기 시작하면서 '구조'라는 용어를 사용한다. 라캉은 언어는 차이에 의해서만 구성된다는 소쉬르의 언어 체계 이론에 입각하여 구조 개념의 핵심적인 의미를 구성한다. 그는 그밖에도 야콥슨과 레비-스트로스에게 강한 영향을 받았지만 그들의 구조주의 운동에서 자신을 분리시키길 원한다.

구조적 분석의 가장 중요한 특징은 표층과 심층이 구별되어 있는 것이 아니라 비어 있는 장소들 사이의 고정된 관계에 있다. 기존 구조의 특정 위치에 놓이는 요소가 무엇이든지 간에 위치들 자체의 관계는 동일하게 남는다. 따라서 요소들은 어떤 본질적인 속성이 아니라 그들이 구조 안에서 차지하고 있는 위치에 따라 상호작용한다. 라캉이 구조를 강조한 것은 주체를 결정하는 것이 어떤 가정된 '본질'이 아니라 단지 다른 주체, 시니피앙들과 관련된 그의 위치라는 것이다.

라캉은 세 가지 기본적인 질병기술학적 범주를 구분하는데 그것은 신경증, 정신병, 도착증이다. 그는 이런 범주들이 증상의 집합이 아니라 구조라고 간주한다. 이 세 가지 주요한 임상적 구조는 상호 배타적이다. 가령 주체는 신경증적이면서 동시에 정신병일 수 없다.

그거Es, ça(남성 명사), id　제2지형학의 세 가지 심역 중 하나이며 욕동의 중심이자 욕동의 저장소다. 그거는 자아 내지 초자아와 갈등을 일으킨다. 그러나 그거와 자아의 경계는 무의식과 검열의 국경인 전의식 사이보다 덜 엄격하다. "자아의 밑부분은 그거와 뒤섞여 있고, 억압된 것도 그거와 뒤섞인다. 억압된 것은 그거의 일부에 지나지 않는다. 억압된 것은 억압의 저항을 통해서만 자아와 명확히 구분된다."[2]

그거가 제2지형학에서 차지하는 위치는 제1지형학의 무의식계와 같다. 그러나 차이점은 분명히 있다. 제1지형학의 무의식이 억압된 것이라면, 프로이트는 억압하는 심역인 자아와 그것의 방어 작용도 대부분 무의식적이라고 본다. 그 결과 그거는 제1지형학에서 무의식이 포함하던 것을 포괄하지만 무의식적인 심리 전체를 포괄하지는 않는다.

꿈의 작업Traumarbeit, travail du rêve, dream-work　꿈의 재료(육체적 자극, 낮의 잔재, 꿈-사고)를 발현된 꿈으로 변형시키는 작용 전체. 왜곡은 이 작업

의 결과다. 꿈의 작업은 압축, 이동, 형상화의 고려, 2차적 가공이라는 기제가 있다. 꿈의 작업은 완전히 창조적인 것이 아니라 재료를 변형시키는 것이지만 꿈의 본질을 구성하는 것은 꿈의 작업이지 잠재 내용이 아니다. 꿈의 작업은 "……꿈의 자극으로 작용하는 모든 원천을 단 하나의 단위로 결합해야 한다는 일종의 절대적인 필요성"[3]을 따른다.

남근 Phallus, phallus, phallus　고대 그리스 로마 시대에 남성의 기관을 형상화한 표상. 정신분석에서 남근은 주체 내의 변증법과 주체 간의 변증법에서 자지[pénis]가 수행하는 상징적 기능을 강조하고 있는 데 비해, 자지라는 용어는 해부학적인 실재로서의 남성 기관을 가리키는 데 사용된다. 프로이트의 글에서는 '남근'이라는 용어는 거의 나타나지 않고 '남근적'이라는 형용사가 더 자주 발견된다. 남녀 모두에게 남근의 조직화는 거세 콤플렉스의 정점에서 이 콤플렉스와 관련을 맺고 있으며 오이디푸스 콤플렉스의 확립과 해결을 좌우한다. 이 단계에서 주체는 남근을 갖거나 남근이 거세되는 선택을 할 수 있다. 이 대립은 자지와 질이라는 해부학적인 두 실재를 가리키는 두 항목의 대립이 아니라 한 하나의 항목, 즉 남근의 존재와 부재의 대립이다. 남녀 모두에게 남근의 우위는 어린 소녀가 질의 존재를 알지 못한다는 사실과 관계가 있다.

거세 콤플렉스 이론은 남성 기관에게 상징으로서의 지배적인 역할을 부여하고 있다. 그것이 상징인 까닭은 그것의 부재나 존재가 해부학적인 차이를 인간 존재의 주요한 분류 기준으로 바꾸고 있기 때문이고, 또한 각 주체에게 그것의 존재 여부가 자명한 것이 아니라 주체 내의 과정과 주체 간의 과정(주체가 자신의 성을 가정하는 과정)의 불확실한 결과이기 때문이다.

라캉은 '욕망의 시니피앙'으로서의 남근이라는 개념으로 정신분석 이론을 재구성하려고 시도한다. 그가 재구성한 오이디푸스 콤플렉스는 변증법으로 이루어져 있는데, 그것은 남근이냐 아니냐, 남근을 갖고 있느냐 갖고 있지 않은가라는 중대한 양자택일의 변증법이다.

누빔점 point de capiton, quilting point　소파의 등받이를 부풀게 하기 위해 넣는 솜이 마구 돌아다니는 것을 방지하기 위하여 단추 두 개를 박아 고정시키는

부분을 말한다. 누빔점이 솜을 고정하듯이 시니피앙의 사슬의 의미도 누빔점에 의해서 고정된다. 라캉이 이 용어를 사용하는 것은 시니피앙 밑에서 시니피에가 끊임없이 미끄러지지만, 정상적인(신경증적인) 주체에게는 시니피앙과 시니피에 사이에 그 미끄러짐을 잠정적으로 멈추게 하는 지점이 있다는 사실을 설명하기 위해서다. 이 점들을 만들어놓지 않거나 그 점들이 부서질 때 정신병에 걸리게 된다. 이것은 정신병 환자의 언어에서 시니피앙과 시니피에가 분리된 형태로 나타나는 이유를 설명하는 데 도움이 된다.

대표-표상 Vorstellungsrepräsentanz, représentant-représentation, ideational representative 주체의 역사 흐름에서 욕동이 고착되는 표상이나 표상군으로, 그것을 매개로 하여 욕동이 심리에 등록된다. Vorstellungsrepräsentanz 는 표상의 영역에서 욕동을 대표하는 것을 의미한다. 우리는 그 의미를 대표-표상으로 번역한다.

대표-표상이라는 개념은 프로이트가 육체적인 것과 심리적인 것의 관계를 욕동과 대표-표상의 대표 관계로 정의하고 있는 텍스트에서 만날 수 있다. 기억해두어야 할 것은 욕동이 육체적인 한, 그것은 무의식으로 억압하는 심리 작용의 직접적인 영향 밖에 있다는 것이다. 억압은 욕동의 심리적 대표——대표-표상——에 대해서만 작용할 수 있다.

프로이트는 대표-표상이 무엇을 의미하는지를 명확히 밝히지 않는다. 그러나 1915년 무의식에 대한 논문에서 프로이트는 대표-표상을 무의식계의 내용으로 보고 있을 뿐만 아니라 그것을 구성하고 있는 것으로 보고 있다. 사실, 욕동이 어떤 한 대표에 고착되어 무의식이 구성되는 것은 단 하나의 동일한 행위——원억압——에서뿐이다. "원억압은 욕동의 (관념적인) 심리적 대표가 의식 속으로 진입하는 것이 거부당한다는 데 있다."[4]

도착증 Perversion, perversion, perversion 성기를 삽입하여 오르가즘을 얻는 성행위에서 벗어난 행위를 지칭한다. 성적 대상이 동성이거나 아동 또는 동물일 경우와, 신체의 부위가 항문 성교일 경우가 여기에 해당되고 물품음란증, 의상도착증, 관음증, 노출증, 가학증, 피학증도 여기에 속한다. 정신분석에서는 성욕과의 관계에서만 도착이라는 말을 쓴다. 프로이트는 자기

보존 욕동의 영역(가령 배고픔)에서는 도착증이라는 용어를 사용하지 않고 섭식 장애(예를 들어 대식증, 갈주증[주기적으로 또는 발작적으로 폭음을 하는 알코올성 정신 장애]이 여기에 속함)라는 말을 사용한다.

프로이트의 독창성은 전통적인 성욕의 정의를 문제 삼는 출발점을 도착증에서 찾았다는 데 있다. "……도착증의 경향은 드물거나 특별한 것이 아니다. 그것은 이른바 정상적인 기질의 일부분이다."[5] 유아 성욕이 다양한 성감대와 밀접한 관련이 있는 부분 욕동의 작용에 종속되어 있다는 것이 그것을 확인해준다.

프로이트에게 이른바 정상적인 성욕은 인간 본성에 주어진 조건이 아니다. "남자가 여자에게 갖는 전적인 관심은 자명한 사실이 아니라…… 해명될 필요가 있는 문제다."[6] "정신분석은 동성애자들이 특별한 성격을 가진 무리들이기 때문에 다른 사람들과 분리해야 한다는 사실을 절대 인정하지 않는다. ……정신분석은 모든 인간은 동성의 대상을 선택할 수 있고, 그들 모두는 무의식 속에서 그러한 선택을 하고 있다는 것을 확고히 밝힌 바 있다."[7] 여기서 더 나아가 인간의 성욕을 근본적으로 '도착적인' 것으로 정의할 수 있다. 왜냐하면 인간의 성욕은 다른 욕동에 의지하는 기능이나 활동과 결부된 '쾌락의 이득'에서 만족을 찾는, 그것의 근원으로부터 완전히 벗어날 수 없기 때문이다.

주목해야 할 것은, 성도착도 사회 집단의 중심 경향과 대비되는 탈선이 아니라는 사실이다. 동성애는 그것이 용인되는 집단이라고 해서 도착증이 아닌 것이 아니기 때문이다. 그렇다면 규범성을 세우는 것은 성기 조직의 확립인가? 많은 도착증은 사실 성기대의 우위하에 이루어지는 조직화를 전제하고 있다. 이것이 바로 규범은 생식 기능이 아닌 다른 곳에서 찾아야 한다는 것을 보여준다. 프로이트에게서 완전한 성기의 조직으로의 이행은 오이디푸스 콤플렉스를 넘어서고, 거세 콤플렉스를 수용하고, 근친상간의 금지를 받아들이는 것을 전제하고 있다는 것을 상기하자.

리비도Libido 프로이트가 성욕동의 기저에 있다고 가정한 에너지. 리비도는 라틴어에서 갈망, 욕망을 의미한다. "리비도는 감정 이론에서 빌려온 표현이다. 우리는 양적인 크기로 간주되는, 사랑이라는 이름으로 이해될 수

있는 모든 것과 관계되어 있는 욕동의 에너지를 그렇게 부르고 있다."8)
성 욕동이 정신과 신체의 경계에 위치하는 한, 리비도는 그것의 심리적인
측면을 가리킨다. 프로이트는 분명히 리비도의 개념을 육체적인 성적 흥
분과 구별되는 에너지로 소개하고 있다. 또한 그는 리비도를 배고픔에 상
응하는 사랑에 관한 것으로, 충족을 바라는 성적인 욕망과 비슷한 것이라
고 본다.

무의식das Unbewusste, inconscient, unconscious 제1지형학에서 다루는 체계들
중의 하나로서, 억압에 의해 의식에 접근할 수 없도록 거부당한 억압된 내
용으로 구성된다. 이때의 내용은 욕동의 대표−표상들(Vorstellungsre-
präsentanz, représentant-représentation, ideational representative)——욕동을
대표하는 표상이라는 뜻——이며, 이것들은 압축과 이동이라는 기제를 따
라 움직인다. 라캉은 프로이트가 언급한 표상이라는 용어에 주목하여 무
의식은 원초적인 것도 아니고 본능적인 것도 아니며 언어적이라고 주장
한다. "무의식은 언어처럼 구조화되어 있다"9)는 라캉의 명제는 이것을
요약해서 보여준다.

본능Instinkt, instinct, instinct 동물에게 고유한 유전적인 행동 구조를 말함. 프
로이트는 본능을 '동물의 본능'이라든지, '위험에 대한 본능적 인식' 등으
로 말하고 있다. 그는 분명히 대립되는 두 가지 용어, 즉 'Instinkt'(본능)와
'Trieb'(욕동)를 사용한다. Trieb에 대한 영어나 불어의 번역어로서
instinct를 선택하고, 이것을 우리말인 '본능'으로 번역하는 것은 부정확한
번역일 뿐 아니라, 프로이트의 욕동 이론과 동물의 본능에 대한 심리학적
인 개념 사이의 혼란을 초래하여, 프로이트의 개념의 독창성을 흐리게 할
위험이 있다.

부인Verleugnung, déni[~de la réalité], disavowal 도착증의 기제. 프로이트는 물품
음란증과 정신병을 설명하기 위해 이 기제를 내세운다. 부인은 주체가 여
자에게 남근이 없다는 현실을 인정하지 못하고 거부하는 것이다. 다시 말
해 인식의 차원에서는 여자에게 남근이 '없다'는 것을 알면서도 그것을 현
실에서 부인하는 것, 즉 남근이 '있다'라고 상상하는 것이다. 프로이트는
거세와 관련하여 Verleugnung을 기술한다. 여자 아이의 자지 부재 앞에서

어린아이들은 "……그러한 결핍을 부인하면서 그래도 자지를 보고 있다고 믿는다……." [10] 그들은 점차 자지의 결핍을 거세의 결과로 생각하게 된다.

프로이트는 부인을 정신병의 기제에 결부시킨다. 부인은 외부 현실에 대한 것이기 때문에 프로이트는 그것을 정신병의 초기 단계로 보고 억압과 대립시킨다. 신경증 환자가 그거의 요구를 억압하는 것으로부터 시작하는 데 비해, 정신병자는 현실을 부인하는 것으로부터 시작한다.

그리고 프로이트는 물품 음란증의 특수한 예에 근거하여 부인의 개념을 다듬는다. 물품음란증 환자의 두 가지 태도—여자에게 자지가 없다는 것의 지각을 부인하는 것과, 그 결핍을 인정하고 그것의 결과(불안)를 파악하는 것—는 "일생 동안 서로 영향을 주지 않으면서 나란히 존속한다. 그것은 자아 분열이라고 명명할 수 있는 것이다." [11]

사후 작용Nachträglichkeit[명사]/nachträglich[형용사 · 부사], après-coup[명사 · 형용사 · 부사], differed action, differed[형용사] 프로이트가 심리적 시간, 인과성의 개념과 관련하여 자주 사용한 용어. 프로이트는 자신의 텍스트에 nachträglich라는 용어를 반복적으로 사용했고, 그것의 중요성에 주목한 사람은 라캉이다. 이 개념은 주체의 역사에 대한 정신분석적인 개념을, 현재에 대한 과거의 영향만을 고찰하는 직선적인 결정론으로 환원하려는 피상적인 해석을 금지시킨다. 프로이트는 처음부터 주체는 지나간 사건을 사후에 수정할 뿐 아니라, 그 사건에 의미와 병인의 효과나 힘을 부여하는 것은 바로 그 수정이라고 못을 박는다. 그리고 사후에 수정되는 것은 일반적인 체험이 아니라 그것을 겪을 때, 의미 있는 문맥 속에 완전히 통합될 수 없었던 것 중에서 선택된 것이다. 그런 체험의 모델은 외상적 사건이다.

상징계Symbolische, le symbolique, symbolic 라캉이 도입한 용어. 그는 정신분석의 장을 세 개의 영역—상징계, 상상계, 실재계—로 구분한다. 상징계는 정신분석이 다루는, 언어처럼 구조화되어 있는 현상들의 질서를 가리킨다. 프로이트의 la symbolique(여성 명사, 상징체계)와 라캉의 le symbolique(남성 명사, 상징계) 사이에는 분명한 차이가 있다. 프로이트에게 la symbolique는 무의식의 여러 산물에서 발견되는 항상 일정한 의미를

갖고 있는 모든 상징을 의미한다. 라캉에게 1차적인 것은 '상징적 체계' (système symbolique)의 구조다. 따라서 상징되는 것과의 연결은 2차적이다.

라캉이 상징계라는 개념을 사용하는 것은 ①무의식의 구조를 언어의 구조에 접근시켜, 그것에 언어학에서 성과가 입증된 방법을 적용하는 것 ②인간 주체가 어떻게 미리 확립된 질서 속에 삽입되는지를 보여주기 위해서다.

라캉은 상징계라는 용어를 ①어떤 구조──이 구조의 변별적인 요소가 시니피앙으로 작용한다──나 그런 구조들이 속하는 영역(상징적 질서)을 가리키기 위해, 그리고 ②그 질서의 기초가 되는 법을 가리키기 위해 사용한다.

성 욕동Sexualtrieb, pulsion sexuelle, sexual instinct 일반적인 의미의 성적인 활동보다 훨씬 더 넓은 영역에서 작용하는 것으로 정신분석이 보고 있는 내적인 충동. 성 욕동의 대상은 미리 결정되어 있지 않다. 충족의 양상은 특정한 신체 부위(성감대)와 연결되어 있지만 거기에 의탁하는 다양한 활동을 동반할 수 있다. 성적 흥분의 실체적 원천이 다양하다는 것은 성 욕동이 국부적인 충족으로 이루어진 부분 욕동으로 세분되어 있다는 것을 의미한다. 정신분석은 성 욕동이 표상이나 환상과 밀접하게 연관되어 있다는 것을 보여준다. 프로이트는 성 욕동의 변천 속에는 리비도라는 유일한 에너지가 존재한다고 가정한다. 그리고 성 욕동을 심리적 갈등에 반드시 존재하는 하나의 극으로 보고 있는데 그것은 성 욕동이 무의식으로 억압되는 특권화된 대상이기 때문이다.

시니피앙signifiant, signifier 라캉은 이 용어를 소쉬르의 저술에서 따왔으며, 상징계를 구성하는 단위다. 소쉬르는 시니피앙과 시니피에가 상호의존적이라고 본 반면, 라캉은 시니피앙이 시니피에의 우위에 있다고 보았다.

라캉은 '하나의 시니피앙은 다른 시니피앙과의 차이에 의해서 가치가 결정된다'는 언어학의 명제를 사용하여 '시니피앙'을 정의 내린다. '하나의 시니피앙은 다른 시니피앙을 위해[향하여, pour] 주체를 표상하는 것이다'(Un signifiant, c'est ce qui représente le sujet pour un autre signifiant).[12]

그런 다음 그는 '주체'의 정의를 연역해낸다. '주체는 하나의 시니피앙이 다른 시니피앙을 향하여 표상하는 것이다'(Le sujet est ce que représente un signifiant pour un autre signifiant). 이것으로 주체는 자신을 표상하는 S₁과 S₂ 사이에서 잠시 나타났다가 사라지는 것임을 알 수 있다. 이것이 바로 주체의 아파니시스(aphanisis)다. 그래서 라캉은 '주체는 언어에 외-재한다'(le sujet ex-siste[13] au langage)고 말한다. 즉 주체는 언어 밖에 있고 언어의 효과로 나타난다는 것이다.[14]

신경증 Neurose, névrose, neurosis　심리적 갈등——이것은 환자의 어린 시절 속에 뿌리가 있고 욕망과 방어 사이에서 타협한다——이 상징적 표현이 되어 증상으로 나타나는 심인성 질환. 신경증이라는 용어의 외연은 변화해왔다. 오늘날 그것은 수식어 없이 단독으로 쓰일 경우, 강박신경증, 히스테리, 공포증과 결부된 임상 형태에 국한하는 경향이 있다. 그리하여 질병 기술학은 신경증, 정신병, 도착증, 심신증(affections psychosomatiques)으로 분류한다.

라캉의 저술에서 신경증은 정신병과 도착증에 대립하여 형상화되고 특수한 임상구조를 가리킨다. 라캉에 따르면 신경증의 구조는 본질적으로 하나의 질문이며 신경증은 존재가 주체에게 묻는 질문이다. 신경증의 두 가지 형태(히스테리와 강박신경증)는 그 질문의 내용에 의해 구별된다. 히스테리 환자는 "나는 과연 여성인가 남성인가?"라는 성과 관련된 질문을 하는 반면에 강박신경증 환자는 "삶이냐 죽음이냐?"라는 인간 존재에 관한 질문을 한다.

아파니시스 Aphanisis, aphanisis, aphanisis　존스(Ernest Jones)가 도입한 용어로 '성적인 욕망의 사라짐'이란 뜻이다. 존스에 따르면 아파니시스는 남녀 모두에게서 거세 공포보다 더 근본적인 공포의 대상이다. 존스는 거세 콤플렉스의 문제와 관련하여 phanisis(사라지게 하는 행위, 사라짐)라는 그리스어를 도입한다. 그에 따르면 남자에게서 성욕의 소멸과 거세는 일치하지 않는다. 즉 남자들이 관능적인 이유로 거세되기를 원하더라도 그들의 성욕은 확실히 자지를 포기해도 사라지지 않는다는 것이다. 라캉은 이용어를 수정하여 채택한다. 그에게 아파니시스는 욕망의 사라짐이 아니

라 주체의 사라짐을 의미한다.

압축Verdichtung, condensation, condensation　무의식적 과정의 본질적인 기능 작용 중 하나. 단 하나의 표상이 그 자체로, 여러 연상의 사슬 교차점에 있으면서 그것들을 대표하는 것. 압축은 증상이나, 일반적으로 무의식의 여러 형성물에 작용한다. 그것이 가장 확연히 드러나는 것은 꿈이다.

압축이 프로이트에 의해 처음으로, '꿈의 작업'이 이루어지는 본질적인 기제 중의 하나로 기술된 것은 『꿈의 해석』(1900)이다. 그 후 그는 압축이 농담 기술, 실수, 단어 망각 등의 본질적인 요소 중 하나라 밝히고, 이것이 신조어에 특히 두드러지게 나타난다고 지적했다.

압축에서는 검열의 결과와 검열을 피하는 방식을 볼 수 있다. 압축은 검열의 결과라는 인상은 없지만 "검열은 거기서 일정한 이득을 보고 있다."[15] 실제로 압축은 표면적인 이야기의 독서를 어렵게 한다. 그렇다면 압축은 어느 단계에서 이루어지는가? "아마 그것은 지각의 영역에 도달할 때까지의 전 코스에서 전개되는 과정이라고 할 수 있을 것이다."[16]

억압Verdrängung, refoulement, repression　욕동과 결부된 표상(생각, 이미지, 기억)을 주체가 무의식 속으로 내몰거나 무의식 속에 머물게 하려는 심리 작용. 억압은 욕동의 충족——그 자체로는 쾌락을 제공하는——이 다른 욕구에게는 불쾌감을 유발할 위험이 있을 경우에 일어난다. 억압은 여타의 심리와 분리된 영역인 무의식의 기원이 된다는 점에서 보편적인 심리 과정으로 간주될 수 있다.

억압은 프로이트가 그것을 정신분석이라는 전 건물이 세워져 있는 초석이라고 말할 정도로 정신분석에서 중요한 개념이다. 프로이트는 억압의 세 시기를 구별했다. 첫째 시기는 '원억압'이다. 이것은 의식까지 도달하지 않았으면서 욕동이 집중되어 있는 욕동의 '대표들'(représentants)을 대상으로 한다. 그렇게 하여 억압되어야 할 요소에 대해 인력으로 작용하는 최초의 무의식의 핵이 만들어진다. 고유한 의미의 억압은 둘째 시기인 '사후 억압'이다. 이것은 원억압인 인력에 상급 심역 쪽에서의 반발이 결합되는 이중의 과정이다. 이것은 셋째 시기인 '억압된 것의 회귀'로 변형되거나 왜곡되어 나타난다. 억압된 것의 회귀에는 꿈, 말실수, 증상 등이 있다.

억압은 무엇을 대상으로 하는가? 그것은 욕동도 아니고 정동도 아니고, 욕동의 '대표-표상'(관념, 이미지 등)만이 억압된다.

오이디푸스 콤플렉스 Ödipuskomplex, complexe d'œdipe, œdipus complex 어린아이가 부모에 대해 느끼는 사랑과 증오의 욕망 조직 전체. 이 콤플렉스의 양성적 형태는 동성 부모의 죽음을 욕망하고, 이성 부모를 성적으로 욕망하는 것으로 나타난다. 이것은 역으로 동성 부모를 사랑하고 이성 부모를 질투하거나 증오하는 부정적 형태로 나타나기도 한다. 이 콤플렉스는 남근기인 3세부터 5세 사이에 절정을 이루고, 잠복기에 들어서면서 그것은 쇠퇴한다. 그러나 그것은 사춘기에 되살아나서 독자적인 형태의 대상을 선택하면서 극복하게 된다. 오이디푸스 콤플렉스는 인격의 구조화와 인간 욕망의 방향을 결정짓는 데 근본적인 역할을 한다. 정신분석가는 이것을 참조축으로 삼아 모든 병리학적 형태의 위치와 해결 방식을 규명하려고 한다. 프로이트의 오이디푸스 콤플렉스가 갖고 있는 창립적인 특성은 『토템과 터부』(1913)에서 제기한, 인류의 근원이 되는 계기라 여겨지는 원시적 아버지 살해의 가설에서 입증되고 있다. 이 콤플렉스의 효력은 그것이, 자연적으로 얻을 수 있는 충족을 가로막고, 욕망과 법을 떨어지지 않도록 결합하고 있는 금지의 심역(근친상간의 금지)을 개입시킨다는 사실에서 나온다. 오이디푸스에 대한 그러한 구조적인 생각은 레비-스트로스의 명제와 일치한다. 그는 근친상간 금지를, 하나의 '문명'이 '자연'으로부터 분화하기 위한 최소한의 보편적인 법이라고 생각하고 있다.

욕동 Trieb, pulsion, instinct 또는 drive 인체로 하여금 어떤 목표로 향하게 하는 압력으로 되어 있는 역학적 과정. 프로이트에 따르면 욕동의 원천은 육체적 흥분이며, 그것의 목표는 욕동의 원천을 지배하는 긴장 상태를 없애는 것이며, 그 목표는 대상 속이나 대상을 통해 도달할 수 있다.

독일어에는 'Instinkt'(본능)와 'Trieb'(욕동)라는 두 가지 용어가 있다. Trieb는 언제나 압력이라는 뉘앙스를 띠고 있다. 그것의 초점은 분명한 목적보다는 일반적인 방향성이 있다. 그것은 억제할 수 없는 압력이라는 특성을 강조한다.

프로이트가 욕동의 개념을 도출한 것은 인간의 성욕을 기술하면서다. 그

는 일반적인 통념, 즉 성 욕동은 특수한 목표와 대상을 갖고 있고 성기의 흥분과 작용에 국한되어 있다는 생각을 맹렬히 공격한다. 반대로 그는 대상이 얼마나 변하기 쉽고 우연한지, 그리고 그것이 어떻게 주체의 변천과 관련해서 결정적인 형태로 선택되는지 보여준다. 또한 그는 목표가 얼마나 다양하게 세분되고, 육체적인 원천에 얼마나 밀접하게 의존해 있는가를 보여준다.

부분 욕동이 성기대에 종속되어 성교의 실현에 합류하는 것은 생물학적인 성숙으로 충분히 보장될 수 없는 복잡한 발달을 거친 뒤에나 가능하다.

욕망Wunsch, désir, wish 프로이트의 역학적 개념에서 방어 갈등의 양극 중 하나. 무의식적 욕망은 최초의 충족 체험과 결부되어 있는 기호들을 1차 과정의 법칙에 따라 복원시키면서 실현되는 경향이 있다. 정신분석은 꿈을 모델로 하여, 욕망이 어떻게 증상이라는 타협의 형태로 나타나는가를 보여주었다.

인간에 대한 개념에는 너무 근본적이어서 윤곽을 그릴 수 없는 개념들이 있다. 프로이트의 학설에서 욕망의 경우가 그렇다. 분명히 해야 할 것은 독일어 Wunsch는 불어의 désir, 영어의 wish와 동일한 사용 가치를 갖고 있지 않다는 것이다. Wunsch는 차라리 소망(souhait)이나 소원(voeu)을 가리키는 데 반해, 욕망(désir)은 독일어로 Begierde나 Lust로 번역되는 정욕(concupiscence)과 탐욕(convoitise)의 움직임을 생각나게 한다.

욕망에 대해 프로이트가 가장 공들인 정의는 '충족 체험'에 의거하고 있다. "어떤 지각의 기억 이미지가 욕구에서 생긴 흥분의 기억 흔적과 결합된다. 그리고 그 욕구가 다시 생길 때, 이미 수립된 결합 덕분에 지각의 기억 이미지에 심리 에너지를 재투여하여 그 지각을 불러일으키려는, 다시 말해 최초의 충족 상황을 재현하려는 심리적 움직임이 일어난다. 그러한 움직임이 바로 우리가 욕망이라 부르는 것이고, 지각의 재출현이 바로 '욕망의 실현'이다."[17]

은유métaphore, metaphor 라캉이 사용하는 은유는 문학에서 사용하는 은유와 관련이 있다기보다는 야콥슨의 이론과 연관이 있다. 야콥슨은 실어증을 구분하며 언어에는 두 가지 기본 축이 있다고 보았다. 그것은 언어 항목의

선택과 대체(substitution)를 다루는 은유의 축과 결합을 다루는 환유의 축이다. 따라서 야콥슨의 은유는 소쉬르의 계열체(paradigmatic)와 상응하고 환유는 통합체(syntagmatic)와 상응한다. 라캉은 이것을 사용하여 은유를 하나의 시니피앙을 다른 시니피앙으로 대체하는 것이라고 정의한다.

$$\int (\tfrac{S'}{S}) \, S \cong S \, (+) \, s$$

은유의 공식은 위와 같다. 라캉은 괄호 바깥에 의미화 함수, 즉 의미작용의 효과인 $\int S$를 쓴다. 그리고 괄호 안에 $\tfrac{S'}{S}$라고 쓰는데 이것은 하나의 시니피앙(S)을 다른 시니피앙(S')으로 대체하는 것을 의미한다. 등식의 오른쪽에는 시니피앙(S)과 시니피에(s)가 있고, 이 두 기호 사이에 있는 부호 (+)는 억압을 뜻하는 (−)를 건너서 의미가 출현한다는 것을 뜻한다. 그리고 ≅라는 부호는 '합동'이라는 뜻이다. 따라서 이 공식은 하나의 시니피앙을 다른 시니피앙으로 대체하면 의미작용이 발생한다는 뜻을 담고 있다.

이동 Verschiebung, déplacement, displacement 어떤 표상의 액센트, 흥미, 강도가 그 표상과 분리되어 강하지 않은 다른 표상으로 이동하는 것을 가리킨다. 이동은 어떤 표상으로부터 분리되어 연상의 길을 따라 미끄러져 내려가는 투여 에너지 때문에 가능하다. 따라서 이동의 개념은 경제학적인 가설과 결부되어 있다는 것을 알 수 있다. 이러한 에너지의 자유로운 이동은 무의식적 체계의 움직임을 지배하는 제1차 과정의 주된 특징 중 하나다. 프로이트가 이동을 밝혀낸 것은 특히 꿈을 통해서이다. 이동은 꿈 해석 전체의 중심이 바뀌는 현상인데, 실제로 꿈−내용과 꿈−사고가 중심점이 차이가 있다.

분석가가 찾아내는 여러 형성물에서 이동은 확실히 방어 기능을 갖고 있다. 예를 들어 공포증에서 공포의 대상으로의 이동은 불안을 객관화시키고, 정치시키고, 한정시킨다. 꿈에서 이동과 검열의 관계는 이동이 검열의 결과로 나타난다는 것이다. 그러나 이동은 자유롭게 이루어진다고 생각되기 때문에 그것은 그 본질에서 제1차적 과정이 가장 확실한 표시다.

제1차 과정과 제2차 과정 Primärvorgang/Sekundärvorgang, processus primaire/processus secondaire, primary process/secondary process 프로이트가 끌어낸 심

리 장치의 두 가지 기능 작용. 제1차 과정은 무의식계의 특징이고, 제2차 과정은 전의식-의식계의 특징이다. 제1차 과정의 경우, 심리 에너지는 자유롭게 흘러 이동과 압축의 기제에 따라 아무런 구속 없이 어떤 표상에서 다른 표상으로 옮겨 다닌다. 제2차 과정의 경우, 에너지는 흐름이 통제되기 전에 우선, '구속'된다. 제1차 과정과 제2차 과정의 대립은 쾌락 원칙과 현실 원칙의 대립과 상관관계가 있다. 제1차 과정과 제2차 과정에 대한 프로이트의 구분은 무의식적인 과정의 발견과 동시적이다.

자아Ich, moi, ego 제2지형학에서 그거와 초자아로부터 따로 떼어내어 구분한 심역. 지형학적 관점에서 자아는 그거의 요구와 의존 관계에 있는 만큼 초자아의 명령과 현실의 요청에 대해서도 의존 관계에 있다. 그것은 중개자로서의 지위를 갖고 있으면서도 그것의 자율성은 완전히 상대적일 뿐이다. 역학적 관점에서 자아는 신경증적인 갈등에서 인격의 방어 축을 대표하고, 불쾌한 정동을 지각하면 자아는 방어 기제를 작동시킨다. 경제학적 관점에서 자아는 심리 과정을 구속하는 요소로서 나타난다. 그러나 욕동 에너지를 구속하려는 시도는 1차 과정의 특징들에 의해 오염된다.

자아는 그거의 요구와 초자아의 명령에 의존한다. 자아는 불쾌한 정동을 지각하게 되면 방어 기제를 작동시킨다. 정신분석 이론은 자아의 발생을 두 가지 차원에서 설명한다. 첫째는 그거가 외부 현실과 접촉하면서 그거로부터 분화된 적응 장치로 보는 것이고, 둘째는 그거에 의해 투여된 사랑의 대상이 개인의 내부에 형성시키는 동일시의 산물로 정의한 것이다.

정신분석에서 개인으로서의 자아와 심역으로서의 자아를 칼로 자르듯 구분하는 것은 바람직하지 않다. 그 두 의미야말로 자아 문제의 핵심에 있기 때문이다. 따라서 그러한 용어상의 모호함을 고발하고 없애려는 것은 근본적인 문제를 덮어버리는 것에 지나지 않는다.

저항Widerstand, résistance, resistance 정신분석 치료 중에 피분석자가 무의식에 도달하는 것에 반대하는 피분석자 자신의 모든 말과 행동을 저항이라고 한다. 저항은 결국 치료 작업을 저해하는 것을 만들어낸다. 프로이트는 이런 장애를 강요와 설득으로 타파하려 한다. 그러다가 그는 억압된 것과 신경증의 비밀에 접근하는 수단을 찾아낸다. 실제로 저항과 억압에서 작

용하는 힘은 동일하다는 것이다.

프로이트는 다음과 같은 가설을 내놓는다. 기억은 저항의 정도에 따라 병인이 되는 핵심을 중심으로 동심원적으로 층을 이루며 모여 있다. 따라서 치료 중에 어떤 하나의 원에서 핵에 가까운 다른 원으로 이동할 때, 저항은 그만큼 더 커지게 된다. 프로이트는 그 시기부터 이미 저항을 고통스러운 표상에 대해 자아가 행사하는 힘의 표출로 정의한다. 그렇지만 그는 저항의 최종적인 기원을 억압된 것 자체에서 나오는 반발로 보고 있다. 다시 말해 그는 그 기원을 억압된 것이 의식화되지 않고, 특히 환자에 의해 완전히 받아들여지지 않는다는 점에서 찾고 있다. 따라서 여기서 저항은 저항과 억압된 것과의 거리에 의해 규정된다는 것을 알 수 있다.

그러나 제2지형학에서는 자아에 의한 방어가 강조된다. "무의식, 즉 '억압된 것'은 치료의 노력에 대해 어떠한 저항도 보이지 않는다. ……치료에서 저항은 전에 억압을 만들어낸 층과 같은 상층의 심리 체계에서 유래한다."[18] 그러나 자아의 저항으로는 분석에서 마주치는 어려움을 설명하기에 충분하지 않다고 프로이트는 말한다.

'누가 저항하는가?'라는 문제는 프로이트에게 미해결인 채로 남아 있다. 정신분석 작업의 마지막 장애로서, 자아를 넘어서는 근본적인 저항이 있다. 그것의 본질에 대한 프로이트의 가설은 여러 번 바뀌지만 어쨌든 그것은 방어 작용으로 환원될 수 없는 성질의 것이다.

전의식 das Vorbewusste, préconscient, preconscious 제1지형학에 사용된 용어. 전의식은 의식의 영역에 있는 것이 아니므로 무의식적이지만 이론적으로 의식에 접근할 수 있다는 점에서 무의식계의 내용과 구분된다. 전의식은 '검열'에 의해 무의식계와 나뉘어 있으며 무의식의 내용은 변형을 거쳐야 검열을 지나서 전의식계를 통과할 수 있다.

전이 Übertragung, transfert, transference 정신분석에서 무의식적인 욕망이 분석적 관계의 틀에서 어떤 대상에 대해 현실화되는 과정을 가리킨다. 거기서 문제가 되는 것은 현실적으로 확연히 체험되는 유아기적 원형의 반복이다. 분석가들이 수식어 없이 전이라고 부를 때 그것은 대개 치료 과정에서의 전이를 말한다. 전통적으로 전이는 정신분석 치료의 문제가 드러나는

장소로 여겨지고 있다.

프로이트는 의사라는 사람에 대한 전이 기제가 시작되는 것은 특별히 중요한 억압된 내용이 폭로될 위험이 있을 때라는 것을 확인한다. 그런 의미에서 전이는 저항의 한 형태로 나타난다. 동시에 그것은 무의식적 갈등에 가까이 왔음을 알려준다. "그 장에서 승리를 거두지 않으면 안 된다. ……전이 현상을 길들이는 일이 분석가에게 가장 큰 어려움이라는 것은 부인할 수 없다. 그러나 묻히고 잊힌 사랑의 욕동을 현실화하고 드러내는 데 더할 나위 없이 도움이 되는 것이 바로 그 어려움이라는 사실을 잊어서는 안 된다. 왜냐하면 요컨대, 사람이 없는 상태에서 초상화만 가지고 사형을 집행할 수는 없기 때문이다."[19]

프로이트는 전이 저항이 기억의 회상과 반대로, 억압된 행동을 현실 속에서 부활시킨다는 점에서 그것을 자아의 저항에 연결시키고 있다. 그러나 동시에 반복 강박이 기본적으로는 이드의 저항으로 나타난다고 지적하고 있다.

본질적으로 전이된 것은 한편으로 심리적 현실, 즉 가장 깊은 곳에 있는 무의식적인 욕망과 그와 관계된 환상이고, 다른 한편으로 전이 현상은 문자 그대로의 반복이 아니라 전이된 것의 상징적 등가물이다.

정신병Psychose, psychose, psychosis 정신병은 오랫동안 영혼의 병으로 생각되어오다가 서로 배타적인 한 쌍의 대립 개념—신경증과 정신병—이 도출된 것은 19세기에 이르러서다. 정신분석은 신경증, 정신병 그리고 도착증을 구분하고, 다시 정신병을 편집증, 정신분열증, 멜랑콜리, 조증으로 구별하여 정의하려 한다. 프로이트와 마찬가지로 라캉은 편집증에만 관심을 기울였으며 정신병을 '아버지의 이름'이 폐기되어 상징계에 구멍이 생긴 것으로 규정한다.

지형학Topik, topique, topography 심리장치가 여러 체계로 분화되어 있다고 가정하는 이론이나 관점. 프로이트는 두 가지 지형학을 내놓는다.

제1지형학: 프로이트는 제1지형학에서 심리장치를 '체계'로 본다. 빛이 광학 장치의 여러 체계를 통과하듯이 심리를 흥분이 통과하는 일련의 장치로 생각했기 때문이다. 제1지형학은 심리를 '무의식, 전의식, 의식'이라는

세 가지 체계로 구분한다. 프로이트는 이 체계들 사이에 다른 체계로의
이동을 억제하는 검열을 배치시킨다. 그러나 이 체계들은 '전진'하거나
'퇴행'하는 방향으로 통과하고, 꿈이라는 현상은 지형학적인 퇴행을 예
증한다.

제2지형학: 프로이트는 제2지형학에서는 심리를 '그거(Id), 자아, 초자아'
로 구분하고 이러한 심리장치를 '심역'(Instanz, instance, agency)이라 부른
다. 심역은 지형학적인 동시에 역학적인 의미를 포함한다. 여기서 역학적
(dynamisch, dynamique, dynamic)이라는 것은 심리에서 여러 힘들이 서로
갈등하게 된다는 뜻을 담고 있다. 따라서 심역은 의인화된 색채를 띠며 적
극적으로 행동한다는 것을 알 수 있다.

초자아Über-Ich, sur-moi, super-ego 제2지형학에서 프로이트가 기술한 인격의
심역 가운데 하나. 초자아는 자아를 재판하거나 검열하는 역할을 한다. 초
자아의 기능은 양심, 자기 관찰, 이상의 형성이 있다. 초자아는, 오이디푸
스적인 욕망을 포기하고 부모에 대한 투여를 부모와의 동일시로 바꾸면
서 금지를 내면화하여 구성된다. 관찰 망상, 멜랑콜리, 병적인 애도에 대
한 고찰이, 자아의 일부분이면서 자아의 다른 부분에 대항하는 초자아를
따로 구분하도록 프로이트를 이끌었다.

충족체험Befriedigungserlebnis, expérience de satisfaction, experience of satisfaction 충
족 체험은 인간이 무력 상태로 태어난다는 것과 관련이 있다. 어린아이는
스스로 배고픔을 해결할 수 없으므로 되부 사람의 도움을 필요로 한다. 그
래야 배고픔이라는 긴장을 제거할 수 있다.

이 체험은 여러 가지 결과를 가져온다. 그 후부터 배고픔의 충족은 만족을
제공했던 대상의 이미지와 배고픔을 방출하게 했던 반사 운동의 이미지
와 연결된다. 그리하여 배고픔의 긴장이 다시 나타날 때 그 대상의 이미지
가 재투여된다. 그러한 재활성화——욕망——는 지각과 유사한 것, 즉 환각
을 낳는다. 그런데 주체는 그렇게 아주 어린 단계에는 대상이 실제로 없다
는 것을 확인할 능력이 없다. 그래서 그 이미지에 대한 과도한 투여가 지
각과 똑같은 '현실의 징후'를 낳는 것이다, 그러한 체험 전체——현실적인
충족과 환각적인 충족——가 욕망의 토대를 이룬다.

폐기|Verwerfung, forclusion, repudiation 라캉은 정신병의 기제를 정의하려고 프로이트의 용어인 'Verwerfung'을 폐기(forclusion)로 번역한다. 폐기는 어떤 기호를 주체의 상징계 밖으로 배제하는 데 있다. 라캉은 "내부에서 폐기된 것이 외부에서 돌아온다"는 프로이트의 명제를 참고하여 "상징계에서 폐기된 것은 실재계에서 다시 나타난다"는 환각에 대한 명제를 만들었다. 신경증의 기제인 억압과 정신병의 기제인 폐기가 다른 점은, 억압된 것은 심리 내부에서 되돌아오지만 폐기된 것은 상징계 밖인 실재계에서 환각으로 나타난다는 것이다.

환상Phantasie, fantasme, fantasy 주체가 등장하는 상상적 각본으로, 방어 과정에 의해 다소 왜곡된 형태로 무의식적인 욕망의 성취를 보여주는 각본.

프로이트의 환상의 개념은 ①주체가 각성 상태에서 만들어 스스로에게 이야기하는 백일몽, 소설, 허구 등 ②무의식적 환상이라는 말을 쓰지만 전의식적이고 잠재의식적인 몽상 ③무의식과 훨씬 더 밀접한 관계를 가진 것으로 나눌 수 있다. 그러나 프로이트는 무의식적인 환상과 의식적인 환상의 본질적인 차이를 인정하지 않고, 오히려 그것들 사이의 유사성과 긴밀한 관계와 소통을 지적하고 있다.

정신분석가는 꿈, 증상, 행위화, 반복적인 행동 등과 같은 무의식의 산물 뒤에 숨어 있는 환상을 끌어내려고 한다. 상상적인 활동과 동떨어진 행위의 여러 양상조차 무의식적 환상의 발로이고 파생물이라는 사실이 밝혀진다. 그런 점에서 주체의 삶 전체가 환상 체계라 부를 수 있는 것에 의해 구성되는 것처럼 보인다.

환상은 욕망과 밀접한 관련이 있다. 환상이라는 각본은 대개 시각적인 형태로 극화될 수 있는 장면이며 주체는 그 장면 속에 항상 등장한다. 이렇게 욕망이 환상 속에서 진술됨에 따라 그것은 방어의 장이 된다. 이런 방어는 환상의 최초의 기능, 즉 금지된 것이 바로 욕망의 자리에 항상 등장하는 상연이라는 것과 불가분의 관계로 결합되어 있다.

프로이트는 개인의 체험을 넘어서는 유전적으로 전해지는 무의식적인 구조의 존재를 가정하게 되는데 이것이 바로 '원환상'이다.

환유métonymie, metonymy 라캉은 야콥슨을 따라 대체의 축과 대조를 이루는

결합의 축에 환유를 연결시킨다. '모차르트를 연주하다'에서 '모차르트'와 '연주하다'는 결합의 축이자 환유 관계에 있다. 왜냐하면 시니피앙들이 연결되고 결합되는 방법과 관련 있는 것이 환유이기 때문이다. '모차르트를 연주한다'는 비문이다. '곡'이라는 시니피앙이 '모차르트'로 이동하여 억압되었기 때문에 의미작용이 이루어지지 않는다. 이것은 '모차르트의 (곡)을 연주한다'고 해야 의미가 통한다.

$$\int (S \cdots S') \, S \cong S \, (-) \, s$$

위의 환유의 공식은 다음과 같이 읽을 수 있다. 등식 왼편의 괄호 밖에 있는 \int와 S는 의미작용의 효과인 의미화 함수다. 그리고 괄호 안에 있는 $S \cdots S'$는 하나의 시니피앙(S)이 다른 시니피앙(S')으로 이동하는 것을 뜻한다. 등식의 오른쪽에 있는 시니피앙(S)과 시니피에(s) 사이의 (−)는 시니피에(s)가 저항(−)을 뚫고 올라오지 못하여 의미작용이 이루어지지 않는 것을 의미한다. 따라서 이 공식은 하나의 시니피앙이 다른 시니피앙으로 이동하면 의미작용이 억압된다는 뜻을 담고 있다.

히스테리 Hysterie, hystérie, hysteria 신경증의 한 종류이며 전환 히스테리와 불안 히스테리가 대표적인 증상이다. 전환 히스테리는 심리적 갈등이 신체 증상으로 상징화되고, 불안 히스테리는 불안이 외부 대상에 고착된다. 히스테리의 특수성은 몇몇 기제(특히 종종 분명히 드러나는 억압)가 지배적으로 나타나고 오이디푸스적인 갈등이 노출되는 데 있다.

히스테리라는 개념은 히포크라테스까지 거슬러 올라갈 정도로 오래되었다. 당시에는 자궁이 온몸에 돌아다녀 생기는 여성 질환으로 생각했다. 19세기 말, 특히 샤르코(Jean Martin Charcot)의 영향으로 히스테리가 제기한 문제가 화제가 되기 시작한다. 그러나 브로이어(Josef Breuer)와 프로이트가 따라간 길은 그것을 뛰어넘는 것이었다. 프로이트는 히스테리의 심리 기제를 밝히는 과정에서 히스테리를 '표상에 의한 질병'으로 보는 견해의 흐름에 동조한다. 히스테리의 병인이 무엇인지를 밝히는 과정에서 무의식, 환상, 억압 등의 정신분석의 주요한 개념들이 발견되었다는 것은 두루 아는 사실이다.

프로이트의 히스테리 환자인 도라(Dora)는 자신을 K씨와 동일시하여 K씨

의 욕망을 자신의 욕망으로 삼아 K씨 부인을 사랑하게 되어 동성애를 이
르게 된다. 여성이면서 남성의 자리에서 남성의 눈으로 여성을 사랑하게
되었다는 것이다. 이것은 히스테리 환자가 던지는 질문이 "나는 여성인가
아니면 남성인가"임을 밝힌 라캉의 주장을 뒷받침해준다.

주 註

1 베일 속으로 들어가기 전에

1) Jacques Lacan, *Le Seminaire XI : Les Quatre Concepts Fondamentaux de la Psychanalyse*, Paris : Seuil, 1973(1964), p.118.

2) '지각적 식별불가능성'(indiscenability)은 단토가 예술종말론에서 주장하는 개념이다.

3) Margaret P. Battin · John Fisher · Ronald Moore · Anita Silvers, *Puzzles about Art : An Aesthetics Casebook*, Boston/New York : Bedford/St. Martin's, 1989, pp.12~13; 마거릿 P. 배틴 외, 윤자정 옮김, 『예술이 궁금하다』, 현실문화연구, 2004, 40~41쪽.

4) '차용'(appropriation)은 고유한 의미에서 '자기 것으로 만들기'라는 뜻이다.

5) Arthur C. Danto, *After the End of Art : Contemporary Art and the Pale of History*, Princeton : Princeton University Press, 1997; 아서 C. 단토, 이성훈 · 김광우 옮김, 『예술의 종말 이후』, 미술문화, 2004.

6) 이성훈, 「철학적 담론과 그림」, 『대동철학』, 제38집 3월, 2007, 50쪽.

7) 애덤(Adam)이 그림으로 그려본 동굴의 비유. 플라톤, 『국가』, 박종현 역주, 서광사, 2008, 448쪽.

8) 이성훈, 『이미지의 철학』(미간행), 2007, 29쪽.

9) Jean Laplanche · J.B. Pontalis, *Vocabulaire de la psychanalyse*, Paris : PUF,

2002(1967), p.420; 장 라플랑슈 · 장 B. 퐁탈리스, 임진수 옮김, 『정신 분석 사전』, 열린책들, 2006, 388쪽.

10) Keith Moxey, *The Practice of Persuasion: Paradox and Power in Art History*, New York: Cornell University Press, 2001, p.2; 키스 먹시, 조주연 옮김, 『설득의 실천』, 경성대학교출판부, 2008, 19쪽.

11) Jacques Lacan, *Ecrits*, Paris: Seuil, 1966, p.806.

2 왜 「시녀들」의 정신분석인가

1) 이것에 대한 설명은 제10장에서 다루고 있다.

2) John R. Searle, "Las Meninas and the Paradoxes of Pictorial Representation", Critical Inquiry 6, 1980.

3) Sigmund Freud, *The Interpretation of Dreams (1)*, The Standard Edition of the Complete Psychological Works of Sigmund Freud IV, (trans.) James Strachey, London: The Hogarth Press and the Institute of Psycho-Analysis, 1973(1900), pp.277~278.

4) John R. Searle, 앞의 글, pp.477~488.

5) Carl Justi, *Velázquez And His Times*, New York: Parkstone Press, 2006.

6) 설의 것을 기본으로 하고, 유스티의 것은 인용부호 속에 넣었다.

7) Carl Justi, 앞의 책, p.209.

8) 같은 곳.

9) 「시녀들」이 완성된 지 3년 후인 1659년임.

10) 같은 곳.

11) 카스티야 왕국은 중세 이베리아 반도의 중앙부에 있던 왕국이다. 1469년에 카스티야 왕국의 이사벨 왕녀가 아라곤 왕국의 왕자 페르난도 2세와 결혼함으로써 공동 왕국이 이루어졌고, 1492년에 통일 에스파냐가 탄생했다.

12) 같은 곳.

13) 페르난데스는 마드리드 콤플루텐세 대학교의 교수를 지냈고 안달루시아

미술관 관장과 프라도 미술관 부관장을 지냈다. 『벨라스케스의 거울』은
소설이지만 그의 경력으로 보아서 「시녀들」의 등장인물에 관한 언급은
기록에 근거했을 가능성이 높기 때문에 여기에 인용한다.

14) 페드로 J. 페르난데스, 김현철 옮김, 『벨라스케스의 거울 2』, 베텔스만,
 2004, 13~15쪽.

15) Gabriele Finaldi, *Velázqeuz: Las Meninas*, London: Scala, 2006.

16) 설은 이것에 대한 자신의 정보를 팔로미노에게서 가져왔다고 고백한다.

17) 톰린슨은 두 그림이 모두 루벤스의 것이고 그것을 마소가 복제한 것이라
 고 본다. 재니스 톰린슨, 이순령 옮김, 『스페인 회화』, 예경, 2002, 132쪽.

18) Gabriele Finaldi, *Velázqeuz: Las Meninas*, London: Scala, 2006.

19) 홍진경, 『인간의 얼굴: 그림으로 읽기』, 예담, 2002, 41쪽.

20) Arkady Plotnitsky, "Beyond the Visible and the Invisible: The Gaze and
 Consciousness in Diego Velázqeuz Las Meninas", Journal of Consciousness
 Studies, Vol.15, No.9, Imprint Academic, 2008, p.84.

21) 임진수, 『세미나 VI: 정신분석에서 자아의 문제』, 프로이트라캉학교 · 파
 워북, 2010, 97쪽.

22) Keith Moxey, *The Practice of Theory: Poststructuralism, Cultural Politics, and
 Art History*, New York: Cornell University Press, 1996, p.8; 키스 먹시,
 조주연 옮김, 『이론의 실천』, 현실문화, 2008, 36쪽.

23) Sigmund Freud, "Constructions in Analysis" in *Moses and Monotheism An
 Outline of Psycho-Analysis and Other Works*, The Standard Edition of the
 Complete Psychological Works of Sigmund Freud XXIII, (trans.)James
 Strachey, London: The Hogarth Press and the Institute of Psycho-Analysis,
 1973(1937), pp.258~260; 지그문트 프로이트, 임진수 옮김, 「분석에 있
 어서 구성의 문제」, 『끝이 있는 분석과 끝이 없는 분석』, 열린책들,
 2005, 287~289쪽.

24) 같은 책, pp.261~262; 같은 책, 290~291쪽.

25) 임진수, 『세미나 V: 남근의 의미작용』, 프로이트라캉학교 · 파워북,
 2011, 13쪽.

26) Sigmund Freud, "Constructions in Analysis" in *Moses and Monotheism An Outline of Psycho-Analysis and Other Works*, The Standard Edition of the Complete Psychological Works of Sigmund Freud XXIII, (trans.)James Strachey, London: The Hogarth Press and the Institute of Psycho-Analysis, 1973(1937), pp.259~260; 지그문트 프로이트, 임진수 옮김, 「분석에서 구성의 문제」, 『끝이 있는 분석과 끝이 없는 분석』, 열린책들, 2005, 288~289쪽.

27) 같은 책, pp.259~260; 같은 책, 287쪽.

28) Jacques Lacan, *Ecrits*, Paris: Seuil, 1966, p.121.

29) 애드가 A. 포우, 박현석 옮김, 「모르그가의 살인」, 『포우』, 동해출판, 2008, 222쪽.

30) 이 이야기는 프로이트가 직접 관여한 사례는 아니다. 치료 자체는 소년의 아버지가 직접 했고, 그가 기록한 메모들을 프로이트가 출판할 수 있도록 허락한 것이다. 소년은 광장이나 말에 대한 공포증을 가지고 있었다.

31) Sigmund Freud, "Analysis of a Phobia in a Five-Year-Old Boy", in *The Cases of 'Little Hans' and the 'Rat Man'*, The Standard Edition of the Complete Psychological Works of Sigmund Freud X, (trans.)James Strachey, London: The Hogarth Press and the Institute of Psycho-Analysis, 1973(1909), p.122.

32) '반복'과 '전이'는 라캉의 『세미나 11』에서 정신분석의 '근본이 되는 개념'이라고 규정하는 네 가지, 즉 무의식 · 반복 · 전이 · 욕동 중의 두 가지, 특히 '반복'은 이 네 개념의 중심에 공통적으로 자리 잡고 있는 핵심 개념이다. 그만큼 이것들은 우리에게도 유용한 개념이다.

33) Jacques Lacan, *The Seminar of Jacques Lacan, Book XX: On Feminine Sexuality, The Limits of Love and Knowledge*, (trans.)Notes by Bruce Fink, New York & London: W.W. Norton and Company, 2007(1972~73), p.139.

3 거울 이미지

1) Catherine Belsey, *Culture and the Real: Theorizing Cultural Criticism*, London and New York: Routledge, 2005, p.110; 케더린 벨지, 김전유경 옮김, 『문화와 실재: 라캉으로 문화 읽기』, 경성대학교출판부, 2008, 162쪽.

2) Carl Justi, *Velázquez and His Times*, New York: Parkstone Press International, 2006.

3) 빌헬름 옌젠의 소설 『그라디바』는 특이하게 걷는 부조 속의 여인 '그라디바'를 찾아 폼페이로 갔다가 그라디바가 어린 시절 사랑의 대상이었던 '조에 베르트강'이었음을 깨닫고 사랑을 재발견하게 되는 '노르베르트 하르놀트'라는 젊은 고고학자에 대한 이야기다. 프로이트는 「빌헬름 옌젠의 『그라디바』에 나타난 망상과 꿈」에서 소설 『그라디바』를 분석하여 억압되었던 것이 되돌아오는 방식을 예증했다. 그리고 조에가 하나의 말로 이중의 의미를 나타내는 방식을 사용해서 하르놀트의 망상을 치유하려는 과정은 분석가가 환자를 치료하는 과정과 비슷하다는 것을 보여주었다.

4) Sigmund Freud, "Delusions and Dreams in Jensen's Gradiva", in *Jensen's Gradiva and Other Works*, The Standard Edition of the Complete Psychological Works of Sigmund Freud IX, (trans.)James Strachey, London: The Hogarth Press and the Institute of Psycho-Analysis, 1973 (1907), p.35.

5) Sigmund Freud, *Introductory Lectures on Psycho-Analysis*, The Standard Edition of the Complete Psychological Works of Sigmund Freud XV, (trans.)James Strachey, London: The Hogarth Press and the Institute of Psycho-Analysis, 1973(1915~16), p.101.

6) 독: Wiederholungszwang. 프: compulsion de répétition. 영: compulsion to repeat 또는 repetition compulsion.

7) Jean Laplanche · J.B. Pontalis, *Vocabulaire de la psychanalyse*, Paris: PUF, 2002(1967), p.86; 장 라플랑슈 · 장 B. 퐁탈리스, 임진수 옮김, 『정신분

석 사전』, 열린책들, 2005, 147~148쪽.

8) Sigmund Freud, "A Childhood Recollection from Dichtung und Waheit", in *An Infantile Neurosis and Other Works* XXII, The Standard Edition of the Complete Psychological Works of Sigmund Freud, (trans.)James Strachey, London: The Hogarth Press and the Institute of Psycho-Analysis, 1973 (1917), pp.145~156.

9) 같은 책, p.153.

10) 임진수, 『세미나 XI: 위상학적 정신분석』, 프로이트라캉학교·파워북, 2010, 17쪽.

11) Carl Justi, 앞의 책, p.235.

12) Hal Foster, *The Return of the Real: The Avant-Garde at the End of the Century*, Massachusetts: MIT Press, 1996, p.142; 할 포스터, 이영욱·조주연·최연희 옮김, 『실재의 귀환』, 경성대학교출판부, 2003, 220쪽.

13) 페드로 J. 페르난데스, 김현철 옮김, 『벨라스케스의 거울 2』, 베텔스만, 2004, 13~15쪽.

14) Catherine Belsey, 앞의 책, p.112; 케더린 벨지, 김전유경 옮김, 앞의 책, 164쪽.

15) Joel Snyder·Ted Cohen, "Reflections on Las Meninas: Paradox Lost", Critical Inquiry 6, Winter, 1980, p.434.

16) 임진수, 『세미나 IV: 환상의 정신분석』, 현대문학, 2005, 248쪽.

17) Sigmund Freud, "On Dream", in *The Interpretation of Dreams (II) and On Dreams*, The Standard Edition of the Complete Psychological Works of Sigmund Freud V, (trans.)James Strachey, London: The Hogarth Press and the Institute of Psycho-Analysis, 1973(1901), p.671; 지그문트 프로이트, 임진수 옮김, 『끝이 있는 분석과 끝이 없는 분석』, 열린책들, 2005, 138쪽.

4 남근, 부인(disavowal) 그리고 도착증

1) Sigmund Freud, *Introductory Lectures on Psycho-Analysis*, The Standard

Edition of the Complete Psychological Works of Sigmund Freud XV, (trans.)James Strachey, London: The Hogarth Press and the Institute of Psycho-Analysis, 1973(1915~16), p.108.

2) Jacques Lacan, *Ecrits*, Paris: Seuil, 1966, p.690.

3) 라캉이 도입한 용어로, 그것은 정신병의 기원에 있다고 가정되는 특수한 메커니즘이다.

4) 아테나는 실뽑기와 직물·건축·조각·조선 등의 분야를 주관하는 기예의 여신이기도 하다.

5) Sigmund Freud, *New Introductory Lectures on Psycho-Analysis and Other Works*, The Standard Edition of the Complete Psychological Works of Sigmund Freud XXII, (trans.)James Strachey, London: The Hogarth Press and the Institute of Psycho-Analysis, 1973(1932~36), p.24.

6) Sigmund Freud, 앞의 글, p.169.

7) Sigmund Freud, "The Antithetical Meaning of Primal Words", in *Five Lectures on Psycho-Analysis, Leonardo da Vinci and Other Works*, The Standard Edition of the Complete Psychological Works of Sigmund Freud XI, (trans.)James Strachey, London: The Hogarth Press and the Institute of Psycho-Analysis, 1973(1910), p.155.

8) 같은 책, p.156.

9) 같은 책, p.155.

5 나르시시즘

1) 전통적으로는 '멜랑콜리'라고 한다. 하지만 미국식 DSM(Diagnostic and Statistical Manual of Mental Disorders) IV의 분류에 따르면 '우울증'(depression)이다.

2) 성 욕동의 기저에 있다고 가정하는 에너지.

3) Carl Justi, *Velázquez And His Times*, New York: Parkstone Press, 2006, p.129.

4) 홋타 요시에, 김석희 옮김, 『고야 1: 에스파냐—빛과 그림자』, 한길사, 2010, 318쪽.

5) 제6장의 각주 11)의 본문을 참조할 것. 거기서 '비너스가 벨라스케스의 어머니'라는 것을 증명하고 있다.

6) 임진수, 『세미나 VII: 실재계와 진실 그리고 동성애』, 미간행, 프로이트라 캉학교, 2006, 121쪽.

7) 실레노스는 늙은 사티로스를 통틀어 가리키는 이름으로, 헬레니즘 시대 에는 '판'(Pan)과 혼동되기도 했다.

6 주체의 절단(cut)과 환상

1) 임진수, 『세미나 XI: 위상학적 정신분석』, 프로이트라캉학교 · 파워북, 2010, 84쪽.

2) Jean Laplanche · J.B. Pontalis, *Vocabulaire de la psychanalyse*, Paris: PUF, 2002(1967), p.484; 장 라플랑슈 · 장 B. 퐁탈리스, 임진수 옮김, 『정신분석 사전』, 열린책들, 2005, 447쪽.

3) 임진수, 앞의 책, 82쪽.

4) 위상수학에는 뫼비우스의 띠, 원환면, 크로스-캡, 클라인의 병이 있다.

5) 임진수, 『세미나 VI: 정신분석에서 자아의 문제』, 프로이트라캉학교 · 파 워북, 2010, 98쪽.

6) 임진수, 『세미나 XI: 위상학적 정신분석』, 앞의 책, 86쪽.

7) Sigmund Freud, "Repression", in *A History of the Psycho-Analytic Movement, Papers on Metapsychology and Other Works*, The Standard Edition of the Complete Psychological Works of Sigmund Freud XIV, (trans.) James Strachey, London: The Hogarth Press and the Institute of Psycho-Analysis, 1973(1915), p.147.

8) 정신분석 치료는 수평적으로 격리된 무의식을 전의식의 언어로 번역하여 분석자가 그것을 의식하도록 해주는 것이다.

9) 임진수, 『세미나 XI: 위상학적 정신분석』, 앞의 책, 89쪽.

10) 임진수, 『세미나 IV: 환상의 정신분석』, 현대문학, 2005, 249쪽.

11) 이것은 제5장의 각주 5)에 해당하는 본문에서 증명하지 못한 '비너스가 벨라스케스의 어머니'라는 점을 해결해준다.

12) 노성두는 왼손을 내밀어 신부의 손을 잡는 것은 도둑장가로 알려진 '왼손 혼인'의 자세라고 한다. 조반니가 교회에서 축복을 받으면서 혼례를 올렸다는 기록이 있는 것으로 보아서, 도둑장가를 간 사람은 조반니가 아니라 그의 아우인 미켈레 아르놀피니로 추측된다고 보았다. 노성두·이주헌, 『노성두 이주헌의 명화 읽기』, 한길아트, 2007, 55쪽.

13) 노성두는 그를 아르놀피니의 친척일 수도 있다고 보았다.

14) Catherine Belsey, *Culture and the Real: Theorizing Cultural Criticism*, London and New York: Routledge, 2005, p.103; 캐더린 벨지, 김전유경 옮김, 『문화와 실재: 라캉으로 문화 읽기』, 경성대학교출판부, 2008, 153~155쪽.

15) 같은 책, 156쪽.

16) Carl Justi, *Velázquez and His Times*, New York: Parkstone Press International, 2006, p.216.

17) 같은 곳.

7 사후 작용과 사전 확신

1) 히스테리 환자의 증상은 심리적 갈등이 신체 증상으로 전환된 것인데, 아픈 부위를 만지면 그들은 성적 황홀경 때의 표정을 짓고 교성(嬌聲)을 지른다.

2) 임진수, 『세미나 XI: 위상학적 정신분석』, 프로이트라캉학교·파워북, 2010, 227쪽.

3) 같은 책, 230쪽.

4) 이에 대해서는 Jacques Lacan, "Le Temps Logique et L'assertion de Certitude Anticipe" *Ecrits*, Paris: Seuil, 1966, p.197 이하 참고.

5) 임진수, 앞의 책, 197쪽.

6) 이윤기, 『이윤기의 그리스 로마 신화』, 웅진지식하우스, 2008, 58쪽.

7) "말의 전개 장소로서 대문자 A로 쓰는 큰타자의 개념을 세워야 한다(그 것은 프로이트가 『꿈의 해석』에서 말하는 '다른 무대'다)." Jacques Lacan, *Ecrits*, Paris: Seuil, 1966, p.628, p.689에서도 같은 내용이 언급된 다. 라캉은 1954년부터 1982년까지 세미나를 계속했고 그것을 녹취한 『세미나』(Séminaire)라는 총 27권의 강연록을 남겼다. 그러나 그가 직접 쓴 책은 1966년에 발행된 『에크리』(*Ecrits*)가 유일한 것이다. 그것은 '쓰 다'(*érire*)라는 동사의 과거분사형이고 '씌어진 것들', 또는 '글들'이라는 뜻이다.

8) 같은 책, p.53.

9) 프로이트는 후기이론에서 심리 장치를 세 가지(자아, 그거, 초자아)로 구 분했는데 그중 하나다. 그거는 인격 중에서 욕동(Trieb)의 중심이다.

10) 임진수는 그것을 라플랑슈의 『정신분석 사전』을 번역할 때부터 '그거'라 고 번역하고 있다. 임진수, 『세미나 VI: 정신분석에서 자아의 문제』, 프 로이트라캉학교 · 파워북, 2010, 5쪽의 각주 5)를 인용함.

11) Jacques Lacan, *Ecrits*, Paris: Seuil, 1966, p.814.

12) 임진수, 『세미나 VI: 정신분석에서 자아의 문제』, 앞의 책, 203쪽.

8 응시(gaze)와 불안

1) Jacques Lacan, *Le Seminaire XI: Les Quatre Concepts Fondamentaux de la Psychanalyse*, Paris: Seuil, 1973(1964), p.111.

2) Jacques Lacan, *Ecrits*, Paris: Seuil, 1966, p.674.

3) Sigmund Freud, *A History of the Psycho−Analytic Movement, Papers on Metapsychology and Other Works*, The Standard Edition of the Complete Psychological Works of Sigmund Freud XIV, (trans.)James Strachey, London: The Hogarth Press and the Institute of Psycho−Analysis, 1973 (1914~16), p.122.

4) 같은 곳.

5) 『프로이트 전집』을 번역한 스트레이치 영역본에서 오역도 발견되지만 스

트레이치의 번역은 권위 있는 것으로 인정받고 있다. 특히 그가 단 주석은 프로이트에 대한 그의 연구 깊이를 보여주는 것으로 높이 평가받고 있다.

6) Jacques Lacan, *Le Seminaire XI: Les Quatre Concepts Fondamentaux de la Psychanalyse*, 앞의 책, p.106.

7) Hal Foster, *The Return of the Real: The Avant-Garde at the End of the Century*, Massachusetts: MIT Press, 1996, p.140; 할 포스터, 『실재의 귀환』, 이영욱·조주연·최연희 옮김, 경성대학교출판부, 2003, 215쪽 각주 34).

8) Jacques Lacan, *Le Seminaire XI: Les Quatre Concepts Fondamentaux de la Psychanalyse*, 앞의 책, p.121.

9) 응시와 표상의 주체 사이에 있는 '이미지와 스크린'에 대한 설명은 논란이 많다. 그것에 관한 설명은 다음 기회로 미루고자 한다.

10) Jean Laplanche·J.B. Pontalis, *Vocabulaire de la psychanalyse*, Paris: PUF, 2002(1967), p.474; 장 라플랑슈·장 B. 퐁탈리스, 임진수 옮김, 『정신분석 사전』, 열린책들, 2005, 192쪽.

11) 같은 책, p.195; 같은 책, 191쪽.

12) Sigmund Freud, "On Dream", in *The Interpretation of Dreams (II) and On Dreams*, The Standard Edition of the Complete Psychological Works of Sigmund Freud V, (trans.)James Strachey, London: The Hogarth Press and the Institute of Psycho-Analysis, 1973(1901), pp.674~675; 지그문트 프로이트, 임진수 옮김, 『끝이 있는 분석과 끝이 없는 분석』, 열린책들, 2005, 142쪽.

13) 같은 책, p.674; 같은 곳.

14) Hal Foster, *The Return of the Real: The Avant-Garde at the End of the Century*, Massachusetts: MIT Press, 1996, p.138; 할 포스터, 이영욱·조주연·최연희 옮김, 『실재의 귀환』, 경성대학교출판부, 2003, 211쪽 각주 30).

15) Sigmund Freud, "From the History of an Infantile Neurosis" in *An Infantile Neurosis and Other Works*, The Standard Edition of the Complete Psychological Works of Sigmund Freud XVII, (trans.)James Strachey,

London: The Hogarth Press and the Institute of Psycho-Analysis, 1973 (1918), p.29.

16) 같은 책, 34쪽.

17) Efrat Biberman, "On Narrativity in the Visual Field: A Psychoanalytic View of Velázquez's Las Meninas" Narrative, Vol.14, No.3, Ohio State University Press, 2006, p.243.

18) 같은 글, 243쪽.

19) 같은 곳.

20) 같은 글, 242쪽.

9 끝이 없는 분석

1) 신화 분석의 근거는 "개체 발생은 계통 발생을 반복한다"는 프로이트의 명제에서 나온다. 우리도 정신분석을 연구 방법의 기초로 삼으면서 그러한 장점을 최대한 살리기 위해 신화 분석을 배제하지 않았다.

2) 라캉이 이것을 시니피앙에 의한 주체의 '절단'이라고 부른다는 것은 이미 언급한 바 있다.

10 「시녀들」을 둘러싼 여러 해석

1) Svetlana Alpers, "Interpretation without Representation, or the Viewing of Las Meninas," Representations 1(February), 1983.

2) Kevin Bongiorni, "Velázquez, Las Meninas: Painting the Reader", Semiotica, Vol.144, No.1~4, Walter De Gruyter & Co, 2003.

3) 진중권, 『진중권의 현대미학강의』, 아트북스, 2005, 148~153쪽.

4) 미셸 푸코, 이광래 옮김, 『말과 사물』, 민음사, 1997, 19쪽.

5) Catherine Belsey, *Culture and the Real: Theorizing Cultural Criticism*, London and New York: Routledge, 2005, p.112; 케더린 벨지, 김전유경 옮김, 『문화와 실재: 라캉으로 문화 읽기』, 경성대학교출판부, 2008, 164쪽.

6) 같은 곳; 같은 책, 165쪽.

7) 같은 책, p.113; 같은 곳.

8) John R. Searle, "Las Meninas and the Paradoxes of Pictorial Representation", Critical Inquiry 6, 1980.

9) Kevin Bongiorni, "Velázquez, Las Meninas: Painting the Reader", Semiotica, Vol.144, No.1~4, Walter De Gruyter & Co, 2003.

10) Joel Snyder, "Las Meninas and the Mirror of the Prince", Critical Inquiry 11, 1985.

11) Svetlana Alpers, "Interpretation without Representation, or the Viewing of Las Meninas", Representations 1(February), 1983.

12) 애드가 A. 포우, 박현석 옮김, 「도둑맞은 편지」, 『포우』, 동해출판, 2008, 360쪽.

13) 같은 곳.

14) Catherine Belsey, 앞의 책; 케더린 벨지, 김전유경 옮김, 앞의 책.

15) 같은 책, 167쪽.

16) 같은 책, 170쪽.

17) 같은 책, 171쪽.

18) 같은 책, 172쪽.

19) Arkady Plotnitsky, "Beyond the Visible and the Invisible: The Gaze and Consciousness in Diego Velázquez's Las Meninas", Journal of Consciousness Studies, Vol.15, No.9, Imprint Academic, 2008.

20) 라캉은 이것을 '실재계와의 만남' 또는 '투케'(tukhe)라고 명명한다. 투케 는 '만나다'라는 뜻을 가진 'tugkhanei'라는 말에서 왔다. 이 말은 라캉이 아리스토텔레스에게서 가져온 개념이다. 아리스토텔레스는 이것을 '행 운'의 의미로 사용하지만, 라캉에게는 '나쁜 만남'을 의미한다. 실재계와 의 만남은 죽음과의 만남처럼 끔찍한 것이기 때문이다.

21) Efrat Biberman, "On Narrativity in the Visual Field: A Psychoanalytic View of Velázquez's Las Meninas" Narrative, Vol.14, No.3, Ohio State University Press, 2006.

11 다시 보기

1) 프로이트는 정신분석이론을 만들었다. 그리고 그것은 그의 제자들과 후 속세대에 의해 자아 심리학, 집단무의식, 대상관계 이론, 구조주의 정신 분석, 후기구조주의 정신분석 등으로 발전했다. 우리는 이 가운데서도 언 어적으로 정신분석을 해석하는 라캉의 이론을 중심으로 해석을 전개했 다. 하지만 라캉이 "프로이트로 돌아가자"고 말했듯이 우리도 프로이트로 돌아갔고, 그 길은 다시 라캉으로 이어졌다.

2) "신화는 보편적인 것인데, 신화를 통한 분석이 어떻게 벨라스케스 개인의 무의식을 드러낼 수 있는가?"라는 의문이 제기될 수 있다. 그러나 거꾸로 신화의 보편성이 정신분석 이론의 보편성을 강화해주며, 그것은 벨라스 케스 무의식을 구성하는 데 타당성을 높여줄 수 있다.

3) 이윤기, 『이윤기의 그리스 로마 신화』, 웅진지식하우스, 2008, 132쪽.

4) 아폴로도로스, 천병희 옮김, 『원전으로 읽는 그리스 신화』, 도서출판 숲, 2008, 208쪽.

5) 같은 곳.

6) 헤라는 펠롭스의 아들 크뤼시포스를 범했던 라이오스의 죄를 벌하기 위 해 테바이에 이 괴물을 보냈다.

12 베일의 수수께끼 ─ 결론

1) 라캉이 『Le séminaire XIII』에서 「시녀들」을 분석했지만 이 책은 아직 출판 되지 않았다.

2) 임진수, 『시선과 정신분석』(미간행), 프로이트라캉학교, 여름 워크숍, 2011 참고함.

감사드리며 | 후기

1) 이 책의 부록으로 첨가된 「벨라스케스의 연보」에 따르면 아마도 벨라스케

스가 2차 이탈리아 여행(1649~51)에서 자극을 받아서 보누첼리에게 「헤르마프로디토스」 제작을 의뢰한 것이 아닌가 싶다. 왜냐하면 이 시기를 전후로 벨라스케스는 「아라크네」 「거울을 보는 비너스」 「시녀들」 「아라크네의 우화」에서 '돌아앉은 자세'의 이미지를 집중적으로 그려냈기 때문이다.

2) 이 「후기」를 쓰고 난 후 유스티의 책에서 벨라스케스가 「헤르마프로디토스 상」을 참고했을 것이라고 추측한 글을 발견했다.

3) Freud, Sigmund, *The Interpretation of Dreams (II) and On Dreams*, The Standard Edition of the Complete Psychological Works of Sigmund Freud V, (trans.) James Strachey, London: The Hogarth Press and the Institute of Psycho-Analysis, 1973(1900), p.621.

간추린 정신분석 용어

1) Sigmund Freud, "Analysis of a Phobia in a Five-Year-Old Boy" in *Two Case of 'Little Hans' and the 'Rat Man'*, The Standard Edition of the Complete Psychological Works of Sigmund Freud X, (trans.)James Strachey, London: The Hogarth Press and the Institute of Psycho-Analysis, 1973(1909), p.8, n.2.

2) Sigmund Freud, "The Ego and the Id" in *The Ego and the Id and Other Works*, The Standard Edition of the Complete Psychological Works of Sigmund Freud XIX, (trans.)James Strachey, London: The Hogarth Press and the Institute of Psycho-Analysis, 1973(1923), p.24.

3) Sigmund Freud, *The Interpretation of Dreams (I)*, The Standard Edition of the Complete Psychological Works of Sigmund Freud IV, (trans.)James Strachey, London: The Hogarth Press and the Institute of Psycho-Analysis, 1973(1900), p.179.

4) Sigmund Freud, "Repression" in *A History of the Psycho-Analytic Movement, Papers on Metapsychology and Other Works*, The Standard Edition of the Complete Psychological Works of Sigmund Freud XIV, (trans.)James Strachey, London: The Hogarth Press and the Institute of Psycho-Analysis,

1973(1915), p.148.

5) Sigmund Freud, "Three Essays on the Theory of Sexuality" in *A Case History of Schreber, Papers on Technique and Other Works*, The Standard Edition of the Complete Psychological Works of Sigmund Freud VII, (trans.)James Strachey, London: The Hogarth Press and the Institute of Psycho-Analysis, 1973(1905), p.171.

6) 같은 책, p.144, n.1.

7) 같은 곳.

8) Sigmund Freud, "Group Psychology and the Analysis of the Ego" in *Beyond the Pleasure Principle, Group Psychology and Other Works*, The Standard Edition of the Complete Psychological Works of Sigmund Freud XVII, (trans.)James Strachey, London: The Hogarth Press and the Institute of Psycho-Analysis, 1973(1921), p.90.

9) Jacques Lacan, *The Seminar of Jacques Lacan, Book XX: On Feminine Sexuality, The Limits of Love and Knowledge*, (trans.)Bruce Fink, New York & London: W.W. Norton and Company, 2007, p.139.

10) Sigmund Freud, "The Infantile Genital Organization: An Interpolation into the Theory of Sexuality" in *The Ego and the Id and Other Works*, The Standard Edition of the Complete Psychological Works of Sigmund Freud XIX, (trans.)James Strachey, London: The Hogarth Press and the Institute of Psycho-Analysis, 1973(1923), pp.143~144.

11) Sigmund Freud, "An Outline of Psycho-Analysis" in *Moses and Monotheism, An Outline of Psycho-Analysis and Other Works*, The Standard Edition of the Complete Psychological Works of Sigmund Freud XXIII, (trans.)James Strachey, London: The Hogarth Press and the Institute of Psycho-Analysis, 1973(1940), p.203.

12) Jacques Lacan, *Ecrits*, Paris: Seuil, 1966, p.819.

13) 이것은 프랑스어인 'exister'(존재하다)에서 왔으며 'ex'와 'siste' 사이에 '-'를 넣어서 '밖에 있다'(out of, hors)라는 의미를 부여했다.

14) 정은경, 「미술사와 미술비평에서 정신분석의 의의」, 『인문학논총』, 제26집, 경성대학교 인문과학연구소, 2011, p.155.

15) Sigmund Freud, *Introductory Lectures on Psycho-Analysis (Parts I and II)*, The Standard Edition of the Complete Psychological Works of Sigmund Freud XV, (trans.)James Strachey, London: The Hogarth Press and the Institute of Psycho-Analysis, 1973(1915~16), p.173.

16) Sigmund Freud, *Jokes and their Relation to the Unconscious*, The Standard Edition of the Complete Psychological Works of Sigmund Freud VIII, (trans.)James Strachey, London: The Hogarth Press and the Institute of Psycho-Analysis, 1973(1905), p.164.

17) Sigmund Freud, *The Interpretation of Dreams (II) and On Dreams*, The Standard Edition of the Complete Psychological Works of Sigmund Freud V, (trans.)James Strachey, London: The Hogarth Press and the Institute of Psycho-Analysis, 1973(1900), pp.565~566.

18) Sigmund Freud, "Beyond the Pleasure Principle" in *Beyond the Poeasure Principle, Group Psychology and Other Works*, The Standard Edition of the Complete Psychological Works of Sigmund Freud XVIII, (trans.)James Strachey, London: The Hogarth Press and the Institute of Psycho-Analysis, 1973(1920), p.19.

19) Sigmund Freud, *A Case of Hysteria, Three Essays on Sexuality and Other Works*, The Standard Edition of the Complete Psychological Works of Sigmund Freud VII, (trans.)James Strachey, London: The Hogarth Press and the Institute of Psycho-Analysis, 1973(1901~1905), p.108.

벨라스케스 연보 · 문화사 연보

*작품명 옆에 붙어 있는 작은 숫자는 이 책 본문의 그림번호를 뜻한다.

벨라스케스 생애와 작품명 이 책에 인용된 그림		에스파냐 합스부르크 왕가와 문화사 주요 사건		
BC 4세기	「크로노스에게 강보에 싸인 돌을 건네는 레아」34			
그리스로마시대	「잠자는 헤르마프로디토스」11 · 12			
1434	에이크, 「아르놀피니 씨의 초상화」30	1469	카스티야와 아라곤이 합쳐져 통일	
1475~85	틴토레토, 「아테나와 아라크네」32		에스파냐 탄생	
1498	레오나르도 다 빈치, 「최후의 만찬」41	1492	콜럼버스가 아메리카를 발견, 유대인 들 에스파냐에서 축출	
		1508~12	미켈란젤로의 시스티나 예배당	
		1516	카를 5세가 카를로스 1세로 에스파냐 왕위에 오름	
		1517	루터의 95개 테제, 종교개혁 시작	
		1519	카를 5세가 신성로마제국 황제에 오름	
1538	티치아노, 「우르비노의 비너스」7			
1548	티치아노, 「뮐베르크 전투의 카를 5세」27			
1555	티치아노, 「거울을 보는 비너스」8	1556	펠리페 2세, 왕위에 오름	
1560~62	티치아노, 「에우로페」24-1			
1565	앙귀솔라, 「펠리페 2세」26			
1599	카라바조, 「나르키소스」14	벨라스케스 가 에스파냐 세비야에서 태어남. 부친 후 안 로드리게스 데 실바(Juan Rodriguez de Silva)는 나폴리에서 이주한 이탈리아 귀족이고, 모친 헤로니마 벨라스케스 (Jéronima Velázquez)는 세비야 출신 에 스파냐인	1590~1611	윌리엄 셰익스피어, 희곡 창작
		1598	펠리페 3세 왕위에 오름	
1611(12세)	프란시스코 파체코(Francisco Pacheco)에	1605	미겔 데 세르반테스, 「돈 키호테」	

벨라스케스 생애와 작품명 이 책에 인용된 그림		에스파냐 합스부르크 왕가와 문화사 주요 사건	
	게 6년 동안 그림을 배우기로 계약을 맺음 \| 루벤스, 「결박된 프로메테우스」[36]	1616	교황이 코페르니쿠스의 학설을 이단으로 결정
1617(18세)	세비야 화가조합 입회시험에 합격하여 직업 화가가 됨		
1618(19세)	스승 파체코의 딸인 후아나 데 미란다 (Juana de Miranda)와 결혼 \| 「계란을 요리하는 노파와 소년」 \| 「마르다 집의 그리스도」		
1619(20세)	딸 프란시스카(Francisca)가 태어남		
1619~22(20~23세)	「프란시스코 파체코」		
1620(21세)	「덕망 높은 푸엔테의 헤로니마 수녀」		
1621(22세)	딸 이그나시아(Ignacia)가 태어남	1621	펠리페 4세, 왕위에 오름
1623(24세)	궁정화가로 임명됨 \| 「세비야의 물장수」		
1623~27(24~28세)	「펠리페 4세」[25]		
1628~29(29~30세)	「바쿠스의 승리」 \| 두 번째로 마드리드 궁정을 방문한 루벤스와 사적인 대화를 나눌 수 있는 영광을 누림		
1628~35(29~36세)	「말을 타고 있는 보르본의 이사벨 왕비」		
1629(30세)	제1차 이탈리아 여행	1629	발타사르 카를로스 왕자 태어남
1630(31세)	「헤파이스토스의 대장간」 \| 「오스트리아의 마리아나, 헝가리의 왕비」		
1631(32세)	「후아나 파체코」[16] \| 제1차 이탈리아 여행을 끝내고 에스파냐로 돌아옴		
1631~32(32~33세)	「이사벨 왕비」		
1632(33세)	「말을 타고 있는 올리바레스 백작 겸 대공」		
1633(34세)	딸 프란시스카를 제자인 마르티네스 델 마소(Martínez del Mazo)와 결혼시킴	1633	갈릴레오 갈릴레이, 종교재판 받음
1634(35세)	궁내 경리로 임명됨 \| 궁내 경리의 직책을 딸의 지참금 일부로 사위인 마소에게 이양할 것을 허가받음 \| 왕실 장식 담당관으로 임명됨		
1635(36세)	「창(브레다의 항복)」 \| 「말을 타고 있는 발타사르 카를로스 왕자」		

벨라스케스 생애와 작품명 이 책에 인용된 그림		에스파냐 합스부르크 왕가와 문화사 주요 사건				
1636~37	루벤스, 「아테나와 아라크네」23					
1637(38세)	「벨라카스의 소년」	1637	르네 데카르트, 『방법서설』			
1637	요르단스, 「판을 이긴 아폴론」22-1	1638	마리아나 테레사 공주 태어남			
1638(39세)	「이솝」	「아레스」	손녀 이네스 마누엘 라 데 실바(Ines Manuela de Silva) 태어남			
1639(40세)	「발타사르 카를로스 왕자」					
1640(41세)	손자 호세(Jose)가 태어남					
1643~49(44~50세)	「난쟁이 돈 세바스티안 데 모르 라」	마소가 발타사르 카를로스 왕자의 화가로 임명됨	올레바레스(Olivares) 백작이 수상에서 해임되고 궁정에서 추 방됨			
1644(45세)	「엘 프리모라고 불리는 난쟁이 돈 디에 고 데 아세도」	아라곤 연합왕국 평정 에 출전한 펠리페 4세를 수행함	귀족 들이 열망하는, 왕의 개인 방의 열쇠를 받음	스승 프란시스코 파체코 사망	1644	펠리페 4세의 첫째 왕비인 이사벨 사망
1644~48(45~49세)	「아라크네」15					
1645(46세)	손자 발타사르(Balthasar)가 태어남					
1646(47세)	정식 시종으로 임명되어 의식을 거행할 때 상석에 앉게 됨	1646	발타사르 카를로스 왕자 사망			
1647~51(48~52세)	「거울을 보는 비너스」6					
1648(49세)	손녀 마리아 테레사(Maria Teresa) 출생					
1649(50세)	2차 이탈리아 여행	1649	새왕비 오스트리아의 마리아나가 마 드리드에 도착함			
1650(51세)	「판 데 파레하」	「교황 이노센트 10세」	 「로마 메디치 가 별장 정원의 풍경」			
1651(52세)	2차 이탈리아 여행을 마치고 돌아옴. 3백 점에 달하는 회화와 조각 작품을 갖고 돌아옴	1651	펠리페 4세와 둘째 왕비인 마리아나 사이에서 마르가리타 공주가 탄생함			
1651~54(52~55세)	「마리아 테레사 공주」					
1652(53세)	「에스파냐 왕비인 오스트리아의 마리아 나」	손자 멜코르 훌리안(Melchor Julian) 태어남				
1654(55세)	딸 프란시스카 사망	에스코리알(Escorial) 궁전 장식 수리가 시작됨				

벨라스케스 생애와 작품명 이 책에 인용된 그림	에스파냐 합스부르크 왕가와 문화사 주요 사건
1655(56세) 벨라스케스의 가족이 알카사르 궁전 옆 카사 델 테소로(Casa del Tesoro)로 이사함	
1656(57세) 「마르가리타 공주」 \| 「시녀들」3	
1657(58세) 「아라크네의 우화」5	1657 펠리페 프로스페로 왕자가 태어남
1658(59세) 거울의 홀(The Hall of Mirror)에서 작업 시합	
1659(60세) 「펠리페 프로스페로 왕자」 산티아고 기 사단 입단이 허용됨. 이는 두 번에 걸쳐 펠리페 4세가 교황 알렉산드르 7세에게 벨라스케스의 조부모 등 4인의 귀족 성 이 증명되지 않더라도 그를 기사단원으 로 임명할 수 있는 특례를 신청하여 허 가를 받은 결과임	
1660(61세) 마리아 테레사 공주를 약혼자인 프랑스 왕 루이 14세에게 봉송하는 의식을 끝낸 후 두 달 뒤에 마드리드 궁전에서 사망	1661 펠리페 프로스페로 왕자 사망
1665 마소 · 보티스타, 「오스트리아의 마르가 리타 공주」29	
1675~80 코에요, 「카를로스 2세」28	1670 블레즈 파스칼, 『팡세』 1678 존 버니언, 『천로역정』 1688 영국의 명예혁명 1700 카를로스 2세 사망
1734 마드리드 왕궁이 화재가 났고 이때 벨 라스케스의 작품이 소실되거나 손상되 었음	1723 요한 세바스찬 바흐, 「요한 수난곡」 1726 조나단 스위프트, 『걸리버 여행기』 1751 디드로와 달랑베르, 『백과전서』 편찬 시작 1774 괴테, 『젊은 베르테르의 슬픔』
1778 고야, 「벨라스케스를 따라한 시녀들」17	1781 이마누엘 칸트, 『순수이성비판』 1787 모차르트, 「돈 조바니」 1789 프랑스 혁명
1795 고야, 「알바 공작부인의 초상」18	
1797 고야, 「알바 공작부인의 초상」19	1798 토마스 맬서스, 『인구론』
1808~27 앵그르, 「스핑크스에게 수수께끼를 설 명하는 오이디푸스」42 1814 앵그르, 「오달리스크」10	1807 헤겔, 『정신현상학』 1808 괴테, 『파우스트 1부』 1815 워털루 전쟁

벨라스케스 생애와 작품명 이 책에 인용된 그림	에스파냐 합스부르크 왕가와 문화사 주요 사건
	1830 스탕달, 『적과 흑』
1820~23 고야, 「아들을 잡아먹는 크로노스」³³	
	1833 『파우스트 2부』, 괴테의 죽음
	1848 「공산당 선언」
	1859 찰스 다윈, 『종의 기원』
	1867 카를 마르크스, 『자본론』
1878 롭스, 「성 앙투안의 유혹」⁴	
	1880 표도르 도스토옙스키, 『카라마조프의 형제』
1885 와츠, 「미노타우로스」³⁸	1883 프리드리히 니체, 『차라투스트라는 이렇게 말했다』
1896 워터하우스, 「판도라」³⁷	1900 지그문트 프로이트, 『꿈의 해석』
	1914~18 제1차 세계대전
	1915 아인슈타인, 일반 상대성 이론
	1915 페르디낭 드 소쉬르, 『일반 언어학 강의』
	1917 러시아 혁명
	1922 T.S. 엘리엇, 『황무지』; 제임스 조이스, 『율리시즈』
	1924 토마스 만, 『마의 산』
	1927 마르틴 하이데거, 『존재와 시간』
	1939~45 제2차 세계대전
	1949 조지 오웰, 『1984』; 시몬 드 보부아르, 『제2의 성』
	1952 사뮈엘 베케트, 『고도를 기다리며』
	1958 클로드 레비-스트로스, 『구조인류학』
1960 달리, 「「시녀들」의 해석」²¹	1961 미셸 푸코, 『광기의 역사』
	1968 68 학생운동
1976 에스테스, 「이중 자화상」⁹	
1981 크루거, 「당신의 시선이 내 얼굴 측면에 닿는다」³⁹	1980 컴퓨터의 대중화
1999 부르주아, 「마망」¹³	1989/90 동구권 공산주의 와해, 독일 통일, 냉전 종식

합스부르크 왕가 가계도

16세기 오스트리아 합스부르크 왕가의 막시밀리안은 부르군트의 마리아와 결혼하여 벨기에와 에스파냐를 차지했고 신성로마제국을 통치했다. 한편 이베리아 반도에서 아라곤의 양자 페르난도 2세와 카스티야의 공주 이사벨이 결혼하여 통일 에스파냐가 성립된다. 그들의 딸인 후아나가 신성로마제국 황제인 막시밀리안의 아들 펠리페 1세와 결혼하여 카를 5세가 태어났다. 이때부터 에스파냐의 합스부르크 왕가가 탄생하며 오스트리아의 합스부르크와의 근친혼이 이루어진다. 물론 오스트리아의 합스부르크는 그 전에도 근친결혼으로 왕가를 이어왔다. 계보에서 보이는 바와 같이 에스파냐의 합스부르크는 잉글랜드, 프랑스, 포르투갈 등과도 복잡하게 연계되어 있다.

* 표시는 에스파냐 왕을 뜻함.

참고문헌

Barnard, Suzanne · Fink, Bruce(eds.), *Reading Seminar XX: Lacan's Major Work on Love, Knowledge, and Feminine Sexuality*, New York: State University of New York Press, 2002.

Battin, Margaret P. · Fisher, John · Moore, Ronald · Silvers, Anita, *Puzzles about Art: An Aesthetics Casebook*, Boston/New York: Bedford/St. Martin's, 1989.

Belsey, Catherine, *Culture and the Real: Theorizing Cultural Criticism*, London and New York: Routledge, 2005

Danto, Arthur C., *After the End of Art: Contemporary Art and the Pale of History*, Princeton: Princeton University Press, 1997.

Finaldi, Gabriele, *Velázquez: Las Meninas*, London: Scala, 2006.

Foster, Hal, *The Return of the Real: The Avant−Garde at the End of the Century*, Massachusetts: MIT Press, 1996.

Freud, Sigmund, *The Interpretation of Dreams (I)*, The Standard Edition of the Complete Psychological Works of Sigmund Freud IV, (trans.)James Strachey, London: The Hogarth Press and the Institute of Psycho−Analysis, 1973(1900).

_____, *The Interpretation of Dreams (II) and On Dreams*, The Standard Edition of the Complete Psychological Works of Sigmund Freud V, (trans.)James Strachey, London: The Hogarth Press and the Institute of Psycho−Analysis, 1973(1900~1901).

_____, *A Case of Hysteria, Three Essays on Sexuality and Other Works*, The Standard Edition of the Complete Psychological Works of Sigmund Freud VII, (trans.)James Strachey, London: The Hogarth Press and the Institute of Psycho-Analysis, 1973(1901~1905).

_____, *Jokes and their Relation to the Unconscious*, The Standard Edition of the Complete Psychological Works of Sigmund Freud VIII, (trans.)James Strachey, London: The Hogarth Press and the Institute of Psycho-Analysis, 1973(1905).

_____, *Jensen's Gradiva and Other Works*, The Standard Edition of the Complete Psychological Works of Sigmund Freud IX, (trans.)James Strachey, London: The Hogarth Press and the Institute of Psycho-Analysis, 1973 (1906~1908).

_____, *The Cases of 'Little Hans' and the 'Rat Man'*, The Standard Edition of the Complete Psychological Works of Sigmund Freud X, (trans.)James Strachey, London: The Hogarth Press and the Institute of Psycho-Analysis, 1973(1909).

_____, *Five Lectures on Psycho-Analysis, Leonardo da Vinci and Other Works*, The Standard Edition of the Complete Psychological Works of Sigmund Freud XI, (trans.)James Strachey, London: The Hogarth Press and the Institute of Psycho-Analysis, 1973(1910).

_____, *A History of the Psycho-Analytic Movement, Papers on Metapsychology and Other Works*, The Standard Edition of the Complete Psychological Works of Sigmund Freud XIV, (trans.)James Strachey, London: The Hogarth Press and the Institute of Psycho-Analysis, 1973(1914~16).

_____, *Introductory Lectures on Psycho-Analysis(Part I and II)*, The Standard Edition of the Complete Psychological Works of Sigmund Freud XV, (trans.)James Strachey, London: The Hogarth Press and the Institute of Psycho-Analysis, 1973(1915~16).

_____, *Introductory Lectures on Psycho-Analysis(Part III)*, The Standard Edition of the Complete Psychological Works of Sigmund Freud XVI, (trans.)James

Strachey, London: The Hogarth Press and the Institute of Psycho-Analysis, 1973(1916~17).

_____, *An Infantile Neurosis and Other Works*, The Standard Edition of the Complete Psychological Works of Sigmund Freud XVII, (trans.)James Strachey, London: The Hogarth Press and the Institute of Psycho-Analysis, 1973(1917~19).

_____, *Beyond the Pleasure Principle, Group Psychology and Other Works*, The Standard Edition of the Complete Psychological Works of Sigmund Freud XVIII, (trans.)James Strachey, London: The Hogarth Press and the Institute of Psycho-Analysis, 1973(1920~22).

_____, *THe Ego and the Id and Other Works*, The Standard Edition of the Complete Psychological Works of Sigmund Freud XIX, (trans.)James Strachey, London: The Hogarth Press and the Institute of Psycho-Analysis, 1973(1923~25).

_____, *New Introductory Lectures on Psycho-Analysis and Other Works*, The Standard Edition of the Complete Psychological Works of Sigmund Freud XXII, (trans.)James Strachey, London: The Hogarth Press and the Institute of Psycho-Analysis, 1973(1932~36).

_____, *Moses and Monotheism An Outline of Psycho-Analysis and Other Works*, The Standard Edition of the Complete Psychological Works of Sigmund Freud XXIII, (trans.)James Strachey, London: The Hogarth Press and the Institute of Psycho-Analysis, 1973(1937~39).

Justi, Carl, *Velázquez and His Times*, New York: Parkstone Press International, 2006.

Lacan, Jacques, *Ecrits*, Paris: Seuil, 1966.

_____, *Ecrits*, (trans.)Bruce Fink, New York: W.W. Norton & Company, 2006(1966).

_____, *The Seminar of Jacques Lacan, Book I: Freud's Papers on Technique*, (trans.) John Forrester, New York & London: W.W. Norton and Company, 1988 (1953~54).

_____, *The Seminar of Jacques Lacan, Book II: The Ego in Freud's Theory and in the Technique of Psychoanalysis*, (trans.)Russell Grigg, New York & London: W.W. Norton and Company, 1988(1954~55).

_____, *The Seminar of Jacques Lacan, Book III: The Psychoses*, (trans.)Russell Grigg, New York & London: W.W. Norton and Company, 1997 (1955~56).

_____, *The Seminar of Jacques Lacan, Book VII: The Ethics of Psychoanalysis*, (trans.)Dennis Porter, New York & London: W.W. Norton and Company, 1992(1959~60).

_____, *Le Seminaire XI: Les Quatre Concepts Fondamentaux de la Psychanalyse*, Paris: Seuil, 1973(1964).

_____, *The Seminar of Jacques Lacan, Book XI: The Four Fundamental Concepts of Psychoanalysis*, (trans.)Alan Sheridan, New York & London: W.W. Norton & Company, 1998(1973).

_____, *The Seminar of Jacques Lacan, Book XVII: The Other Side of Psychoanalysis*, (trans.)Russell Grigg, New York & London: W.W. Norton and Company, 2007(1969~70).

_____, *The Seminar of Jacques Lacan, Book XX: On Feminine Sexuality, The Limits of Love and Knowledge*, (trans.)Notes by Bruce Fink, New York & London: W.W. Norton and Company, 2007(1972~73).

Laplanche, Jean · Pontalis, Jean−Bertrand, *Vocabulaire de la psychanalyse*, Paris: PUF, 2002(1967).

Moxey, Keith, *The Practice of Theory: Poststructuralism, Cultural Politics, and Art History*, Ithaca and London: Cornell University Press, 1996.

_____, *The Practice of Persuasion: Paradox and Power in Art History*, New York: Cornell University Press, 2001.

Nelson, Robert S. · Shiff, Richard(eds.), *Critical Terms for Art History*, Chicago: University of Chicago Press, 1996.

Palomino, Antonio, *Lives of the Eminent Spanish Painters and Sculptors*, (trans.) Nina Ayala Mallory, Cambridge: Cambridge University Press, 1987.

Prendergast, Christopher, *Triangle of Representation*, New York: Columbia University Press, 2000.

Richard, Feldstein · Fink, Bruce · Jaanus, Maire(eds.), *Reading Seminar I and II: Lacan's Return to Freud*, New York: State University of New York Press, 1996.

_____, *Reading Seminar XI: The Four Fundamental Concepts of Psychoanalysis*, New York: State University of New York Press, 1995.

Wright, Elizabeth, *Psychoanalytic Criticism* 2nd Edition, New York: Routledge, 1998.

Alpers, Svetlana, "Interpretation without Representation, or the Viewing of Las Meninas", *Representations* 1(February), 1983.

Awret, Uziel, "Las Meninas and the Search for Self-Representation", *Journal of Consciousness Studies*, Vol.15, No.9, Imprint Academic, 2008.

Basboll, Thomas, "Reflexivity in Perspective: A Note on Davis and Klaes Reading of Las Meninas", *Journal of Economic Methodology*, Vol.13, No.1, Taylor & Francis Group, 2006.

Biberman, Efrat, "On Narrativity in the Visual Field: A Psychoanalytic View of Velázquez's Las Meninas", *Narrative*, Vol.14, No.3, Ohio State University Press, 2006.

Bongiorni, Kevin, "Velázquez, Las Meninas: Painting the Reader", *Semiotica*, Vol.144, No.1~4, Walter De Gruyter & Co, 2003.

Ferenczi, Sandor, "Le Symbolisme du Pont", *Psychanalyse III*, Oeuvres Complèts 1919~26, Traduction du Judith Dupont et Myriam Viliker, Paris: Payot, 1974.

Gennaro, Rocco J., "Representation of a Representation: Reflections on Las Meninas", *Journal of Consciousness Studies*, Vol.15, No.9, Imprint Academic, 2008.

Ione, Amy, "Las Meninas: Examining Velázquez Enigmatic Painting", *Journal of Consciousness Studies*, Vol.15, No.9, Imprint Academic, 2008.

Knips, Ignaz, "Las Meninas—Ambiguity Between Perception and Concept: Merleau-Ponty and Foucault", *Journal of Consciousness Studies*, Vol.15, No.9, Imprint Academic, 2008.

Plotnitsky, Arkady, "Beyond the Visible and the Invisible: The Gaze and Consciousness in Diego Velázquez Las Meninas", *Journal of Consciousness Studies*, Vol.15, No.9, Imprint Academic, 2008.

Searle, John R., "Las Meninas and the Paradoxes of Pictorial Representation", *Critical Inquiry* 6, 1980.

Shanon, Benny, "Ways of the Eyes: Observing Velázquez Las Meninas", *Semiotica*, Vol. 124, No. 3~4, Walter De Gruyter & Co, 1999.

_____, "Las Meninas Revisited", *Journal of Consciousness Studies*, Vol.15, No.9, Imprint Academic, 2008.

Snyder, Joel, "Las Meninas and the Mirror of the Prince", *Critical Inquiry* 11, 1985.

Snyder, Joel · Cohen, Ted, "Reflexions on Las Meninas: Paradox Lost", *Critical Inquiry* 6, Winter, 1980.

Veldeman, Johan · Myin, Erik, "Las Meninas and the Illusion of Illusionism", Journal of Consciousness Studies, Vol.15, No.9, Imprint Academic, 2008.

김석, 『에크리: 라캉으로 이끄는 마법의 문자들』, 살림, 2007.

김진경, 『고대 그리스의 영광과 몰락』, 아티쿠스, 2009.

깐시노, 엘리아세르, 『벨라스케스 미스터리』, 북스페인, 2006.

그리말, 피에르, 최애리 책임 번역, 『그리스 로마 신화 사전』, 열린책들, 2009.

나지오, 쥬앙 다비드, 임진수 옮김, 『자크 라캉의 이론에 대한 다섯 편의 강의』, 교문사, 2000.

_____, 표원경 옮김, 『히스테리의 정신분석』, 백의, 2001.

_____, 표원경 옮김, 『정신분석학의 7가지 개념』, 백의, 2002.

넬슨, 로버트 S. · 시프, 리처드 엮음, 신방흔 외 옮김, 『새로운 미술사를 위한 비평용어 31』, 아트북스, 2006.

노성두 · 이주헌, 『노성두 이주헌의 명화 읽기』, 한길아트, 2007.

단토, 아서 C., 이성훈 · 김광우 옮김, 『예술의 종말 이후』, 미술문화, 2004.

도르, 조엘, 홍준기 옮김, 『라깡과 정신분석임상: 구조와 도착증』, 아난케, 2005.

_____, 홍준기 · 강응섭 옮김, 『라캉 세미나 에크리 독해 1』, 아난케, 2009.

디아트킨, 질베르, 임진수 옮김, 『자크 라캉』, 교문사, 2000.

라이트, 엘리자베스, 이소희 옮김, 『라캉과 포스트페미니즘』, 이제이북스, 2002.

라쇼, 드니즈, 홍준기 옮김, 『강박증: 의무의 감옥』, 아난케, 2007.

라캉, 자크, 민승기 외 옮김, 『욕망 이론』, 문예출판사, 2000.

라캉, 자크, 맹정현 · 이수련 옮김, 『정신분석의 네 가지 근본개념』, 새물결, 2008.

라플랑슈, 장 · 퐁탈리스, 장 B., 임진수 옮김, 『정신분석 사전』, 열린책들, 2005.

먹시, 키스, 조주연 옮김, 『이론의 실천: 문화정치학으로서의 미술사』, 현실문화, 2008.

_____, 조주연 옮김, 『설득의 실천: 미술사의 역설과 권력』, 경성대학교출판부, 2008.

바티클, 자닌, 김희균 옮김, 『벨라스케스』, 시공사, 2007.

배틴, 마거릿 P. 외, 윤자정 옮김, 『예술이 궁금하다』, 현실문화연구, 2004.

버거, 존, 편집부 엮음, 『이미지-시각과 미디어』, 동문선, 2005.

벨지, 케더린, 김전유경 옮김, 『문화와 실재: 라캉으로 문화 읽기』, 경성대학교출판부, 2008.

보르헤스, 호르헤 L., 황병하 옮김, 『픽션들』, 민음사, 1997.

볼프, 노르베르트, 전예완 옮김, 『디에고 벨라스케스』, 마로니에북스 · TASCHEN, 2007.

브라이슨, 노만 외, 김융희 · 양은희 옮김, 『기호학과 시각예술』, 시각과 언어, 1998.

비어슬리, 먼로 C., 이성훈 · 안원현 옮김, 『미학사』, 이론과실천, 1999.

서정철, 『인문학과 소설 텍스트의 해석』, 민음사, 2002.

소쉬르, 페르디낭 드 , 최승언 옮김, 『일반언어학 강의』, 민음사, 2009.

슈바니츠, 디트리히, 인성기 외 옮김, 『교양』, 들녘, 2001.

스타니스제프스키, 메리 A., 박이소 옮김, 『이것은 미술이 아니다』, 현실문
화연구, 2006.

시먼스, 새러 , 김석희 옮김, 『고야』, 한길아트, 1998.

신구 가즈시게, 김병준 옮김, 『라캉의 정신분석: 대상 a는 황금수이다』, 은행
나무, 2007.

아폴로도로스, 천병희 옮김, 『원전으로 읽는 그리스 신화』, 도서출판 숲,
2008.

에반스, 딜런, 김종주 외 옮김, 『라깡 정신분석 사전』, 인간사랑, 1998.

월하임, 리차드, 조대경 옮김, 『프로이트』, 민음사, 1992.

윤효녕 외, 『주체 개념의 비판』, 서울대학교 출판부, 2001.

이규희 엮음, 『루벤스 · 벨라스케스 · 렘브란트』, 지경사, 2009.

이윤기, 『이윤기의 그리스로마 신화 1, 2, 3, 4』, 웅진지식하우스, 2008.

이성훈, 『이미지의 철학』(미간행), 2007.

이수억, 『벨라스케스』, 서문당 컬러백과, 2007.

이주헌, 『신화, 그림으로 읽기』, 학고재, 2004.

이진경, 『근대적 시공간의 탄생』, 푸른숲, 2007.

정금희 · 조명식 · 쥬세페 고아 편집, 『벨라스케스』, 도서출판 재원, 2005.

조선령, 『라캉과 미술』, 경성대학교출판부, 2011.

주은우, 『시각과 현대성』, 한나래, 2006.

지젝, 슬라보예 , 김소연 외 옮김, 『삐딱하게 보기』, 시각과 언어, 1995.

진중권, 『진중권의 현대미학강의』, 아트북스, 2005.

치담, 마크 A. · 홀리, 마이클 앤 · 먹시, 키스, 조선령 옮김, 『미술사의 현대
적 시각들』, 경성대학교출판부, 2007.

톰린슨, 재니스, 이순령 옮김, 『스페인 회화』, 예경, 2002.

페르난데스, 페드로 J., 김현철 옮김, 『벨라스케스의 거울 1, 2』, 베텔스만,
2004.

포스터, 할, 이영욱 · 조주연 · 최연희 옮김, 『실재의 귀환』, 경성대학교출판
부, 2003.

포스터, 할 엮음, 최연희 옮김, 『시각과 시각성』, 경성대학교출판부, 2004.

포우, 에드가 A., 박현석 옮김, 『포우』, 동해출판, 2008.

폴슨, 낸시 K., 정경원 외 옮김, 『보르헤스와 거울의 유희』, 태학사, 2002.

퐁티, 메를로, 류의근 옮김, 『지각의 현상학』, 문학과 지성사, 2002.

프로이트, 지그문트, 임진수 옮김, 『꿈과 정신분석』, 계명대학교출판부, 2002.

_____, 김정일 옮김, 『성욕에 관한 세 편의 에세이』, 열린책들, 2003.

_____, 김명희 옮김, 『늑대 인간』, 열린책들, 2003.

_____, 황보석 옮김, 『정신병리학의 문제들』, 열린책들, 2003.

_____, 윤희기 · 박찬부 옮김, 『정신분석학의 근본 개념』, 열린책들, 2003.

_____, 이윤기 옮김, 『종교의 기원』, 열린책들, 2003.

_____, 임진수 옮김, 『정신분석의 탄생』, 열린책들, 2005.

_____, 임진수 옮김, 『끝이 있는 분석과 끝이 없는 분석』, 열린책들, 2005.

_____, 이덕하 옮김, 『끝낼 수 있는 분석과 끝낼 수 없는 분석』, 도서출판 b, 2004.

플라톤, 박종현 옮김, 『국가』, 서광사, 2008.

푸코, 미셸, 이광래 옮김, 『말과 사물』, 민음사, 1997.

핑크, 브루스, 김서영 옮김, 『에크리 읽기: 문자 그대로의 라캉』, 도서출판 b, 2007.

한국철학사상연구회 기획, 『플라톤의 국가』, 삼성출판사, 2006.

해리스, 조나단, 이성훈 옮김, 『비판적 미술사? 신미술사!』, 경성대학교출판부, 2004.

호메로스, 천병희 옮김, 『오뒷세이아』, 도서출판 숲, 2007.

_____, 천병희 옮김, 『호메로스』, 도서출판 숲, 2007.

홋타 요시에, 김석희 옮김, 『고야 1: 에스파냐―빛과 그림자』, 한길사, 2010.

_____, 김석희 옮김, 『고야 2: 마드리드―사막과 초원』, 한길사, 2010.

_____, 김석희 옮김, 『고야 3: 거인의 그림자』, 한길사, 2010.

_____, 김석희 옮김, 『고야 4: 검은 그림』, 한길사, 2010.

홍진경, 『인간의 얼굴: 그림으로 읽기』, 예담, 2002.

이성훈, 「현대미술과 미학의 무능력: A. C. 단토의 철학적 미술사」, 『인문학
　　논총』, 제12집 제2호, 경성대학교 인문과학연구소, 2007.

_____, 「철학적 담론과 그림」, 『대동철학』, 제38집 3월, 대동철학회, 2007.

임진수, 「프로이트의 소원에서 라캉의 욕망으로」, 『욕망하는 기계와 기계적
　　욕망』, 계명대학교 인문과학연구소 정기 심포지엄, 2006.

정은경, 「그림이란 무엇인가?: 자크 라캉의 이론의 관점에서」, 『라캉과 현대
　　정신분석』, 제10권 제2호, 한국라캉과 현대정신분석학회, 2008.

_____, 「베일의 냉정과 열정」, 『인문학논총』, 제14권 제3호, 경성대학교 인
　　문과학연구소, 2009.

_____, 「미술사와 미술비평에서 정신분석의 의의」, 『인문학논총』, 제26집,
　　경성대학교 인문과학연구소, 2011.

'프로이트 라캉 정신분석 학교' 세미나 · 녹취록 목록

임진수, 『세미나 IV: 환상의 정신분석』, 현대문학, 2005.

_____, 『세미나 V: 남근의 의미 작용』, 프로이트라캉학교 · 파워북, 2011.

_____, 『세미나 VI: 정신분석에서 자아의 문제』, 프로이트라캉학교 · 파워북,
　　2010.

_____, 『세미나 VII: 실재계와 진실 그리고 동성애』(미간행), 프로이트라캉
　　학교, 2006.

_____, 『세미나 VIII: 부분대상에서 '대상 a'로』, 프로이트라캉학교 · 파워북,
　　2011.

_____, 『세미나 XI: 위상학적 정신분석』, 프로이트라캉학교 · 파워북, 2010.

_____, 『세미나 XIII』(미간행), 프로이트라캉학교, 2009.

_____, 『전이에서의 사랑과 욕망』(미간행), 프로이트라캉학교, 겨울 워크숍,
　　2006.

_____, 『욕동, 정신분석의 신화』(미간행), 프로이트라캉학교, 겨울 워크숍,
　　2005.

찾아보기 | 개념

| ㄱ |

강박 71

거미 107~110, 113, 147, 185, 186, 241, 244, 245, 265, 284

거세 103, 136~138, 148, 188, 198, 233, 242, 265, 278

거세 공포 103, 104

거세 콤플렉스 137, 138, 287

거울 50, 54, 55, 68, 74, 76, 77, 81, 82, 84~86, 88, 94, 96~98, 105, 113, 117, 170~172, 175~177, 182, 185, 207, 209, 213, 227, 239, 244, 263~265, 277

거울 이미지 68, 71~73, 88, 93, 98, 170, 239, 264

거울놀이 96, 216, 218, 239, 277

검열 143, 144, 228

고착 67, 105, 138

구멍 40, 223, 242, 243, 263, 265

구성 55~62, 263

그거 154, 208, 289

그림 속 그림 117, 139, 140, 159, 228, 263, 265

근친상간 111, 113, 147, 161, 163, 169

근친상간 금지법 163, 167

금지 111, 144, 233

꿈 47, 61, 108, 109, 111, 112, 137, 140, 228, 234

꿈 사고 73, 112

| ㄴ |

나르시시즘 118, 120, 122, 125, 136, 139, 159, 265

남근(적) 38, 102~106, 109, 113, 117, 136, 138, 139, 147, 240~242, 270, 278, 282, 283, 290

남근의 시니피앙 38, 40, 241~243

남근적 어머니 108~111, 113, 147, 148, 265, 283, 284
누빔점 195, 290

| ㄷ |
다른 무대 206
대상 a 41, 223, 225,~227, 232~234, 242~244, 258, 259, 264, 266, 275, 276, 280
도착증 103~106, 138, 291
돌아앉은 자세 93, 94, 99, 100, 105, 106, 117, 158, 159, 240, 264, 265
동일시 136, 138, 139, 144, 148, 171, 172, 216, 265

| ㄹ |
랑가주 63, 64
랑그 63
리비도 120, 121, 292

| ㅁ |
(-1) 39, 40, 158, 181, 222, 223, 241, 242
멜랑콜리 120, 121
뫼비우스의 띠 37, 154~158, 170, 181, 200, 204, 245, 263, 265, 270
무의식(적) 47, 56, 59, 60, 62~64, 68, 71, 73, 89, 98, 100, 117, 139, 148, 154, 157, 159, 160, 185, 198, 208, 209, 227, 229, 236, 239, 240, 243, 252, 263, 267, 279, 280, 283, 293
문자 99, 185
물품음란증 104, 106
미리 확신 29

| ㅂ |
반복 63, 71, 88, 158
베일 22, 29, 30, 41, 105, 106, 117, 153, 181, 182, 219, 221, 271
부인(disavowal) 99, 103~105, 113, 241, 242, 264, 293
분석가 61, 240
분석자 59~61, 63
불안 111, 113, 198, 199, 201, 228, 229, 233, 236, 266

| ㅅ |
사전 확신 185, 196, 197~200, 204, 266
사후(적) 186, 187, 192, 193, 197, 199, 240
사후 작용 185, 192, 193, 195, 196, 198, 200, 266, 294
상상적 138, 147, 148, 259
상징 167, 265

344

상징계 225, 226, 234, 266, 294

상처 153, 158, 159, 170, 265

성 욕동 38, 278, 295

소실점 86, 87, 90, 133, 172, 219, 229~231, 244, 266, 275

수선 265

시니피앙 39, 40, 63, 81, 90, 100, 133, 157~159, 181, 196, 197, 222, 229, 230, 232, 234, 241, 242, 251, 263~265, 276, 278, 295

시니피앙으로서의 남근 99, 234, 264, 269, 270

시니피앙의 장소 196, 197, 206

시니피에 63, 133

시선 30, 129, 234~236, 259, 276, 279, 280

실수 88

실재계 225, 226, 232, 234, 235, 258, 266

| ㅇ |

아버지 '살해' 148

아버지의 이름 163, 167

압축 73, 89, 90, 297

어머니 59, 103, 105, 106, 109~111, 113, 117, 136~139, 148, 149, 207, 208, 232~235, 241, 242, 270

억압 69, 71, 89, 90, 104, 113, 157, 252, 278, 297

억압된 것 71

억압된 것의 회귀 67, 69

억압된 표상 157

에로스 38, 121

역설 35, 37, 38, 200, 253, 263, 275

오이디푸스 콤플렉스 137, 160, 199, 200, 298

오인 63, 87, 88, 103, 239, 240, 244

왜곡 57, 58, 228, 267

욕동 38, 121, 221, 222, 278, 298

욕망 30, 85, 88~90, 94, 111, 113, 144, 147, 167, 170, 181, 182, 221, 227~229, 233, 234, 236, 239, 244, 256, 258, 265, 267, 270, 299

우울증 121

원근법(적) 90, 175, 223, 230, 255

원장면 233, 234

원환상 234, 279

은유 73, 90, 299

응시 30, 221, 224~227, 232~236, 243, 244, 258, 259, 263, 266, 276, 278~280

의식 47, 69, 140, 154, 157

이동 89, 90, 144, 170, 264, 300

| ㅈ |

자기보존 욕동 38

자아 62, 154, 207, 208, 301

저항 139, 142, 148, 301

전의식 154

절단 40, 41, 137, 155~159, 170, 181, 185, 223, 227, 230, 232, 243, 257, 263~265, 275, 276, 278

정신병 104, 303

정신병자 137, 138, 159, 167

종족보존 욕동 38

증상 63, 64, 67~69, 71, 86, 105, 117, 137, 148, 192, 193, 229, 264

지연 185, 187, 197, 199

지연된 작용 192

지형학 154, 303

진실 56~59, 63, 68, 69, 73, 88, 139, 267, 270

| ㅊ |

초자아 154, 304

| ㅋ |

캔버스 49, 50, 53, 76, 81, 93, 96, 97, 117, 118, 122, 125, 126, 132, 133, 135, 136, 153~159, 175, 176, 180, 181, 185, 206, 223, 230, 232, 233, 239, 243, 244, 263~265, 275, 276, 278, 282

큰타자 39, 206~209, 222, 236, 279

| ㅌ |

타나토스 38, 121

타자 62, 208

트라우마 157, 193, 195, 229~232, 275, 276, 278

| ㅍ |

파롤 63, 64

파편 226, 233

페티시즘 104

폐기 104, 138, 305

표상 38, 40, 68, 157, 158, 224, 227, 232, 250~252, 264, 278

피분석자 59, 60

| ㅎ |

환상 41, 57~59, 63, 64, 88, 90, 99, 117, 137, 144, 159, 160, 170, 177, 181, 182, 186, 192, 193, 195, 227, 232~234, 236, 239, 243, 251, 257, 259, 263~ 265, 267, 275, 279, 305

환유 78, 89, 90, 305

찾아보기 | 작가 · 작품명

*굵은색 숫자는 그림이 실려 있는 쪽수를 의미한다.

고야
「벨라스케스를 따라한 「시녀들」」
그림17 126, **127**, 129, 330
「아들을 잡아먹는 크로노스」그림33
15, 188, **189**, 331
「알바 공작부인의 초상」(1795)
그림18 **128**, 129, 132, 330
「알바 공작부인의 초상」(1797)
그림19 **130**, 131, 132, 330

달리
「「시녀들」의 해석」그림21 7, 132,
133, **134**, 135, 169, 230, 231,
275, 331

레오나르도 다 빈치
「최후의 만찬」그림41 230, **231**, 327

롭스
「성 앙투안의 유혹」그림4 69, **70**, 331

루벤스
「결박된 프로메테우스」그림36
201, **202**, 328
「아테나와 아라크네」그림23 12, 51,
117, 140, 142, **143**, 145, 177~
179, 229, 329
「에우로페의 강탈」그림24-2 144,
145, 146

마소
「판을 이긴 아폴론」그림22-2 12, 51,
140, **141**, 143

마소 · 보티스타
「오스트리아의 마르가리타 공주」
그림29 **168**, 169, 330

베르니니
「성 테레사의 법열」^{그림35} 194

벨라스케스
「거울을 보는 비너스」^{그림6} **8**, 68,
74, 76, 77, **78**, 93, 94, 96, 97,
102, 117, 118, 122, 135, 149,
158, 170, 171, 177, 180, 216,
217, 240, 283, 329
「시녀들」^{그림3} **6**, 19~22, 37, 41,
45, **46**, 47~56, 68, 74, 76, 81~
86, 88~90, 93, 96~98, 107,
117, 118, 125, 126, 133, 135,
136, 139, 140, 142, 143, 145,
148, 149, 153, 155, 158, 159,
161, 163, 167, 169, 172, 175~
177, 180, 185, 206, 209, 213,
217~223, 227~232, 233, 235,
236, 239, 240, 243~245, 249~
259, 263, 264, 266, 267, 269,
271, 275~284, 330
「아라크네」^{그림15} **10**, 68, 74, 76,
96, 107, 117, 122, **123**, 125, 126,
129, 132, 135, 136, 139, 329
「아라크네의 우화」^{그림5} **5**, 68,
74, **75**, 76, 84, 85, 93, 94, 96~
98, 106, 107, 117, 118, 145, 148,
149, 158, 177~181, 213, 214,
217, 240, 283, 330

「펠리페 4세」^{그림25} 161, **162**, 328
「후아나 파체코」^{그림16} **124**, 125,
126, 129, 328

부르주아
「마망」^{그림13} 109, **110**, 111, 281,
283, 284, 331

앙귀솔라
「펠리페 2세」^{그림26} 163, **164**, 327

앵그르
「스핑크스에게 수수께끼를 설명
하는 오이디푸스」^{그림42} **16**, **268**,
269, 330
「오달리스크」^{그림10} **8**, 94, **95**, 330

에스테스
「이중 자화상」^{그림9} **83**, 84, 331

에이크
「아르놀피니 씨의 초상화」^{그림30}
14, 68, 172, **173**, **174**, 175~
177, 218, 327

와츠
「미노타우로스」^{그림38} 204, **205**,
331

요르단스
「판을 이긴 아폴론」그림22-1 51,
117, 140, **141**, 142, 143, 229,
284, 329

워터하우스
「판도라」그림37 201, **203**, 331

워홀
「브릴로 상자」그림1 32, 33

카라바조
「나르키소스」그림14 11, 118, **119**,
120, 122, 135, 327

코에요
「카를로스 2세」그림28 163, **166**,
330

크루거
「당신의 시선이 내 얼굴 측면에
닿는다」그림39 214, **215**, 331

티치아노
「거울을 보는 비너스」그림8 77,
80, 172, 327
「뮐베르크 전투의 카를 V」그림27
163, **165**, 327
「에우로페」그림24-1 **13**, 107, 117,
144, 145, **146**, 148, 180, 327
「우르비노의 비너스」그림7 77, **79**,
327

틴토레토
「아테나와 아라크네」그림32 177,
178, 179, 327

작자 미상
「잠자는 헤르마프로디토스」그림
11·12 9, 100, **101**, **102**, 240, 327
「크로노스에게 강보에 싸인 돌을
건네는 레아」그림34 **190**, 191, 327
「헤르마프로디토스」그림43-1·43-2
281, 282, **283**, **285**

지은이 **정은경** 鄭恩敬

부산대학교 국어교육학과를 졸업한 뒤 국어교사가 되었다. 그러다 문득 인류의 역사와 철학을 제대로 알지 못하고 죽는다면 헛된 인생이 될 것 같다는 생각에 십 년을 못 채우고 교직생활을 접었다. 이러저러한 이유로 전공할 수 없었던 미술을, 예술 장르 중 가장 철학적이라는 이유로 늦게나마 공부하기 시작했다. 이런 과정에서, 미술이 지각이 아닌 해석과 의미의 영역으로 옮겨감에 따라 그것이 예술인지 예술이 아닌지를 눈으로 구별할 수 없다는 것을 알게 되었다. 겉으로 드러난 의미뿐만 아니라 그 속에 숨어 있는 무의식을 읽어내어 의식화시키고 징후적인 의미를 밝혀내는 독해작업이 필요했다. 그래서 프로이트 라캉 정신분석 학교에서 정신분석을 공부하게 되었고 동시에 신라대학교에서 미술학으로 석사학위를 받았다. 그 후 자연스럽게 문화에서 지배적인 주도권을 유지해온 학문적 권위와 전통에 비판을 가하는 문화이론으로 관심사가 이어졌고, 경성대학교에서 「벨라스케스 그림의 정신분석적 연구: 「시녀들」에 나타난 '절단'과 '환상'을 중심으로」로 문화학 박사학위를 받았다. 지금은 「예술작품의 미적 특수성에 대한 정신분석적 연구」로 한국연구재단의 지원을 받아 박사후 과정을 밟고 있다. 또한 미술비평지 『크래커』에서 미술비평가로 활동하면서 종합예술전자잡지 『인 메디아스 레스』에 「미술이 사랑한 신화와 정신분석」을 기고하고 있다. 저서로는 한길사에서 펴낸 『벨라스케스 프로이트를 만나다』를 비롯하여, 『대중문화를 통해 부산 들여다보기』(공저)가 있다. 논문으로는 「그림이란 무엇인가」 「베일의 냉정과 열정」 「미술사와 미술비평에서 정신분석의 의의」 등이 있다.